涩谷系狂潮

改變日本樂壇
從 90 年代街頭誕生的
流行文化

街角から生まれたオルタナティブ・
カルチャー

[渋谷系狂騒曲]

SHIBUYA-KEI

音樂 NATALIE 著
ナタリー

兔比 譯

聽音樂人分享關於音樂的一切，
是如此令人著迷

—— 兔比

　　澀谷系於 1990 年代初，由喜愛歐美文化的圈子中孕育、發跡，受到年輕族群歡迎，以小澤健二及小山田圭吾組成的 The Flipper's Guitar、與小西康陽領軍的 PIZZICATO FIVE 為首，其作品從獨立進入主流視野，直到 90 年代末告一段落。它代表的不僅只是音樂標籤，而是從時尚、電影藝術、價值觀都包含在內的生活風格。

　　90 年代也是日本流行音樂與偶像劇的黃金年代，那時候的日本流行音樂在台灣擁有不少聽眾，由於日劇、動畫在第四台的強力放送，讓許多台灣人認識恰克與飛鳥、小室哲哉、ZARD、宇多田光等藝人團體。小田和正的〈愛情故事突然發生〉（ラブ・ストーリーは突然に，《東京愛情故事》主題曲）、久保田利伸的〈La La La Love Song〉（《長假》主題曲）等歌曲，對於 1970、80 年代出生的台灣人來說，是一聽到前奏就感到熟悉懷舊的青春回憶。

　　雖然所謂的 J-POP（日本流行音樂）對台灣人來說並不陌生，但「澀谷系」在台灣是一個小眾日本樂迷才知道的名詞。在還沒進入網路普及的時代之前，音樂資訊大多透過電視、雜誌書籍與唱片行取得，而澀谷系則要透過日本出版社發行的音樂雜誌，才能接觸到最新或是更深入的資訊。

　　話雖如此，實際上包括我在內的許多台灣人還是在不知不覺

中，或多或少接觸過澀谷系的文化（或是其延伸）。

　　例如和澀谷系圈有關聯的人物，包括：藤原浩，帶起「裏原宿」風潮的時尚教父，90 年代初他擔任音樂製作人，和澀谷系圈子的人走得很近。視覺藝術大師信藤三雄，也被認為是日本唱片封面設計的重量級人物，經手過 Mr. Children、坂本龍一、米希亞（MISIA）的作品封面，在職業生涯初期他便與 Pizzicato Five 合作，隨後為澀谷系眾多音樂人設計唱片封面，確立澀谷系的視覺風格，被稱為「澀谷系的專屬設計師」。電影《重金搖滾雙面人》（デトロイト・メタル・シティ，Detroit Metal City）中男主角喜歡的清新音樂風格暗指的就是澀谷系，「澀谷系王子」加地秀基還參與主題曲創作呢。hide——在台灣擁有眾多死忠樂迷的 X JAPAN 傳奇吉他手，因為喜歡聽 Cornelius（小山田圭吾）而促成視覺系與澀谷系的兩大代表的雜誌對談，在當時引發一陣話題，以此為契機，兩人後來在音樂作品上也有合作。

　　就連當時還是小學生的我，透過小時候每天準時收看的《櫻桃小丸子》的片頭曲〈ハミングがきこえる〉（聽見哼唱的聲音），也第一次接觸到澀谷系。演唱的 Kahimi Karie 是澀谷系中最知名的女歌手之一。由小山田圭吾作曲，漫畫原著者櫻桃子作詞，搭配上她如夢似幻的輕柔囈語，以及通往神祕世界的階梯、魚在天上悠游的奇幻畫面，和當時聽過的任何日本音樂都很不一樣。那時的我心想，如果夢境實際存在，那麼在那唱歌的肯定就是像這樣的歌姬吧！

　　後來，我開始買錄音帶、買 CD，每天都在聽音樂，經過了那個《櫻桃小丸子》裡面提到的恐怖大預言「1999 年世界末日」之後，才開始知道「澀谷系」這個名詞。當我回頭開始挖起澀谷系的資料，知道他們在歌曲中大量引用海外的音樂，並重新構成新的曲子，就像是在聽喜歡的音樂人介紹他們喜歡的文化，越挖越有樂趣。

本書捨棄一般書籍介紹澀谷系的方式，除了澀谷系中心所發生的事之外，還向 AIR JAM、Neo GS、YURAYURA 帝國（ゆらゆら帝国）、偶像、松浦俊夫等相同世代的圈外人進行訪談，藉由了解澀谷系登場前夕以及爆紅之後的周邊人物，鋪展開他們和澀谷系的關聯與影響，為澀谷系的背景補上更全面的輪廓，反而讓澀谷系的定義更加清晰。相信即使已經是對澀谷系很熟悉的樂迷，也能找到之前不知道的音樂故事。

乍看之下，本書好像是只針對單一音樂文化的訪談，但在「澀谷系」一詞背後其實藏有滿滿的「音樂原材料」，附有超過三百個音樂資料註解，真的是寶庫般極其豐富的內容，我一邊查資料一邊翻譯，常常就一不小心開始深挖起音樂來（笑）。像是1960 年代日本有很多實力驚人的搖滾樂團，或是致敬哥吉拉的合輯《A TRIBUTE TO GODZILLA》，聽起來也十分有趣，諸如此類，裡頭還有更多更多厲害的音樂值得挖掘，因此，要說它是音樂工具書也絕對夠資格。

澀谷系的背後是一個高度喜歡西方音樂、電影的文化，所以也很推薦喜歡西方音樂的樂迷打開本書。在書中提到的布勒（Blur）、原始吶喊（Primal Scream）、保羅・威勒（Paul Weller）、嗆辣紅椒（Red Hot Chili Peppers）等，從同樣是 90 年代的英式、另類搖滾，到 60 年代的海灘男孩（The Beach Boys），還有法國新浪潮導演尚盧・高達（Jean-Luc Godard）等這些耳熟能詳的著名藝術家們，絕對也能引起喜歡西洋文化的讀者注意。對長年接觸並喜愛日本與西洋文化的我來說，更像是找到同溫層般，一邊閱讀一邊心裡湧出溫暖的感覺。

聽著喜歡音樂的人聊天分享跟音樂有關的事，總是很讓我著迷。這也是本書充滿魅力的原因之一，提到的不論是「唱片行的

全盛時代」、「穿什麼衣服去看演唱會的潛規則」、「英搖時期的熱潮」、還是「想要推廣喜愛音樂的使命感」等等，都讓我深深感到連結與共鳴。書中有許多地方會觸動到聽音樂的人共同的語言與記憶，也能讓新一代的樂迷們對於當年日本的音樂文化有更鮮明立體的認識。

很開心能夠擔任本書的翻譯。希望讀這本書的你也能夠跟我一樣從中找到許多樂趣！♪

推薦歌單
不滅的澀谷系

從小學總是準時收看的《櫻桃小丸子》的片頭曲，到大學時代回過頭深挖的澀谷系音樂，澀谷系成為我青春 BGM 的一部分，身為一個熱愛混合拼貼另類曲風的樂迷，澀谷系除了混合著各種西洋與日本的音樂，再加上東西方的文化，是我覺得最有魅力的一點！直到現代，澀谷系的精神仍然能在現今的歌曲中找到，猜測這首歌是受哪一位澀谷系音樂人的影響又成為另一個不同的聆聽樂趣。這裡我選擇的是即使已經重複播放聽了將近二十年，仍然會發出讚嘆、聽不膩的名曲們。

成就我音樂人生的
澀谷系音樂

—— KATSUNO
太空猴宇宙放送局站長 / DJ

「要說提到澀谷系音樂的話,那就是想到局長你啊。」

雖然有很多喜愛音樂的讀者都跟我這樣說過,老實說,我接觸澀谷系音樂的時間並不算很早。國高中時期的我,接觸的幾乎都是華語音樂與歐美音樂;高中時的我甚至是個Britpop的死粉,日本流行文化大都是透過日劇或一些綜藝跟音樂節目介紹才知道(當年的電視音樂頻道也鮮少播放J-POP的音樂錄影帶);就連90年代末期網路盛行起來後,也鮮少主動找尋相關音樂資訊。當時的我萬萬沒有想到,卻是到了千禧時代,因為電玩遊戲,我才開始真正地認識澀谷系音樂。

那時期的我還是重度電玩迷,特別喜愛當時火熱的音樂遊戲,當時玩了Play Station一款名叫「beatmania THE SOUND OF TOKYO!」的音樂遊戲而深深著迷,那款遊戲是由澀谷系大老小西康陽製作,邀請了TUCKER、コモエスタ八重樫、Mansfield、TMVG、橫山劍、須永辰緒……包括小西康陽自己,共13組的澀谷系相關音樂人,一起為遊戲中的曲子製作與演唱,這就是我認識這些作曲家與製作人的開始。當年聽了以後,有一種「哇,原來音樂也可以這樣玩啊」的驚豔感,我聽見了各種無拘束的題材發揮,你可以聽見節奏明快的民族音樂,聽見迷幻甜美的電子音色,聽見優雅香醇的爵士線條,甚至還能聽見融入搞笑藝人段子的異色作品。(另外一提,「beatmania THE SOUND OF TOKYO!」發行前一年,還有一款小西康陽擔任配樂與美術設計

的 Play Station 拆炸彈遊戲「鈴木爆發」，也相當有醍醐味。）

　　於是，充滿好奇心的我，開始上網去了解這些音樂人，也因此開始研究並認識所謂「澀谷系」這個音樂與文化。當年網路的資訊不算多，找起來其實滿辛苦的，但也因這番探索發現，原來過去幾年自己聽到的日文流行歌曲，不少也是澀谷系體系下的產物。我開始蒐集相關廠牌發行的唱片，開啟了眼界，雙耳得到滿足的同時，也成為了我之後開始撰寫部落格介紹音樂的動機，為的是極度希望可以找到同好；沒想到就這樣寫下去，從一個服兵役的青年，變成了進入不惑之年的中年男子。

　　常常有網友問我，「澀谷系」的音樂到底有沒有一種固定風格？其實，澀谷系的音樂也是演進而來的，從早期深受搖滾音樂的影響，到之後的 60 年代普普風格與電影文化的復興，饒舌音樂進入市場，到更後來的弛放音樂，並沒有什麼非常「特定」的曲風。著名的主持人松子 deluxe 曾說過，日本人對於音樂文化最棒的地方就是有很高的包容力。的確如此，他們總是能夠吸收外來的音樂風格，來玩成屬於自己的模樣，甚至表現出新的色彩。加上具有獨有的派系定位，可協助喜歡音樂的人們有更明確的聆聽方向。

　　澀谷系音樂無論是初期的搖滾與龐克作品，中期的 Bossa Nova、法式香頌、Acid Jazz、靈魂樂，以及後期的 Lounge Music、配樂風格跟與流行音樂結合的 POP，你要說獨特也好、或時髦也好，可以百分百確定的是，當時澀谷系的製作人與新興的年輕新秀，都紛紛透過音樂表現自己天馬行空的想法與社會態度。比起 CITY POP 時期年輕人那種超齡內斂的作品與演出，澀谷系的作品更能讓人感受所謂青春能量的爆發；而年輕世代的大量推崇，也同時造就了澀谷周遭那無數展演空間的興起。此外，

除了 The Flipper's Guitar、PIZZICATO FIVE、Venus Peter、Kahimi Karie 等名人，不可不提澀谷系另一功臣，也就是設計師信藤三雄，他巧妙糅合 60 年代普普藝術與 90 年代鮮豔色彩，構成令人一眼難忘的唱片與海報設計，此獨樹一格的視覺印象同樣是形成澀谷系文化的一大要素，就跟現在有人將永井博的插畫設計與 CITY POP 畫上等號一樣。

澀谷系其實並不單單只是一種音樂體系，更是一種象徵 90 年代日本的流行文化，它在當年融入日本年輕人的世界與各種媒體、周邊甚至遊戲，也締造了 90 年代日本音樂向歐美開拓市場的重要里程碑。當年的澀谷系，並不像現在大走 70、80 年代浪漫色彩的 CITY POP，透過網路串流與演算法那麼大幅度地遍布各國音樂市場，然而卻可以在那個網路沒有普及、甚至還尚未誕生的 90 年代，成為歐美音樂人士也知道的名詞，實在不容易。譬如 PIZZICATO FIVE，小西康陽在改成與野宮真貴的二人編制後，以 60 年代濃厚的 Lounge 風格走入美國，發行改成英語詞的歐美盤之外，更在電影《幻滅世代》（The Doom Generation）當中獻聲；結合 60 年代元素的喜劇電影《王牌大賤諜：時空賤諜007》（Austin Powers: The Spy Who Shagged Me）當中，也可以聽見夢幻塑膠機器（Fantastic Plastic Machine）的諜報風作品；更別說當年以《浩劫餘生》（Planet of the Apes）為主題設計的 Cornelius（小山田圭吾）的創作專輯如《69/96》、《Fantasma》在歐美引爆多熱烈的討論。在此之前，如此的海外榮景，除了坂本九的〈上を向いて歩こう〉在 1962 年打進「告示牌」（當年歌名改成〈Sukiyaki〉）外，長年以來可以說都沒有真正打進歐美市場的日本音樂；就連現在大家聽起來覺得很「潮流」的 CITY POP 體系，也是過了四十年，才因為網路而成為全世界都熟悉的字詞。

儘管澀谷系音樂一詞在千禧時代初期漸漸消失（之後延伸的Neo 澀谷系就又是另一種滋味了），依舊讓人無法忘懷。我至今將近十八年的音樂推廣生涯，聆聽並介紹過許多日本音樂，也當起 DJ 的角色，隨著時間不同都有不一樣的風格在流行，唯獨澀谷系音樂，一直是我心頭上的一塊寶，就算每次去日本玩，也都還是會去二手唱片行，看看能否找到早年停產的珍盤。它讓我想起當初寫部落格的初衷，它讓我想起那段青春年華，每當音樂竄出，那繽紛又或是帶點詼諧的音樂，都讓已經步入中年的我揚起了幸福的微笑。

　　日本在 CITY POP 浪潮之後，澀谷系音樂也隨懷舊風潮而重新獲得平成世代的年輕人們注意，所以許多澀谷系名盤這兩年紛紛陸續黑膠復刻。而《澀谷系狂潮》一書可以取得中文授權來到台灣，是我感到非常興奮的事情，終於除了上網搜尋資訊之外，我們還可以透過此書，看到更多當年經歷澀谷系年代的音樂人與藝人們提供的第一手素材與印象。透過他們當年實際身處在該文化之下的所見所聞，以及他們推薦的名盤，希望大家能更了解、並重新喜歡這個影響我最深最深，日本音樂史中的一個重要印記。

　　寫到這，我不禁又想再一次舉辦澀谷系的音樂派對呢。♪

推薦歌單
太空猴宇宙放送局推薦

　　序文最後，特別提供我這次為這本《澀谷系狂潮》所建立的歌單，這個歌單收錄澀谷各時期，我個人私心相當喜歡的作品，盡量以不重複演出者為原則，可以作為各位入門澀谷系音樂的參考方向。當然還有很多想推薦的歌曲，或是書中提到的專輯，因為版權或廢盤問題無法透過串流分享，算是小小遺憾，如果各位讀者有相關問題，都歡迎到太空猴宇宙放送局的粉專向我詢問。

少年少女的不安牢騷，
如彗星傳達到我的房間

—— 因奉
樂評人

電影《我們都無法成為大人》（ボクたちはみんな大人になれな
かった）裡，森山未來飾演的男主角不斷回憶過往，二十出頭時，
影響他甚深的一段感情，是透過音樂暗語結識的筆友。他們都喜
歡小澤健二的《犬は吠えるがキャラバンは進む》（狗兒們在吠叫，
但隊伍繼續前進），名字取自中東俗諺，大意是「無論遭遇怎樣
的阻力，人生萬事總會繼續前進」。東京街頭是兩人不斷電的派
對彩球，點滅閃爍間不停交換言語和音樂。出遊的車上，他們
用 MD 播著這張專輯，眼前的公路沿著〈天使たちのシーン〉（天
使們的場景）的歌聲緩緩展開。

90 年代，日本在泡沫經濟後迎來失落的十年，極端宗教、
阪神大地震，千禧蟲危機來臨前種種不安累加，卻也隱隱透著奔
向末世的狂喜步伐，舞至瘋狂處，自然少不了澀谷系的樂音。

澀谷系可能是所有音樂標籤中，乍聽最特別卻也最費解的一
個。它與實體場景（scene）連結強烈，卻沒有可以清楚辨識的風
格。除了眾人認可的三、五團，誰是誰不是、誰最具有代表性，
樂迷樂於為此不停爭論、分門別類，以 Fishmans 為例，有人認
同其為澀谷系，也有堅持只有 Fishmans 前期算數的，莫衷一是。

無論是小澤健二和小山田圭吾共組的 The Flipper's Guitar，
或兩人日後各自的計畫，都對當時的日本音樂帶來無限衝擊。可

以肯定的是，擁抱相同的創作邏輯之外，澀谷系在音樂上的兼容並蓄，正是其殊異之處，可以延伸到遠在紐約的 Cibo Matto，甚至連到近期火熱的 CITY POP 復興話題。在 2002 年的 Japanese City Pop 專書裡，按年代盤點規劃，來到 90 年代的段落，赫然見到許多澀谷系專輯羅列其中。

CITY POP 是透著都市氣息，以都市風貌為意象的表現方式。90 年代的澀谷，自然是東京在音樂、時尚與青年文化首屈一指的代表性地區。也有此一說：PIZZICATO FIVE 的小西康陽在一次因緣際會下將 demo 給 YMO 成員之一，同時也是 CITY POP 代表性音樂人的細野晴臣聽。細野晴臣聽完覺得還好，不置可否，然而後來 PIZZICATO FIVE 第一張專輯，就在是細野晴臣的 Non-Standard 廠牌旗下發行。

這樣的逸事將日本音樂的敘事串接起來。然而全球資訊隨衛星電視逐漸同步，也打破了線性的時間概念。歐美自 60 年代以降的音樂，都可以是澀谷系的養分。或取樣拼貼，或挪用或轉譯，悉數將其轉化為自己的歌。The Flipper's Guitar 的《DOCTOR HEAD'S WORLD TOWER - ヘッド博士の世界塔 -》(DOCTOR HEAD'S WORLD TOWER - 大頭博士的世界塔 -) 開頭第一首就用了海灘男孩（Beach Boys）的〈God Only Knows〉和 Buffalo Springfield 的〈Broken Arrow〉，集英美名曲於一身。「有趣的事情就是有趣。」無論香頌，乃至當時另翼前端的 Trip-hop，總之先試了再說。澀谷系成為了鄰近子時的陰陽魔界，眾生喧嘩。

澀谷系的黃金時期，恰好與毛利嘉孝所說的，日本在全球化背景下逐漸從 Nippon 的「N」過渡到 Japan 的「J」的這一階段相互重疊，之後 J-POP 一詞還會更加壯大，成為眾人對 90 到 2000

年日系音樂的共同代稱。

　　那些街頭時尚、電音派對與次文化刊物的交融，我無緣躬逢其盛，終究是錯過了。然而《澀谷系狂潮》一書有趣之處，在於它並不直接跳進「什麼是澀谷系」的論戰，如果好奇澀谷系為何，書裡蒐羅了各世代音樂人的歌單，予以讀者最直接的聆聽感受。文章則是運用了多重視角，產業人士話當年，緩緩旁敲側擊，鑿出必要的骨架，卻將核心留白，龐雜但不馬虎地告訴你，參與其中的人如何回顧那些曾經的輝煌時刻。

　　即使彼此論點有所出入也無妨，音樂終歸以人為本。書裡延伸再延伸，訪談迷幻搖滾的 YURAYURA 帝國首腦坂本慎太郎，當時他們跟澀谷系絕緣，天各一方，或許喜歡相同的作品，呈現方式卻大相逕庭。然而坂本慎太郎日後的個人作品，也與小山田圭吾多有合作，來回把玩各種風格和框架，再摻上自己的調味。而談起 Sunny Day Service，此處以 Sunny Day Service 1995 年的《若者たち》（年輕人們）專輯為澀谷系的高峰期緩緩拉下終幕。澀谷系被視為對上一個世代和主流的對抗，Sunny Day Service 卻師法日本 60 年代的樂團 HAPPY END。有趣的是，HAPPY END 當年也是搖滾樂「日文歌詞論戰」的終結者，不同世代的和洋衝擊，兩相對照之下閱讀，趣味橫生。

　　小澤健二日後與歌謠曲名家筒美京平合作〈強い気持ち 強い愛〉（強烈的感情·強烈的愛），將澀谷系的美學帶向更大的舞台，小山田圭吾的 Cornelius 則成為深邃的化身，縱橫音樂與空間建築的概念，前幾年甚至來台演出、也舉辦了以他為名的展覽。眾人從未停滯，也不抗拒任何挑戰，最初只是少年少女的不安牢騷，在自己所處的場域，把自己喜歡的音樂，配著穿搭展現出來，然而那些聲音通透澄明，傳著傳著，許多耳朵都聽到了。♪

Infong's Shibuya-kei

　　有些是澀谷系走到後期，在變體之上的再變體。有些則是小時候動畫以及歐美影集的零碎記憶，日後才知道這些音樂有共通之處。

深度探索澀谷系

—— 音樂 Natalie 編輯部
望月　哲

「什麼是澀谷系？」——我想已經無須我多說，大家都知道「澀谷系」不是特定音樂類型的統稱。假如你在網路搜尋，就會出現一些搜尋結果顯示：「『澀谷系』這個詞最一開始出現在媒體上的時間是……」，但這絕非意味著澀谷系有著明確的起源。我認為如果要用一句話來簡單說明的話，大概會是這樣的解釋吧：「1990 年代初到中期，以澀谷的唱片行和夜店為基地來傳播資訊，並透過喜愛音樂的年輕人之間的口碑流傳所形成的文化。」雖然迄今為止，到處都有許多媒體在談論澀谷系，但它的定義卻極其模糊，對某些人來說澀谷系是青年文化，對某些人來說則是街頭文化——如果再進一步延伸這些文化分類，那麼最終定義範圍似乎會變得無邊無際。

本書源自於「音樂 Natalie」網站上，從 2019 年 11 月開始連載的「深度探索澀谷系」專欄。其內容主要是針對關鍵人物們進行的訪談，在澀谷系蓬勃發展的 90 年代中，他們在唱片行、夜店等「現場」作為文化傳播者，起了重要作用。這些內容包括：澀谷系與 Neo GS 音樂圈和 AIR JAM 世代的關係，澀谷系對偶

像歌曲以及韓國流行音樂的影響，小泉今日子女士談「身為鑑賞家的川勝正幸」，以及大橋裕之先生的漫畫，還有出生於 90 年代的音樂人們挑選的歌單等等，我希望能透過在面向上加入不同主題，以彰顯出澀谷系文化的多種面貌，而不僅止於「流行和時尚」的形象。

在十四集的連載當中，尤其令我印象深刻的是，加地秀基先生時髦的龐克概念：「比起每個人都穿著鉚釘皮夾克，我覺得像保羅・威勒（Paul Weller）那樣敢於展現自己獨特的時髦風格，才是真正的龐克。」以及下北澤 SLITS 前店長山下直樹先生「ALL IN THE MIX」的態度，他懷抱著「同時喜歡各種不同的音樂有什麼不對？」的想法經營 SLITS。就個人而言，我覺得這其中隱藏著澀谷系文化的本質。而代表次世代藝人登場的 the dresscodes・志磨遼平先生，他提出了澀谷系所表現的「反正宗路線」（反本物志向），這個說詞也不禁令我讚嘆。

這一系列的連載，不以時序或是曲風來安排，每一個主題都邀請到我們信任的寫作者（訪問者）進行採訪和寫作，以各篇

可獨立閱讀的形式展開。有部分原因是因為，當時連載並不是
以出書為前提而開始的，以語感來說，比起「連載」，更像是「主
題式合輯」，也許會讓某些讀者有種散亂、無系統的印象。但令
我感到不可思議的是，當它集結成冊後，卻產生出一種獨特的
音樂律動。出乎意料地，這本書呈現出「ALL IN THE MIX」的
樣貌。如果本書多少能傳達出澀谷系文化之深奧，是我們的莫
大榮幸。♪

① 始於
市中心一角的
黃金時代

**專訪「澀谷系幕後推手」
前 HMV 澀谷店・太田浩**

採訪・文字・編輯／佐野鄉子（Do The Monkey）
訪談・攝影／臼杵成晃

1990 年代，日本樂壇中所發生的澀谷系浪潮是什麼？在澀谷一帶獲得矚目的「澀谷系」，是何時誕生，又是如何傳播開來的？為了深入挖掘這個仍在考究中的主題，首先，邀請到有著「澀谷系幕後推手」稱號的太田浩先生，90 年代他在被視為「澀谷系大本營」的 HMV 澀谷店中擔任商品企劃。從熱潮開始之前，他就站在唱片門市的第一線工作，親眼見證了澀谷系的興起與繁榮。這位業界的重要人物將與我們分享其中的變遷，以及他的親身經驗。

太田　浩

1962 年出生於東京。是 1990 年 11 月開幕的日本第一家 HMV 澀谷店的初始工作人員。隔年開始以日本音樂負責人的身分，大規模地推行之後被稱為澀谷系的新生代音樂人作品。1996 年調入總公司，先後負責過門市販促行銷，以及電子商務的商品流通。2007 年於淘兒唱片行（Tower Records）線上購物網站服務時，參與「standard of 90's」復刻系列，將 90 年代的知名作品以紙殼包裝與數位修復的形式重新推出。

● 以唱片行店員身分開始的職業生涯

太田先生的職業生涯始於 1981 年。高中畢業後他進入建築專業學校，就學期間在一家專門進口國外唱片的出租店幫忙。因為興趣是聽西洋音樂，十九歲便加入新星堂 DISK INN，這是一間主要販售影音產品的大型連鎖店。

「當時新星堂一共有三間分店販售進口版唱片，我一開始進去的吉祥寺 DISK INN 2 號店則是進口版和日本國內版都有在賣。除了西洋音樂之外，被稱為 New Music[1] 曲風的日本音樂作品也一併在店內陳列喔。現在回想起來，產品結構和 90 年代的 HMV 澀谷店很像。」

1981 年太田先生加入公司時，大瀧詠一的專輯《A LONG VACATION》剛問世，也是 YMO 開始以銳不可擋的氣勢獲得矚目之際。

「我才剛來上班，就因為我們是在東京 YMO 唱片賣得很好的店，可以邀請到細野晴臣來店裡。那天距離活動時間還很早，店內就已經擠滿了小學生呢。可以說是體現 YMO 熱潮的一則小插曲吧。」

之後，他待過新星堂的其他分店，後又在 1980 年代後半時調到新宿店。從負責空白磁帶和唱針開始，直到實現負責西洋音樂的願望，在這九年中，他對唱片店的整體工作有了深刻了解。

「當我聽說 Virgin Megastore[2] 於 1990 年將在新宿開設，就抱

1　**New Music**　　[譯註] 日本特有名詞。指在 1970 年代至 80 年代流行的日本流行音樂類型。在編曲上由民謠加上搖滾元素，但在歌詞方面屏除了民謠政治性與生活感的特徵。然而，根據目前能夠搜尋到的文獻，在定義上仍有著不同的解釋。

2　**Virgin Megastore**　　英國的維珍集團（Virgin Group）與丸井合資成立的大型外資唱片行。1990 年，於丸井 CITY 新宿（現為新宿丸井百貨本館）開設旗艦店「Virgin Megastore 新宿店」。在全國各地的丸井百貨設置專櫃。新宿店於 2001 年搬遷，維珍集團董事長理查・布蘭森爵士（Richard Branson）在店鋪整修後重新營業時也曾造訪日本。所有門市於 2009 年結束營業。

著希望能回進口版唱片店的想法寄出履歷，但在履歷篩選階段落選了。在那之後還不到一個月，我接到一通電話。」

● 成為日本第一間 HMV 澀谷店的工作人員

太田先生被英國 HMV 子公司日本法人 HMV JAPAN 挖角，邀請他在日本的第一家分店，也就是 HMV 澀谷店當工作人員。1990 年 11 月 16 日，就在現今 MEGA 唐吉訶德澀谷總店的所在地，HMV 澀谷店正式開幕。起初太田先生負責西洋音樂，但由於日本音樂負責人的人事異動，隔年便由他接任。

「因為前任的日本音樂負責人是我以前新星堂的同事，再加上店長指定希望我能繼任，我考慮了很多但遲遲得不出結論，決定總之就先試著做做看吧。在那之前，我其實對日本音樂沒什麼興趣。像是以前在新星堂的時候，POLYSTAR 唱片西洋音樂的業務曾拿著 The Flipper's Guitar 的第一張專輯[3]向我推薦『雖然這是日本人的作品，不過唱的是英文，請您聽聽看』，結果那張專輯一直被我晾在旁邊（笑）。」

澀谷除了已經有淘兒唱片行（Tower Records）和 WAVE[4] 等大型唱片行，也遍布著擁有獨特品味、專門進口外國音樂的唱片行，可說是非常激烈的戰場。在競爭如此激烈的情況下，最大的問題是如何發揮出獨特性。1991 年，太田先生負責 HMV 澀谷

3　**The Flipper's Guitar 的第一張專輯**　《three cheers for our side ～海へ行くつもりじゃなかった》（three cheers for our side ～本來沒有要去海邊的，1989 年 8 月 25 日發行）。

4　**WAVE**　西武 SAISON 集團的影音產品銷售部門，初期創立時取名為 DISKPORT 西武。旗艦店「六本木 WAVE」於 1983 年開店，在六層樓的建築中擺滿了從世界各地嚴選的黑膠、CD、影像軟體與書籍等，此外還有迷你戲院「CINE VIVANT 六本木」、以及錄音室「SEDIC」。由於六本木地區的重劃，於 1999 年歇業。鼎盛時期，主要販售 CD 的「WAVE」在全國有四十間市門，但於 2011 年全部結束營業。2019 年，在澀谷 PARCO 以新的業務型態開設新店。

店一樓的日本音樂賣場，但該賣場卻只有十個唱片陳列架。由外商經營的大型唱片行，主力商品終究還是擺在西洋音樂和進口唱片上。

「當時正是小田和正以及米米CLUB造成轟動的時候。因為店裡空間很狹小，一次大概只能在架上陳列二十張CD，所以我每天就重複著一上架就被搶光、得立刻補貨的迴圈。我開始負責日本音樂不久後，就在這樣的光景中收到來自唱片公司的傳真，上面寫著The Flipper's Guitar即將解散。店內一位打工的女孩跟我說：『建議可以在店裡公告這個消息喔。』我印象很深刻，一在店裡貼出公告後，客人便陸續聚集過來。」

前一位負責人曾和太田先生說過：「The Flipper's Guitar是絕不能在架上缺貨的樂團。」太田先生也從新星堂的前同事那裡得知東京斯卡樂園（Tokyo Ska Paradise Orchestra）和Scha Dara Parr，另一方面在店裡，PIZZICATO FIVE、以及當時剛剛主流出道的ORIGINAL LOVE的銷售數量也確實持續在成長。同時，也是從這個時期開始，他從唱片公司的業務負責人那邊聽到「這張作品聽說在澀谷很好賣喔」這樣的話。

「不過唱片公司那邊也沒有明確的證據顯示一定能賣得動，而且我也是第一次負責日本音樂，我能做的也只有每天在現場傾聽顧客的聲音。因為那時幾乎每天都有客人來問有沒有進《BLOW-UP》？我聽到的時候還心想那究竟是什麼。」

由瀧見憲司[5]創立，後來成為澀谷系代表性的獨立音樂廠牌Crue-L Records，旗下的第一張合輯就是《BLOW-UP》，Kahimi

5　**瀧見憲司**　DJ／音樂廠牌Crue-L Records主理人。1988年左右開始在下北澤ZOO／SLITS擔任DJ。由於The Flipper's Guitar等人出現在他所舉辦的活動「Love Parade」中而造成轟動。1991年，創立Crue-L Records，並發表合輯《BLOW-UP》，有Kahimi Karie、bridge、Venus Peter等人參與。此後，旗下推出LOVE TAMBOURINES、Port of Notes等音樂人。至今仍以DJ身分活躍，並推出官方混音CD，以Being Borings、Luger E-Go等名義發表作品。

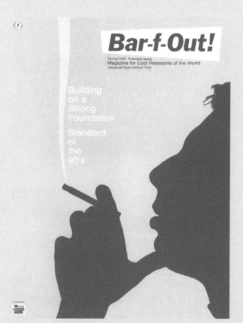

Karie 和 bridge 也參與其中。該合輯於 1991 年 11 月發行，在澀谷地區悄然流行起來。太田先生一邊聆聽店內顧客的聲音，一邊開始學習和研究「與日本主流音樂不同的某些新動向」。

「免費報紙《DICTIONARY》[6]，對於了解音樂人和 DJ 之間的連結或關係有很大幫助。由設計師小野英作製作的《KOROKORO cud》[7]，十分符合當時年輕人的品味，很有趣。另外，我也會看當時剛創刊的《BARFOUT!》[8]。」

● 扭轉價值觀的音樂人陸續登場

迄今為止，身為聽眾的太田先生只喜歡聽西洋音樂，但改變他價值觀的音樂人與音樂作品將陸續登場。

「當我去看 Venus Peter[9] 的現場演出時，現場大約有五十名觀眾在漆黑的舞池中瘋狂地跳著舞，我心想『我來到曼徹斯特了嗎？』PIZZICATO FIVE 甚至並不演奏，而是做了一場類似時裝

6　《DICTIONARY》　由 CLUB KING 公司推出的免費刊物，於 1988 年創刊。該公司的成立者為桑原茂一，他也曾組成「Snakeman show」、開設夜店 PITHECAN THROPUS ERECTUS。主要在東京地區發送，是日本第一本夜店文化資訊雜誌。2020 年更名為《freedom dictionary》。194 號之後，改成以支持者自由付費的模式販售。

7　《KOROKORO cud》（コロコロ cud）　知名平面設計師小野英作在 1993 年獨立製作的免費刊物。他曾參與過雜誌《relax》、以及《Free Soul》系列合輯的 CD 封面設計。

8　《BARFOUT!》（バァフアウト！）　傳遞各種文化、娛樂的月刊雜誌。前身是於 1991 年首次出版的免費刊物《Press Cool Resistance》，1992 年改名為《BARFOUT!》。它從 1993 年開始以季刊出版，從 1995 年開始以雙月刊出版。封面人物曾邀請到 U.F.O. 和 Kahimi Karie 等人。90 年代還主持與「Club Cool Resistance」和「Straight No Chaser」聯合主辦的活動。

9　Venus Peter（ヴィーナス・ペーター）　1990 年由前 Velludo 的沖野俊太郎、和前 PENNY ARCADE 的石田真人為中心組成。1991 年的首張專輯《LOVEMARINE》，音樂風格令人想起曼徹斯特系的獨立搖滾舞曲，而受大眾喜愛，拿下 Oricon 獨立音樂排行榜第一名的成績。1992 年，透過也曾是 Velludo 團員的小山田圭吾創立的音樂廠牌 Trattoria Records 發行《SPACE DRIVER》。1994 年 2 月解散，2019 年 1 月宣布復出。貝斯手古閑裕隨後創立 KOGA Records。

秀的表演，對我來說也是文化衝擊。我當時覺得很新鮮也很有趣。」

在 HMV 澀谷店附近有澀谷 CLUB QUATTRO 和 ON AIR 等 Live House，走路就可以到。太田先生下班之後，也會親自去確認演出現場中發生了哪些事。

「ORIGINAL LOVE 的田島（貴男）和觀眾們創造出可以拉近距離的 Call and Response（譯註：指舞台上表演者與台下的互動橋段，通常是透過做動作、合唱或呼喊口號等方式），這很新鮮呢。他們所營造的氣氛成了我的判斷標準之一，當新人來跟我自我推銷說『請來看我們的現場演出』，我因而到了現場時，比起演奏實力，我更看重的會是他們和客人互動的氣氛。」

太田先生也去過澀谷的 THE ROOM[10]、青山的 MIX[11] 等夜店。

「在那之前，我只有『DJ 文化似乎也存在於日本』這種程度的認識，在我們店裡，United Future Organization（U.F.O.）的《LOUD MINORITY》（1992 年）銷量非常好。為了參加 Club Jazz 活動『routine』主理人小林徑[12] 先生的生日派對，我第一次

[10]　**THE ROOM**　　由 DJ ／作曲家沖野修也（Kyoto Jazz Massive）製作，1992 年在澀谷櫻丘開設的老字號夜店。MONDO GROSSO、SleepWalker、DJ Kawasaki 等知名人物皆發跡於此，爵士／靈魂／放克／嘻哈／浩室等各種不同曲風的國內外 DJ 和音樂人都曾在此演出。

[11]　**MIX**　　開設於 1988 年青山・表參道的夜店，十七年來一直是東京夜店圈的推動力。作為藤井悟、KUBOTA TAKESHI（クボタタケシ）、川邊浩志（川辺ヒロシ）、荏開津廣、松岡徹等跨曲風「ALL MIX STYLE」DJ 的基地，因為舉辦眾多的常設活動而廣受歡迎。於 2005 年 2 月 20 日歇業。

[12]　**小林徑**　　代表 Rare Groove ／ Club Jazz 的 DJ，從 1980 年代開始活躍於 TOOL'S BAR、P. Picasso、GOLD、第三倉庫等地。1990 年代初，擔任 DJ Bar Inkstick 的製作人，策劃過「routine」、「Free Soul Underground」等許多活動。1993 年，發行合輯《routine》，參與者包括荏開津廣、青木達之、James Vyner、鄭秀和等人。此後，舉辦的「Routine Jazz」系列活動亦受到許多人歡迎。近年來，仍積極繼續音樂活動，創造富有實驗性的新作品。

到芝浦的 GOLD[13]，很驚訝一位 DJ 的生日派對的氣氛竟然可以如此熱烈。」

太田先生不僅在唱片行，也在現場演出和夜店中，都感受到新的音樂場景正在興起；而獲得相關人士的賞識與幫助，更加深他對於某件事的肯定。

「唱片公司的總監開始會順道來店內逛，我試著和他聊過之後，才發現他跟我一樣是聽西洋音樂的同一代人。原來有喜歡西洋音樂的人也正參與著現在正在成長的音樂，這讓我心生信任感，我開始認為即使是一路以來只對西洋音樂感興趣的我，也可以帶著自信去推薦它。」

而引發點便是 ORIGINAL LOVE 的第二張專輯《結晶 -SOUL LIBERATION-》（1992 年）。

「《結晶》讓聽融合爵士（Jazz Fusion）的我產生了共鳴，信藤三雄[14] 先生復古的封面設計也很新鮮，所以剛發售的時候，我用上一整個陳列架來展示。看了這個陣仗

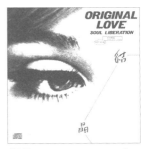

《結晶 -SOUL LIBERATION-》，1992 年 5 月 1 日發行。

之後，隔壁美妝店的一位迷妹甚至還問我：『HMV 與東芝 EMI 暗中串通了嗎？』就是這麼誇張的程度（笑）。」

13　**GOLD**　1989 年至 1995 年位於東京港區倉庫街，擁有七層樓的大型夜店，被稱為「芝浦 GOLD」。挑高的舞池、酒吧、餐廳、畫廊、活動空間，另有附按摩浴缸的會員制樓層。從紐約引進最先進的音響設備，以車庫舞曲／浩室為中心，高橋透、木村寇（KO KIMURA）、DJ EMMA 都曾在此演出過。其位置就在因「展示台」而風靡一世的著名夜店「朱麗安娜東京」（ジュリアナ東京）旁邊。

14　**信藤三雄**　藝術指導。1986 年成立 Contemporary Production。至今經手過大約一千張黑膠和 CD 封面，並參與松任谷由實、PIZZICATO FIVE、The Flipper's Guitar、ORIGINAL LOVE、Cornelius、Trattoria Records 等平面創作。2018 年，在世田谷文學館舉辦「Be My Baby——信藤三雄 Retrospective」展覽。他也是號稱東京版摩城（Motown）的樂團 Scooters 的團長。

● 傳說的「SHIBUYA RECOMMENDATION」

由太田先生經手，被稱為「SHIBUYA RECOMMENDATION」的區域，至今仍不斷被樂迷所傳頌。他以進口唱片的介紹文規格，為日後被稱為澀谷系的音樂人的 CD 做宣傳。現在被認為是理所當然的「手寫介紹文」，在當時是由太田先生率先引進到日本音樂區中。另外，他也在預購櫃檯擺放新專輯資訊以及演唱會或夜店的傳單，增強 HMV 澀谷店作為資訊傳播基地的功能。

「我啟動預購系統後，反應比想像的要好，湧進了很多預購單；不過由於高中女生們開始在預購櫃檯閒逛，導致想買井上陽水的上班族覺得困擾。我看到這個情形，站在商店的立場，為了確保兩邊的銷售量不要互相影響，所以我決定冒險一試，把兩邊客人分開。這也促成 1993 年日本音樂銷售區範圍的擴大。為此我也做好要在公司內部做各種溝通協調的心理準備。」

這也是只有站在店面現場、從實務角度捕捉顧客種類的人，才能做出的決策。再加上他身為買手的嗅覺，「SHIBUYA RECOMMENDATION」向世人呈現出其獨樹一格的發展。

「雖然這會和西方音樂的負責人產生對立（笑），但我借了大約五張 Brand New Heavies[15] 的 CD，並排在 ORIGINAL LOVE 旁邊，或者把 De La Soul[16] 放在 Scha Dara Parr 旁邊。」

太田先生以編輯策劃的概念，將西方音樂與相關的日本音樂並排、聯繫起來，這也是他長年待在唱片行的職涯中所培養出來

15　**Brand New Heavies**　1985 年在倫敦成立的迷幻爵士／放克樂團，1988 年出道。與 Acid Jazz Records 簽約，1992 年發行專輯《Brand New Heavies》，並邀請到美國歌手 N'Dea Davenport 獻聲，其中收錄的〈Never Stop〉和〈Dream Come True〉成為風靡一時的熱門歌曲。近年來經常造訪日本，並積極發表新作品。

16　**De La Soul**　來自紐約長島的嘻哈組合，與 A Tribe Called Quest 和 Jungle Brothers 一起被稱為 Native Tongues。1989 年發行的《3 Feet High and Rising》是備受歡迎的傑作，包含創新的取樣和機智的歌詞，擁有獨特的幽默。

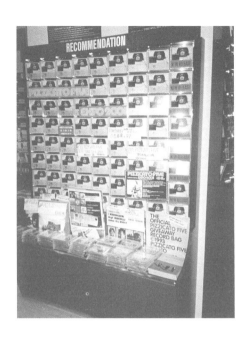

上｜1993 年 11 月 HMV 澀谷店內。PIZZICATO FIVE 的專輯《Expo 2001》在
　　「SHIBUYA RECOMMENDATION」區域中展開大規模的宣傳。當時店的外
　　觀以及店內的照片，請見本書第 170~171 頁。（照片提供：太田浩）

下｜HMV 澀谷店內的預約櫃檯。（照片提供：太田浩）

的能力。他認為,「喜歡西洋音樂的人,即使年齡增加也會繼續聽音樂」。

「聽日本音樂的樂迷,在對自己喜歡的歌手或樂團失去興趣時,便會離開唱片行。對我來說,即使一開始聽的是日本音樂,我也希望顧客能繼續聽音樂下去。我想如果是能夠接受像『澀谷系』那樣受西洋音樂影響的客層,那應該就很有機會。」

太田先生也是從這個時候起,開始享受起「挖掘」與「尋找」出受聽眾喜歡的音樂人的根源,以及啟發他們的音樂,例如透過 The Flipper's Guitar 找到 Neo Acoustic 和 Guitar Pop[17];透過 ORIGINAL LOVE 連接到迷幻爵士(Acid Jazz)[18] 以及靈魂樂(Soul);從 PIZZICATO FIVE 延伸電影配樂和抒情搖滾等等。

「我看到 U.F.O. 的松浦俊夫先生在《DICTIONARY》中提到《魯邦三世》(ルパン三世)的精選輯,我便試著把它放在 U.F.O. 旁邊,結果立刻就賣了。雖然是老唱片,卻因此賣出一千多張。這件事真的讓我非常高興。」

● 無名新秀 LOVE TAMBOURINES 的壯舉

1993 年 3 月,HMV 澀谷店進一步擴大日本音樂的販售區域。為了開拓新市場,「SHIBUYA RECOMMENDATION」獲得了從原先日本音樂區獨立出來的販售區域。剛好的是,Crue-L Records 的新人 LOVE TAMBOURINES[19] 在那個時間點出道。這

17　**Guitar Pop**　　[譯註] 日本特有名詞。特指使用木吉他或低失真的電吉他所做的獨立流行音樂,在國外統稱為 Indie Pop。

18　**迷幻爵士(Acid Jazz)**　　一種受爵士、放克和靈魂樂影響的運動/曲風,在 1980 至 90 年代的英國夜店圈中發展起來。Jamiroquai、The Brand New Heavies、Galiano 和 Incognito 都很受歡迎。

19　**LOVE TAMBOURINES(ラヴ・タンバリンズ)**　　憑著 ELLIE 充滿著情感的歌聲、甜美的旋律,以及使用英文填詞,引起人們的注意,在澀谷系熱潮期間發行的〈Midnight Parade〉大獲成功。1995 年的專輯《ALIVE》總銷量超過十萬張,這在

組沒沒無聞的獨立樂團超越
B'z，初登場就榮獲 HMV 澀
谷店日本音樂排行榜冠軍，
讓該音樂場景頓時備受矚目。

「我第一次在新宿 JAM[20]
看到 LOVE TAMBOURINES，
他們擔任 COOL SPOON[21] 的
暖場團。那女生個頭嬌小而
有充滿靈魂的歌聲，讓我想

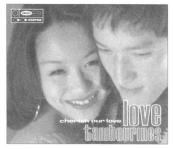

LOVE TAMBOURINES。1993 年 4 月以
〈Cherish Our Love〉一曲出道（單曲照
片）。

起蜜妮・莉普頓（Minnie Riperton）[22]，我一下子就喜歡上了。
還有瀧見憲司先生瘋狂跳著舞（笑），我的直覺告訴我這個團會
紅。」

1991 年因《BLOW-UP》而受到 Crue-L 洗禮的太田先生，決
定抓住這個機會一決勝負。

「當時也很幸運，遇到一個來打工的工作人員，人非常好。

當時的獨立音樂中是十分少見的。曾於澀谷公會堂舉辦演唱會，並於同年解散。

20　**新宿 JAM**　　自 1980 年開幕以來催生出許多知名樂團的 Live House。由於建築物的
老化，該場地於 2017 年 12 月 31 日歇業，2018 年起改名為「西永福 JAM」繼續營業。
剛開店時，店名為「STUDIO JAM」，也能當作錄音室使用，在該場地製作多張專輯，
撐起硬蕊龐克、車庫搖滾、Mods 等東京的地下音樂圈。1982 年開始的常規活動
「MARCH OF THE MODS」，有許多代表東京 Mods 音樂圈的樂團參與演出。2018 年，
由 THE COLLECTORS 主演的紀錄片《THE COLLECTORS ～告別青春的新宿 JAM ～》
（THE COLLECTORS ～さらば青春の新宿 JAM ～）上映。

21　**COOL SPOON**　　活躍於 1990 年代初期至中期的一組樂團。曲風融合節奏藍調、拉
丁音樂、爵士、嘻哈和雷鬼等，展現自由奔放的音樂風格。曾發行過《ASSE
MBLER!》（1992 年）、《TWO MOHICANS》（1995 年）兩張專輯。貝斯手笹沼位
吉在 2001 年組成 SLY MONGOOSE，參與 Scha Dara Parr、TOKYO No.1 SOUL
SET、THE HELLO WORKS 的作品與演出。

22　**蜜妮・莉普頓（Minnie Riperton）**　　歌手，1947 年生於美國芝加哥。其單曲〈Lovin'
You〉收錄於 1974 年由史提夫・汪達（Stevie Wonder）擔任製作人的專輯《Perfect
Angel》。〈Lovin' You〉以單曲形式發行便衝上美國排行榜第一名，並且在全世界流
行。有著橫跨五個八度的廣泛音域及優美的歌聲的她，看似前途一片光明，卻在
1979 年過世，享年三十一歲。〈Lovin' You〉被珍妮特・凱（Janet Kay）、今井美樹、
Monday Michiru（Monday 滿ちる）等眾多歌手翻唱過。

他是後來創立音樂廠牌 L'APPAREIL-PHOTO[23] 的梶野彰一。是他將我引介給瀧見（憲司）先生，並投入很多心力多次說服，終於讓 Crue-L 的商品上架 HMV。這就是 LOVE TAMBOURINES 的唱片銷量會這麼好的背景故事。」

據說澀谷系這個詞就是在這一年誕生的。HMV 澀谷店的銷售排行榜被投影在澀谷 109 的大型電子螢幕上，太田先生暗自滿足地微笑看著年輕人們說：「那個 LOVE 什麼什麼的，是誰啊？」一方面他也以「澀谷系的幕後推手」之姿備受矚目，訪談邀約蜂擁而至。

「一開始使用澀谷系這個名詞的，似乎是 SAISON 集團出版的都市雜誌《apo》，先不論這個名詞的最初來源為何，澀谷系熱潮的確很大程度要歸功於媒體對於當時澀谷系所發生的事情的炒作。」

● 小澤健二的《LIFE》 在 HMV 澀谷店銷量破萬

前 The Flipper's Guitar 的兩位團員蟄伏已久後的重返樂壇，也對這股熱潮有推波助瀾之效：7 月小澤健二發行單曲〈天気読み〉（讀天氣），9 月小山田圭吾則以 Cornelius 名義推出單曲〈太陽は僕の敵〉（太陽是我的敵人），各自單飛出道。PIZZICATO FIVE〈SWEET SOUL REVUE〉、ORIGINAL LOVE〈接吻 Kiss〉又接連登上銷售排行榜，澀谷系從地方現象擴展到全國。

23　**L'APPAREIL-PHOTO**　日本哥倫比亞唱片旗下的音樂廠牌。由對法國文化和音樂有深厚造詣的攝影師／作家／平面設計師梶野彰一擔任主理人。1996 年該廠牌首先發行音樂人 Momus 的作品，接著發行 Bertrand Burgalat 所主理的法國廠牌 TRICATEL 旗下作品。此外，也發行過來自德國廠牌 bungalow 的作品（bungalow 也曾發行過 Fantastic Plastic Machine 和砂原良德的專輯），介紹世界上與澀谷系同時期誕生的相似音樂。

「在此之前，日本音樂在 HMV 澀谷店的銷售額占總銷售額的 7% 到 8%，但在 1993 年增加到將近 20%喔。」

1994 年，小澤健二和 Scha Dara Parr 的〈今夜はブギー・バック〉（今晚是 Boogie Back）大獲成功。小澤健二的第二張專輯《LIFE》銷售量一飛沖天，並獲得澀谷系以外聽眾的廣泛支持。

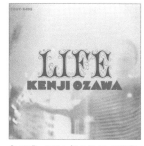

《LIFE》，1994 年 8 月 31 日發行。

「身為賣場負責人的期間，自始至終也只有《LIFE》的銷量超過一萬張呢。在擔任 HMV 日本音樂負責人的時候，我聽到銀座的山野樂器的 Dreams Come True 銷量破萬，然後就把這個數字當成目標，所以自己覺得很有成就感。」

澀谷系這個名詞走紅後，店裡的銷售額進一步上升。

「明明即使在別間唱片行、其他城市也能買到同樣的商品，還是有人會特地跑來 HMV 跟我們預訂或購買唱片。那時候每次出新專輯，都很享受著要怎麼擺放商品的思考，對於陳列和特典也花了不少心力。」

HMV 澀谷店成為「澀谷系總部」。在賣場中可看到色彩鮮豔、充滿玩心的陳列，加上播放的音樂、可以獲取刊載最新資訊的免費報紙和雜誌，這些要素都吸引樂迷前來，創造出非凡的活力。被稱為「澀谷系」狂潮時代的光景確實曾存在於這裡。

「我們也籌備過各式各樣的店內活動，其中造成最大騷動的是東京斯卡樂園，應該是《FANTASIA》（1994 年）推出的時候吧。在星期天下午很繁忙的時間點，東京斯卡樂園突然出現在店裡，團員們在店裡走來走去，像是游擊隊一樣地演奏。進來店裡的客人越來越多，大家都追著團員跑，一度差點兒要演變成混亂場面。」

● 狂潮的尾聲

從唱片公司的角度來看，鋪貨到「SHIBUYA RECOMMENDATION」區的唱片銷量也大幅增加，從「在澀谷好像賣得動」，變成了「絕對賣得動」。隨著市場的擴大，唱片公司高層的戰略也開始找機會加入。

「某組樂團也在爆紅前曾很努力地向我推銷他們的唱片，『不不不，你們很快就會主流出道大紅大紫了』，我像這樣說著一些自以為是的話，不過結果還真的被我說中了（笑）。唱片行不是流動攤位，所以為了吸引顧客到店裡，你必須要在那個地點、那個空間裡販售客人想買的東西。我很重視這個界線。不過，當澀谷系也進入 Oricon 排行榜中的時候，我意識到它離主流越來越近了。」

當它一旦成為一股熱潮，相對的也會有反彈。其中，田島貴男在澀谷公會堂說出「我不是澀谷系」，這番言論就是一個象徵。當時人在演唱會現場的太田先生回顧：「雖然也許我是自我意識過於強烈，但那個時候，我很想從那裡逃走呢。」

「現在回想起來，那也正是川勝正幸 (見第 14 篇) 先生的名言『從我的 ORIGINAL LOVE 到我們的 ORIGINAL LOVE』誕生的過渡時期。推出《LIFE》之後的小澤先生也是如此。一路以來我在唱片行中所推薦的音樂人，我對他們的感覺依然是『SHIBUYA RECOMMENDATION』，沒有變過，但是他們已不再需要澀谷系這樣的頭銜了。」

雖然在 1996 年 6 月由於總公司的人事異動，太田先生離開了澀谷；但從 1991 年開始，有太田先生在 HMV 澀谷店坐鎮的這五年，不也因此才能稱作是澀谷系的黃金時代嗎？

「我覺得最重要的是，我在 HMV 澀谷店推薦的、那些被稱為澀谷系的人們，現在仍然很活躍。從這個意義上說，會覺得自己當時果然沒有做錯吧。雖然話都說到這個地步了，不過我自己當時是盡量不去使用澀谷系這個詞的喔（笑）。」♪

PLAYLIST 1

（來自非同步世代的）澀谷系

Koki Okamoto
（オカモトコウキ）
（OKAMOTO' S）

澀谷系不是特定的音樂風格，而是一種文化運動，對吧。所以也很難明確地說出什麼樣的音樂就是澀谷系，其中也存在著誤解和語病。雖然我沒有經歷過那個年代，但能分辨出使用這個名詞時的感覺。也可以感覺到音樂人和大眾在認知上的出入。當然還是會有一些關鍵要素是存在的，例如 The Flipper's Guitar、信藤三雄、1995 年……。但最重要的，是基於尊重的引用、因為愛而取樣等等，像這樣的態度才是我思考澀谷系時的重點。所以，我選的是在那個年代讓我自己有這種感覺而喜歡的歌。用這種方式思考選擇下來的結果，是十分正統派的歌單。

PLAY ♡ …

①
THE SUN IS MY ENEMY /
太陽は僕の敵 (太陽是我的敵人)
Cornelius / 1993 年

②
Baby Portable Rock
（ベイビィ・ポータブル・ロック）
PIZZICATO FIVE / 1996 年

③
United Future Airlines
United Future Organization / 1994 年

④
Cool Club Rule （クラブへようこそ）
ROUND TABLE / 1999 年

⑤
It's a Beautiful Day
CARNATION / 1995 年

⑥
星空のドライヴ (星空兜風)
Sunny Day Service / 1994 年

⑦
Getting Over You
藤原浩（藤原ヒロシ）/ 1994 年

⑧
KNOCKIN' ON YOUR DOOR
L⇔R / 1995 年

⑨
Cold Summer
Buffalo Daughter / 1996 年

⑩
Lovely
小澤健二 / 1994 年

Profile

1990 年出生。於四人搖滾樂團 OKAMOTO'S 中擔任吉他手。2019 年發行首張個人專輯《GIRL》，2020 年發行同作品的 12 吋黑膠版本。樂團方面，2010 年以第一張專輯《10'S》正式出道，此後非常活躍地進行音樂製作和現場演出。2020 年發行首張精選專輯《10'S BEST》以及 EP《Welcome My Friend》。2021 年連續兩個月推出新單曲，1 月時發行 Young Japanese、2 月發行 Complication。

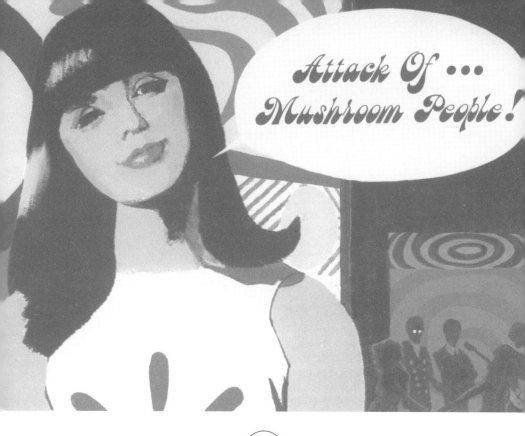

② 人才輩出的
Neo GS 圈

專訪
The Phantom Gift
Sally 久保田

考察 1980 年代後半期聚集小西康陽、
田島貴男等人的獨立音樂運動

採訪・文字／岡村詩野

本文主題將聚焦在 1980 年代中後期之際的「Neo GS 圈」。小西康陽、田島貴男（ORIGINAL LOVE）、HICKSVILLE、GREAT3 的團員等，這些隨後支持著澀谷系運動的音樂人們，都曾在這個圈子中活動。為什麼這個在東京三多摩一帶，由喜歡車庫及迷幻音樂的年輕人們所形成的在地場景，能夠誕生許多才華洋溢的人物呢？為了考證，我們邀請到 Sally 久保田親自現身說法，他是當時 Neo GS 圈中代表樂團之一 The Phantom Gift 的中心人物。

Sally 久保田（サリー久保田）

自 1980 年代中期，於 Neo GS 樂團 The Phantom Gift 擔任貝斯手。樂團解散後，在 les 5-4-3-2-1、Sally Soul Stew 和 SOLEIL 等組合中繼續進行音樂活動。此外，亦以藝術指導／平面設計師／影像指導的身分，參與過眾多音樂人的作品。

● 小西康陽的流行音樂觀

　　在小西康陽親自挑選監修下，2019 年所發行的 PIZZICATO FIVE 豪華紙盒精裝版《THE BAND OF 20TH CENTURY: Nippon Columbia Years 1991-2001》，是個令人印象深刻的企劃。收錄內容為他們在日本哥倫比亞（日本コロムビア，Nippon Columbia）唱片公司時期的作品，那是 J-POP 一詞尚未被發明的時代……令人想著這個精裝版也許是那時代最後的產物──那個透過 7 吋黑膠唱片等載體，帶著迫不及待的心情打開唱片聽音樂的時代。正是這樣的氛圍，筆者認為這作品完整地呈現出小西康陽的流行音樂美學。

　　如今，小西和 PIZZICATO FIVE 被公認為澀谷系的代表，無論這種認識是否正確，但毫無疑問的是，小西在 1980 到 90 年代之間，提出一種橫空出世的、新的音樂聆聽方式，尤其是迎來野

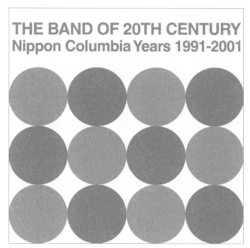

《THE BAND OF 20TH CENTURY: NipponColumbia Years 1991-2001》，於 2019 年 11 月發行。內含 16 片裝 7 吋黑膠的豪華紙盒精裝版。

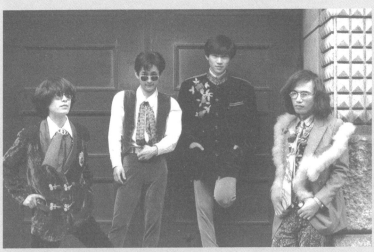

The Phantom Gift。
從左至右，Pinky 青木（主唱）、Charlie 森田（鼓）、Sally 久保田（貝斯）、Napoleon 山岸（吉他）。（照片提供：Sally 久保田）

宮真貴擔任主唱的日本哥倫比亞時期作品群，可說確實是小西創新流行音樂觀點的巨大象徵之一。

那麼，他自 1980 年代以來一直呈現的流行音樂觀點究竟是什麼？他希望音樂是華麗、迷人的，或是與其相反，惹人憐愛、優雅的，並且擁有文化力量，也伴隨著幽默，或許也可以說這是他對於自身的願望吧。流行音樂觀，往往有如曇花一現般地作為時代產物的一面，也會隨著流行或趨勢汰換吧。又或者，需要一定資本支撐起的良好架構環境也是必須的條件之一。但，以流行音樂為名，將節奏藍調、靈魂樂、放克、嘻哈、搖滾、浩室、巴西流行音樂、騷莎、非洲音樂等各類音樂提煉出來的小西，比任何人都要以解放音樂為目標，他作為一個極具關鍵性的存在，仍持續不懈地進行音樂活動。這樣的小西在 PIZZICATO FIVE 解散前夕，透過推出一組由自己擔任製作人的樂團，向世人展現出與澀谷系的價值觀相近的流行音樂觀點。

那就是 The Phantom Gift。

因此，筆者想做這樣的一個假設。「小西康陽的流行音樂觀，即澀谷系的起源，是在 1980 年代東京的地下音樂圈中所掀起的、對 1960 年代音樂和文化的復興。」那麼到底事實是如何呢？筆者希望能透過最明確地表達出重新思考 1960 年代音樂文化的 Neo GS 運動，其中的代表樂團 The Phantom Gift 的團員證詞，來論證這個假設。

● GS ＝日本國內 1960 年代的車庫搖滾

Neo GS 指的是受到 1960 年代的 Group Sounds（GS）影響，於 1980 年代開始進行活動的年輕日本樂團。Neo GS 樂團的特色是：具有承自 1960 年代的 Group Sounds，是一種將披頭四（The Beatles）及其後西洋搖滾樂與日本歌謠曲元素融合而成的音樂風

格——不用說，當然包括 The Spiders[1]、The Tempters[2]、The Tigers[3]、OX[4]、The Golden Cups[5]、The Dynamites[6] 等，不勝枚舉；同時，身穿華麗服裝，用充滿能量的歌聲和挑逗的表演征服樂迷。其中具代表性的樂團之一，是活躍於 1980 年代中後期的 The Phantom Gift。這一次我們採訪到貝斯手，也是樂團中心人物的 Sally 久保田。接下來讓我們根據久保田的證詞繼續吧。

　「我當時在多摩美術大學上學，參加一組名為 The 20 Hits 的車庫搖滾樂團。是我大學學長 Jimmy 益子（ジミー益子）[7] 組的團，他後來成為一位插畫家。當時他是那個樂團的中心人物，在 The

1　**The Spiders（ザ・スパイダース）**　　培養出許多人才的 GS 樂團，包括流行藝人／歌手堺正章、井上順、音樂人釜萢弘、井上堯之、大野克夫，以及設立娛樂製作公司、經紀公司田邊事務所的田邊昭知。完全由原創作品組成的第一張專輯《〜アルバム No.》（〜專輯 No.，1966 年）被認為是日本國內第一張搖滾專輯。

2　**The Tempters（ザ・テンプターズ）**　　GS 樂團，主唱是後來成為知名演員的萩原健一。有許多獲得 Oricon 排行榜冠軍的熱門歌曲，如〈エメラルドの伝説〉（翡翠色的傳說）。

3　**The Tigers（ザ・タイガース）**　　澤田研二所屬的五人男子樂團，當時在十幾歲的少女們之間非常受歡迎。他們被包裝為王子風格的外貌形象，但在舞台上，澤田也曾翻唱過他所熱愛的滾石樂團（The Rolling Stones）的歌曲。第三張專輯《Human Renascence》（1968 年）據說是讓小西康陽開始沉迷於音樂的作品。成員之一的岸部一德在當時的電視節目中，曾對那些批評 GS 的大人發表了「我們想成為更美麗的大人」的言論，也十分有名。

4　**OX（オックス）**　　以赤松愛（風琴手）的中性外貌，以及在現場演出中成員相繼昏倒的表演而聞名的 GS 樂團。由筒美京平作曲的〈Dancing Seventeen〉是適合跳舞的日本昭和時代經典歌曲之一，十分受到歡迎。

5　**The Golden Cups（ザ・ゴールデン・カップス）**　　來自橫濱的 GS 樂團。著迷於節奏藍調音樂，出道當時以所有樂團成員都是混血兒作為宣傳賣點。演奏實力在同時代的樂團中出類拔萃，特別是在《銀色のグラス》（銀色的酒杯）和《This Bad Girl》中，加部正義（ルイズルイス加部）的貝斯演奏非常精彩。

6　**The Dynamites（ザ・ダイナマイツ）**　　山口富士夫所屬的 GS 樂團。和 The Golden Cups 一樣，特色同樣是偏黑人音樂的風格，獲得 Neo GS 世代的高度評價。出道曲〈トンネル天国〉（隧道天國）堪稱經典。

7　**Jimmy 益子（ジミー益子）**　　以 The Hits 的貝斯手身分活躍於 Neo GS 圈中，在下北澤 SLITS 擔任 DJ 主持「GARAGE ROCKIN' CRAZE」活動。從那時起，他一直致力於推廣 1960 年代的車庫音樂，例如出版《60's Garage Disc Guide》（2014 年／ Graphic 出版社）。本業為插畫家，也曾為 PIZZICATO FIVE 設計作品（《Combinaison Spaciale EP》等）。

Phantom Gift 成立之前就已經在活動了，我上學的時候也是在那一區。然後，大學畢業之後才加入 The Phantom Gift。最一開始彈貝斯的是吉他手 Napoleon 山岸的弟弟，那時候他們玩的是像 The Cramps[8] 那種帶有強烈車庫色彩的團。後來因為山岸的弟弟要考大學不玩團了，所以找我加入當貝斯手。不過老實說，一開始我不太想參加。因為我正處在沉迷於龐克或新浪潮、還有 GS 風格的時期，所以跟他們說『如果是做 GS 翻唱的話，要我加入也是可以啦』（笑）。算是有點強硬地讓大家一起玩這個曲風。」

久保田說他從小就喜歡類似 The Tigers 那樣的 GS 樂團，他在多摩美術大學上學的時候，身邊沒有跟他一樣喜歡 GS 的人，甚至在東京的二手唱片店裡也是一堆 GS 唱片隨便客人挖，不像現在飆到很高的價格。不過，喜歡 1960 年代車庫搖滾和迷幻搖滾的潛在同好似乎不在少數，再加上久保田「將 GS 視為日本國內 1960 年代的車庫搖滾」的理解，團員們的著眼點幾乎是一樣的。

● 從三多摩一帶誕生的新潮流

「除了鼓手 Charlie 森田之外，其他人都是多摩美術大學畢業的，也都是喜歡車庫搖滾、迷幻搖滾的同好。所以，即使我提出想翻唱 The Dynamites 的〈トンネル天国〉（隧道天國），也很容易就通過了。主唱 Pinky 青木似乎也很喜歡聽 GS。我們也會玩 GS 音樂，樂團曾經翻唱過 60 年代的西洋歌曲，像是滾石樂團（The Rolling Stones）的〈Under My Thumb〉或是〈Tell Me〉等；還有

8　**The Cramps**　1976 年在紐約成立的車庫／龐克樂團。從 1978 年的《Gravest Hits》之後，作品也開始在英國發行，其後他們也被視為在英國發展 Psychobilly 的創始樂團。

1910 Fruitgum Company [9] 跟 The Seeds[10]……也做過美國車庫搖滾的曲子。在翻唱這些歌的同時，也漸漸地認識更多同好。我和 Hippy Hippy Shakes[11] 的 Sammy 中野一開始並不認識，他也很迷 GS，一直在暗中尋找跟調查我（笑）。彼此都意識到『還有個人在到處蒐購 GS 的唱片』，成為這樣相互在意的存在。當時東京在翻唱 GS 的樂團大概只有 The Phantom Gift 跟 Hippy Hippy Shakes。中野他們是

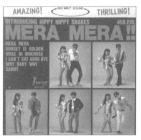

Hippy Hippy Shakes 的 10 吋黑膠《MERA MERA !!》（1987 年）中收錄 The Spiders〈MERA MERA〉、The Carnabeats〈すてきなサンディ〉（美好的週日）、The Beavers〈Why Baby Why〉等日本國內本土車庫經典的翻唱歌曲，並在夜店活動「LONDON NITE」中播放。

中央大學的學生，中央大學在八王子有校區。我上的多摩美術大學也離那邊很近，可能是因為這樣，才說 Neo GS 是從三多摩一帶發跡的吧。」

　　主唱 Pinky 青木，性感且富有領袖魅力，令人想起 Jacks[12] 的早川義夫和 OX 的野口秀人。吉他手 Napoleon 山岸，用刺激的 Fuzz 音色提取迷幻聲像。貝斯手 Sally 久保田具速度感的低音旋律（Bassline）展現迷人低音。鼓手 Charlie 森田鮮活俐落的鼓聲令人難忘。四人的合奏，對於多次看過他們現場演出的筆者來

9　**1910 Fruitgum Company**　　Bubblegum Pop（由唱片公司主導製作，琅琅上口的流行音樂類型）的代表樂團之一。1967 年以〈Simon Says〉出道，在 1970 年解散之前的短期間留下多達五張專輯。

10　**The Seeds**　　由行事特異的 Sky Saxon 所領軍，來自洛杉磯的車庫樂團。代表歌曲〈Pushin' Too Hard〉中，透過 Saxon 的滄桑嗓音，以及重視氣勢的直率編曲令人留下深刻印象。

11　**Hippy Hippy Shakes（ヒッピー・ヒッピー・シェイクス）**　　成軍於 1985 年，1988 年主流出道。

12　**Jacks（ジャックス）**　　在到處都是以偶像為賣點的 GS 熱潮時代中，搖滾樂團 Jacks 以與眾不同的外表穿著和內省的歌詞，以及帶有迷幻色彩的歌曲一支獨秀。團長／主唱早川義夫之後依然以唱作歌手的身分活躍於樂壇。

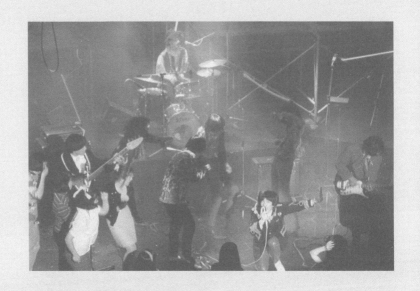

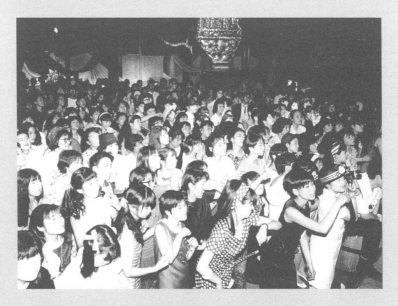

上｜1987 年 5 月，參加電視節目《11PM》時的模樣。Sally 久保田說：「圍著我們跳舞的
是當天參加錄影觀賞的觀眾（笑）。」（照片提供：Sally 久保田）

下｜The Phantom Gift 演出現場的景況。（照片提供：Sally 久保田）

岡崎京子（左二）和 The Phantom Gift。岡崎時常參加他們的現場演出。
（照片提供：Sally 久保田）

說，感受除了強烈還是強烈，是 Neo GS、還是車庫搖滾，是什麼都無所謂了，他們純然是一個又酷又充滿魅力的搖滾樂團，光是這樣就已經非常足夠。現場不僅有情感豐沛、渲染力十足的演奏，還有和他們一樣穿著 1960 年代衣著時尚的狂熱觀眾。女孩們穿著膝上二十公分的迷你裙，五顏六色的連身洋裝，男孩們穿著條紋西裝，留著蘑菇頭……他們的現場氣氛就像是捲入魔幻樂園的異世界。順道一提，漫畫家岡崎京子也是為人所知的 The Phantom Gift 狂熱樂迷。

● 另一名重要人物，高護

當時經常去看 The Phantom Gift 現場演出的，還有小西康陽。完全被他們的表演迷住的小西，甚至自己主動去買了聲音製作器材，攬上專輯製作的工作。第一張專輯《ザ・ファントムギフトの世界》（The Phantom Gift 的世界，1987 年）就是這樣發行的。

對 The Phantom Gift 來
說，另一個重要的存在是
協助樂團經紀／製作的高
護（現任 ULTRA-VYBE 執
行董事）。

　　「小西對 Phantom 的
評價是，B 級 GS 也好，
西洋音樂的翻唱也好，有
趣的事情就是有趣。還有
另外一位重要人物，就是

《The Phantom Gift 的世界》（ザ・ファントムギフトの世界），1987 年由主流唱片公司 MIDI 唱片發行。

之後成為我們樂團經紀人的高護先生。高護先生當時出版一本深
度挖掘 GS 及歌謠曲的專門雜誌，叫做《季刊 REMEMBER》（季
刊リメンバー）[13]。我很愛看《季刊 REMEMBER》，這本雜誌讓我
學到可以不設限地聆聽 GS 和西洋音樂的感覺。所以當小西來看
我們表演，和我們聊天的時候，他讓我意識到『啊，原來和我有
相同感覺的人是存在的』。我和小西是同個世代的人（小西比我
大一歲），現在回想起來，他那種不區分時代或曲風，純粹對好
音樂的認同，那樣不受限制的感覺，我覺得也連接到之後的澀谷
系。小西說：『Neo GS 應該可說是日本第一個與龐克運動相媲美
的獨立音樂圈吧。』2003 年 Phantom 出版未發表的歌曲合輯《ザ
・ファントムギフトの奇跡》（The Phantom Gift 的奇蹟）時，他也在
推薦文中也寫下這段話。」

　　在發表兩張獨立製作的單曲之後，The Phantom Gift 隨後發
行收錄四首歌的迷你專輯《Magic Tambarin》（1987 年），參與製
作的是經營 Solid Records ／ SFC 音樂出版社的高護。與高護關

13　《季刊 REMEMBER》（季刊リメンバー）　　1982 年由高護創刊，直到 1987 年停
　　刊為止，一共出版十六冊。作者陣容包括已故的黑澤進與評論家篠原章等人，將 GS
　　的魅力與「GS 邪教」（カルト GS）這個名詞一起推往更廣泛的年齡層。

VOCAL & TAMBOURLINE
PINKY
A O K I

ELECTORIC GUITAR
NAPOLEON
Y A M A G I S H I

DRAMS
CHARLY
M O R I T A

BASS GUITAR
SALLY
K U B O T A

photo by G.Ozawa

トンネル天国は本家のダイナマイツよりぜんぜんかっこいいや。

遠藤ミチロウ

 時代がメビウスの輪になった瞬間の輝ける永遠にいつまでも
瞳の奥に生き続けて下さい。

加茂啓太郎 (東芝EMI 邦楽制作ディレクター)

昔から**何だこり** というか、ういている音が好きだった。
ファントムギフトを最初に聴いた時の印象はまさにこの
"**何だこりゃ、凄いな**"という……。

高 護 (リメンバー編集長)

 今、東京でいちばんOutasightなバンド、ファントムギフト。
あんまり凄くて普通の人には凄さがわからないくらい。
マニアックでいることが、こんなに暴力的で**美しい**なんて、
まったく僕には想像もつきませんでした。

小西康陽 (ピチカート・ファイヴ)

山岸くん、久保田くん、がんばれ！ また遊んで下さい。

しりあがり寿 (スーパーコミックライター)

WE LOVE
YOU
& SHE LOVES YOU

「トンネルをぬけると天国だった」

 時代は鏡の国の鏡だったので我らの時代の不幸な若者達は
ファントムギフトにバトンタッチして戦慄の旋律を奏でるのだ。

斉藤一清 (フリーライター)

初めてのリサイタルおめでとう。

ピンキーの首に光る銀色のネックレスは、あの日の想い出だね。
今日も僕はまくらをぬらす。

斉藤 信 (ビデオ・アーチスト)

 彼等、根っからGSが好きなんじゃないかなあ。
無理がないっていうか**さわやか**な感じがします。
これからもがんばって欲しいと思う。

近田春夫

 オックス以来、久しくとだえていたGSの**息吹**が今、甦える。

パンタ

1986 年 9 月在豐島公會堂舉辦演唱會時製作的傳單。遠藤道郎（遠藤ミチロウ）、小西康陽、
近田春夫、PANTA、Shiriagari 壽（しりあがり寿）等，許多知名人物都留下推薦文。（圖片
提供：Sally 久保田）

係密切的小西跟他說「我介紹你一間唱片公司」，因此聯繫上 MIDI 唱片公司。The Phantom Gift 取得突破的背後，靠的是這些重要人物的幫助。

「與其說小西是聲音製作人，更正確地說，是以監製的身分參與專輯製作。當我們在錄音室嘗試錄製各種聲音都不理想時，小西會給我們準確的建議。從某種意義上來說，他就像樂團的統整者。說到小西，他大概也是在那個時候，透過 Hippy Hippy Shakes 的 Sammy 中野認識了設計師信藤三雄。信藤先生在 Scooters[14] 擔任吉他手兼團長，也是和 Neo GS 很近的團。我認識他的時候，他已經在設計 Yuming（譯註：松任谷由實的暱稱）的唱片封面了，記得那時候覺得他是一個很厲害的人。後來信藤先生幫 PIZZICATO FIVE、還有 The Flipper's Guitar 等被稱為澀谷系的音樂人做平面設計……這麼一想就覺得挺有趣的呢。」

● 關鍵字是「60 年代音樂復興」

另一方面，久保田分析，在 Neo GS 圈周邊接連開展活動的同世代樂團，他們的「共同奮鬥」可能加速了澀谷系的誕生。例如，標榜著東京版 Neo Mods[15] 的樂團 THE COLLECTORS[16]；於 The Jesus and Mary Chain[17] 首次來日本演出時擔任暖場團的

14 **Scooters（スクーターズ）**　由藝術總監信藤三雄擔任團長領軍的女子流行團體。1982 年的專輯《娘ごころはスクーターズ》（少女心是 Scooters）是由前 SUGAR BABE 的團員村松邦男擔任製作人。代表歌曲〈東京ディスコナイト〉（東京迪斯可夜）曾被小泉今日子以及星野滿翻唱。

15 **Neo Mods**　［譯註］指的是 1970 年代後半到 80 年代中期的 Mod 復興時期（Mod Revival）。該時期的音樂以 Mod 為基礎，並融合 Pub Rock、龐克、新浪潮等新音樂與文化元素，代表樂團為保羅・威勒（Paul Weller）擔任主唱的 The Jam。

16 **THE COLLECTORS（ザ・コレクターズ）**　［譯註］開啟日本 Neo Mods 風潮的搖滾樂團。於 1986 年受到英國搖滾樂團 The Who、平克・佛洛伊德（Pink Floyd）影響，以主唱加藤 Hisashi（加藤ひさし）、吉他手古市耕太郎（古市コータロー）兩人為中心創團。2022 年於武道館舉辦紀念出道 35 週年演唱會。

17 **The Jesus and Mary Chain**　來自蘇格蘭的搖滾樂團。在出道專輯《Psycocandy》

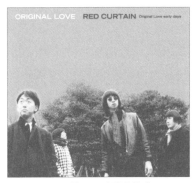

RED CURTAIN 於 2011 年發行的《RED CURTAIN（Original Love early days）》，收錄 ORIGINAL LOVE 還是前身 RED CURTAIN 時期時，最早期的歌曲。

Wow Wow Hippies[18]，他們呈現出令人耳目一新的吉他搖滾，被稱為新迷幻風格；及 RED CURTAIN，小山田圭吾在 Lollipop Sonic[19] 時代就是他們的鐵桿樂迷，常參加他們的演唱會。THE COLLECTORS 的加藤 Hisashi（加藤ひさし）與古市耕太郎（古市コータロー），後來組成 ROTTEN HATS[20] 的 Wow Wow Hippies 團員木暮晉也、高桑圭、白根賢一，以及在 RED CURTAIN 之後組成 ORIGINAL LOVE 的田島貴男，這些日後創立澀谷系以及 90 年代音樂圈的重要人物，都為當下這個時代賦予了力量。

「大部分活躍在 Neo GS 圈的樂團都受到 1960 年代音樂的影響。我們是車庫搖滾，Wow Wow Hippies 的木暮、白根，以及 RED CURTAIN 的田島是迷幻搖滾，THE COLLECTORS 的加藤則是受到 Mods[21] 影響，彼此雖有著不同的品味，但共通點是在追

（1985 年）等作品中可以聽到噪音吉他與甜美旋律的融合，其後對瞪鞋搖滾（見第 11 篇註 27）以及另類搖滾產生巨大影響。早期，原始吶喊（Primal Scream）的 Bobby Gillespie 也曾擔任過該團的鼓手。

18　**Wow Wow Hippies（ワウ・ワウ・ヒッピーズ）**　　活躍於 1986 年至 1988 年。歌曲收錄在《Attack Of...Mushroom People!》等多張合輯中，解散後留下一張收錄四首歌曲的 7 吋 EP《K》（1990 年）。

19　**Lollipop Sonic（ロリポップ・ソニック）**　　五人編制樂團，被稱為 The Flipper's Guitar 的前身。歌曲留存在小誌《英國音樂》（英国音楽）附贈的唱片，以及獨立製作的錄音帶中。

20　**ROTTEN HATS（ロッテンハッツ）**　　成軍於 1989 年。曲風多變，從加入斑鳩琴和曼陀林等樂器、如水壺樂團（Jug Band）風格的聲音，乃至成人搖滾（AOR）的歌曲。直到 1994 年解散，一共發行了三張專輯，其中包括二張從主流唱片公司發行的作品。

21　**Mods**　　［譯註］Mod 又稱摩德文化，1950 年代後半於英國興起一股突破傳統、展現自我的青少年次文化，其族群稱為 Mods（摩德族）。他們喜歡穿著剪裁合身的訂

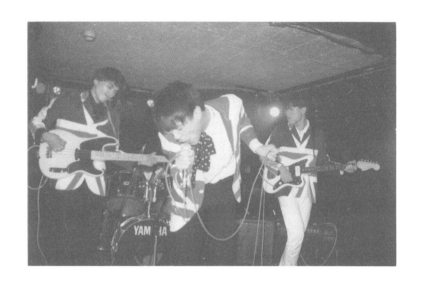

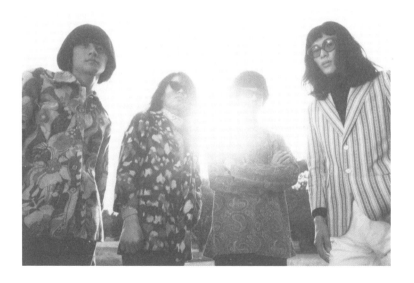

上｜ THE COLLECTORS。圖為 1986 年在新宿 JAM 舉辦的演唱會。當時的成員為加藤
　　Hisashi（主唱）、古市耕太郎（吉他手）、Chokey Toshiharu（チョーキーとしはる，貝斯
　　手）、Ringo 田卷（鼓手）。（照片提供：WONDER GIRL）

下｜ Wow Wow Hippies。從左至右為木暮晉也（吉他手）、宗像淳一（主唱）、白根賢一（鼓
　　手）、高桑圭（貝斯手）。（照片提供：木暮晉也）

《Attack Of...Mushroom People!》，1987 年 4 月
15 日發售。封面的插畫由 Jimmy 益子所設計。

求聲音的過程中都會參考 1960 年代的音樂。60 年代的音樂復興
運動，我覺得很大程度是因為有 XTC [22] 還有 The Dukes Of
Stratosphear（以 Andy Partridge 為中心的 XTC 分支樂團）的存在。」

1987 年，象徵著這個運動的作品問世，即 MINT SOUND
RECORDS 的主題式合輯《Attack Of...Mushroom People!》。這
可說是 Neo GS 圈樂團的總集合，陣容包括 The Phantom Gift、
Hippy Hippy Shakes、THE COLLECTORS、Wow Wow
Hippies、RED CURTAIN、The Strikes。

「Phantom 以前和 Mods 圈是沒有交流的。但另一方面，
THE COLLECTORS 的加藤涉足的音樂領域很廣，因為他的關係
才開始時常一起辦演唱會。另外，還有一個很大的原因是，在
Mods 圈一直很活躍的 The London Times[23] 的片岡憲一似乎開始

製西裝加上美軍大衣，偏好靈魂樂、爵士樂和節奏藍調音樂，騎偉士牌、速克達，象
徵標誌是與英國國旗相同的藍白紅三色同心圓箭靶圖樣。隨後在 60 年代發展出代表
樂團包括 The Who、Small Faces，並影響龐克文化的誕生。

22　**XTC**　　1977 年出道的英國新浪潮樂團，被稱為「變形流行樂」（ひねくれポップ），
銳利的聲音影響了日本的 P-MODEL（在 1979 年日本演唱會中同台演出）等樂團；
也曾化名為 The Dukes of Stratosphear 在 1980 年代發行作品，這項音樂企劃直截
了當地表達對於 1960 年代搖滾的熱愛。

23　**The London Times（ザ・ロンドン・タイムス）**　　活躍於 1983 年至 1989 年。除
了參加競賽與雜誌附錄外，還在 1986 年留下專輯《無気力な時代》（死氣沉沉的時

脫離 Mods、嘗起新的路線，便邀請以三多摩一帶為中心活動的 Phantom 一起在新宿 JAM 做活動。從那時開始，我們參加《Attack Of ... Mushroom People!》，和許多樂團有了交流。這麼說來，真城 megumi（めぐみ）所屬的女性合唱三人組 Paisley blue[24]，Phantom 的成員也曾擔任過她們的伴奏樂團。」

真城 megumi 後來與 Wow Wow Hippies 的木暮、高桑、白根，The Hawaii's[25] 的中森泰弘，以及 Neo GS 圈周邊的片寄明人一起組成 ROTTEN HATS。從那裡分支出來的 HICKSVILLE[26] 和 GREAT3[27]，隨後支撐起 1990 年代的音樂圈，尤其是 HICKSVILLE 的木暮和真城，他們為可說是澀谷系象徵人物的小澤健二協助製作專輯和現場演出。這群音樂人以 1960 年代音樂和文化為關鍵字，活躍於東京地下獨立搖滾領域，也同時活躍在澀谷系的時代裡。

● 筒美京平是參考範本？

接下來，久保田進一步說：「澀谷系的參考範本應該是筒美

代）。2019 年舉辦重組演唱會。

24　**Paisley blue（ペイズリー・ブルー）**　　成員為真城 megumi（めぐみ）、栗原晴美、新堂貴子三人。歌曲收錄在《IKASU!! Neo GS GO! GO! LIVE!!》、《MINT SOUND X'MAS ALBUM》等合輯中。

25　**The Hawaii's（ザ・ハワイズ）**　　中森康弘所屬的 Neo GS 樂團。據說翻唱 The Golden Cups 的歌曲也十分拿手。

26　**HICKSVILLE（ヒックスヴィル）**　　[譯註] ROTTEN HATS 解散後，1994 年由六位團員中的真城 megumi（真城めぐみ）、中森泰弘、木暮晉也組成的日本搖滾樂團。首張專輯《Today》即獲得好評，進入 2000 年代後雖然少有新作品，但至今仍繼續按照自己的步調進行音樂活動中，包括與各種音樂人合作。

27　**GREAT3（グレイト・スリー）**　　[譯註] ROTTEN HATS 解散後，1994 年由其中三位團員片寄明人、高桑圭、白根賢一組成的日本搖滾樂團。由於團員三人身高都超過 180 公分，因此出道當時常有東京平均身高最高的樂團的稱呼。琅琅上口的主旋律，融合放克、迷幻等各種風格的新鮮編曲，獲得許多聽眾與樂評的好評與支持。

盒裝精選輯《筒美京平 HITSTORY
Ultimate Collection 1967-1997 2013
Edition》（2013 年），不僅收入網羅其
代表作品的《筒美京平 ULTIMATE
COLLECTION 1967-1997》（1997 年）
vol.1 和 vol.2，又追加收錄 1998 年之
後新發行的作品。

京平[28]先生吧？」筒美京平是一位作曲家／編曲家，主要在 1960
至 80 年代的歌謠曲領域中創作過大量熱門歌曲。後來到了 1997
年，一推出筒美作品的豪華紙盒精裝版，他的音樂又立刻重新流
行了起來。使用弦樂呈現流光溢彩的編曲、都會時尚的旋律與和
弦進行，以及即使是歌謠曲身體也能隨之搖擺舞動的律動感。小
澤健二和筒美共同創作的〈強い気持ち・強い愛〉（強烈的感情・
強烈的愛）[29]，是一首象徵著筒美京平在當時重新受到矚目的歌
曲。

　「歸根究柢，我想澀谷系音樂應有樣貌的共通點，也許就是
筒美京平先生在做的事。他的風格是，每個時代都在引用最新潮
的西洋音樂元素，同時創造出日本新的流行音樂。我覺得應該就

28　**筒美京平**　　在唱片公司工作，1966 年以作家身分出道，1967 年 GS 席捲日本樂壇
　　時轉職為職業作曲家。2020 年 10 月 7 日去世。留下一共 9 張唱片的盒裝精選輯《筒
　　美京平 HITSTORY Ultimate Collection 1967-1997 2013 Edition》。

29　〈強い気持ち・強い愛〉（強烈的感情・強烈的愛）　　1995 年 2 月 28 日發行。
　　2018 年被選用在電影《Sunny 我們的青春》（SUNNY 強い気持ち・強い愛）中作為
　　插曲，2019 年於線上發行名為《（~1995 DAT Mix）》的另一個版本。

是京平先生日西合璧的品味，在 1990 年代開花結果變成澀谷系吧。在當時將京平先生做的事情體現出來的，就是小西以及田島了。雖然後來 Phantom 因為青木的離開而告終，但小西和田島在那之後還一直繼續音樂活動，也許這也是促成 Neo GS 圈和澀谷系有所連繫的一個重要原因。還有，果然高護先生這位關鍵人物的存在也很重要。」

不論如何，能夠確定的事實是，重要核心人物小西康陽和高護提出不固守分野、將音樂混合在一起聆聽的方式，由此造成的影響，成為澀谷系音樂誕生的背景之一，Neo GS 便是其中的一個基礎。同樣的，筆者認為正因為在當時東京的獨立音樂圈中，受到 1960 年代音樂影響的車庫搖滾、迷幻搖滾以及 Mods 風格的眾多樂團，將彼此能量合而為一，並接棒給即將到來的 1990 年代的序幕，澀谷系的價值觀才能夠因此從獨立躍上主流吧。

在這次採訪的最後，我向 Sally 久保田提出一個問題。「對了，Neo GS 這個詞究竟是誰取的呢？」

「是高護先生。當時 Phantom 要在 MIDI 唱片公司發表作品，因為我們和 THE COLLECTORS 和 The Strikes 一樣，都受到 1960 年代音樂影響，在想著在這股時代潮流中要用什麼名詞適切描述出我們偏近的音樂類型。然後高先生就說：『Neo GS 怎麼樣？』（笑）THE COLLECTORS 的加藤說：『我們才不是 Neo GS，是 Neo Mods 啦。』也難怪他當時會生氣（笑）。畢竟彼此音樂背景不同，樂迷也不太一樣。不過雖然加藤嘴上這麼說，我想他還是很中意我們，也一起做過很多現場演出。雖然音樂風格不太一樣，但是我覺得在某些地方是能互相理解的。我想或許就是那種不固守分野的靈活態度連接到澀谷系的時代，並形成了一股巨大的能量吧。」♪

PLAYLIST 2

重新詮釋文化樞紐的音樂

島田翼
(ex.PRIZMAX)

2010 年左右，我從別人那裡接收了黑膠唱機，和唱機一起拿到的是 PIZZICATO FIVE 的《Made In USA》。雖然我對「澀谷系」只能算是一知半解，但我認為它打破音樂與生活風格的類型界線，擁有能夠成為文化樞紐的功能，並且從中又昇華成新的另類文化。在這個歌單中，除了挑選澀谷系經典的音樂人之外，我以自身的視角重新解釋並集結成合輯，其中也包含在當時應該是不被定義為「澀谷系」的歌曲。

① **Go Go Round This World!**
Fishmans / 1994 年

② **invisible man (ORIGINAL BROWN)**
MONDO GROSSO / 1994 年

③ **春はまだか** (春天還沒到嗎)
濱田雅功 / 1997 年

④ **ニッポンへ行くの巻** (日本前行之章)
UNICORN / 1991 年

⑤ **パンと蜜をめしあがれ -JP version** (請享用麵包與蜂蜜)
Clammbon / 1999 年

⑥ **REALIZE (Main)**
bird feat. SUIKEN + DEV LARGE / 1999 年

⑦ **情熱**
UA / 1996 年

⑧ **Blow Your Mind - 森オッサン チョイチョイ キリキリまい** (Blow Your Mind - 森大叔有時手忙腳亂)
GEISHA GIRLS / 1995 年

⑨ **(E)na**
岡村靖幸 / 1990 年

⑩ **CITY FOLKLORE (Remix of The Maiku Hama Theme)**
KYOTO JAZZ MASSIVE / 1994 年

⑪ **東京は夜の七時** (東京現在晚上七點)
PIZZICATO FIVE / 1993 年

Profile

1996 年出生。EBiDAN 旗下的舞蹈兼歌唱團體 PRIZMAX 的成員之一，2013 年出道。2020 年 3 月團體解散後，以舞者、DJ、純音樂創作者的身分活躍於各個領域，並在每週二的 InterFM《Mint Juice Radio》擔任主持人。

③ 加地秀基談
「我在澀谷擔任
唱片行店員的時期」

「以唱片行為中心，
透過口耳相傳而誕生的熱潮。」

採訪・文字／土屋惠介（a.k.a. INAZZMA ★ K）
攝影／相澤心也

談論澀谷系周邊的文化時，專門進口外國音樂的唱片行 ZEST 是澀谷必不可少的重要地點。包括 The Flipper's Guitar 團員在內，許多音樂人都曾造訪過這間唱片行。加地秀基從 1990 年代初以來，一邊進行音樂活動，一邊也身為 ZEST 的店員，直接向耳朵挑剔的樂迷傳遞最新的西洋音樂。在沒有網路和 SNS（社群網路服務）的時代裡，專門進口外國音樂的唱片行是比任何媒體都更早介紹最新音樂的「資訊傳播來源」，而在那裡工作、擁有音樂鑑別能力的店員們，則扮演著「Influencer」（網紅）的角色。本文採訪者邀請到同為 ZEST 時代同事的音樂作家土屋惠介，請加地回顧當時的景況。

加地秀基（カジヒデキ）

唱作歌手，1967 年生於千葉縣。1989 年 10 月，組成 Neo Acoustic 樂團 bridge 並擔任貝斯手。1993 年 3 月由 Trattoria Records 發行第一張專輯《Spring Hill Fair》。1995 年樂團解散後，於 1996 年 8 月以個人名義發行《Muscat e.p.》單飛出道。憑著琅琅上口的音樂風格和個人特色得到廣泛的支持，迅速成為「澀谷系」音樂圈的核心。最新作品是 2019 年 6 月發行的專輯《GOTH ROMANCE》。

● Live House 與唱片行

　　1990 年代的澀谷有很多間唱片行。記得當時大大小小的店加起來一度曾經超過三十間。其中，位於宇田川町的進口唱片行 ZEST，被視為是澀谷系的文化傳播基地。從 1980 年代中期開始營業，位於目前 HMV record shop 澀谷店所在的 NOA 大廈內五樓的一個空間，到後來 1995 年搬遷到附近的大樓繼續營業。1991 年到 1995 年之間，加地於這間唱片行裡擔任店員。在進入主題之前，讓我們先回溯他為 ZEST 工作之前，在音樂方面的變遷。

　　「國中的時候，我因為喜歡性手槍（Sex Pistols）而認識龐克這個曲風，進了高中後，因為接觸到 THE STALIN 而開始對日本地下音樂圈產生興趣。以前也會去能夠一次聽到很多硬蕊龐克（hardcore punk）歌曲的『消毒 GIG』[1]。高中二年級左右開始喜歡上 Poji-pan（ポジパン）[2]，SODOM[3] 的演唱會我每場都去了，我也很喜歡 Aburadako（あぶらだこ）[4]。」

　　他說他對龐克的熱愛，除了音樂之外，也受到其文化的影響。

　　「我高一的時候看了尚盧・高達（Jean-Luc Godard）[5] 重新上

1　**消毒 GIG**　　由日本代表性的硬蕊龐克樂團 GAUZE 企劃的演唱會活動。

2　**Poji-pan（ポジパン）**　　Positive Punk 的縮寫。也有人說和歌德搖滾是同義詞，臉上塗著白色的妝容，以及黑暗的世界觀。代表樂團包括 The Sisters of Mercy、Southern Death Cult、Sex Gang Children、Alien Sex Fiend 等。

3　**SODOM**　　［譯註］1981 年以主唱 ZAZIE 為中心成立的日本硬蕊龐克樂團，1991 年休團。2019 年正式重啟活動。

4　**Aburadako**　　［譯註］1980 年代日本硬蕊龐克代表樂團之一。風格多變，後期的作品加入噪音搖滾、實驗音樂等元素。

5　**尚盧・高達（Jean-Luc Godard）**　　1930 年～ 2022 年。以電影《斷了氣》（À bout de souffle）、《狂人皮埃洛》（Pierrot le fou）、《中國姑娘》（La Chinoise）而聞名的法國電影導演。自 1950 年代末以來，他與佛杭蘇瓦・楚浮（François Truffaut）、克勞德・夏布洛（Claude Chabrol）一起被視為新浪潮的先行者，運用大膽的攝影作品和即興演出的視覺表現，對世界各地的電影人產生巨大影響。

映的電影，對我影響非常大。我覺得高達的作品有很多地方很龐克，比如切割手法（cut-up）。我也喜歡日本的寺山修司 [6]，也因此喜歡上有藝術感的龐克吧。然後在我十九歲的時候，我加入一個叫做 Neurotic Doll 的歌德樂團，大概待了一年左右。」

大約在這個時候，他的音樂品味轉向了 Guitar Pop（見第1篇註 17）。

「出現了像偽裝者樂團（The Primitives）[7] 和 The Woodentops [8] 這樣的樂團，延伸下去又認識粉蠟筆樂團（The Pastels）[9]。我也開始有意識地將阿茲克照相機樂團（Aztec Camera）[10]、只要女

6　**寺山修司**　1935 年～ 1983 年。1950 年代以和歌創作家的身分在文壇出道。以劇作家和編劇身分備受外界矚目，1967 年與橫尾忠則、東由多加等人組成劇團「天井棧敷」，以實驗性的表現形式創造一個獨特的世界，引領小劇場運動（Angura）。他活躍於散文、評論、電影導演等多個領域，代表作品如《拋掉書本上街去》（書を捨てよ、町へ出よう），並為 Carmen Maki 的歌曲〈時には母のない子のように〉（有時像個沒有媽媽的孩子）擔任作詞。

7　**偽裝者樂團（The Primitives）**　1984 年在英國科芬特里成立的 Guitar Pop 樂團。熱門單曲〈Clash〉收錄於 1988 年發行的專輯《Lovely》中。Tracy Tracy 甜美的嗓音和琅琅上口的旋律使得他們人氣扶搖直升。1992 年解散，留下三張專輯，2009 年重組。2019 年在日本舉辦《Lovely》三十週年紀念演唱會。

8　**The Woodentops**　1983 年在倫敦南部成立，1985 年與獨立唱片中的傳奇廠牌 Rough Trade 簽約。首張出道專輯《Giant》引起人們的注意。在第二張專輯《Wooden Foot Cops On The Highway》中，與 Lee Perry 和 Adrian Sherwood 合作，為聲音加入 Dub、放克音樂元素。2014 年發行新專輯《Granular Tales》。

9　**粉蠟筆樂團（The Pastels）**　來自蘇格蘭的獨立搖滾樂團。以 Steven Pastel 為中心，1982 年於格拉斯哥成立。樂團透過 Rough Trade 以及 Creation 等音樂廠牌發行單曲，1986 年因收錄在《NME》雜誌明日之星的合輯錄音帶《C-86》中而受到關注，1987 年發行出道專輯。該樂團被視為是「Anorak」Indie Guitar Pop 中的代表樂團。與同樣是格拉斯哥出身的 Teenage Fanclub、The Vaselines 和 Belle & Sebastian 關係很好。2009 年與日本樂團 Tenniscoats 共同合作發行專輯。

10　**阿茲克照相機樂團（Aztec Camera）**　以 Roddy Frame 為首，於蘇格蘭組成的樂團。於 1983 年於 Rough Trade 旗下發行第一張專輯《High Land, Hard Rain》。在日本，Aztec Camera 與 The Pale Fountains、Orange Juice 一起被視為是 Neo Acoustic 的引領者，擁有超高人氣。樂團在轉至主流唱片公司旗下後亦持續發行專輯。經歷成員變換，最終成為 Roddy 個人企劃的第三張專輯《Love》，迎來了大師級製作人 Tommy Lipuma，第五張專輯則由坂本龍一操刀製作。目前 Roddy Frame 以個人名義進行音樂活動。

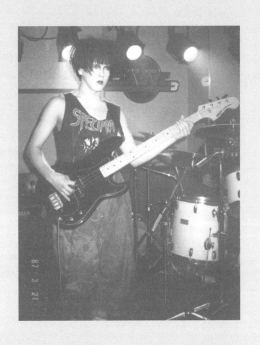

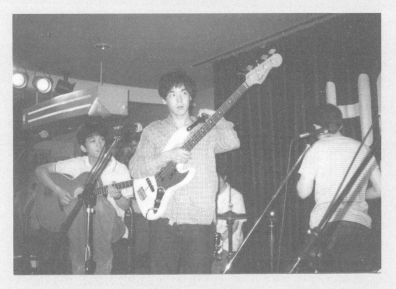

上｜Neurotic Doll 時期的加地秀基。

下｜bridge 時期的加地秀基。1994 年 7 月，HMV 澀谷店的店內現場演出。

孩樂團（Everything But The Girl）¹¹、 史密斯樂團（The Smiths）¹² 等樂團當作 Neo Acoustic¹³ 來聆聽。第一次去 ZEST 我記得大概也就是那個時候吧。說到 The Woodentops，他們第二次來日本開演唱會的時候，我在會場透過小山田（圭吾）認識到了之後聽 Neo Acoustic 的朋友，這也對我有很大的影響。」

　　Live House 和唱片行，對於當時的狂熱樂迷來說，這兩個地方是擴大音樂視野和交朋友的重要場所。

　　「當時我常去澀谷一間叫 CSV 的唱片行。另外，WAVE 也在積極引進海外獨立音樂和其他新的音樂。當時 ZEST 有放我也很喜歡的噪音和工業音樂。也放了不少厲害的 Neo Acoustic 那一類的音樂。有一天去 ZEST 的時候，店員推薦我 The Monochrome Set¹⁴ 的〈Jacob's Ladder〉12 吋單曲黑膠，從此我就一頭陷入 Anorak¹⁵ 和 Neo Acoustic。我記得那時候去看 Lollipop Sonic（見第

11　**只要女孩樂團（Everything But The Girl）**　　1982 年由 Tracey Thorn 與 Ben Watt 所組成的雙人音樂組合。Tracey Thorn 是 Cherry Red Records 旗下 Marine Girls 的成員，也推出過個人音樂作品，Ben Watt 則以個人名義發表過專輯《North Marine Drive》。該樂團於 1984 年以專輯《Eden》出道，以原聲不插電音樂為基調，融合爵士和 Bossa Nova 音樂，呈現出以都會時尚感為特徵的音樂性，後於 1990 年代開始轉向浩室與電子音樂，1994 年〈Missing〉在英國、美國風靡一時。2000 年解散。

12　**史密斯樂團（The Smiths）**　　1982 年以莫里西（Morrissey）和強尼·馬爾（Johnny Mar）為中心，在曼徹斯特成立的樂團。1983 年於 Rough Trade 唱片旗下出道。1984 年至 1987 年間，樂團一共發行四張專輯《The Smiths》、《Meat Is Murder》、《The Queen Is Dead》、《Strangeways, Here We Come》。莫里西筆下辛辣的歌詞，包含他自身的文學性、對流行文化的引用，以及對政府與王室的批判，獲得有疏離感的年輕人們狂熱的支持，並為後世樂團帶來諸多影響，但於 1987 年解散。

13　**Neo Acoustic**　　[譯註] 日本特有名詞。指後龐克曲風的分支，1980 年代初英國有一群音樂人繼承龐克的 DIY 精神，以嶄新的概念演奏不插電樂器，日本的樂評與唱片公司即用此名詞來代稱這些音樂，代表樂團有 Aztec Camera、The Pale Fountains、Everything but the Girl 等。

14　**The Monochrome Set**　　自 1979 年出道以來，樂團在 1980 年代透過 Rough Trade、Cherry Red 和 Blanco y Negro 等獨立音樂廠牌發行專輯。有印度血統的 Bid，加上以 Lester Square 為中心揉合出迷幻與民族音樂的流行風格，在後龐克與 Neo Acoustic 的熱潮中大放異彩。2010 年樂團重組後亦多次來到日本演出，目前仍持續音樂活動中。

15　**Anorak**　　[譯註] 日本特有名詞。指 1980 年代主要出現在蘇格蘭格拉斯哥的樂團，

2篇註 19）的現場演出，我想我是在尋找類似他們和粉蠟筆樂團的音樂。」

● Beat Punk 全盛時期的背後

Lollipop Sonic 的團員小山田圭吾和小澤健二，後來組成 The Flipper's Guitar。他們提取在英國的 Neo Acoustic 以及獨立流行中有所共鳴的音樂，並且讓樂迷聽到更為精緻講究的聲音。加地說他會認識 Lollipop Sonic「完全是偶然」。

「1986、87 年，我在追大阪的 Techno Pop[16] 音樂，當時我很喜歡一個叫 PETERS 的樂團，之後來到東京舉辦演唱會。當時共同演出樂團是 ORIGINAL LOVE、還有 Lollipop Sonic 的前身團 PEE WEE 60'S。團員是吉他手小山田和鍵盤手井上由紀子二人。在當天的演出中，小山田宣布『從今天開始將以 Lollipop Sonic 的名字進行音樂活動』，所以我看了 Lollipop Sonic 的第一場現場演出喔（笑）。雖然只唱了四首歌，但真的非常棒。兩首是原創歌曲，另外兩首是地下絲絨（The Velvet Underground）和 The Band of Holy Joy[17] 的翻唱。我在當時新宿 Loft 的第一排看著，非常震驚，『這個樂團做的音樂就是我想做的！』那是 1987 年的 11 月，從那之後，Lollipop 每場演唱會我都會去看。」

Lollipop Sonic 如此吸引著加地的原因是什麼？

「小山田的歌曲粗暴又無禮，我覺得很龐克，外表也是。與

例如 The Pastels、BMX Bandits、The Vaselines。他們總是穿著連帽型登山外套（Anorak）而得名。

16　**Techno Pop**　　［譯註］1970 年代後期開始在日本使用的日本特有名詞。指使用合成器、音序器、聲碼器（Vocoder）製作的流行音樂，意思接近國外使用的 Electropop、Synthpop。

17　**The Band of Holy Joy**　　1984 年在倫敦成立。於 Rough Trade 旗下發行專輯，直到 1993 年解散。融合傳統／民謠，飄散著哀愁氛圍的音樂風格，也被稱為「史密斯樂團（The Smiths）遇到棒客樂團（The Pogues）」。

我之前聽過的日本音樂完全不同，可以感覺到國外 Neo Acoustic 和獨立流行對他的影響是巨大的，但歌曲又比前述的音樂好太多了。不僅歌曲，甚至穿著都帶著精緻時尚的酷味。當時整個世界正處在樂團熱潮，Beat Punk[18] 正火熱的時期，但我卻有預感其內在將會誕生出一個完全不同的音樂場景，因而感到興奮不已。」

　　另一方面，加地回憶：「我當時認為這種音樂永遠絕對不會紅到主流吧（笑）。」畢竟當時在日本，喜歡英國獨立樂團的人是極少數。就算是 Lollipop，也是一個「絕對地下」的樂團。不過，和加地有著相似音樂品味的人們自然而然地聚集到 Lollipop 周圍。那是一個沒有網路和手機的時代，更不用說 YouTube 了。想要知道更多有趣的外國音樂，要滿足這種想挖掘音樂的慾望，唯一的選擇就是到唱片行。也因此，加地會選擇在擺放著許多 Neo Acoustic 與 Guitar Pop 新歌的 ZEST 工作，是非常理所當然的一件事。

　　「我從 1991 年 10 月開始在 ZEST 工作，剛好是 The Flipper's Guitar 解散之後。我從以前就常常去 ZEST，但實際上我決定要在那裡工作，是因為 1991 年的夏天，我第一次和仲真史[19]（現今 BIG LOVE ／前 ESCALATOR RECORDS 主理人）一起去倫敦旅行時，他跟我說：『如果你認真想要走音樂這條路，鑽研更多音樂對你有幫助。』所以，回到日本後，我透過當時在店裡工作的瀧見憲司先生（Crue-L Records 主理人，見第 1 篇註 5）幫忙，把我介紹給社長，便開始在 ZEST 工作。」

18　**Beat Punk**　　［譯註］日本特有名詞。專指日本 1980 年代出現的帶有流行元素的龐克樂團，代表樂團包括 LAUGHIN' NOSE、THE BLUE HEARTS、KENZI & THE TRIPS 等。

19　**仲真史**　　在 1990 年代初期擔任 ZEST 買手時，也同時發行同人雜誌《MAR PALM》。自 1993 年以來，擔任獨立音樂廠牌 ESCALATOR RECORDS 主理人，該廠牌由 a trumpet trumpet RECORDS 發展而來。旗下有 SNAPSHOT、Neil and Iraiza、YUKARI FRESH、SCAFULL KING、CUBISMO GRAFICO、HARVARD 等眾多傑出音樂組合。2008 年以後，成為原宿獨立唱片行／音樂廠牌「BIG LOVE」負責人。

● 「唱片＝時髦」的概念

說起 90 年代初，是瘋徹斯特（Madchester）[20]、迷幻爵士、Jazz Groove、英式搖滾（Britpop）等新潮流在國外一波又一波興起的時代。在日本，The Flipper's Guitar 解散後，小山田圭吾以 Cornelius 的名義開始活動，小澤健二也開始進行他的個人活動，ORIGINAL LOVE 和 PIZZICATO FIVE 也推出暢銷歌曲等等，在這個時間點，被稱為澀谷系的音樂人開始在樂壇中寫下他們的歷史。他們在主流樂壇得到廣泛聽眾的支持後，澀谷系周圍的文化便開始受到關注。同時，隨著 1980 年代後半期夜店文化的興起，黑膠唱片再次成為眾人矚目的焦點。

「印象很深刻的是，1991 年年底 The Flipper's Guitar 的三張專輯發行黑膠版本時，因為是限量的，一轉眼就賣光了。我記得就以那個時候為分水嶺，爆發了黑膠熱潮。其中還有一個令人印象深刻的點是，女孩們也開始購買黑膠。這顯然是受到 Flipper's 的影響。」

90 年代初進入 CD 的全盛時期，黑膠唱片已經成為過去式。但在「唱片＝時髦」的概念誕生後，開始出現十幾歲、二十幾歲的女孩子購買進口黑膠唱片的現象。

「我想很大的一個原因是因為，Flipper's 會在各種雜誌連載中介紹 Indie Guitar Pop 和 Neo Acoustic，或是經常出現在少女時尚雜誌《Olive》（見第 5 篇註 11）中。他們兩人介紹的唱片有著可愛的封面設計，音樂也很精緻。以此為契機，女孩們開始購買黑膠唱片，我記得那時有類似唱片行熱潮的風氣出現。當時賣得特別好的是 Would-Be-Goods[21] 的專輯，還有 Flipper's 跟 Kahimi

20　**瘋徹斯特（Madchester）**　　1990 年左右，以英國曼徹斯特為中心，掀起一股反映當時舞廳音樂與毒品文化的運動，此名詞即由此背景創造而出。代表樂團包括石玫瑰（The Stone Roses）、Happy Mondays 和 The Charlatans。

21　**Would-Be-Goods**　　於 1987 年由 Jessica 和 Miranda Griffin 組成的姊妹二人組，

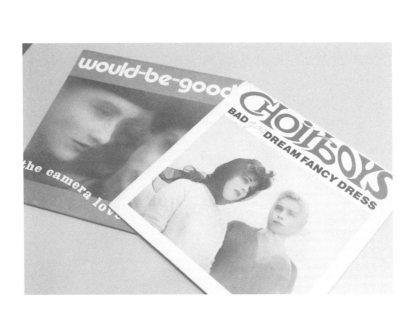

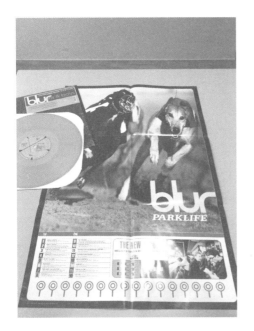

上｜ZEST 必買的 Would-Be-Goods《The Camera Loves Me》和 Bad Dream Fancy Dress
　　《Choirboys Gas》的黑膠唱片（皆由 él Records 發行）。

下｜布勒樂團（Blur）〈Girls & Boys〉12 吋單曲黑膠附贈的海報。

Karie 推薦的 él Records[22] 的唱片也賣得很好，而法蘭絲‧蓋兒（France Gall）[23] 的精選輯也是長期暢銷。」

不僅是女孩，唱片也擄獲了渴望音樂的男孩的心。黑膠唱片在當時是狂熱樂迷最渴望的必備品，反倒不是出自於收藏愛好，而是因為當時可以透過黑膠唱片搶先聽到其他人沒聽過的音樂。進口版的唱片數量有限，而且新的獨立樂團還沒有發行 CD，因此有許多歌曲只能透過 7 吋黑膠或 12 吋黑膠聽到。

「英式搖滾流行起來的時候也很猛。我尤其記得賣了很多布勒樂團的〈Girls & Boys〉[24] 12 吋單曲黑膠。其他店都進不到，我們上架大約一百張幾乎是秒殺。但是我記得有好幾次收到客人抱怨說：『沒有拿到海報！』（笑）。」

● 前所未有的黑膠熱潮來臨

不知不覺間，在公寓大廈的一個房間裡營業的 ZEST 每天都擠滿了客人。加地說：「客人們蜂擁而來，1992 年左右，店裡每

透過 él Records 出道。1988 年的第一張專輯《The Camera Loves Me》由 The Monochrome Set 的 Bid 製作，樂團也參與錄製演奏。在第二張專輯《Mondo》之後，改為 Jessica 的個人名義企劃。

22　**él Records**　由 Cherry Red Records 的員工 Mike Alway 於 1984 年創立的倫敦音樂廠牌。引進來自法國的唱片歌手／製作人 Louis Philippe、Momus、The King Of Luxembourg 等，將 60 年代流行樂、法國流行樂、電影音樂等藝術文化進行現代演繹，在日本獲得眾多 Neo Acoustic 樂迷的支持。Mike Alway 也是幫 Kahimi Karie 的歌曲〈Mike Alway's Dairy〉，以及音樂廠牌 Trattoria Records 取名的人。

23　**法蘭絲‧蓋兒（France Gall）**　代表法國流行音樂的法國女歌手。1965 年由賽吉‧甘斯柏（Serge Gainsbourg）提供的〈Poupée de cire, poupée de son〉（蠟娃娃，木娃娃。日文翻譯：夢中的香頌娃娃）是推出後即在全世界造成轟動的熱門歌曲，並以可愛的外表和天真的歌聲成為法國蘿莉塔的代名詞。2018 年去世時，法國總統馬克宏在推特上發文表示哀悼。加地在 bridge 樂團時，也曾在 1993 年翻唱過〈Poupée de cire, poupée de son〉。

24　**〈Girls & Boys〉**　1990 年代推動英式搖滾（Britpop）熱潮的布勒樂團（Blur）於 1994 年發行的單曲。此單曲在英國單曲排行榜中排名第五名，刷新樂團當時的最高成績。此單曲也收錄在專輯《Parklife》中。

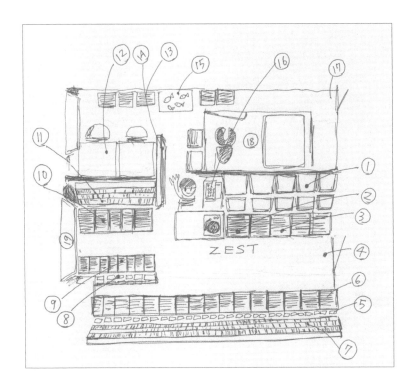

加地秀基親筆繪製的 ZEST（舊店）平面圖。

① 新到貨唱片（專輯/12 吋）推薦唱片以展示封面方式陳列／② 新到貨唱片／
③ 英國/美國獨立唱片 A→Z／④ 入口／⑤ 新到貨 CD 推薦／
⑥ 英國/美國獨立唱片接續 A→Z／⑦ 英國/美國獨立音樂及其他類型 CD／
⑧ 新到貨 7 吋推薦／⑨ 7 吋唱片區／⑩ 龐克/鄉村搖滾樂區／
⑪ 龐克/鄉村搖滾樂及其他類型 CD／⑫ 社長的辦公桌／⑬ 新進貨庫存／
⑭ CD 庫存貨架／⑮ 水族箱（熱帶魚）／⑯ 櫃檯／⑰ 辦公室入口／
⑱ 廁所 & 整體浴室（倉庫）／⑲ 窗外能看到東急 HANDS

天晚上都像下班後的電車那樣擠滿人潮（笑）。」

　　環顧 ZEST 進的音樂，有 Neo Acoustic、獨立流行、新浪潮、龐克、車庫、鄉村搖滾的 LP、12 吋單曲、7 吋單曲，也有上架 CD，不過主軸完全是黑膠。不僅有新貨，也會販售從英國買回來的二手唱片。結果，店內出現了戴著貝雷帽的女孩和龐克們背對背找唱片這樣前所未有的光景。當時 ZEST 前後除了加地之外，還有許多來自澀谷系文化的重要人物在這裡工作，如前面提到的仲真史，還有神田朋樹（Favourite Marine）[25]，以及松田「CHABE」岳二（CUBISMO GRAFICO）。在 NOA 大廈時代，店裡的面積非常小，基本上都是一個人值班，比較忙，要在進貨之類的時候才會有兩個人在店裡工作。

　　「ZEST 一次可以展示大約十張黑膠唱片，到貨時展示陣容會有所變化，不少人會一口氣把新貨全部買走。另外，ZEST 提袋也很受歡迎喔。設計非常精緻，光是看提袋也可以充分感受到社長是一個很有品味的人。」

　　ZEST 很少會進日本音樂。破例擺放的有前 ZEST 店員創立的音樂廠牌，例如瀧見憲司的 Crue-L Records 和仲真史的 ESCALATOR RECORDS，以及小山田圭吾擔任主理人的 Trattoria 旗下的作品，或 PIZZICATO FIVE 出的黑膠唱片等等。簡單來說，除了與店裡相關的廠牌和藝人的作品之外，幾乎都是西洋音樂。

　　加地說：「身邊的人創立獨立音樂廠牌，成為擴大我們周遭音樂圈的一個開端。」1990 年代也是一個自己開始動手 DIY 做一些什麼的好時機。和 Crue-L、ESCALATOR 等獨立廠牌同時

25　**神田朋樹**　Favourite Marine 的團員之一，團員也包括加地秀基以及荒川康伸，該樂團於 1991 年從 Crue-L Records 旗下出道。他除了以製作人身分參與 Kahimi Karie、Port of Notes 和坂本美雨等人的作品活躍於樂壇，也於 2000 年和 2012 年分別發行個人專輯《Landscape Of Smaller's Music》以及《Interstellar Interlude》，亦與瀧見憲司組成雙人組合 Being rings 進行音樂活動。

期，雜誌那邊也有《BARFOUT!》（見第 1 篇註 8）、《美國音樂》[26]、《COOKIE SCENE》[27] 等獨立音樂雜誌陸續創刊。

「這是一種透過龐克引發的 DIY 精神。我認為透過創立廠牌體現這個精神的就是瀧見先生還有仲（真史）了。我高中的時候掀起樂團熱潮，龐克樂團都向主流靠攏，那時我們就在想：『明明是龐克，但這樣不就一點也不 DIY 了嗎！』（笑）所以瀧見先生創立 Crue-L 時，DIY 的態度是非常創新的。我想瀧見先生和仲一定早就知道『獨立音樂本來不就是這樣嗎』。」

● 瑞典熱潮的開端

後來被稱為澀谷系的文化，其所有出發點都是我們自願推廣自己認為好的東西。

「基本上都是口耳相傳，結果掀起很大的漣漪，並演變為熱潮。比如羊毛衫合唱團（The Cardigans）[28] 最初是 WAVE 的買手荒木先生很早就引進的，『你聽過羊毛衫合唱團了嗎？』這樣的傳言，一轉

瑞典音樂廠牌「A WEST SIDE FABRICATION」的合輯《Coffee Cup And Apple Sauce》發行日本代理版唱片時製作的迷你書。加地為日文版寫推薦文。

26　**《美國音樂》（米国音楽）**　　獨立音樂雜誌，於 1993 年創刊並持續發行直到 2005 年。前身為小出亞佐子擔任主理人的《英國音樂》，川崎大助、堀口麻由美等人擔任編輯，介紹西方音樂與日本音樂的獨立流行音樂圈動態。每期雜誌的原創 CD 附錄也很受歡迎。同樣隸屬於該雜誌的音樂廠牌 Cardinal Records 旗下曾發行 Buffalo Daughter、NG 3 和 Capsule Giants 的作品。

27　**《COOKIE SCENE》（クッキーシーン）**　　1997 年至 2009 年出版的音樂雜誌。由專門撰寫雜誌專欄、唱片講解內頁文章的作家伊藤英嗣自費出版，1999 年起將出版業務外包給 Blues Interactions 執行。從第 20 期到第 60 期都有主題式合輯 CD 作為雜誌附錄。2010 年之後轉以網路雜誌型態經營。

28　**羊毛衫合唱團（The Cardigans）**　　由瑞典唱片製作人 Tore Johansson 操刀，於 1994 年出道的瑞典樂團。1995 年在日本憑藉單曲〈Carnival〉一舉成名，專輯《Life》獲得白金唱片。1996 年的〈Lovefool〉在全世界大獲成功。繽紛多彩又琅琅上口，再加上復古風情，因而大受歡迎，掀起瑞典流行音樂的熱潮。

眼就以澀谷的唱片行為中心傳遞開來，後來在全日本都紅了起來。連帶 Eggstone[29] 和 Cloudberry Jam[30] 等人的作品也加入，成為一股瑞典熱潮。而且羊毛衫合唱團後來在英國和美國也大受歡迎。我覺得這就象徵著日本樂迷有著好耳朵和好品味。」

也有不少音樂是透過 ZEST 而傳開來的。例如受到部分樂迷青睞的西班牙樂團 Le Mans[31]，也有像大溪地 80（Tahiti 80）[32] 這樣十分熱銷的樂團。

「我們不被外部評價所左右，認真給予真實的評價並販售自己覺得好的音樂。之所以能如此，我想是因為聽過許多音樂的我們以及顧客們，都培養出鑑賞音樂的能力。例如原聲帶或是法國流行音樂，我也不會因為在國外很流行就去聽。大家都是純粹依靠著自己的品味，挑選出『好的音樂』。」

毋庸置疑，除了 ZEST 之外，許多唱片行都對當時的音樂文化產生很大的影響。

「因為沒有網路，要透過唱片行才能取得最新的音樂資訊。所以唱片行的店員和買手都必須對音樂很熟。再加上夜店場景非常活絡，DJ 們都拚命搶購最新唱片去夜店裡播放。然後在夜店

29　**Eggstone**　從瑞典馬爾摩發跡、開啟音樂活動的三人樂團。與 Tore Johansson 一同建立 Tambourine Studios，並於 1992 年發行第一張專輯《Eggstone In San Diego》。該樂團與加地的關係很好，也參與過加地的專輯製作。

30　**Cloudberry Jam**　五人樂團，在 1990 年代中期與羊毛衫合唱團、Eggstone 一同引領瑞典流行音樂潮流。搭配女主唱 Jennie Medin 平易近人的流行品味，在以澀谷為中心的外商唱片行造成話題，在日本創下十萬張銷售紀錄，這對一組來自國外的獨立樂團來說，是相當不尋常的數字。

31　**Le Mans**　來自西班牙巴斯克地區的獨立流行樂團。1993 年於 Elefant Records 旗下出道，該廠牌於 1989 年於馬德里設立，是西班牙老字號的音樂廠牌。他們的音樂巧妙地結合 Guitar Pop、Bossa Nova、靈魂樂等曲風，一共留下五張專輯流傳於世。

32　**大溪地 80（Tahiti 80）**　成立於法國盧昂，以 Xavier Boyer 為中心。1999 年交給小山田圭吾的〈Heartbeat〉的 Demo 帶收錄在《Llama Ranch Compilation》中。大溪地 80 與同時期嶄露頭角的鳳凰樂團（Phoenix）、空氣樂團（Air），一起成為備受矚目的新世代法國樂團。2000 年在美國、英國、日本出道。推出的專輯《PUZZLE》邀請常春藤樂團（Ivy）的 Andy Chase 擔任製作人，在日本創下二十萬張的銷售紀錄。

聽到歌曲的我們就會再到唱片行去找音樂，成了這樣的一個循環（笑）。」

● 「要使用什麼作為靈感來源」很重要

在唱片行工作時，會在休息時間去另一間唱片行買唱片。旁人來看可能會覺得很奇怪，但這就是我們自己的日常生活。就像 ECD 的〈DIRECT DRIVE〉[33] 中歌詞寫的：「唱片、唱片……我在聽唱片，今天也是！」就是這樣的世界。我問同樣是黑膠狂的加地，他在唱片行的工作經驗對自己創作的音樂有什麼樣的影響。

「當時，我寫的歌總是受到我聽過的音樂的影響。或者應該說，要拿什麼當作靈感來源，對我來說是非常重要的。Flipper's 如此，小西康陽也是如此，我覺得要如何找尋大家都不知道的靈感來源，並敢於呈現出來，就是澀谷系的感覺。自己探索有趣的音樂，並將其昇華為自己的表現方式，然後分享給大家。我自己也是這樣，拚了命地思考要如何用自己的方式處理靈感來源。我覺得被稱為澀谷系的音樂人，大家當時都是以這樣的方式在互相競爭的。我們做音樂，也是音樂的介紹人。如此創作出來的歌曲，作為反抗，想要超越主流給所有人看的心情，大家都是一樣的。」

● Sunny Day Service 的出現，改變了時代氣氛

1990 年代中期，澀谷系周邊的文化逐漸發生變化。在這之

33　〈DIRECT DRIVE〉　收錄在饒舌歌手 ECD 於 1999 年發行的第五張專輯《MELTING POT》中，是一首對於唱片的頌歌。小西康陽與 Sunaga T Experience 的混音版本也很受歡迎。

中，讓加地感到衝擊的是 Sunny Day Service 的出現。

「Sunny Day Service 的登場讓我非常震撼。澀谷系的音樂人基本上都是以西洋音樂為目標，很少有人會提到自己受到日本音樂人的影響。所以當我看到曾我部（惠一）公開說他受到 HAPPY END 以及 70 年代日本搖滾樂的影響，覺得很屬害。像我也很喜歡大瀧詠一和 YMO，但卻不敢說出來，因為當時我更著迷於現正發生的歐美音樂，而且 HAPPY END 之類的樂團，給人一種上一個世代的音樂的感覺。澀谷系當時是對上一個世代或是對主流的反文化，但是曾我部又對此進行對抗。在這個層面上來說，

Flipper's 的兩個人很屬害，而曾我部同樣也是一個創新的人。原本 Sunny Day 也和 Flipper's 一樣是向西洋音樂靠攏的樂團，然後他就這樣捨棄變成新的風格，老實說我覺得真的很屬害。當時沒有人能做到這一點。Sunny Day 的《東京》（1996 年）問世時，我的確感受到時代的氣氛改變了呢。」

《東京》，Sunny Day Service 的第二張專輯，於 1996 年 2 月 21 日發行。該作品將從 1970 年代開始延續的日本民謠搖滾的基因以 1990 年代的氛圍捕捉下來，並創造出隨之而來的民謠潮流，被認為是一張具有紀念碑意義的專輯。

對反抗的再反抗。1990 年代的音樂文化，就像一陣亂打的拳擊戰般刺激。

● 澀谷系是一種生活風格的變革

可以說，澀谷系是因為處在 1990 年代才能誕生的反主流文化，那是一個必須靠自己四處奔走才能找到想要的資訊的時代。在那裡，你和朋友分享自己認為有價值的音樂，而它就產生像漣漪一般傳播開來的連鎖效應。澀谷系發生之前和發生之後，我們

在吸收音樂和文化的態度上發生了很大的變化，這份轉變直到現在都還留存著。在 Live House、夜店、唱片行等與當時賣翻天的 J-POP 樂壇毫無關聯的地方，發生了從「現場」誕生的運動。澀谷系從意想不到的角度襲擊主流市場，為其打開一個風洞。現在重新回想起來，真是一則大快人心的佳話。正因為擁有如此堅實基礎的文化，讓澀谷系即使過了將近三十年，也能夠像這樣繼續被傳遞下去，不是嗎？身為當事人的加地，對 90 年代和澀谷系有著怎樣的感受？

「那是一個非常激動人心的時期。直到 1980 年代後半，有一種強烈的趨勢是認為『搖滾和龐克一定要這樣才可以』，但我超討厭跟風，我覺得對框架上癮這件事很不酷。雖然我很喜歡龐克，但是比起每個人都穿著鉚釘皮夾克，我覺得像保羅・威勒 (Paul Weller) [34] 那樣敢於展現自己獨特的時髦風格，才是真正的龐克。澀谷系周邊的文化就給我這種感覺。另外，回顧那些日子，我發現有趣的是，不僅音樂，電影和藝術也都聯繫在一起。我認為澀谷系是一種生活風格的變革，如果我自己都否認這一點，我就不會如此沉浸其中了。我想正因為我純粹地享受過那個時代，才能成就現在的我。」♪

34　**保羅・威勒（Paul Weller）**　　［譯註］英國創作歌手，Mod 復興時期的教父級人物。1970、80 年代時先後組成 The Jam、The Style Council，之後開始單飛活動。他不斷追求音樂上的創新，以及不受潮流影響追尋自我的態度，受到許多後輩音樂人的尊敬與推崇，被評為歷史上最偉大的歌手之一。

④ 「地下版」
會田茂一
講述的另一個故事

「每個人都在尋找
帶有自己價值觀的酷音樂。」

採訪・文字・編輯／佐野鄉子（Do The Monkey）
攝影／相澤心也

曾經有一個雙人組合被稱為「澀谷系地下版」，那就是由柚木隆一郎和會田茂一組成的 EL-MALO。他們於 1993 年出道，並因邀請到小山田圭吾參與專輯製作而引起關注。至於為什麼會被稱為「地下版」（裏番）呢？AIGON（會田的簡稱）從澀谷系前夕開始樂團活動，並經歷過那個搖滾圈發生翻天覆地變化的 1990 年代，他回憶時是這樣說的：「那時，我試圖打破一切的框架。」本次採訪中，透過梳理會田的音樂變遷與人際關係，以他的視角，呈現澀谷系的另一段故事。

會田茂一

1968 年出生。大學時期以吉他手的身分開始音樂活動。目前活躍於 FOE、LOSALIOS、ATHENS、DUBFORCE 等多組樂團。此外，他還從事電影／廣告音樂的製作，以及為木村 KAELA 等多位音樂人提供和製作音樂，展開多重廣泛的音樂活動。

● 和 Mods、Neo GS 圈的相遇

→ 會田先生的音樂生涯是從什麼時候開始的，又是如何開始的呢？

會田 高中的時候待的樂團叫 THE BARRETT，我們去新宿 LOFT 參加比賽，獲得「YAMAHA EAST WEST 86'」少年組的冠軍和最佳吉他手獎，但後來也因為我喜歡的音樂變成 MUTE BEAT[1] 或「TOKYO SOY SOURCE」（JAGATARA[2]、MUTE BEAT、TOMATOS[3]、s-ken & hot bomboms[4] 等樂團會參加的演唱會活動）那類的音樂，所以我在大學一年級時就退出樂團了。順道一提，我退出後加入的吉他手是現在的 The Birthday 的藤井謙二。從那之後，透過與在御茶水樂器店認識的 THE COLLECTORS 的（古市）耕太郎，我開始接觸 Neo GS 的圈子。

→ 但是並沒有因此而沉浸在東京 Mods、Neo GS 的音樂圈中嗎？

1 **MUTE BEAT** 以小玉和文（こだま和文）、屋敷豪太等人為中心，成軍於 1982 年，由宮崎泉（Dub Master X）進行 Dub Mix，是日本第一個 Dub 樂團。朝本浩文、松永孝義、增井明人、坂本 Mitsuwa（坂本みつわ）、Emerson 北村（エマーソン北村）也曾是樂團成員。

2 **JAGATARA** 1979 年以江戶 Akemi（江戶アケミ）為中心成立。初期以激進的表演受到矚目，吉他手 Oto 加入後，放克和 Afro Beat 的色彩變得更加濃厚，首張專輯《南蠻渡來》（1982 年）獲得很高的評價。1989 年，以《それから》（然後）出道。江戶於 1990 年突然去世，樂團解散。在江戶 Akemi 去世後的三十年，於 2020 年重組。樂團名稱改為暗黑大陸 JAGATARA 〜 JAGATARA 〜 JAGATARA（暗黑大陸じゃがたら 〜じゃがたら〜 JAGATARA）。

3 **TOMATOS** 1980 年代初期以松竹谷清為中心組成的樂團。融合雷鬼、Rocksteady、Calypso 曲風，與 MUTE BEAT 同樣活躍於樂壇。1993 年發行首張完整專輯《PARTY DOWN》，隨後因松竹谷清移居札幌而停止活動。

4 **s-ken & hot bomboms** S-KEN 從 1970 年代起就以藝術家／製作人／編輯的身分活躍著，並在 1970 年代後半領導日本龐克早期運動「Tokyo Rockers」，隨後他於 1985 年與窪田晴男、小田原豐組成此樂團。主要活躍在「TOKYO SOY SOURCE」和「變色龍之夜」（Chameleon night）活動中，到停止樂團活動時（1990 年）一共發行過四張專輯。佐野篤、矢代恆彥、多田曉、松永俊彌、今堀恆雄、Steve Eto 等也曾加入成為團員。

與 THE COLLECTORS 古市耕太郎的合照。左起，會田、古市。（照片提供：會田茂一）

89 NEW YEARS DAY
岡山 駅 12:2
耕太郎 くんと

會田　你說的沒錯呢。雖然說 GREAT3 的片寄（明人）也在，我也喜歡 Mods 的音樂和穿著，但我是屬於比較隨性那型的，所以在那當下就已經可以說不是相同頻率的人了（笑）。再加上 Neo GS 的核心樂團是稍微比我早一個世代，我當時還以為 Wow Wow Hippies 的（高桑）圭年紀比我大很多，後來才知道我跟他只有差一歲。不過，當時考慮到如果從現在開始做音樂的話，我想和現在的搖滾樂團走不同的方向，所以我不斷出席各種活動，尋找能夠一起組團的團員。因為耕太郎的牽線，我參與 GO-BANG'S[5] 的樂手甄選，那時遇見 MUTE BEAT 的製作人朝本浩文[6]先生，也是一個很主要的原因。

5　**GO-BANG'S**　森若香織、谷島美砂和齊藤光子組成的女子樂團，活躍於 1980 年代後期到 90 年代。1988 年主流出道。1989 年《あいにきて I・NEED・YOU!》（來見我 I・NEED・YOU!）成為廣告歌曲大獲好評，在日本各地享有高知名度。1991 年，《SAMANTHA》的編曲和錄製有朝本浩文等人參與，該曲在英國曼徹斯特錄製。目前樂團以森若的個人企劃形式復活。

6　**朝本浩文**　1963 年～ 2016 年。製作人／作曲家／編曲家／DJ。1986 年作為

→ 那是朝本先生經過 MUTE BEAT 時期之後，在組成 Ram Jam World 之前呢。

會田　我在音樂方面和朝本先生有共通的地方。我也是從一面倒地只聽樂團，變成越來越能發現各種類型音樂的有趣之處。這個也想做、那個也想做的慾望越來越強烈。1980 年代後半期，那是個《IKA 天》／「HOKO 天」（イカ天・ホコ天）[7] 的樂團時代，很難找到志同道合的夥伴。雖然 THEE MICHELLE GUN ELEPHANT 和 Fishmans 的團員在大學時似乎跟我是同時期的。後來變成朋友的 Ueno Koji（ウエノコウジ）和小欣（茂木欣一），我也沒有曾和他們在校園裡擦肩而過的印象，而且我沒參加社團，因為我是內部升學上來的，不知怎的就覺得環境不太一樣。

● 接觸夜店文化

→ 終於找到夥伴，可以開始做自己想做的音樂的時候，是從 LOW IQ 01 先生也在的樂團 APOLLO'S 開始的嗎？

會田　是的。我和小一（LOW IQ 01，見第 6 篇）從高中開始就是生活在同一區的朋友，APOLLO'S 還有一位高中同學小及（及川浩志），他後來在 GREAT3 和小澤健二的伴奏樂團擔任打擊樂

AUTO-MOD 成員開始音樂活動，同年參加 MUTE BEAT。1990 年代，他以製作人身分為 UA、SUGAR SOUL 等音樂人打造熱門歌曲，另外也參與 THE BOOM 和 THE YELLOW MONKEY 等樂團的製作。1991 年朝本與工程師渡邊省二郎組成 Ram Jam World，在《How Do You Do ?》（1992 年）以及《HAPPY SPACE》（1993 年）兩張專輯中，會田茂一皆以吉他手身分參加專輯錄製。

7　《IKA 天》／「HOKO 天」（イカ天・ホコ天）　《IKA 天》是 1989 年至 1990 年播出的電視節目《三宅裕司的好樂團天堂》（三宅裕司のいかすバンド天国）的縮寫。該節目有 FLYING KIDS、BEGIN 和 BLANKEY JET CITY 等傑出樂團參與演出。「HOKO 天」是「步行者天國」活動的簡稱，與《IKA 天》同時期，獨立樂隊會在東京代代木公園的「HOKO 天」做街頭表演。JUN SKY WALKER（S）、BAKU 等樂團十分受到歡迎。

上│ APOLLO'S 時期的會田和 LOW
　　IQ 01。(照片提供:會田茂一)

下│ APOLLO'S 時期的會田。照片右
　　邊是及川浩志。(照片提供:會田
　　茂一)

手。起初我們是做 2 Tone[8] 曲風，後來受到魚骨頭合唱團（Fishbone）[9] 的影響，變成 Mixture（見第 6 篇註 3）風格的樂團。我記得大部分的演唱會都是在代代木 CHOCOLATE CITY[10] 舉辦的。該場地也時常會有嘻哈和雷鬼圈的人在那邊表演，而 Emerson 北村（エマーソン北村）[11] 是 PA，也就是說，這裡聚集了和日本搖滾樂有著不同目標的人。

→ 從 80 年代後半到 90 年代初的地下音樂圈，是否誕生了與以前的日本流行音樂不同的音樂？

會田 我是這麼認為的。那段時期發行過很多張當時處於新潮流中的樂團和音樂人的合輯，APOLLO'S 也參加過《See Ya! MUSICA SERIES #1》（1991 年）和《A TRIBUTE TO GODZILLA》（1991 年）等作品。

→ 《A TRIBUTE TO GODZILLA》中，除了 APOLLO'S 之外，也收錄了一首已開始使用

合輯《A TRIBUTE TO GODZILLA》。
（會田茂一·私物）

8　**2 Tone**　1970 年代後期，在英國融合龐克和斯卡所創造出的曲風兼音樂廠牌。該運動的代表樂團包括 The Specials、The Selecter 和 Madness 等。

9　**魚骨頭合唱團（Fishbone）**　來自洛杉磯的樂團，Mixture Rock 曲風先驅。成立於 1979 年，該樂團以混合雷鬼、斯卡、龐克、放克等曲風，以及主唱 Angelo Moore 狂野的舞台表現而聞名。1985 年出道。他們和嗆辣紅椒（Red Hot Chili Peppers）和珍的耽溺（Jane's Addiction）一起創造洛杉磯獨特的搖滾場景。

10　**代代木 CHOCOLATE CITY（代々木チョコレートシティ）**　1989 年左右從小岩搬遷過來開店的 Live House。在該場地曾舉辦過 ECD 主辦的「CHECK YOUR MIKE」，出道前的 EAST END、RHYMESTER 等嘻哈活動，Rankin' Taxi、CHIEKO BEAUTY 等雷鬼活動，以及 Guitar Wolf 等車庫活動，囊括各種音樂曲風。也曾主理獨立音樂廠牌 NUTMEG，於 1993 年歇業。

11　**Emerson 北村（エマーソン北村）**　以鍵盤手身分參加 JAGATARA、Mute Beat 的後期活動。曾任代代木 CHOCOLATE CITY 的 PA、NUTMEG 的工程師，與忌野清志郎 & 2・3'S、EGO-WRAPPIN'、THEATRE BROOK、Kicell 等一起進行音樂活動，此外也發行個人音樂作品。

EL-MALO with Ska Flame 這個名義的歌曲。

會田　我和柚木（隆一郎）是朋友，在錄製那張專輯的時候，唱片公司的人說「希望用斯卡曲風做哥吉拉（GODZILLA）的主題曲」，就成為我們兩個人第一次合作的歌曲。

→ **為了這次的合作所決定的團體名稱就是 EL-MALO 嗎？**

會田　就是這樣。但是，我當時還在 APOLLO'S 的分支樂團 ACROBAT BUNCH[12] 中活動著，另外也參加了 Ram Jam World 和 Cutemen，在同時間投身於各種不同的事情。順帶一提，要說我從何時開始成為職業人士的話，似乎沒有一個明確的時間點，但就我而言，大概是 1990 年左右開始不知不覺地有這樣的感覺。

→ **因為在玩樂團的同時，會田先生也以錄音室吉他手的身分接觸夜店音樂呢。**

會田　在取樣的鼎盛時期，吉他手有更多的機會被招攬。由於朝本先生擔任製作人的關係，我也有機會到電氣魔軌樂團（電気グルーヴ）[13] 的錄音室去玩，合輯《Dance 2 Noise 003》（1992 年）中所收錄的石野卓球和渡邊省二郎[14]（以另一個化名）共組的組合，Jamaican Zamurai 的曲子〈恋のダイヤル 0990〉（愛的撥號

12　**ACROBAT BUNCH（アクロバット・バンチ）**　　成立於 1989 年。由 APOLLO'S 中的市川昌之（LOW IQ 01）、會田茂一發展而來的樂團。1992 年參與主題式合輯《SHAKE A MOVE》。專輯《OMNIBUS #1- 玄人はだし》（OMNIBUS #1- 裸足玄人，1993 年）開創了搖滾樂團和嘻哈音樂的融合，有 ECD、MICROPHONE PAGER、A.K.I.、KIMIDORI（キミドリ）和 EAST END 的參與。

13　**電氣魔軌樂團（電気グルーヴ）**　　［譯註］1989 年由石野卓球與 Pierre 瀧（ピエール瀧）為中心組成，以 Techno 與電子流行曲風為主，其獨具特色的音樂性及表演方式在世界各地都有聽眾支持，並積極進行海內外巡迴演出與音樂節表演。2015 年，紀錄片《DENKI GROOVE THE MOVIE ？》上映。2016 年，20 週年富士搖滾音樂祭（FUJI ROCK FESTIVAL），他們受邀在主舞台完成精彩的閉幕演出。除此之外，Pierre 瀧也以演員身分活躍於影視界。

14　**渡邊省二郎**　　錄音工程師。1966 年出生。1980 年代開始活動，1991 年與朝本浩文組成 Ram Jam World，同時也以音樂人的身分活躍。參與的作品廣泛，從電氣魔軌樂團到星野源都曾合作過。

0990）我也有被叫去參加。進入那個新的音樂圈對我來說很有趣，我試圖從中找出只有我才能做到的事情。

● 跨越曲風的多方交流

→ **大約在 1991、92 年左右，起源於 The Flipper's Guitar 的澀谷系運動開始活躍起來，會田先生是怎麼看的？**

會田 我和 The Flipper's Guitar 是同一代人，不過當時並沒有共通點呢。我喜歡史密斯樂團（The Smiths），但和 Flipper's 的 Neo Acoustic 聽起來感覺也不一樣，我受到魚骨頭樂團的影響，自我感覺良好地在頭上綁著頭巾（笑）。該說穿條紋針織衫和貝雷帽會讓我有點害羞嗎？總之在我會去的地方是找不到 Neo Acoustic 的。不過當年我聽到《DOCTOR HEAD'S WORLD TOWER - ヘッド博士の世界塔 -》（DOCTOR HEAD'S WORLD TOWER - 大頭博士的世界塔 -，1991 年）時，覺得很震撼。被它的碎拍和取樣的品味給抓住了。

→ **後來活躍於 The Cornelius Group、Neil and Iraiza 的堀江博久 [15]，似乎也有參加 ACROBAT BUNCH。**

會田 堀江那時已經是黑田 Manabu（黑田マナブ）率領的 Mods 樂團 THE I-SPY[16] 的團員，與其說他是 ACROBAT BUNCH 的正式團員，更像是「接下來有表演，如果你有空的話就來吧」這種

15　**堀江博久**　鍵盤手／吉他手／編曲家／製作人。90 年代在 THE I-SPY、Freedom Suite 和 ACROBAT BUNCH 活動後，與及川浩志、Maki Kitada（キタダマキ）組成 STUDIO APES 一起參與 EL-MALO 的專輯。1995 年與松田「CHABE」岳二組成 Neil and Iraiza。以身為 The Cornelius Group、GREAT3、PLAGUES 的鍵盤手受到關注，其後也參加 Sadistic Mika Band、高橋幸宏和 pupa 等活動。目前仍橫跨多種音樂領域與身分進行音樂活動中。

16　**THE I-SPY**　由領導東京 Mods 圈的黑田 Manabu（黑田マナブ）於 1987 年組成的 Mods 樂團。歷代成員包括堀江博久、CENTRAL 的及川浩志，以及 Maki Kitada（キタダマキ）。

合輯《OMNIBUS #1- 玄人はだし》（OMNIBUS #1- 裸足玄人）（圖左），以及同一專輯的宣傳版唱片（圖右）。（皆為會田茂一私物）

隨性的感覺。正好那個時候是野獸男孩（Beastie Boys）的《Check Your Head》[17] 發行的時候，我會叫堀江過來，跟他說「彈個那種有 Money Mark 風格的鍵盤吧」（笑）。從那時起，我和堀江就是會一直跨場景參加各種錄音工作的類型。

> **→ACROBAT BUNCH 參與的合輯《OMNIBUS #1- 玄人はだし》（OMNIBUS #1- 裸足玄人，1993 年）[18] 是搖滾×嘻哈的先驅作品啊。**

會田　進入 90 年代，跨越曲風的現場演出和活動漸漸增加，我們也和 COKEHEAD HIPSTERS（見第 5 篇註 9）、Hi-STANDARD（見第 5 篇註 6）一起開演唱會，也有和嘻哈的 EDC、KIMIDORI（キミドリ，見第 6 篇註 14）一起演出，受到他們演出的啟發。所以我決定試著在 ACROBAT BUNCH 做一張和饒舌歌手合作的專輯。一些新的音樂正在出現，沒有人真正知道它會變成怎麼樣，雖然演奏表現很粗糙，但是可以強烈感受到混沌的感覺。一張叫《SHAKE A MOVE》（1992 年）的合輯中，我和 Hi-STANDARD 和 Theatre

17　**《Check Your Head》**　1992 年的第三張專輯。Money Mark 擔任重要角色，演奏真實樂器以創造出律動。

18　**《OMNIBUS #1- 玄人はだし》（OMNIBUS #1- 裸足玄人）**　除了 ECD 和 KIMIDORI 之外，MICROPHONE PAGER、A.K.I. 和 EAST END 也參與其中。

Brook 都有參加，在 90 年代前半，我遇到了小恒（恒岡章 / Hi-STANDARD）等之後和我有所合作的人。

● 意外進入迷幻爵士圈

→ **在這個時期，EL-MALO 也開始認真進行音樂活動。像是柚木（隆一郎）先生在拉丁團體 Tokyo Rhythm Kings（東京リズムキングス）[19] 的周邊活動等等？**

會田 當時，柚木以 Willie 柚木（ウィリー柚木）的名義在這團體裡擔任長號手。Tokyo Rhythm Kings 是比我們早一點的世代，這群人給我的感覺是有著插畫家和創作者的成熟大人俱樂部成員。柚木的家裡已經有錄音設備，而且他的唱片數量之多是我完全無法比的，和至今為止我相處過的前輩們不一樣，總之就是年齡不詳、不可思議的成熟大人。

→ **由 S-KEN 先生所製作的迷幻爵士風格合輯《Jazz Hip Jap》[20]（1992 年）中，和 Monday Michiru（Monday 滿ちる）[21]、DJ KRUSH[22]、DJ Takemura（竹村延和）[23] 一**

19　**Tokyo Rhythm Kings（東京リズムキングス）**　由 HIROSUKE AMORE（上野宏介）、Amigos KOIKE（小池アミイゴ）、反町明組成的 Boogaloo 拉丁組合。柚木隆一郎以長號手身分加入。由 S-KEN 操刀製作的《BOOGALOO FEVER》於 1992 年發行。

20　**《Jazz Hip Jap》**　由當時迷幻爵士圈的關鍵人物們參加，S-KEN 擔任製作的合輯。在國外，由 Mo'Wax 發行，並獲得登上《NME》排行榜等諸多讚譽。

21　**Monday Michiru（Monday 満ちる）**　爵士鋼琴家秋吉敏子與爵士薩克斯手查理·馬利安諾（Charlie Mariano）的女兒。在擔任女演員後，以唱作歌手的身分出道。作品有 LOVE T.K.O.（中西俊夫＆工藤昌之）以及 DJ KRUSH 參與的《MAIDEN JAPAN》（1994 年）、大澤伸一與沖野修也擔任製作人的《Jazz Brat》（1995 年）等，活躍在自迷幻爵士以降的夜店圈中。

22　**DJ KRUSH**　1987 年以 KRUSH POSSE 組合開始音樂活動，解散後作為「把唱盤當成樂器操作的 DJ」而受到矚目，由 Mo'Wax 發行的〈KEMURI〉和第二張專輯《Strictly Turntablized》，皆名列英國歐洲排行榜中。開創一種名為 Instrumental Hip-Hop 的新曲風。從那時起，他針對國際市場發行眾多作品。

23　**竹村延和**　音樂家／作曲家／攝錄師。1990 年左右開始 DJ 活動。在與山塚 EYE（山

起，再加上 EL-MALO 的加入也很有意思。

會田 那是由柚木帶來的合作，我和柚木都是那種對於有酷感的迷幻爵士合作會感到不安的人。我想擺脫那種形象，所以我開頭就突然來個吉他回授（feedback）之類的，從那時開始就很不直率。

→ 不過，該作品於 1993 年被英國的音樂廠牌 Mo'Wax[24] 以
《Jazz Hip Jap Project》這個名稱在國外發行，也因此收
到 Toy's Factory 成立的廠牌 bellissima! 的招攬呢。

會田 SILENT POETS[25]、Spiritual Vibes[26] 收到邀請，然後不知道為什麼 EL-MALO 也收到 bellissima! 的邀請。90 年代初，各大主流唱片公司紛紛推出新廠牌，探索夜店音樂的可能性。但即使我有參加合輯，我也完全沒有打算要在日本的迷幻爵士圈發展。再加上，當我聽到 bellissima! 時，我想到的果然還是 PIZZICATO FIVE，所以就覺得說「像我們這樣的人進去好嗎」。

→ 柚木先生好像說過「我還以為和主流唱片公司簽約可以拿
到一億日圓」（笑）。

會田 那真的是很可惜（笑）。我們在音樂廠牌旗下，也不是以簽約藝人的形式合作，而且我也沒太考慮過接下來要認真做 EL-MALO，但我對製作專輯很感興趣，也很希望能和 STUDIO

塚アイ）和恩田晃合作 AUDIO SPORTS 和 Spiritual Vibe 後，他以個人名義發行《Child's View》（1994 年）、《こどもと魔法》（小孩與魔法，1997 年）。從那時起，一直在京都和德國之間來回發展全球活動。

24　**Mo' Wax**　　UNKLE＝詹姆斯・拉韋勒（James Lavelle）於十九歲時創立的倫敦音樂廠牌。發行過 DJ Shadow、DJ KRUSH、Luke Vibert 等人的作品，創造碎拍／Trip Hop 的熱潮。1993 年，發行 EL-MALO 的《DAGGER TO FOOL》。

25　**SILENT POETS（サイレント・ポエツ）**　　1992 年出道，由下田法晴與春野高廣組成，融合爵士與嘻哈的雙人 Dub 組合。獲得海外的高度評價，歌曲收錄在三十多張合輯中。從 2001 年開始，成為下田的個人企劃，並在 2018 年，相隔十二年後推出原創專輯《dawn》，邀請小玉和文（こだま和文）、櫻木大悟（D.A.N.）、霍莉・庫克（Hollie Cook）等人參與。另外下田曾為音樂廠牌 bellissima! 設計 LOGO。

26　**Spiritual Vibes（スピリチュアル・ヴァイブス）**　　竹村延和遼來女主唱 kiku 的組合。曾參與《Jazz Hip Jap 2》（1993 年），在 bellissima! 旗下發行兩張專輯《Spiritual Vibes》（1993 年）、《Before the Words》（1996 年）。

APES 的成員——堀江（堀江博久）、小及（及川浩志）還有貝斯手 Maki Kitada（キタダマキ）———一起創造新的聲音。

> **→ 第一張專輯《STARSHIP IN WORSHIP》（1993 年），在國外的評價似乎比在日本高。**

會田 在日本也受到一些夜店音樂愛好者的歡迎，但因為它混合 Dub[27]、拉丁和搖滾等各種音樂元素，所以也遇過在唱片行被分類在氣氛音樂之類的事情（笑）。說好聽點是實驗風格，事實上就是無法被分到一個易於理解的分類中，這難以理解的地方也是屬於我們的一部分。

> **→ 嘗試做出無法被輕易分類的音樂。**

會田 就是這個意思。是在發行第一張專輯之後嗎？廠牌曾主辦一個活動「bellissima! Night」，但 EL-MALO 沒有預料到要演出，當時完全不知道該怎麼辦，結果一上台乾脆就翻唱滾石樂團跟法蘭克・札帕（Frank Zappa）的曲子，而且還穿著音速青春（Sonic Youth）的 T 恤（笑）。

> **→ 從一開始就在做著目中無人的事耶（笑）。**

會田 當時真的是胡亂瞎搞。一方面我們對於自己跟這個時髦品牌的格格不入感到害羞，一方面也完全沒有考慮到未來的事。

● 與小山田圭吾相遇

> **→ 不過，1994 年邀請到小山田圭吾先生擔任製作人，並發行迷你專輯《Blind》和第二張專輯《THE WORST UNIVERSAL JET SET》，似乎讓你們從臨時組合變成開始認真展開活動的狀態。**

27　**Dub**　［譯註］又稱迴響音樂，起源於 1960 年代的牙買加。將雷鬼音樂中的人聲抽離，並加重貝斯與鼓聲，利用混響與回聲效果重新混音出帶有迷幻感的作品。

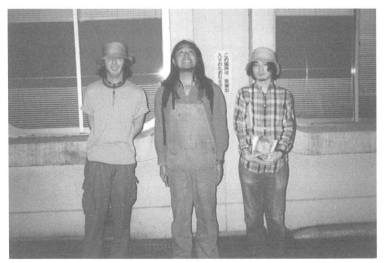

EL-MALO 與小山田圭吾（右）。（照片提供：會田茂一）

會田　第一張專輯的迴響還不錯，所以決定再做第二張，但為了進入下一階段，我在想比起單純彈奏樂器，能夠唱出來的音樂應該會更具備識別度。然後我就想如果是小山田的話，用日文唱歌的時候他可以給我一些建議，而且似乎彼此也都覺得對方有些有趣的地方。只不過唱片公司聽到小山田要擔任製作人的時候倒是嚇了一跳。

> → 原來由小山田先生擔任製作不是廠牌給的提議，而是你們兩位的意思。

會田　正是如此。小山田聽過第一張專輯，覺得 EL-MALO 很有意思，就來看我們的演唱會。我第一次被介紹和小山田見面應該是在西麻布 YELLOW[28] 的舞台，那時我穿著全身的迷彩服。從那之後，EL-MALO 經手過 Kahimi Karie 的歌曲製作（1994 年發行

28　**西麻布 YELLOW**　正式名稱是 Space Lab YELLOW。由經營 P. Picasso 和 CAVE 的工作人員創立，於 1991 年開幕。它由 Lounge、酒吧和可容納四百人的主樓層組成，浩室／Techno／鼓打貝斯／嘻哈等國內外頂尖 DJ 皆在此參與演出。2008 年因建築改建而歇業。

的第二張單曲〈GIRLY〉中收錄的〈Lolita Go Home〉）等等，開始和一些被稱為澀谷系的音樂人走得比較近。

→ **那也正是小山田先生以 Cornelius 的身分出道，並發行他的第一張專輯《THE FIRST QUESTION AWARD》（1994年）的時候呢。**

會田　我記得澀谷系大概就是在那個時候開始流行起來的，對吧？澀谷系的框架內我想我們有資格談論的事情，頂多就是小山田先生的製作、Kahimi Karie 的作品、還有第二張專輯中 LOVE TAMBOURINES 的小 ELLIE 來擔任客座歌手這些事情而已……。突然想到，自從小山田擔任我們的製作人後，唱片公司的製作人員就換成日本音樂部門的人了，然後《Blind》突然決定在大阪 FM802 電台中強力放送。就從那時候起，我也進入經紀業務辦公室，很多事情就開始動了起來。

● 勢如破竹的「澀谷系地下版」

→ **我認為《THE WORST UNIVERSAL JET SET》是一張也能吸引澀谷系族群的專輯，但從唱片封面設計上看，它看起來與所謂的澀谷系不太一樣……？**

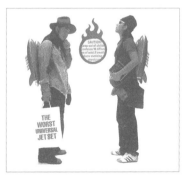

EL-MALO 的專輯《THE WORST UNIVERSAL JET SET》（1994 年）。

會田 就連我們自己也對唱片封面一點想法都沒有。雖然是兩個男的組合，但也不太像 The Flipper's Guitar，我記得我好像說過，想要聽眾看了會笑出來的那種感覺（笑）。唱片背面則是在浴缸還是床上玩耍的照片，完全搞不懂在幹嘛呢。

→ **包含小山田先生在內，有種在玩「模仿搖滾樂」遊戲的感覺。這是否導致 EL-MALO 的宣傳文案是「澀谷系的地下版」或「地下澀谷系」？**

會田 我們是沒有這樣稱呼自己，所以也不知道是什麼時候、或從哪裡開始的，2008 年睽違多年發行 EL-MALO 專輯時，有幸和廣播節目的吉田豪（見第 11 篇）先生對談，那時候豪先生說「地下版也許是我給你們的稱號」。好像是某個雜誌採訪時寫到的。

→ **這是新公布的事實！**

會田 EL-MALO 在西班牙語中的意思是「壞」，是在我家自己流行的一個詞。例如我們會說：「那傢伙，超 EL-MALO 的耶！」「地下版」可能是從這邊的印象來的，我那時候也是留著鬍子和長頭髮，其他人還以為我有騎哈雷呢（笑）。

→ **不過，EL-MALO 無論是在音樂上還是態度上，都試圖用新的詮釋和手法重拾搖滾樂。**

會田 是的。小山田也對我在搖滾脈絡下所做的事產生了部分共鳴，我認為 Cornelius 的第二張專輯《69/96》（1995 年）也是如此。那時，我對日本音樂有一種極度的疏離感。日本的樂團和音樂人中，我實在不記得能讓我有同感的人，即使是被稱為澀谷系的藝人也大多是如此，我不習慣那種世俗的紳士氛圍。相反的，我被源自於龐克那種不完美的音樂和人所吸引。另外，電氣魔軌樂團也帶給我很大的影響。

→ **會田先生擔任吉他手參加了電氣魔軌樂團的〈富士山〉和〈N.O.〉的錄製，也以 EL-MALO 的身分參與過〈Rainbow〉**

的混音，交情很深厚。

會田　就是這樣。那個時候在同個事務所裡有田中文也（田中フ
ミヤ）和音樂雜誌《ele-king》[29] 的人，所以來往的朋友自然也變
了，也沒意識到澀谷系；應該說，原本就不會去拘泥這件事，不
管是夜店系，還是日本搖滾⋯⋯總之就是不屬於任何地方，喜歡
什麼就去做。

> → 到了第三張專輯《III》（1995 年），EL-MALO 走向越來越
> 濃厚的搖滾樂，比如使用雙套鼓。

會田　我們想體現我們自己對搖滾的看法。與其說雙套鼓，我的
想法主要是「現在還沒有這樣的樂團」，我熱衷於做其他人沒有
做過的事情。當時剛出道的 GREAT3、PLAGUES、EL-MALO
曾經三個團一起辦過演唱會，但這其中又有種不太一樣的感覺。
只是我也解釋不出來是哪裡不同。

● 另類化的澀谷系

> → 也就是這個時候，澀谷系樂團陸續出現。

會田　是啊。感覺 Sunny Day Service 和 GREAT3 都和我一樣是
聽西洋音樂的樂團，當時大家都會買很多唱片和 CD，不是嗎？
每個人像這樣貪婪地吸收各種音樂的同時，也憑著自己的價值觀
尋找自己覺得酷的音樂，這是我的感覺。對我們來說，將這一切
集大成的就是《SUPER HEART GNOME》（1997 年），但正如預
期的那樣，唱片公司強烈反對出雙 CD 專輯。

> → 果然會這樣吧（笑）。

29　《ele-king》　於 1995 年創刊的音樂雜誌，是「世界上第一本專門介紹 Techno 的
雜誌」。2000 年停刊，自 2010 年起又以線上雜誌的形式重新啟動，2011 年再度回
歸出版實體刊物。

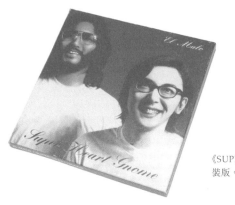

《SUPER HEART GNOME》豪華紙盒精裝版。(1997 年／會田茂一私物)

會田　我們被告知，如果能用製作一張專輯的預算製作兩張的話就沒問題，但最後我還是完全忽視預算（笑）。只是一味地說，可以用食材做成 CD 嗎？ CD 可以用類比凹槽嗎？我想請 Hiro Yamagata[30] 或 Christian Lassen[31] 幫我們畫封面（笑）。

→搞不清楚是認真還是開玩笑的胡鬧這點也很「地下版」啊（笑）。

會田　說出了「像這樣大玩特玩才是 EL-MALO」的大話。起初，唱片公司也有部分抱持著「如果 EL-MALO 紅了會很有趣」的想法，也有資金可以運用。可能當時賣得很好的樂團賺的錢，被拿來補到我們這裡了（笑）。

→EL-MALO 是「地下版」，另外也出現被稱為「死亡澀谷系」的人，澀谷系變得越來越另類，我記得 1996 年舉辦的「NATURAL HIGH !!」戶外演唱會活動，就是其中一個象徵。

30　**Hiro Yamagata**　［譯註］藝術家，本名山形博導。1948 年出生於日本，於 1978 年移居美國後，使用絲網印刷創作，其作品色彩鮮豔豐富，且十分細膩，受到世界許多收藏家的喜愛與推崇。曾受美國政府委託為自由女神像創作，擔任奧運會海報設計等。

31　**Christian Lassen**　［譯註］藝術家，1949 年出生於美國，移居夏威夷後，以海洋為靈感創作出許多色彩繽紛、閃閃發亮，宛如置身夢幻國度的作品。作品長年被授權印製在拼圖、文具、生活用品等許多商品上，受到美國與日本民眾的喜愛。

會田　的確是這樣。參加的有我們，HOODRUM[32]、Fishmans、Cornelius，壓軸是當時狀態絕佳的 BOREDOMS[33]。出乎意料的，HICKSVILLE 和 KASEKICIDER（かせきさいだぁ）也有參加；DJ 名單有石野卓球、KEN ISHII[34]、中原昌也[35]⋯⋯。

　　→ 現在回想起來，是一個豪華又有趣的陣容呢。

會田　ACROBAT BUNCH 的時候，有機會在大阪和山塚 EYE 的另一組樂團 Concrete Octopus 一起開演唱會，我記得之前不知道在哪個雜誌上看過，小 EYE 不知是開玩笑還是認真地說「因為我是新浪潮，所以我吃塑膠」（笑）。我記得當時就覺得自己肯定贏不了這個真材實料的人。BOREDOMS 從 90 年代中期開始勢如破竹的氣勢令人為之振奮。

　　→ 「NATURAL HIGH !!」的隔年，「富士搖滾音樂祭」（FUJI ROCK FESTIVAL）開始舉辦，也給人時勢所趨的感覺呢。

會田　也許，那個時候是我們、也是樂壇樣貌正在更迭的時候。

32　**HOODRUM（フードラム）**　由 Techno 風格的 DJ 田中文也（田中フミヤ），與以 TANZMUZIK 名義活動而廣為人知的山本 Akiwo（山本アキヲ）兩人合作的企劃。於 1996 年以迷你專輯《BUSINESS CARD》出道。田中文也目前常駐柏林積極活動中。

33　**BOREDOMS（ボアダムス）**　以 EYE（也稱EY∃）為中心，組成於 1986 年。1988 年，發行第一張專輯《恐山のストゥージズ狂》（恐山的 Stooges 狂）。從 1992 年的《POP TATARI》開始，於主流市場發行《Chocolate Synthesizer》、《SUPER ROOTS》系列、《SUPER ARE》等作品。突破先入為主的概念，實驗性音樂表達方式獲得音速青春（Sonic Youth）的讚賞，並在海外擁有高度評價。2021 年，EYE 舉辦展覽「LAG-ED」。Yoshimi 則在 OOIOO 樂團中進行音樂活動。

34　**KEN ISHII（ケンイシイ）**　藝術家／DJ／製作人／混音師。1993 年在比利時音樂廠牌 R&S 旗下出道。在英國《NME》的 Techno 排行榜上獲得第一名。1996 年的專輯《Jelly Tones》中，單曲〈Extra〉的 MV 由電影《阿基拉》（AKIRA）的作畫監督補森本晃司執導，獲得極大迴響。從那時起，他一直活躍在世界舞台上。

35　**中原昌也**　音樂家／小說家／散文家／電影評論家。1990 年，他開始參與噪音音樂組合「暴力温泉芸者」（暴力溫泉藝者），由 Trattoria 等唱片廠牌發表作品。除了以 HAIR STYLISTICS 名義活動外，他還為 Cornelius 與 Scha Dara Parr 處理混音。1998 年以小說家身分出道，2001 年憑藉《隨處可見的花束…》（あらゆる場所に花束が…）獲得三島由紀夫獎，2006 年憑藉《無名孤兒墓》（名もなき孤児たちの墓）獲得野間文學新人獎。

EL-MALO 從那時起停止活動，我開始厭倦用類似組合的型態來做音樂。在這之後，我被嗜血屠夫（bloodthirsty butchers）和 eastern youth 吸引。其中很大的一個原因是因為自己本來是玩樂團的，但一直以來卻用 EL-MALO 的身分在衝刺，稍微冷靜下來之後，才終於看到原本的自己。以 EL-MALO 身分度過的 90 年代的歲月非常充實，但對我而言，從某種意義上說，可以說是打破自身常規的音樂活動。

　　1990 年代之後的會田茂一，以 FOE、LOSALIOS、ATHENS、DUBFORCE 等多個樂團積極進行音樂活動，也同時為木村 KAELA 在內的多位藝人提供歌曲與擔任製作人。此外，本次採訪中出現的音樂人亦活躍在樂壇中，參與的作品與活動不勝枚舉，包括了：堀江博久，這位從 ACROBAT BUNCH 時代以來的夥伴，他在 The Cornelius Group 等團體中擔任鍵盤手，受到高橋幸宏與 Hi-STANDARD 等眾多音樂人信賴而聲名鵲起；片寄明人，以前和會田一起在 Neo GS 圈中，以 Chocolat & Akito 名義進行活動，近年因擔任DAOKO的製作人而備受關注；高桑圭，和片寄同樣是 GREAT3 團員，以 Curly Giraffe 名義至今發表過七張專輯，並以製作 Hanaregumi（ハナレグミ）和藤原櫻（藤原さくら）的歌曲，以及參與佐野元春 & The Coyote Band 而聞名。他們在 1990 年代實際體驗了澀谷系及其周邊的場景，編織出一個跨越世紀的故事，並成為現今樂壇不可或缺的音樂人。♪

⑤ the dresscodes
志磨遼平
談論憧憬與共鳴

「『絕對不想變成正宗本尊！』
的態度很酷。」

採訪／Fumi Yamauchi（フミヤマウチ）
文字／望月哲　攝影／相澤心也

志磨從十幾歲起就沉浸在音樂、文學、電影等流行文化的世界中，以從這些文化中培養出的感性為基礎，透過毛皮的 Maries（毛皮のマリーズ）、the dresscodes 的音樂活動，他所發表的概念性作品，一次又一次深刻地顛覆聽眾的想像力。在這次採訪中，由志摩的好友 DJ／作家 Fumi Yamauchi（フミヤマウチ）擔任採訪者，透過兩人的對話，剖析流淌在澀谷系根源的反叛精神。

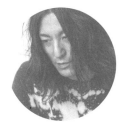

志磨遼平

1982 年出生於和歌山縣。2006 年，以搖滾樂團毛皮的 Maries（毛皮のマリーズ）主流出道。樂團在 2011 年日本武道館演唱會後解散，留下六張原創專輯。2012 年，組成 the dresscodes。同年 7 月，發行第一張單曲〈Trash〉，12 月發行第一張完整專輯《the dresscodes》。2014 年 9 月發行收錄五首歌曲的 CD《Hippies E.P.》後，志磨以外的其他團員離團。此後，志磨以單人形式繼續活動，並邀請音樂客串現場演出與音樂製作。2020 年 4 月發行精選輯《ID10+》。

● 接觸到作為流行歌曲的澀谷系

→ 志磨第一次具體意識到澀谷系這個詞是什麼時候的事？

志磨 嗯……我完全不記得了。我是 1982 年出生的，所以我國中的時期就是 1995 年到 1997 年之間，那時候就算是像我這樣遠在和歌山的國中生也知道澀谷系這個詞。我國中的校服是西裝外套，但我不穿西裝外套，只穿著襯衫打領帶，把相機掛在脖子去學校（笑），然後還自稱是澀谷系（笑）。但是，我不記得自己具體意識到澀谷系這個詞是什麼時候的事了。

→ 那麼我換個問題，在被稱為澀谷系的音樂人裡，你最先接觸到的是誰？

志磨 應該是小澤健二先生吧。〈Lovely〉[1] 是我小學六年級的時候推出的。

→ 大概是會開始想要積極找流行音樂來聽的年紀對吧。

志磨 那個時候每個禮拜都會看暢銷排行榜，然後每個禮拜去出租店借兩、三張喜歡的新單曲 CD。會和同學比賽「看誰能夠最快學起來去 KTV 點來唱」（笑）。澀谷系周圍的音樂人的歌曲們，也頂多是因為「在排行榜上」而接觸到的。我對小澤先生是如此，對小山田圭吾先生的單曲也是用同樣的感覺在聽的。

→ 也就是 Cornelius。

志磨 那時候不是屬於單曲的文化嗎？換句話說就是長條版單曲的全盛時代。如果你是中小學生，一定要是非常喜歡的音樂人才會買專輯，這樣的感覺。不是以歌曲為單位，而是以專輯為單位，包括概念和美術設計，第一次讓我有「哇，好酷！」的感覺

1　〈Lovely〉　　原為 1994 年 8 月 31 日發行的專輯《LIFE》中的一首歌曲，由於被選用為廣告歌曲，於同年 11 月以單曲形式再次發行。

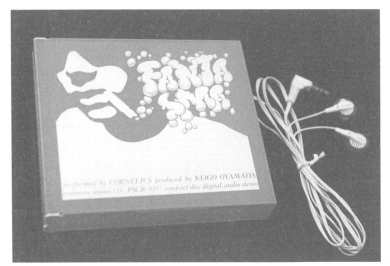

Cornelius 第三張專輯《FANTASMA》初回版，於 1997 年 8 月 6 日發行。

的，有可能是 Cornelius 的《FANTASMA》這張專輯。那張專輯是什麼時候推出的？

→ 是在 1997 年。

志磨 啊，就是我國中三年級的時候。初回版附贈特製的耳機，戴上它聆聽可以享受到由雙耳麥克風錄製的立體聲音。以概念作品來說，我記得當時的反應是「太厲害了！」。不過 1997 年因為要準備高中升學考試，所以有很長一段時間沒聽新的音樂，也沒接觸任何新文化。只有那一年是非常空白的時期。

→ 從這個意義上說，在哪一年準備考試，會造成很大的影響（笑）。

志磨 的確就是這樣。那時真的得一直念書無法離開房間。終於在確定會上高中的那個春假，買很多 CD，開始彈吉他，彷彿是為了消除自己的鬱悶，沉浸在各種文化中。這次考試的之前和之後，應該說是我個人歷史上的一個分水嶺吧。從那以後，我開始

更仔細地閱讀音樂雜誌，那個時候我一開始是對 Sunny Day Service 和 Hoff Dylan 等民謠樂團有興趣。所以，我印象中那時候可能已經不是在澀谷，而是在下北澤和新宿那裡開始有新的運動？感覺那時候澀谷系已經是一種相當大眾化的文化了……因為我還是個鄉下小孩。對我來說，因為透過電視、雜誌和廣播，對澀谷系的印象就是連鄉下都能普及到的音樂。

→ 也就是說，你認為它是所謂的流行歌曲的一種。

志磨 沒錯。

● 典型風格成為趨勢

→ 除了被歸類澀谷系的音樂之外，你還會聽什麼樣的音樂呢？

志磨 一直到國中畢業以前，我都是聽排行榜上會出現的人的歌。其中特別喜歡的樂團，像是 Mr.Children、SPITZ、Ulfuls、THE YELLOW MONKEY。大約在同一時間，我自己經歷了空前的披頭四狂潮（笑）。我一邊聽著日本音樂，一邊想：「不知道現在有沒有人在演奏像披頭四這樣的音樂。」順帶一提，硬要扯上關係的話，那時候的我覺得 SPITZ、Mr.Children 就是「像披頭四的音樂」。再來是奧田民生先生。

→ 民生先生的一些歌曲的確很明顯受到披頭四影響呢。

志磨 是呀。或者說當時在熱門排行榜的世界中，普遍容許對 1960 和 70 年代著名歌曲的致敬和模仿。例如，小林武史先生在 1996、97 年左右製作的作品，都帶有很強烈的類比時代的感覺，都是在藍尼・克羅維茲（Lenny Kravitz）的紐約錄音室 Waterfront Studios 錄音，聽說所有的器材和麥克風都是古董。所以我才那麼喜歡 Mr.Children、My Little Lover 以及 YEN TOWN BAND

藍尼‧克羅維茲（Lenny Kravitz），憑藉著 1991 年第二張專輯《Mama Said》而一舉成名。不假修飾的復古音色在當時的樂壇留下強烈鮮明的印象。隔年由他擔任製作人的凡妮莎‧帕拉迪斯（Vanessa Paradis）的《Be My Baby》也被澀谷系奉為經典之作。

錄出來的聲音。這類歌曲的銷量基本上都在一百萬張左右。現在回過頭來看，那真的是個音樂市場非常繁榮的時代呢。

> **→ 換個角度看，澀谷系周圍的另類音樂人狂熱般的創作實驗，可以說在音樂業界裡也流行起來了。**

志磨 我覺得一定是這樣。這股「回到 60 年代」的趨勢，我覺得很明顯是澀谷系的典型表達風格。到現在回過頭來看時，就可以理解這個脈絡。

> **→ 當還是國中生的時候，是很難理解的吧。**

志磨 那時我完全不知道。但也受惠良多。

● 從澀谷系感受到的「反‧正宗路線」

> **→ 澀谷系音樂也有當代的一面，像是浩室、Techno、嘻哈等等。你聽那一類音樂嗎？**

志磨 國中的時候，我很喜歡 KASEKICIDER。在我會主動去找音樂來聽之前，我反而比較像文學少年，埋頭讀書。當我想要自己做音樂的時候，就在想：「像 KASEKICIDER 那樣的手法我是

不是也可以做到？」取樣舊唱片，然後直截了當地將文學詩歌放在曲子上，類似「就像是梶井基次郎的檸檬中出現的城市……」（譯註：來自 KASEKICIDER 的〈じゃっ夏なんで〉〔那時是夏天〕的歌詞「梶井基次郎の檸檬の中に出てくるような街の中」）。我想我也許可以做到這一點，也曾經模仿過這種創作方式。

→ **我認為澀谷系也有「文組系逆襲」的一面。面對一直以來以體育會系**（譯註：校內各體育相關社團的聯合組織，有著重視團隊精神、上下關係、學長學弟制的團體文化）**的積極精神為主的音樂業界，文組系一下子崛起了。**

志磨 接受採訪前我思考了很多，對我來說，澀谷系該說是「反‧正宗路線」（譯註：原文為「反‧本物志向」，指反對以追求正統為目標。「本物志向」意思是以追求正統、真正的事物為目標）嗎？或者說我覺得澀谷系給人在「性、毒品和搖滾」之類的美學上明確說「NO！」的形象。就像是對於一個刻板的文化印象，表達「我們是消費者，而不是它的當事者」。不管是唱片、VHS 錄影帶，還是書籍，那種將各式各樣珍稀的留存檔案消費到極致的感覺，給人一種很強烈的「我們不是正版」的感覺……不知道該怎麼說耶。也不是一種無名怨憤的心態。

→ **或是說退後一步，對其展現出嘲諷態度的感覺？**

志磨 也像乾脆果斷地拋下狠話。我覺得「絕對不想變成正宗！」的態度很酷。剛剛提到體育會系的積極態度，我覺得是每個時代都存在的。就像「酒給他喝下去，等等上台表演要徹底大幹一場！」之類的，像這種氣氛我就很不擅長。我二十幾歲的時候雖然常常被叫去參加車庫龐克的活動，但果然……我還是覺得有點可怕（笑）。

→ **是不是有部分是因為，被這些「搖滾菁英」，或是說非常了解搖滾樂、而且從外表到行為舉止都很搖滾的人的氣勢**

所折服？

志磨 是的。他們每個人都超好，也沒對我做不好的事。純粹因為我自己是文化系（譯註：喜歡藝術或學術活動的人）的人（笑）。從這個意義上來說，我能夠同理澀谷系的感覺。

● 優秀船長的任務

→ **澀谷系文化中，給人一種有許多優秀的船長的形象。像是 The Flipper's Guitar 的兩位、小西康陽先生、還有編輯川勝正幸先生。你可以感覺到，他們的推薦的確引領著下一個流行。對志磨來說，有這樣的人存在嗎？**

志磨 你剛剛說到的人是一定對我有影響的，活躍於 1990 年代的音樂人們，每個人真的都對音樂非常熟悉，所以我受到很多人的影響。比如說 THEE MICHELLE GUN ELEPHANT 在一次採訪中介紹過很多龐克唱片。那個時候，音樂雜誌上總有「○○○○推薦的十張專輯」之類的企劃，類似這種清單我會把它當成教科書。我想知道「Yusuke Chiba（チバユウスケ）說他喜歡的車庫龐克是什麼」？然後去和歌山唯一的二手唱片行尋找。但因為是鄉下的小店，所以沒有按曲風區分，架上只有按照藝人名字的字母順序排列。要從中找到一張車庫龐克的 CD 是一項非常艱鉅的任務（笑）。

→ **確實如此啊（笑）。**

志磨 然後，在「合輯‧VA」那區，放著一張寫著「UK GARAGE」的 CD，當我心想「找到了！」立刻買回家聽，結果是浩室音樂的合輯（笑）。

→ **此車庫非彼車庫啊。**

志磨 後來又類似這樣失敗過幾次，我在 MICHELLE 的影響下，

了解什麼是車庫龐克和 Pub Rock[2]，透過 THE YELLOW MONKEY 認識華麗搖滾，透過 Sunny Day Service 認識 1970 年代的民謠。我們這一代就是這樣。

● 在時代邊界發生變化的文化進展

→ **但是現在回想起來，就會想為什麼那時候每個人都會聽唱片、看書，還會看電影。到底是怎麼分配時間的？**

志磨 真的。那個時候資訊量比現在少，所以大家都對文化有渴望。

→ **也就是在網路普及之前。順便問一下，志磨什麼時候來東京的？**

志磨 2001 年。

→ **那麼，大概就是 Sunny Day Service 解散之後。**

志磨 是的。我在大阪看了《MUGEN》[3] 的巡迴演唱會，等到來東京的時候他們已經解散了。來到東京後的第二天，MICHELLE 在代代木公園舉辦了一場免費演唱會，後來也很快就解散了。

→ **PIZZICATO FIVE 也是解散之後？**

志磨 對對。他們的最後一張專輯《Çà et là du Japon》（さ・え・ら ジャポン）[4] 我是在和歌山聽的。這樣說來，2000 年到 2001 年

2　**Pub Rock**　1970 年代龐克前夕在英國流行的一種搖滾類型。以藍調、節奏藍調、搖滾等回歸 Roots Music 的聲音為特徵，代表樂團有獲 THEE MICHELLE GUN ELEPHANT 推薦的 The Pirates、Dr. Feelgood，以及尼克洛（Nick Lowe）所屬的樂團 Brinsley Schwarz 等。

3　**《MUGEN》**　Sunny Day Service 於 1999 年 10 月 20 日發行的第六部作品。〈Slow Rider〉和〈夢見るようなくちびるに〉（夢中的嘴唇）作為先行單曲發行。Sunny Day Service 在隔年 2000 年發表下一張專輯《LOVE ALBUM》後暫時解散。

4　**《Çà et là du Japon》（さ・え・ら ジャポン）**　PIZZICATO FIVE 的第十三張專輯，也是最後一張專輯，於 2001 年 1 月 1 日發行。先行單曲為〈Nonstop to Tokyo〉、〈東

有很多樂團解散，文化的進展似乎也是在那個時候發生變化。

→ 我將之稱為「20 世紀的交迭」，可以感覺到在跨越時代的過程中，各種各樣的事情已經結束了。

志磨 另一方面，作為一種新的趨勢，所謂的「AIR JAM」[5] 世代，或者說像 Hi-STANDARD[6] 這樣的旋律龐克和硬蕊龐克人所在的獨立音樂場景，從 1998 年左右開始迅速崛起。在滑板時尚的流行之下，歌曲速度快得離譜，每個人都用英文唱歌。我周圍的人都一頭栽進去。

→ 那時候的確是這樣呢。

志磨 嗯嗯。有一天，一位朋友帶來 Hi-STANDARD 的第二張專輯。那張專輯帶給我非常大的震撼，全班同學都傳下去聽過一輪。CD 裡有一個小的郵購目錄，可以訂購官方 T 恤和連帽上衣，商品的設計也很好看。在那之前，樂團商品就是所謂的「粉絲商品」，平常不會拿出來用的那種（笑）。但是，Hi-STANDARD 靠商品收到錢，再用這些錢拿去巡迴表演，像這樣連樂團的經營方式也包含著自己的美學，也就是所謂類似「DIY」的態度讓我覺得超酷。他們一邊進行音樂活動，一邊自己包辦所有的事情，我覺得在那之前沒有幾個樂團如此深入幕後的事務。

京の合唱〉（東京的合唱）以及〈12 月 24 日〉。

5　　**AIR JAM**　　　［譯註］由 Hi-STANDARD 從 1997 年開始發起的戶外音樂祭，結合了龐克搖滾、旋律硬核、硬蕊，以及滑板等街頭文化，在 90 年代是極具劃時代意義的活動，後來在日本各地舉辦的戶外音樂祭如京都大作戰、YON FES 也是受其影響。代表樂團還包括：BRAHMAN、HUSKING BEE、BACK DROP BOMB 等。從前 AIR JAM 世代主要指的是 1970 年末至 1980 年中期左右活動首次舉辦時還是青少年的樂迷，現在則沒有特別的年齡限制。

6　　**Hi-STANDARD（ハイ・スタンダード）**　　　［譯註］日本龐克搖滾樂團，1991 年由主唱兼貝斯手難波章浩、吉他手橫山健和鼓手恒岡章組成。1999 年發行專輯《MAKING THE ROAD》，在極少行銷宣傳的情況底下，達成海內外合計銷量破百萬的驚人成績。其音樂作品跨世代影響 10-FEET、MONGOL800、Maximum The Hormone、WANIMA 等眾多後輩。由樂團主辦的戶外音樂祭 AIR JAM，在 90 年代極具劃時代意義。樂團於 2000 年宣布暫停活動，後於 2011 年回歸並持續活躍至今。

→ 大家似乎都只專注於音樂製作。

志磨 去國外的高級錄音室錄音、搭新幹線巡迴表演、穿著完美的服裝上歌唱節目等等。和這些不太一樣，這個文化給人一種是從更獨立的地方誕生的，讓人覺得它既真實又酷。

● 澀谷系與「AIR JAM」周邊的共同點

→ 但我認為圍繞在「AIR JAM」周邊的運動，不限於但顯然是澀谷系的延伸。

志磨 哦，我想肯定是這樣的！就兩者都是流行又時髦的反叛文化這個層面而言。

→ 90 年代中期我在澀谷一家叫做 DJ Bar Inkstick[7]的夜店負責安排演出者，但與澀谷系相比，來參加龐克活動的時髦小孩很多。起初我在想「為什麼」，我想了很久終於想通了，是受到「LONDON NITE」[8]的影響吧。

志磨 啊，原來如此。

→ 我認為在談到當時的街頭文化時，「LONDON NITE」是必不可少的。去「LONDON NITE」玩耍，對流行很敏銳的那

7　**DJ Bar Inkstick**　位於澀谷的夜店，1989 年開幕，直到 1995 年結束營業，由 DJ 小林徑擔任製作人。小林亦在該場地主持播放爵士以及 Rare Groove 風格音樂的「routine」，以及如同字面解釋標榜 Free Soul 風格的「Free Soul Underground」，並形成一大運動。此外還有由前 The Ska Flames 成員 KING NABE 主理的「CLUB SKA」、由 Ai Sato（あいさとう）、北澤夏音、Fumi Yamauchi（フミマウチ）舉辦的日本昭和時代音樂活動「自由に歩いて愛して」（自由地走路，自由地愛）等，多種不同風格的派對皆廣受顧客歡迎。此外，他們還積極接受服飾學校學生或是美髮師等業餘 DJ 的活動演出。

8　**LONDON NITE**　1980 年，由音樂評論家大貫憲章發起、以「跟著搖滾樂跳舞」（ロックで踊る）為概念的 DJ 派對。從新宿 TSUBAKI HOUSE 開始，在 MILOS GARAGE、CLUB WIRE 等場地以每週舉辦一次的頻率進行。此外，有時也會將會場轉移到 Live House，將相關的知名樂團齊聚一堂舉辦活動。現在改為不定期舉辦，2020 年迎來四十週年。

⑤ / the dresscodes・志麿遼平談論憧憬與共鳴

群年輕人開始他們自己的活動。其中，最常聽到的就是 COKEHEAD HIPSTERS[9] 和 NUKEY PIKES[10]。

志磨　哦，我也很喜歡他們！講到這個話題讓我突然想到，最近 YouTube 上出現一個類似美乃滋 Kewpie 廣告全集的影片。那個時候，Kewpie 的廣告不論是影片還是音樂都給人一種很《Olive》[11] 的感覺。在 90 年代中期，有 HIROMIX[12] 女士和市川實日子[13] 女士，然後搭上類似加地秀基先生的〈La Boum~ My Boom Is Me~〉（ラ・ブーム～だって MY BOOM IS ME ～）[14] 的澀谷系歌曲。但隨著接近 2000 年代，會開始聽到他們使用 SCAFULL KING[15] 等人的曲子。我再次意識到澀谷系和「AIR JAM」周邊的活動以時尚風格來說，是一脈相傳的。

　　→ 的確是這樣。

9　**COKEHEAD HIPSTERS（コークヘッド・ヒップスターズ）**　1991 年成立的日本龐克樂團。以極佳的品味混合斯卡、雷鬼、嘻哈等曲風，備受樂迷推崇。1999 年解散，2007 年重組。

10　**NUKEY PIKES（ニューキーパイクス）**　日本的硬蕊龐克樂團，活躍於 1989 年至 1997 年間。有別於當時既存的日本硬蕊，具有混合風格，是日本國內的美國風格先驅，備受 Hi-STANDARD 和 BRAHMAN 等 AIR JAM 世代樂團的敬重。

11　**《Olive》（オリーブ）**　由 Magazine House 於 1982 年推出的女性時尚雜誌。與其他女性雜誌相比，內容有更多與文化有關的文章，而與雜誌具有同樣價值觀／時尚風格（貝雷帽和條紋上衣是穿搭特色）的女性，也就被稱為「Olive 少女」。它與澀谷系十分契合，例如在雜誌封面也會出現 The Flipper's Guitar。這份定期發行的刊物，於 2003 年休刊。

12　**HIROMIX**　1976 年出生的攝影師。1995 年，年僅十九歲的她在佳能（Canon）舉辦的比賽中獲得優勝，並成為 90 年代後期蔚為風潮的「用小型相機擷取日常生活」的女性照片引領者。小澤健二〈ある光〉（那道光）的黑膠版本封面照片也是出自於她的作品。

13　**市川實日子**　女演員，在 2016 年的電影《正宗哥吉拉》（シン・ゴジラ）中飾演的理科女子也成為熱門話題。於 1994 年到 1998 年之間擔任《Olive》的專屬模特兒。

14　**〈La Boum~ My Boom Is Me~〉（ラ・ブーム～だって MY BOOM IS ME ～）**　1997 年 1 月 6 日發行。收錄於同月發行的第一張專輯《MINI SKIRT》中。

15　**SCAFULL KING（スキャフルキング）**　1990 年組成的斯卡樂團。1990 年代後半期，作為以旋律龐克和 Mixture Rock 一同蓬勃發展「Ska-core」的代表，頻繁出現在 AIR JAM 中。2001 年一度停下腳步，隨後斷斷續續地進行音樂活動。主唱 TGMX 也以個人名義，於 FRONTIER BACKYARD、CUBISMO GRAFICO FIVE 等樂團中活躍。

志磨 但在那之後，音樂和文化被迫在接受低齡化或宅文化兩者之間做出選擇。從那時開始，我覺得確實有某件事物已經結束了，尤其是音樂與時尚之間不再有緊密的關聯。雖然在那之後樂團也還是有和服裝品牌合作，但總覺得有些不同。我無法很好地用言語說明。

● 無法直率說出「讓我們享受音樂吧！」的心情

→ 進入 2000 年代，也許的確會有音樂和時尚被分開的感覺。

志磨 「這種曲風的活動，要穿這樣的衣服去參加」，類似服裝禮儀的規則從某個時期開始消失了，雖然這種情形從我們這個世代就已經開始。唯一勉強剩下的大概就是龐克音樂場景吧。當旋律龐克流行的時候，在我的鄉下有一種可怕的文化叫做「龐克狩獵」，龐克們會狩獵戴著鉚釘皮帶玩滑板的人（笑）。

→ 龐克狩獵（笑）。

志磨 那是我們唯一接受到的，時尚與音樂禮儀的洗禮。要是不小心穿了硬蕊樂團的 T 恤，會被那個樂團的敵對樂團的人帶走之類的（笑）。雖然幾乎是都市傳聞，但我還是覺得有其魅力，對於那種可怕的感覺。

→ 就像是具有某種高度的門檻。

志磨 是的。當我進入 Live House 時，會非常的緊張。應該說會有一種謹慎的感覺嗎，然後這種感覺之後從我們這一代開始消失了。無論好壞，音樂和時尚都變得更隨性。

→ 從這個意義上說，進入澀谷系文化也有一定的門檻呢。

志磨 沒錯，有點類似優越感，「懂的人才會知道這個好在哪裡」之類的感覺。

→ 也有「總之聽最多唱片的人就贏了」的部分。

志磨 比如最近在吉祥寺的COCONUTS DISK[16]等地方介紹的新進樂團，這些玩團的年輕人不是也超級懂音樂的嗎。不過這又和澀谷系世代的人不太一樣。現在的年輕人可以純粹地說「讓我們享受音樂吧」，但該這麼說嗎，澀谷系的世代更多一點嘲諷的態度。在我們內心某處就是沒辦法坦率地說出「讓我們享受音樂吧！」這樣的話。

→ 你說的坦率，是否也因為包含著害羞之類的想法？

志磨 是怎麼樣的呢⋯⋯我當然是很喜歡音樂，但我無法大聲地說出來。相比之下，現在的年輕人們就能夠以很健康的心態看待音樂，非常耀眼啊（笑）。

● 「毛皮的 Maries」是對澀谷系的反叛

→ **志磨剛剛說到的「無名怨憤」感，或許是談論澀谷系的一大關鍵。**

志磨 就是對某事的反叛。可能是對老一輩，也就是所謂的主流之類的，每個人應該都有不同的出發點吧。從這個意義上說，就很有龐克的感覺⋯⋯這麼說來，前天我在「音樂 Natalie」上讀到小西先生的訪談時，內心驚呼一聲然後立刻截圖下來⋯⋯（拿出手機）啊，就是這段。小西先生說「我希望伯特・巴克瑞克（Burt Bacharach）[17]能出版一張所有歌曲都是由他自己擔任主唱的唱

16　**COCONUTS DISK**　在東京吉祥寺、池袋、江戶田都有門市的唱片行。每間店都有獨特之處，各自陳列不同的曲風，吉祥寺店的部分除了販售全曲風的二手唱片之外，也會以獨到的審美品味選擇國內獨立搖滾的產品陣容，因而十分知名。

17　**伯特・巴克瑞克（Burt Bacharach）**　1928 年出生的作曲家，創作於 1960 年代的

片」，並說「果然搖滾樂還是屬於生理上能夠發出聲音的人」。反過來說，小西先生他們是用最合乎邏輯的思考模式在製作音樂的（譯註：創作者和歌手是分工合作的，創作者不自己演唱，而是認為唱歌或演奏交給更屬害專業的人更合乎邏輯）。我在想，也許我是出自於對澀谷系的反叛，所以組成毛皮的 Maries。不過這是現在回過頭來，才想到的。

→ 作為對澀谷系的反叛。

志磨 是的。身為一個純粹的文組人，內心帶著「我不是正版」的低劣感，所以就想到要效仿前輩使用嘻哈的取樣手法，我也可以試著取樣 1960 到 70 年代搖滾巨星生理的部分。例如用樂器現場演奏出取樣音樂，連對方外在的行為和動作都挪用。這就是「毛皮的 Maries」的方法論，就像是思考著「我能做得到『性、毒品和搖滾樂』（譯註：來自搖滾歌手 Ian Dury 的歌曲〈Sex & Drugs & Rock & Roll〉，也是他的同名紀錄片名稱，中譯《搖滾藥不藥》）嗎？」（笑）。先不論我對音樂有多了解或我擁有多少唱片數量，至少能夠有一次試著讓自己頭破血流的感覺。我想這是因為年輕，才能夠有這樣的衝動吧。

→ 這真是令人很有共鳴的發言。

志磨 所以說如果時機不一樣，我玩的絕對會是搖滾樂以外的音樂。當我在毛皮的 Maries 時，人們一提到龐克樂，就會提到THE BLUE HEARTS 或是 Hi-STANDARD 等等，這樣的樂團多不勝數，我覺得很抗拒。我就在「那麼，我該用什麼材料來創作呢」的心情下，選擇了丑角（The Stooges）[18] 和紐約娃娃（New

流行音樂和電影配樂尤其在全世界大受歡迎。代表作品有由木匠兄妹（Carpenters）演唱而聞名的〈Close To You〉、狄昂‧華薇克（Dionne Warwick）的〈Walk On By〉，以及電影《虎豹小霸王》（Butch Cassidy and the Sundance Kid）的配樂。

18　**丑角（The Stooges）**　1969 年以同名專輯《The Stooges》出道。習慣赤裸上半身的主唱伊吉‧帕普（Iggy Pop）以激進的表演和粗糙的車庫聲音成為龐克的始祖之一。2017 年，由吉姆‧賈木許（Jim Jarmusch）執導的樂團紀錄片《一級危險》（Gimme Danger）上映。

York Dolls）¹⁹。

● 只有文組人才有的反射神經

→ 以澀谷系的反叛的意義上來說，當 KIRINJI 出來的時候，
我感覺到時代開始在改變。不論是演奏、歌詞，還是編
曲，每一方面的品質都非常高。感覺到新的世代正試圖以
更厲害的品質超越澀谷系。

志磨　哦，我懂你的意思。雖然講這種話對前輩來說很失禮，但
也會有「如果技巧夠好的話，那就不是澀谷系了」這種感覺不是
嗎（笑）？

→ 感覺澀谷系是用品味超越技巧。這也是出自於對上個世代
的技巧至上主義的反叛呢。

志磨　我把幾乎是業餘人士的富士山富士夫招攬進樂團的時候也
是這樣想的……我好像開始了解為什麼我今天會被邀來訪談了
（笑）。從澀谷系中飄散出的無名怨憤和自厭自棄的心情，感覺完
全就是和龐克相通的，也和我喜歡的一切都是相通的。原來如
此，今天我自己心中有很多事情都連起來了（笑）。

→ 那麼，最後想請問志磨，對你而言，澀谷系對自己的創作
表現影響最大的是什麼？

志磨　果然還是原始材料、還有如何與正版設置距離吧。或者說
一種角度……簡而言之，它是一個切口。不是從正面，而是從其
他角度面對原始材料。我想這就是我在接觸澀谷系前輩作品時培

19　**紐約娃娃（New York Dolls）**　　搖滾樂團。性手槍（Sex Pistols）的製作人馬康・
麥拉林（Malcolm McLaren）先前也曾擔任本團的經紀人。中性外觀與曲風是與該時
代相符的華麗搖滾，不過也有著容易引發麻煩的形象（譯註：由於其激烈的表演方式，
時常引發台下的暴力行為），被視為龐克的根源之一。1973 年與 1974 年發行專輯後，
團員分裂。之後吉他手 Johnny Thunders 組成 The Heartbreakers，活躍在倫敦龐克
音樂圈中。

養出來的感覺。該說像是選擇材料時的審美眼光嗎？比如說，這個材料，現在的話可以拿出來惡搞了，之類的感覺（笑）。

→ **因為惡搞也需要愛情跟品味呢。也需要一段「沉澱發酵」的時間。**

志磨　對對對！就像我會想著，要讓這個材料沉澱多少時間再拿出來。如何看出「現在沒有人這樣做」的時機，這搞不好是一種反射神經喔。只有不是正版的人類才能學會的反射神經，或是說肌肉力量。快速地找到非主流的東西，「現在就是要做這個！」並且立刻行動起來的感覺，這可能是從澀谷系文化中學到的也不一定。♪

⑥

LOW IQ 01

×

松田「CHABE」
岳二對談

與 AIR JAM 世代的
跨界交流

採訪、文字／土屋惠介（a.k.a. INAZZMA ★ K）
攝影／相澤心也

LOW IQ 01 從 1980 年代後半起歷任多組樂團成員，並在 1994 年組成三人樂團 SUPER STUPID，與 Hi-STANDARD 等團共同成為引領 AIR JAM 世代的重要人物。松田「CHABE」岳二則是從 90 年代初期到中期，參加澀谷系周邊的團體 Freedom Suite 和 Neil and Iraiza，現在同時身兼搖滾樂團 LEARNERS 的團員以及 DJ 的雙重身分，進行音樂活動。本次我們邀請到這兩位從 90 年代就開始互相交流的音樂人，回顧當時的 Live House ／夜店音樂圈，以及澀谷系和 AIR JAM 世代的跨界交流。

LOW IQ 01

從十幾歲開始就在不同的樂團擔任貝斯手和主唱，並於 1994 年組成龐克搖滾樂團 SUPER STUPID。1996 年，以專輯《WHAT A HELL'S GOING ON》正式出道，活躍於樂壇中。之後在 1999 年 SUPER STUPID 活動停止的同時，開始個人活動。2016 年成立獨立廠牌「MASTER OF MUSIC」。最新作品為 2019 年 4 月發行的專輯《TWENTY ONE》。

松田「CHABE」岳二

隸屬 CUBISMO GRAFICO、Neil and Iraiza、LEARNERS 等各種樂團及組合。此外也擔任 FRONTIER BACKYARD 以及 LOW IQ 01 的現場樂團 MASTERLOW 的客座樂手。不僅是音樂人，也以 DJ 的身分活躍於音樂圈中。2001 年，為電影《水男孩》（ウォーターボーイズ）配樂，獲得第 25 屆日本學院獎最佳音樂獎。2020 年 2 月 LEARNERS 的新專輯《HELLO STRANGER》發行。

● 1990 年代新麗克圈的誕生

→ 兩位是怎麼認識的呢？

CHABE 我和小一（LOW IQ 01）不知不覺就變成朋友了（笑）。我從 1990 年開始，大概有五年的時間都待在一個叫 APO MEDIA 的雷鬼團體，那時候和小一待的樂團 ACROBAT BUNCH（見第 4 篇註 12）曾經一起辦過演唱會，大概是 1990 年吧。我記得有一個人在舞台上動得很起勁（笑），那時候我們第一次講到話。

LOW IQ 01 對，我們都有參加代 CHOCO（代代木 CHOCOLATE CITY）的活動，慶功宴的時候有聊到天。CHABE 和 330（前電氣魔軌樂團、前 CUBISMO GRAFICO FIVE 團員，譯註：330 mimio，本名若王子耳夫）都在澀谷 109 的服飾店工作，我打工的地方也在澀谷，所以常常去找他們玩。

CHABE 一直在後面的倉庫聊天（笑）。

→ CHABE 一開始是做雷鬼 DJ 對吧。

CHABE 沒錯。我以前主要在夜店當 DJ 放 Ragga 風格的音樂，並自己企劃活動。從 80 年代末到 90 年代初，樂團和 DJ 共同演出的活動越來越多，那時我遇到 Wack Wack Rhythm Band[1] 的吉他手山下洋。山下想組另一個叫 Freedom Suite[2] 的樂團時，問我：

1　**Wack Wack Rhythm Band（ワック・ワック・リズム・バンド）**　1992 年由山下洋、小池久美子等在下北澤 SLITS 和澀谷 DJ Bar Inkstick 周邊的玩伴組成的樂團。1993 年，在小山田圭吾主理的唱片廠牌 Trattoria 旗下發行 EP《TOKYO SESSION》出道，並參加 Cornelius 的巡迴演出。從那之後，樂團參加 RHYMESTER《ウワサの伴奏〜 And he Band Played On 〜》（傳聞中的伴奏〜 And he Band Played On 〜），並與各種風格獨具的音樂人交流，同時繼續以演唱會表演為主進行音樂活動。2020 年，時隔約十五年後發行完整專輯《THE 'NOW' SOUNDS》。

2　**Freedom Suite（フリーダム・スイート）**　以 Wack Wack Rhythm Band 吉他手／主唱山下洋為中心組成，成員包括松田「CHABE」岳二、高野動、堀江博久的 Mod Soul 樂團。1994 年以 Crue-L Records 旗下發行的《FREEDOM SUITE EP》出

雷鬼 DJ 時期的松田「CHABE」岳二。1991年在新宿 JAM STUDIO。(本人提供)

「要不要來試試看打擊樂器?」我立刻就附和說:「好啊好啊!」就這樣成為團員了。雖然我從來沒有玩過什麼打擊樂器(笑)。那是在 1993、94 年,從那之後,我得到更多機會,以打擊樂手的身分參加各種樂團。

→ 一先生則是一直在樂團領域?

LOW IQ 01 是的。我一開始和 AIGON(會田茂一)跟 GARNI 的(古谷)EIJI 一起搞了一個樂團叫 GAS BAG,風格是 Mixture[3] 色彩強烈的硬蕊樂團。之後我跟著 AIGON 一起加入一個叫做 APOLLO'S 的樂團,擔任薩克斯風手,做了一段時間,後來想要做其他事情就退團了。當時有著像嗆辣紅椒(Red Hot Chili Peppers)和魚骨頭(Fishbone)這樣的樂團出現,是一個 Mixture 風格時代的開啟。APOLLO'S 比較偏夜店音樂,我後來開始想演奏一些男子氣概的音樂,所以我和 AIGON 他們一起組了 ACROBAT BUNCH。

→ 當時東京的 Live House 圈,正在漸漸形成後來促成 AIR

道。近年也以 Freedom Suite Folk Club 名義活動。

3　**Mixture**　〔譯註〕日本特有名詞。將各種曲風融合的意思,有些國家會以「fusion」(融合)稱之。如果是搖滾樂範疇,則是特指融合黑人音樂(饒舌、嘻哈、雷鬼)的搖滾樂。這是由於 1980 年代末期至 1990 年代另類搖滾在美國掀起熱潮,唱片引進日本時銷售商認為混合(Mixture)比另類(Alternative)更容易讓聽眾理解,而改為使用這個詞。

JAM 系的樂團圈。

CHABE 以類似「NEO HARDCORE TAIL」的活動為中心（NUKEY PIKES、BEYONDS[4]等樂團參加的活動）。

LOW IQ 01 沒錯。當時我和 Theatre Brook 關係很好。我記得當我去看 Theatre Brook 的現場表演，一起辦演唱會的 NUKEY PIKES 出來表演時，我那時候心裡想：「好厲害，這團太帥了！」說到那一代的龐克樂，代表樂團就是 NUKEY、COCOBAT[5]、BEYONDS 這幾團。當然在那之前有很多很酷的樂團，但直到 90 年代龐克樂團才變成主流音樂。

→ 有和國外新崛起的音樂場景同步的感覺。

LOW IQ 01 沒錯。這就是讓人覺得有趣的點。大約 1990 年左右，Mixture 樂團主要出現在美國，再來英國的話則是出現曼徹斯特熱潮[6]等等，有許多各式各樣的新音樂同時出現。我在日本也有這種感覺。此外，在那個時代裡，GAS BOYS[7]也很有衝擊性。

CHABE COKEHEAD HIPSTERS（見第 5 篇註 9）也完全是 Mixture 風格對吧？

4　**BEYONDS（ビヨンズ）**　　成立於 1990 年，十分受到歡迎的美式旋律硬蕊／另類搖滾樂團，於 1993 年發行專輯《UNLUCKY》。也曾進軍美國舉辦巡迴演唱會，但在 1994 年停止活動。谷口健組成 fOUL，而岡崎善郎組成 PEALOUT。於 2005 年重新開始活動。

5　**COCOBAT（ココバット）**　　以 TAKE-SHIT 為中心組成的樂團，成立於 1991 年。1992 年於獨立廠牌發行第一張專輯《COCOBAT CRUNCH》。從那起，樂團作為轟音系 Mixture 樂團的先驅，引領著相關音樂圈。成員不斷更迭的同時，也曾出席 Loud Park 等音樂節演出，並與炭疽樂團（Anthrax）和麥加帝斯（Megadeth）一起巡迴演出。

6　**曼徹斯特熱潮**　　和瘋徹斯特（見第 3 篇註 20）同義。

7　**GAS BOYS（ガス・ボーイズ）**　　1988 年在千葉縣柏市成立的嘻哈團體，由三人樂團、二位 MC、一位 DJ 所組成。1991 年，由 NUTMEG 旗下的廠牌 RHYTHM 發行首張出道專輯，《キョーレツオゲレツレッツ ゲットイル !!》（Kyoretsu Ogeretsu Let's Get Ill!!），由 DJ DOC. HOLIDAY（須永辰緒）擔任製作人。在 Mixture 曲風的熱潮開始前，該團在 90 年代便以主流發行《バカ＆シロート》（笨蛋與素人）、《Gas》等專輯。他們亦曾擔任過野獸男孩（Beastie Boys）日本巡迴的暖場團。該團體的成員吉他男（ギター男）於 2015 年去世。

117

APOLLO'S、ACROBAT BUNCH 時期的 LOW IQ 01。（本人提供）

LOW IQ 01　沒錯。我擅自把 ABNORMALS[8]、Hi-STANDARD、COKEHEAD HIPSTERS 和 ACROBAT BUNCH 這些團叫做 92 年組。在此之前有 BEYONDS、NUKEY PIKES、COCOBAT。然後，94 年組就是颱風一家[9]、NAILS OF HAWAIIAN[10] 等團。

CHABE　那 BRAHMAN 呢？

LOW IQ 01　95 年組。

CHABE　我記得我在三茶的 HEAVEN'S DOOR[11] 參加 330 辦的活動，看了 BRAHMAN 並買了一卷錄音帶。那個時候我常跟 330 一起去看表演。然後不管我去哪裡看，總會看到小一也在，總是看到他在鬧，製造噪音（笑）。我們那時候常常在以前的新宿 LOFT 外面喝酒。

LOW IQ 01　因為 LOFT 旁邊的全家便利商店對我們來說根本就是居酒屋啊（笑）。我們也會在旁邊的停車場喝酒。我很喜歡啊，那個停車場。在那邊有很多回憶呀～。

● 夜店音樂圈的熱烈氣氛

→ 樂團和 DJ 一起出席演出活動，是從 1990 年代初期逐漸開始的嗎？

8　**ABNORMALS（アブノーマルズ）**　成立於 1988 年，以主唱 COMI 為中心成立。1998 年發行完整專輯《ABNORMALS》。受到以水土不服合唱團（The Misfits）為代表的 Horror Punk 影響，獲得許多注目，並出席「AIR JAM 98」和「AIR JAM 2000」演出。2020 年無限期暫停活動。

9　**颱風一家**　1990 年代中期，他們以沉重而高能量的音樂和強硬的日文主唱聲線，與 BRAHMAN、NAILS OF HAWAIIAN 等樂團一起活躍於 Live House 圈。1996 年以《華氏 99 度》主流出道。1997 年，颱風一家與 NAILS OF HAWAIIAN 的團員共同成立 200MPH。

10　**NAILS OF HAWAIIAN（ネイルズ・オブ・ハワイアン）**　1990 年代初期，從旋律龐克／另類音樂的萌芽期開始活動，1993 年第一張專輯《I Hate Everything》發行。一共留下三張專輯，並於 1998 年停止活動。之後，團員們以 SPEAK FOR MYSELF、NAHT、200MPH 等團體活動。

11　**HEAVEN'S DOOR**　1990 年在三軒茶屋開幕的 Live House。從開幕以來就不預先向表演者徵收活動演出費用。90 年代中期，NUKEY PIKES 和 BRAHMAN 也曾出席演出。

LOW IQ 01 從 1980 年代進入 90 年代的那一刻，感覺整個音樂界的熱潮從樂團轉換成夜店音樂了。雷鬼和斯卡很受歡迎。

CHABE 嘻哈也很多人喜歡。

LOW IQ 01 下北澤 ZOO（後來的 SLITS，見第9篇）等場地的氣氛總是很熱烈。那時候不同天會分別有雷鬼、嘻哈、搖滾的演出。像這樣充滿不同風格混雜的感覺很有趣。

CHABE 我也是每天都會去玩，參加過各式各樣的活動。

LOW IQ 01 我覺得 1990 年代突然就出現一種叫做反叛音樂（Rebel Music）[12] 的類型。非常少見，但我們真的很喜歡。我曾經在下北澤和代代木做過，氣氛很熱烈。

CHABE 以前常去代代木 CHOCOLATE CITY、ZOO、DJ Bar Inkstick 等場所。

LOW IQ 01 沒錯。國外的樂團來日本的首場演唱會，通常會在 INKSTICK 芝浦 FACTORY [13] 或是 INKSTICK 鈴江演出，我也經常去那兒看表演。大約在那個時候，澀谷 CLUB QUATTRO 開幕，Live House 周邊的氣氛越來越熱。

> **→ 說到龐克和新浪潮的 DJ 活動，大貫憲章先生的「LONDON NITE」是其中一個很具代表性的活動。**

CHABE 大貫先生從 1980 年代開始就一直在做這件事情，所以這真的很了不起。

LOW IQ 01 的確是。說到我們自己周圍的故事的話，當時的表

12　**反叛音樂（Rebel Music）**　［譯註］廣義來說，歌詞中帶有批判社會、政治、意識形態等內容，具有反抗含義的音樂都可以此稱之。雷鬼音樂也被稱為反叛音樂，因其音樂經常以上述內容作為題材。雷鬼始祖巴布・馬利（Bob Marley）有一首歌就叫做〈Rebel Music〉。

13　**INKSTICK 芝浦 FACTORY**　1986 年在東京芝浦開設的活動／演唱會空間，於海濱區域開始熱鬧之前就開幕了。1989 年歇業。同一管理下的集團店鋪包括：INKSTICK 六本木（1982 年至 1988 年）、INKSTICK 鈴江 FACTORY（1990 年至 1995 年）和 DJ Bar Inkstick（1989 年至 1995 年）。

松田「CHABE」岳二。1991 年，下北澤 ZOO 的 DJ 台。(本人提供)

演有很多是聚集身邊音樂夥伴的企劃演出。我記得經常會在代代木 CHOCOLATE CITY 跟 HEAVEN'S DOOR 舉辦。

CHABE 　還有下北澤的 251。

LOW IQ 01 　我超級常去251的通宵活動。因為曾經有一段時間，一般演出的時間我沒辦法參加，所以只能去午夜的活動（笑）。那時候也交到很多朋友。

　　→ **當時的曲風還沒有像現在這樣細分，所以透過一起表演，反而自然增加了更寬廣的橫向交流吧。**

LOW IQ 01 　沒錯沒錯。例如在嘻哈方面，我們和石田先生（ECD），還有 KIMIDORI（キミドリ）[14] 他們，從 ACROBAT

14　**KIMIDORI（キミドリ）**　由 KUBOTA TAKESHI（クボタタケシ）、石黑景太和 DJ MAKO 組成的嘻哈團體。成立於 1991 年，發行同名專輯《キミドリ》（KIMIDORI，1993 年）、《オ・ワ・ラ・ナ・イ〜 OH,WHAT A NIGHT!》（不會結束〜 OH,WHAT A NIGHT!，1996 年）。之後，KUBOTA TAKESHI 進行 DJ 活動，同時發行混音 CD，石黑景太也在設計團隊 ILLDOZER 中活躍。2015 年在 D.L（DEV LARGE）的紀念活動中演出，2016 年在 Scha Dara Parr 的《Scha Dara 2016 〜 LB 春まつり〜》（Scha Dara 2016 〜 LB 春祭〜）中久違地出席現場演出。

ACROBAT BUNCH 時期的
LOW IQ 01。(本人提供)

BUNCH 時期就是朋友了。有一張合輯叫《OMNIBUS#1 ～玄人はだし》（OMNIBUS#1 ～裸足玄人，見第 4 篇註 18），對吧？那個也很有趣。

> → **《玄人はだし》除了 ACROBAT BUNCH 的演奏之外，再加上多位饒舌歌手客串，是一部劃時代的作品。**

LOW IQ 01　因為當時在日本還沒有人把樂團和饒舌歌手擺在一起做音樂。也剛好是在野獸男孩開始做現場演奏的時候。

CHABE　的確是，我覺得大家都受到野獸男孩的〈Check Your Head〉的影響。

LOW IQ 01　在那之前，嘻哈就是嘻哈，搖滾就是搖滾，互不交流，但我們就是想要打破那面牆，才和 AIGON 開始組 ACROBAT BUNCH 的。那時候我們和許多饒舌歌手變成好朋友，希望可以一起做些什麼，所以才出現《OMNIBUS#1 ～玄人はだし》這張專輯。ECD、MICROPHONE PAGER[15]、KIMIDORI 也有參與，在某種意義上，也可以說是有傳說性的一張專輯。

● 跨越各類音樂圈的交流

> → **一先生除了 CHABE 之外，還有曾經和其他澀谷系周邊的音樂人交流過嗎？**

LOW IQ 01　有的。澀谷系那時候，不是有很多因為受到迷幻爵士影響、類似 Rare Groove 風格的純演奏樂團出現嗎？例如 COOL SPOON 之類的樂團，我和那類型的樂團從 APOLLO'S 時期以來就很要好了。

15　**MICROPHONE PAGER（マイクロフォン・ペイジャー）**　由 MURO 和 TWIGY 兩位 MC 組成的嘻哈組合。1995 年發行第一張專輯《DON'T TURN OFF YOUR LIGHT》。倡導「修正日語饒舌」，對圈內帶來很大的影響。亦曾參加《OMNIBUS#1 ～玄人はだし》。2008 年重組，發行專輯《王道樂土》。

CHABE 就像我參加的 Soul Mission[16] 之類的。

LOW IQ 01 還有 Wack Wack Rhythm Band 也是。說到這裡我想到，我在 Wack Wack Rhythm Band 的現場喝到醉醺醺，然後從舞台上 dive（譯註：跳下舞台被台下觀眾接住）下來，從此被場地拒絕往來了。

CHABE 哈哈哈（笑）。小一從以前就是這麼荒謬啊。我以前在做 DJ 的時候，你會在 DJ 台前面比中指耶（笑）。

LOW IQ 01 我在向你表示「給我放一些更激烈的曲子！」（笑）。那個時候，我常去夜店或 Live House 邊聽音樂邊喝酒。

CHABE 基本上每個人都是這樣的。去到那裡總會有朋友在。

LOW IQ 01 說起來，回到剛剛的話題，說到在我們周邊的澀谷系樂團，LOVE TAMBOURINES（見第 1 篇註 19）也是個很重要的存在。雖然我喜歡的是龐克和硬蕊，但我和 LOVE TAMBOURINES 也是朋友，也出於喜歡而聽他們的歌。受他們的影響非常深喔。

→ **LOVE TAMBOURINES 的受眾很大，主流聽眾們也都在聽。**

LOW IQ 01 LOVE TAMBOURINES 由一個名為 Crue-L Records 的獨立音樂廠牌發行專輯，在當時熱賣了至少十萬張，我認為是從那時候起世界開始發生變化的。畢竟，他們還在那個知名的澀谷公會堂辦了一場演唱會。

→ **一先生和 LOVE TAMBOURINES 的團員在他們解散前就有交流嗎？**

LOW IQ 01 我和吉他手（齋藤）圭市很要好，常常一起出去玩。

16　**Soul Mission（ソウル・ミッション）**　1993 年由 NORTHERN BRIGHT 的島田正史與松田「CHABE」岳二等人組成的 Mod 純樂器樂團。以東京 Mods 圈的背景下，以專輯《Planet Rock Ep》（1996 年）出道。1999 年的《Eat'em up!》，高木狀太也參與其中，高木壯太目前以 INOKASIRA RANGERS ／ CAT BOYS 身分進行活動。作品也收錄在英國的合輯《Kinky Beats》中，在海外獲得高度評價。2005 年發表《Natural Modernity》。

圭市是很溫和的那種類型，但內心很熱血。在 WRENCH[17] 企劃的新宿 LOFT 通宵活動中，WRENCH、ACROBAT BUNCH、LOVE TAMBOURINES 和 Theatre Brook 曾經一起演出過。

CHABE　哇，原來還有這件事。但當時真的是這樣的感覺。大約有五種活躍的音樂場景，每個人都在跨場景互動。

→ **說到與澀谷系的交流，小澤健二出演電視音樂節目時，一先生在後面演奏過好幾次貝斯，對吧？**

LOW IQ 01　哦，有的有的。是 1994 年的事嗎？我有上過幾次電視，比如說《MUSIC STATION》。《MUSIC STATION》回顧播放以前小澤的影片時，有時候也會看到我（笑）。

CHABE　那是小及（及川浩志）邀你的嗎？

LOW IQ 01　沒錯。ACROBAT BUNCH 的打擊樂手小及是小澤的樂團團員。他問我「小一，要上電視嗎？」，我就回他「要上要上！」（笑）。我記得小澤的伴奏樂團還有木暮（晉也）跟真城（megumi，めぐみ）等 HICKSVILLE 的人參加。

CHABE　這三位現在仍然是團員呢。

LOW IQ 01　這麼說來，我在 APOLLO'S 的時候也曾和 ROTTEN HATS 一起辦過演唱會。我記得當時在想：「他們的貝斯手（高桑圭）好大隻喔～」（笑）。之後，ROTTEN HATS（見第 2 篇註 20）解散，片寄（明人）、（高桑）圭、小賢（白根賢一）組成 GREAT3。然後，木暮和真城組成 HICKSVILLE。那時，每個人都在追求自己的音樂。

→ **一先生在 ACROBAT BUNCH 解散後，於 1994 年組成 SUPER STUPID，當時的目標是想要創造出什麼樣的音**

17　**WRENCH（レンチ）**　1992 年成立，1994 年以迷你專輯《WRENCH》出道。此後，在獨立／主流一共發行九張專輯。還在轟音音樂圈中與 DJ 進行合作等，發展出獨特的音樂性與音樂活動。2019 年發行新作品《weak》。2020 年開始以雙鼓手的五人編制活動。

樂呢？

LOW IQ 01　ACROBAT BUNCH 與其說是逐漸走向 Mixture，不如說想要往更正宗的方向前進。舉個例子來說，比起嗆辣紅椒更想做 P-FUNK 的感覺？但是我周圍的所有朋友都在演奏像 COKEHEAD HIPSTERS 那種充滿活力的音樂，我自己也想過要做這樣的音樂。「總之就想做速度很快的音樂！我想打赤膊上陣！」（笑）我想要組一個最強的樂團，帶著這個念頭組成的就是 SUPER STUPID。

CHABE　這麼說來，我有參加 SUPER STUPID 的錄音，就是由「Pull Up From The Underground」（專門進口外國音樂的唱片行 Cisco Cloud 所創立的硬蕊音樂廠牌）發行的合輯。那是我的第一份錄音工作。

LOW IQ 01　我之所以會問 CHABE，是因為他不僅很熟悉龐克，當然也很了解夜店圈的音樂。在龐克歌曲中加入打擊樂，雖然這兩者是完全不同的風格，但因為是我們自己的音樂，就希望可以有一些 Mixture 的元素，那麼同時熟悉這兩種曲風的 CHABE 應該就很適合。從那之後到現在，我也時常拜託他幫我做各種曲子（笑）。

● 勢如破竹的 AIR JAM 世代

> → 進入 1990 年代中期，東京龐克風潮以所謂的 AIR JAM 世代的樂團為中心，一口氣蓬勃發展起來。

CHABE　在 1994 年之前，情況並非如此。我和 Soul Mission 還是 Freedom Suite 去大阪的時候，前一天去看了 SUPER STUPID 的現場演出，但當時根本沒有觀眾（笑）。那個場景我印象很深刻。

SUPER STUPID 的專輯《WHAT A
HELL'S GOING ON?》(1996 年)。
工程師是由 Illicit Tsuboi 擔任。右
圖是唱片封底設計。

LOW IQ 01 哈哈哈(笑),當時是這樣沒錯。SUPER STUPID 在
大阪的第一次現場演出,一起演出的是吉本興業一個叫 So What
? 的樂團。在一個用我們的名字沒辦法招攬到觀眾的時代,在
BAYSIDE JENNY 那麼大的場地,觀眾只來了五個人(笑)。

CHABE 但是在那之後,突然就湧入一堆觀眾了。

LOW IQ 01 半年後再去 BAYSIDE JENNY 時,現場來了很多觀
眾,讓我很震驚。沒想到進入 1995 年會突然發生這麼巨大的變
化。

→ **進入 1995 年後,氣氛一下子就變了嗎?**

LOW IQ 01 沒錯,一下子就變了。

CHABE 我想主要原因可能是因為 Hi-STANDARD 推出專輯
《GROWING UP》, 還 有 剛 剛 提 到 的「Pull Up From The
Underground」的合輯也是在 1995 年推出的。

LOW IQ 01 觀眾數量爆炸式增長。Hi-STANDARD 開創這個先
機,在此之前只有一部分玩滑板的人會聽的音樂,變成一般大眾
都會聽的音樂了。在此之前,當新宿 LOFT 的票完售時,會給人

一種「哇！好厲害！」的感覺；而進入 1995 年之後突然開始有範圍更大的熱烈反響，變成「咦？好像有什麼不得了的大事要發生了」。

→ 你認為當時 AIR JAM 世代樂團流行的主要原因是什麼？

LOW IQ 01　果然還是因為旋律流暢很容易記住、很容易聽懂，不是嗎？剩下的就是每個樂團自己的個性吧。隨著 Hi-STANDARD 的出現，給人 Mixture 風格感覺的 BACK DROP BOMB，還有將 Guitar Pop 以快板而粗糙的風格呈現的 HUSKING BEE 和 SCAFULL KING (見第 5 篇註 15) 等等，有趣的樂團一個接著一個出現，一口氣讓樂壇熱鬧了起來。AIR JAM 世代樂團不只是旋律硬蕊，每個樂團的曲風都各有不同，我覺得這樣很好，不是嗎？沒有一個樂團是相似的。從好的角度來說，大家都很有競爭精神。

CHABE　的確是這樣。也許就是因為像這樣重疊了各種因素，才能讓情況在短時間內發生了變化。

LOW IQ 01　儘管這麼說，它也不是一個突然就誕生的運動，而是因為有一個堅實的基礎才能夠促成的。正是因為大貫先生從早期開始就長期舉辦的「LONDON NITE」，另外雜誌也確實為龐克圈創造了話題，諸如此類，我覺得需要各種事情疊加起來才會發生的。不過，這樣的熱潮不正是最符合獨立的形式嗎？沒有一個樂團出現在電視節目上，大家都是靠自己的雙手，竟然能夠將熱潮推到這個地步。我真的覺得很厲害。

→ 你有想過這會變成一場在整個日本掀起熱潮的運動嗎？

LOW IQ 01　不可能這樣想啦（笑）。沒有人這麼想過，我只能說，是在不知不覺中就發生了。當然，我開始玩音樂時，會有「我想要成名！」之類不算具體的想法，但從沒想過我們在做的音樂獲得大眾認可接受的時代有一天會到來。

● 2000 年代，運動的尾聲

→ **2000 年，在千葉海洋體育場舉行了「AIR JAM 2000」**[18]**。由於 Hi-STANDARD 宣布暫停活動，以運動來說，從那時開始有分裂的感覺，但回顧那些日子你們有什麼感受呢？**

LOW IQ 01　那場活動，我自己的樂團 MASTER LOW 和 CHABE 他們都有參加，果然在「AIR JAM 2000」之後，可以說 1990 年代中期以來的發展已經告一段落了。在 2000 年代，我覺得每個樂團都前進到不同的階段。整個樂壇的音樂上來說也是如此，原本帶有磨擦感、粗糙的吉他聲，逐漸轉向清脆單純的聲音。音樂總是在變，也有一部分是時代潮流所致。

→ **澀谷系的樂壇也是，1998 年起小澤健二停止公開活動，以及 2001 年 PIZZICATO FIVE 解散等等，發生各式各樣的變化。TOKYO No.1 SOUL SET 自 1999 年以來實際上也進入休息狀態，之前我曾經向團員之一的川邊浩志（川辺ヒロシ）詢問過這件事，他跟我說：「有一種隨著 90 年代結束，這一回合的派對也結束了的感覺。」**

CHABE　哦，我完全能理解那種感覺。

LOW IQ 01　我也有這種感覺。2000 年左右，以世代來說我們身邊的人在 2000 年左右都開始步入三十歲。二十幾歲的能量已經在 90 年代用盡了，2000 年代，每個人都從那裡成長了一點。那段時間什麼都沒想，只顧著向前衝；而到這裡先暫停一下，重新思考自己想做的音樂，或是站在什麼位置。我覺得，當時埋頭狂奔的這群人，開始思考起「接下來要做些什麼？」的時機，就是在 2000 年左右。

18　**AIR JAM 2000**　2000 年 8 月 26 日在千葉海洋體育場舉行。那天除了最後一次演出的 Hi-STANDARD 之外，還有 WRENCH、COCOBAT、BRAHMAN、HUSKING BEE、BACK DROP BOMB、TETSU ARRAY、THE SKA FLAMES、喜納昌吉 & Champloose 等人參與演出。

● 澀谷系和 AIR JAM 世代的共同點

→ 您認為澀谷系和 AIR JAM 世代音樂人的共同點是什麼，可以舉例說明嗎？

LOW IQ 01 嗯……我知道了！就是都單純地喜歡音樂！

CHABE 那是沒錯啦（笑）。

LOW IQ 01 我是認真的。我覺得用這句話解釋就夠了。就只是一群喜歡音樂和酒精的人（笑），把他們丟在一起就會變成這個樣子。

CHABE 不過 90 年代初期我也在唱片行（ZEST）工作過，現在回想起來才發現，我就處在澀谷系文化的中心，但實際上我們都不覺得自己是澀谷系。尤其是當澀谷系這個詞開始出現的時候，我心裡很疑惑，「我們是澀谷系嗎？」（笑）。

LOW IQ 01 CHABE 跟加地（秀基），還有圍繞在 Crue-L Records 的人們，大家都一樣。都是因為喜歡西洋音樂，然後開始做自己的音樂，只不過剛好被稱為澀谷系，是這種感覺嗎？

CHABE 真的，就是這種感覺。

LOW IQ 01 然後，如果這些人又給人很時髦的感覺的話，女孩們會把他們當成王子殿下來對待。我們雖然也同樣喜歡西洋音樂，但每個人都打赤膊，所以才沒給人王子殿下的感覺吧（笑）。

CHABE 哈哈哈（笑）。雖然澀谷系和 AIR JAM 世代被視為完全不同的音樂圈，但從我們的角度來看，完全就在他們旁邊而已，非常靠近。

LOW IQ 01 對啊。乍看之下好像是極端的兩個圈子，但我們都是志同道合的音樂愛好者。

→ 先前在連載中邀請到 the dresscodes・志磨遼平先生，以及加地秀基先生，他們都說「澀谷系和龐克是相通的，

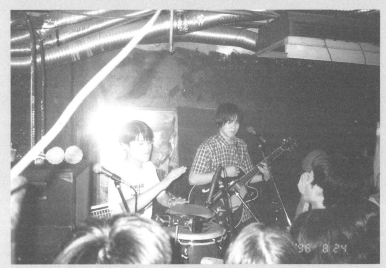

1996 年在下北澤 SLITS，以打擊樂手之姿參與加地秀基演出的松田「CHABE」岳二。（本人提供）

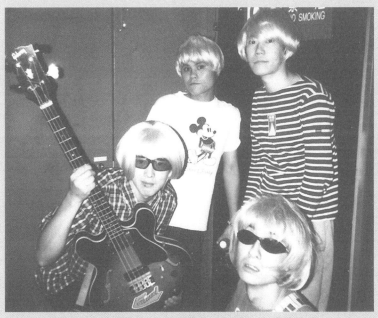

1997 年 Neil and Iraiza 的演唱會後台。（照片提供：松田「CHABE」岳二）

都是年輕人的反叛文化」，這部分你們怎麼看呢？

CHABE　我也是這麼認為，就我個人而言，尤其對 The Flipper's Guitar 特別有這種感覺。那兩位的態度和發言完全就是龐克。對於毫無進步的樂壇流露出鮮明的反抗和敵意（笑），而且也很時髦，也對我影響很深。

LOW IQ 01　我也覺得澀谷系是龐克文化。還有 Mods，對於舊文化的反叛這點來說，我覺得也是龐克。實際上，它也像龐克一樣對音樂場景產生很大的影響。

→ **意思就是擁有可以翻轉某件事物的力量吧。從 CHABE 的角度來看，你覺得澀谷系是什麼樣的？**

CHABE　就像剛剛小一所說的，是一群非常喜歡音樂到無法自拔的人們，用各自的方式吸收這個世界上各個時代的音樂，並且透過創造出自己的作品而誕生的文化，對我來說是這樣的概念。

→ **引用與重構的文化。**

CHABE　是的。所以從這個意義上說，SUPER STUPID 也是澀谷系喔（笑）。我們加入鄉村音樂等各式各樣的音樂元素。

→ **事實上，ZEST 也上架過 SUPER STUPID 的黑膠唱片。**

LOW IQ 01　當聽到澀谷系周邊的 DJ 播放 SUPER STUPID 的唱片的時候，我開心得不得了。還有，當我聽說 Tsuboi（Illicit Tsuboi）[19] 把 SUPER STUPID 的唱片放上 DJ 台刷碟的時候，也很吃驚（笑）。

→ **那麼最後，請一先生告訴我們，你從澀谷系文化中學到什麼？**

19　**Illicit Tsuboi（イリシット・ツボイ）**　工程師／製作人／ DJ ／唱片收藏家。自 1990 年代以來，他以 A.K.I. Productions、Kieru Makyu 的 DJ 身分活躍著，幫 BUDDHA BRAND、KASEKICIDER 的專輯進行混音，此外也與 ECD 共同創作多張專輯。除此之外，也為 RHYMESTER 和 PUNPEE 等嘻哈團體、Hoff Dylan 和長谷川白紙等各種音樂家的作品進行音樂工程。持續進行從獨立到主流的廣泛音樂活動。

LOW IQ 01 應該是沉穩吧（笑），或是應該說是不顯露於外在的男子氣概。澀谷系圈內的音樂人，有很多外表看起來像文組的音樂人，但他們都非常熱愛音樂，並且對音樂充滿著無法妥協的熱情，不是嗎？甚至會覺得他們比身上有很多肌肉的搖滾人還要堅持己見，不是嗎（笑）？我從澀谷系那裡學到誠實地貫徹自己想做的事情的重要性。♪

PLAYLIST 3

Tentenko（テンテンコ）
的澀谷系

Tentenko
（テンテンコ）

對我影響很大的澀谷系（？）……是 Trattoria Records、SHOCK CITY、暴力溫泉藝者（暴力温泉芸者）！很可惜，我想挑選的歌曲大部分都沒有在 Spotify 上，所以以下歌單是我設法在 Trattoria Records、SHOCK CITY 旗下的音樂人中挑選出當時發行的歌曲。在 90 年代初期，當 Tentenko 一邊哭著一邊去幼稚園或國小的時候，鼓勵著我的 Ponkickies（ポンキッキーズ）還有可吉可吉（コジコジ）★，也算是澀谷系吧？哎呀～那時候真的是太感謝了！

①
STAR FRUITS SURF RIDER
Cornelius / 1997 年

②
Speaker
OOIOO / 1997 年

③
Fitting（Motorhead and fuck version）
SEAGULL SCREAMING KISS HER KISS HER / 1996 年

④
Pikadom
Omoide Hatoba（想い出波止場）/ 1997 年

⑤
LI303VE
Buffalo Daughter / 1996 年

⑥
Rocket to DNA
Noise Ramones / 1999 年

⑦
コジコジ銀座
（可吉可吉銀座）
Hoff Dylan / 1997 年

⑧
0718 アニ ソロ ［Remixed by 暴力温泉芸者］（0718 Ani Solo ［Remixed by 暴力溫泉藝者］）
Scha Dara Parr / 1995 年

⑨
今夜はブギー・バック（smooth rap）（今晚是 Doogie Back [smooth rap]）
Scha Dara Parr featuring 小澤健二 / 1994 年

Profile　1990 年出生。2013 年加入 BiS，2014 年團體解散後轉為自由工作者。2016 年，以個人名義發行首張數位單曲《放課後シンパシー》（下課後 sympathy）和首張迷你專輯《工業製品》。此後仍不斷發布作品，於 2019 年獨立製作音樂專輯《Deep & Moistures: The Best of Private Tracks》，並與 KOPY 合發專輯《Super Mild》。目前是一名活躍的 DJ，同時也進行現場演出、樂曲製作和寫作活動。

★　譯註：Ponkickies（ポンキッキーズ）是日本富士電視台的兒童節目，從開播到結束長達四十五年，成為日本人跨世代的共同童年回憶。主要角色有露出牙齒的綠色恐龍 Gachapin（ガチャピン）以及毛茸茸的紅色雪怪 Mukku（ムック）。可吉可吉（コジコジ）為漫畫家櫻桃子老師於 1994 年開始發表的漫畫作品，隨後於 1997 年改編成動畫版。主角可吉可吉是一隻童話世界裡的可愛迷樣生物，劇中主要描述牠每天在學校中和同學們度過快樂生活的故事。

⑦ 漫畫家・大橋裕之
筆下的
「我和澀谷系」

1992──1995 鄉下國中生
偶然遇見澀谷系的音樂

作・畫／大橋裕之

漫畫家大橋裕之，身為動畫電影《音樂》的原作者，也是個出了名的音樂愛好者。 和 the dresscode・志磨遼平一樣，當 1990 年代初到中期、澀谷系發光發熱之際，在鄉村城市度過少年時光的他，是如何聽到澀谷系音樂的呢？大橋以漫畫忠實重現當時自己十幾歲的模樣。

大橋裕之

1980 年 1 月 28 日出生的漫畫家，出生於愛知縣蒲郡市。2005 年開始自費出版作品，2007 年透過商業雜誌《Quick Japan》出道。代表作品有《城市之光》（シティライツ）、《夏日之手》（夏の手）、《音樂與漫畫》（音楽）、《遠淺的房間》（遠浅の部屋）等。原作《反正我就廢》（ゾッキ）改編電影版（導演：竹中直人、山田孝之、齋藤工）於 2021 年上映。

好好聽耶～

是夏天啊～

秋本

1992 年 5 月，國中一年級，聽到當時暗戀的女生在考慮要不要買 TUBE 的單曲〈是夏天啊〉[1]，我就想說要買來借她。但是和對方幾乎沒有說到話，結果也沒機會借她。

1

1992 年 5 月，當時主持人秋刀魚常常在電視節目上說到：「慎原敬之〈不想再談什麼戀愛了〉[2]的歌詞『不想再談什麼戀愛了／我絕對不會這樣說』，那到底是想還是不想呢！」

2

1992 年 7 月，WANDS 的〈如果抱得更緊一點〉[3]發售。大概是這個時候開始，我的心中捲起了 Being 系[4]的旋風。

3

和松本先生討論看看吧

秋本

1992 年 10 月，因為實在太喜歡 B'z 的單曲〈ZERO〉中的 B 面歌曲〈戀心〉[5]，擅自在腦海裡做了一支宣傳短片 PV。

4

1992 年 10 月，中山美穗 & WANDS 的單曲〈比世界上任何人〉[6]，封面不知道為什麼，WANDS 三個人都裸上半身，覺得很好笑。

5

Winter's Tale～～あいじおそ～

1992 年 11 月，高野寬 & 田島貴男的〈Winter's Tale ～冬物語～〉發售。終於接觸到澀谷系了。除了這首曲子之外，SAPPORO 冬物語的廣告曲很多都很好聽。

6

KISS ME

KYOSUKE HIMURO

1992 年 12 月，冰室京介〈KISS ME〉發售。即使在我們這個年代，BOØWY 的人氣依舊不減。

7

1992 年 12 月，UNICORN〈下雪的城市〉[7]發售。即使在現在每次拿出來聽，都能回想起當時的空氣和味道，產生令人意想不到的心情。

8

① 〈夏だね〉／② 〈もう恋なんてしない〉／③ 〈もっと強くだきしめたなら〉／④ Being 系 4：［譯註］指日本唱片公司 Being 旗下藝人，包括 B'z、ZARD、大黑摩季、WANDS 等知名人物，在 1990 年代擁有傲人的唱片銷售量，更曾創下音樂排行榜上主要名次皆由該唱片公司旗下藝人獨占的事蹟。／⑤ 〈恋心（KOI-GOKORO）〉／⑥ 〈世界中の誰よりきっと〉／⑦ 〈雪が降る町〉

喬治的口水

1993 年 1 月，THE 虎舞龍〈ROAD〉發售。我記得這首曲子 在《COUNT DOWN TV》的前身節目《COUNT DOWN 100》中，獲得山田邦子的強烈推薦因而大受歡迎（也有可能是我記錯了）。

9

ZARD

1993 年 1 月，ZARD 推出〈別認輸〉[8]。已經不是喜好問題了，當時我把所有 Being 系的唱片全部都借來聽過一遍。

10

京本政樹

1993 年 1 月，森田童子〈我們的失敗〉[9]是連續劇《高校教師》的主題曲。森田童子是個低調神祕的歌手，搭配上連續劇的氛圍，在當時的暢銷榜中大放異彩。

11

1993 年 1 月，山根康廣的〈Get Along Together - 想要把愛送給你 -〉[10]，在由古館伊知郎、田中律子、加山雄三主持的音樂節目《MJ -MUSIC JOURNAL-》的推波助瀾之下紅了起來。之後，THE BOOM 的〈島唄〉也因為這個節目而大受歡迎。

12

1993 年 2 月，大家都很愛的 WANDS 的〈時之扉〉[11]發售。即使到現在也會在 KTV 中點來唱。

13

1993 年 2 月，USED TO BE A CHILD 的〈就像我們出生那天〉[12]，是聚集了 ASKA、小田和正、玉置浩二等數一數二的菁英製作出的壯闊歌曲。現在回想起來，那個時期的歌手，每個人的聲音和歌唱方式都有鮮明的個人特色，真的很棒。

14

1993 年 3 月，連哭泣的小孩也會安靜停下的恰克與飛鳥〈YAH YAH YAH〉、及 class 的〈夏日的 1993〉[13]發售。

15

好長

1993 年的春天，B'z〈儘管愛是放縱任性的 我唯獨不願傷害你〉[14]、大黑摩季〈分手吧 從彼此身邊消失吧〉[15]、WANDS〈與其說愛 不如接吻吧〉[16]、DEEN〈我想就這樣奪走你〉[17]等等，名字很長的歌曲從 Being 一首又一首推出。除了覺得「曲名好長」之外沒有特別感想。

16

⑧〈負けないで〉／⑨〈ぼくたちの失敗〉／⑩〈Get Along Together - 愛を贈りたいから -〉／⑪〈時の扉〉／⑫〈僕らが生まれた あの日のように〉／⑬〈夏の日の 1993〉／⑭〈愛のままにわがままに　僕は君だけを傷つけない〉／⑮〈別れましょう私から消えましょうあなたから〉／⑯〈愛を語るより口づけをかわそう〉／⑰〈このまま君だけを奪い去りたい〉

1993 年 4 月，
國中二年級，電視上
常常播放的廣告背景
音樂是 PIZZICATO
FIVE 的〈Sweet
Soul Revue〉。歌曲
的旋律一直在腦中揮
之不去。

17

1993 年 7 月，
這個夏天推出了南方
之星的〈EROTICA
SEVEN〉、Yuming 的
〈仲夏夜之夢〉[21]、井
上陽水的〈Make-up
Shadow〉。三首歌都
是連續劇主題曲，不
論哪一部連續劇也都
很好看。

惡魔之吻

21

1993 年 5 月，尾崎豐去
世滿一年後，他的最後一
場現場演出專輯《約定的
日子》[18] 發售。我和一個
姓土橋的朋友開始瘋狂愛
上尾崎的音樂。

18

1993 年 9 月，
披頭四的紅唱片、藍唱片，
以 CD 形式發售。

這首歌也是披頭四唱的？！

就這樣地
不斷發出驚呼

♪Ob-La-Di

22

1993 年 5 月，一色紗英
演出的寶礦力水得的廣
告，背景音樂是 ZARD
〈美好的回憶〉[19]。即使
是現在再來聽，也會有
一種酸酸甜甜的感覺，
不過當時在現實中，並
沒有發生什麼讓我感到
酸酸甜甜的事。

19

1993 年 9 月，UNICORN 解散。
睽違多年，將以前的專輯再拿
出來聽的時候，發現〈PTA ～
光的 network ～〉[22] 的製作群
中，有小西康陽的
名字。

是 PIZZICATO FIVE 的成員欸！

之前都沒有發現……

跳躍音符

23

1993 年 6 月，Being 也不服輸
地推出了由 WANDS、ZARD、
ZYYG、REV 組成，陣容豪華的
歌曲〈無止盡的夢想〉[20]。不知
為何可以聽到長嶋茂雄令人感到
衝擊的歌聲，這是 J-POP 界最
大的謎。

20

THE BLUE HEARTS

夕暮れ

1993 年 10 月，
THE BLUE HEARTS 推出
〈黃昏〉[23]。沒有想到這
會是最後一張單曲。

24

[18]《約束の日》／[19]〈揺れる想い〉／[20]〈果てしない夢を〉／[21]〈真夏の夜の夢〉／[22]〈PTA ～光のネット
ワーク～〉／[23]〈夕暮れ〉

1993 年 11 月，因為 ORIGINAL LOVE〈接吻〉和 Mr. Children〈CROSS ROAD〉都在同時期發售，我擅自把它們當作是一組。兩張我都很喜歡。

25

宮澤理惠

1994 年 4 月，國中三年級，喜歡上洗髮精廣告播放的歌曲，是 ORIGINAL LOVE 的〈早晨陽光灑落的街道〉[28]。

29

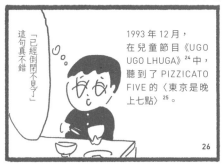

「已經倒閉不見了」這句真不錯

1993 年 12 月，在兒童節目《UGO UGO LHUGA》[24] 中，聽到了 PIZZICATO FIVE 的〈東京是晚上七點〉[25]。

26

大約是這個時候，SUGAR BABE 的〈SONGS〉重新發行，我因為看到雜誌《CD DATA》[29] 裡田島貴男推薦了 SUGAR BABE，而買了這張專輯。真的很好聽。

30

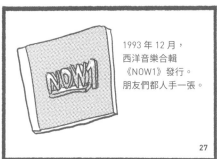

1993 年 12 月，西洋音樂合輯《NOW1》發行。朋友們都人手一張。

27

不知道出於什麼原因，這個時期的我變得沒有力氣追暢銷榜的歌曲。

TRF 啊⋯⋯該怎麼說呢，雖然是滿喜歡這首歌的⋯⋯

〈BOY MEETS GIRL〉

以前最愛去的 CD 出租店，也變得不再去了。

31

超棒的不過「往年的」TODA BREAKDOWN」[27] 是什麼意思？

1993 年 3 月，小澤健二和 Scha Dara Parr 的〈今晚是 Boogie Back〉[26] 發售。

28

㉔《ウゴウゴルーガ》／㉕〈東京は夜の七時〉／㉖〈今夜はブギー・バック〉／㉗譯註：歌詞原本是「ON AND ON TO DA BREAK DOWN」，開頭被空耳誤聽成「往年的」（OUNEN NO）。／㉘〈朝日のあたる道〉／㉙《CD でーた》

1994 年 7 月，Yuming 的〈Hello, my friend〉實在太好聽了，去了暌違已久的出租店，把它借回來聽。

32

1994 年 9 月，受到赤井英和近畿小子（Kinki Kids）演出的連續劇《人間失格：假如我死了的話》[30] 影響，買了賽門與葛芬柯（Simon & Garfunkel）的精選輯。

齋藤洋介

33

1994 年 10 月，DOWN TOWN 所主持的音樂節目《HEY! HEY! HEY!》開始播映。因此，變得只要在電視或廣播上聽到就覺得很滿足，漸漸沒有在買或借 CD 了。

34

1994 年 10 月，即使從小學起就很喜歡的 UNICORN 的奧田民生展開個人活動，也完全提不起興趣（高中一年級時又重拾對音樂的熱情，就買了專輯《29》）。

35

小貓咪？蛤？

1994 年 12 月，洗髮精的廣告背景音樂是小澤健二的〈Lovely〉，很喜歡那種閃閃發光的感覺。不過當小澤健二作為來賓，出席《HEY! HEY! HEY!》的時候，我看了就覺得「這傢伙是敵人」。

36

好聽耶

《LIFE》

小澤健二這種貨色？

蛤？！你哥哥竟然在聽

那時期，我的心眼也很小，無論如何都無法原諒小澤健二的人設，還和朋友一起貶低小澤健二。

後來聽了覺得真的很好聽

37

♪為愛落淚的人喔喔

1994 年 11 月，聽了 B'z 的〈MOTEL〉，但完全沒有共鳴。恰克與飛鳥的〈邂逅〉[31]，我覺得非常好聽。

38

看了連續劇《高校預備生》[32] 的重播，驚訝地發現主題曲是 The Flipper's Guitar 的歌。

39

[30] 《人間・失格～たとえばぼくが死んだら》 ／ [31] 〈めぐり逢い〉 ／ [32] 《予備校ブギ》

③ 〈WOW WAR TONIGHT 〜時には起こせよムーヴメント〜〉

PLAYLIST 4

90 年代繆思們的
另類澀谷系

Natsuki Kato
(Luby Sparks)

　　UA 的歌曲常被喜歡西洋音樂的父親和母親在家裡與車中播放，Kahimi Karie 在《Music Station》上用沙啞聲音唱著英文歌詞，同時演奏樂團發出的聲音大到快把主唱聲音給淹沒的影片也對我非常衝擊，諸如此類等等，我以當時日本的繆思為中心，編織出感覺對他們產生影響的歌曲清單。從 Neo Acoustic、節奏藍調、Trip Hop 到夜店舞曲，對我來說當時的澀谷系，是不分國家或種族、所有音樂人都穿梭於各種曲風中，不分日本音樂還是西洋音樂都會同時聆聽的時代。對於無法實際在 1990 年代親身體驗的我來說，「澀谷系」是一個時髦又豐富多元？永遠憧憬的文化。

①
Missing
Everything But The Girl / 1994 年

②
Catchy
PIZZICATO FIVE / 1992 年

③
Spring
Saint Etienne / 1991 年

④
Jelly
UA / 1996 年

⑤
Strangers
Portishead / 1994 年

⑥
No Ordinary Love
Sade / 1992 年

⑦
Diagonals
Stereolab / 1997 年

⑧
ELASTIC GIRL
Kahimi Karie / 1995 年

⑨
Carnival
The Cardigans / 1995 年

⑩
あたしはここよ (我在這裡喔)
Chara / 1999 年

Profile　1996 年出生。在 2016 年成立的五人樂團 Luby Sparks 中擔任貝斯手和主唱，同時也以 DJ 和寫作者身分活動。樂團於 2017 年在英國音樂節「Indietracks Festival」演出，隔年 2018 年發行了所有歌曲都在倫敦製作的第一張專輯《Luby Sparks》，以及收錄有四首歌曲的 EP《(I'm) Lost in Sadness》。此後，除了製作音樂外，還擔任過疫苗樂團（The Vaccines）、澈心之痛樂團（The Pains of Being Pure at Heart）等國外藝人在日本演唱會的暖場團。

ROOTS OF
澀谷系唱片指南
10 × 10

總監／Fumi Yamauchi（フミヤマウチ）
攝影／小原啓樹
資料提供協助／富田恭弘

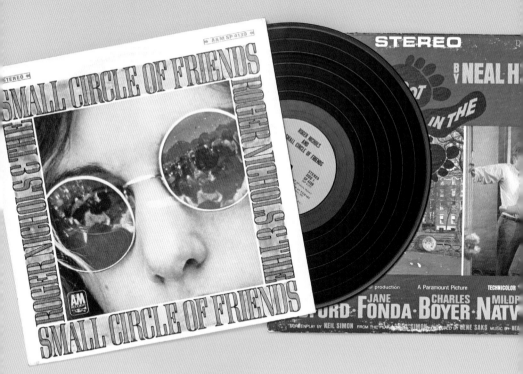

透過聽唱片誕生的新文化

文字 / Fumi Yamauchi（フミヤマウチ）

　　澀谷系是「透過聽唱片不斷誕生新事物」的時代。新浪潮在當時仍然是一個活躍中的概念，擁有許多聽眾，並且融合嘻哈、浩室和 Techno 等新的舞曲趨勢。簡而言之，那是搖滾樂迷接受並愛上舞曲的時代。最具象徵意義的是許多 Guitar Pop 樂迷在所謂的「曼徹斯特熱潮」中被「Rave On 化」（譯註：派對化）。

　　另一方面，也正是在這個時期，「老音樂」被當作是新鮮的事物被挖掘出來。主要代表是被嘻哈拿來當作素材的 Rare

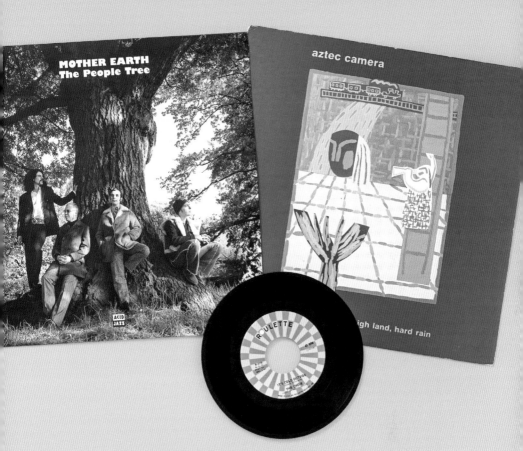

Groove 熱潮，還有斯卡、爵士、Bossa Nova 的復興，讓 B 級車庫搖滾更易入手的合輯也陸續發行，老電影的原聲帶、氣氛音樂或是法國流行音樂也被視為是有型時髦的音樂而受到追捧。無論新舊都無妨，不同時代的各種唱片都被視為具有同等價值。可以毫不誇張地說，澀谷系的音樂正是透過這樣將各種唱片一視同仁地放上唱盤而誕生的。

在日本流行音樂的歷史上，從來沒有過這麼多年輕人聽這麼多唱片的時候吧。在這裡，我們邀請到象徵著該時代活動的二位唱片行工作人員以及八位 DJ，他們各自挑選出十張當時各類音樂中的經典之作。。如果您能從中感受到形成澀谷系這個名字的本質，將是我們的榮幸。

ROOTS OF 澀谷系

01 唱片指南

來自唱片行的「澀谷系」經典作品

—— 1991 年 Hi-Fi 篇

Selected by

關美彥

已故的著名作曲家曾說過，這是「日本流行音樂最接近西洋音樂的時代」。當時我就身處在澀谷這個兵家必爭之處。在現在地點跟老闆都已經不同的 Hi-Fi 唱片行中擔任店員，每天清洗黑膠唱片，把找回的零錢拿去買可樂，送混音帶給女孩子。Fire 大道、公寓的二樓、嘎吱作響的樓梯。這些是我從 1991、92 年，時代產生巨大變化前夕的記憶中所選出的唱片。

Throbbing Gristle

20 Jazz Funk Greats
Industrial / 1979

① 封面站著迷你裙小姐和男士們，可愛又不安分。Rhythm Box、噪音、海鷗叫的聲音、單聲道合成器、SEX、酷似 Eno ①（本單元譯註統一見第 177~178 頁）風景，是 NEW WAVE 區中不可或缺，今日更顯輝煌的不朽名作。

The Free Design

Kites Are Fun
Project 3 Total Sound / 1967

② 高品質 Project 3 音樂廠牌等級的高級感。透過神田朋樹先生的介紹引進 Hi-Fi 販售，我還因此做了雜誌採訪。成員之一的 Sandy 最近出現在 Light In the Attic 的直播演唱會中，非常好看。

The Beach Boys

Sunflower
Reprise / 1970

③ 順帶一提，當年的海灘男孩（The Beach Boys）可是接連推出《Sunflower》、《Friends》以及《Holland》附贈的 EP。②壓片非常完美，從歌曲一開始就有著壓倒性耳目一新的感覺。我們與他們之間的距離，已經不同於以往的搖滾樂迷。

Dick Hyman

Moog
Command / 1969

④ 與 Moog 相關的唱片非常受歡迎。類似於之後出現的 TELEX 的電子設備，亦有著純粹獨白式的孤獨感。音程之間的不穩定性醞釀出地下音樂的風格。接著聽 Throbbing Gristle 也很適合。

O.S.T.
(Neal Hefti)

Barefoot In The Park
Dot / 1967

⑤ 才子。就我而言，類似 Neal Hefti 類型的音樂會連接到我的童年回憶。抒情搖滾和電影。《裸足佳偶》和《處女的煩惱》的舞台在紐約。尋找夢幻電影錄影帶的同時，也是在尋找電影中的配樂。抒情搖滾即紐約。

Roger Nichols &
The Small Circle
Of Friends

Same A&M / 1968

⑥ 這張專輯的音樂具有不可思議的感覺，將聽眾的心帶到不存在時間的某個地方。與 The Band 和《Pet Sounds》處於同個年代的音樂。這種新鮮又懷舊的風格，在其他音樂中找不到。西海岸瀕臨頹廢前的輝煌。太陽眼鏡中的鄉愁。

Nick Drake

Pink Moon
Island / 1972

⑦ 超前時代太多，之後才被重新發現價值的唱片。如同藍調般憂鬱，沒有道貌岸然的陳腔濫調，音樂的慣用句十分整潔。說一個人沒有聽過 Nick，等於說這個人沒有聽過龐克。1995 年之後的品味。

Dan Hicks

It Happend One Bite
Warner Bros. / 1978

⑧ Dan Hicks 是一位龐克，也是一位巨星，當然也是對從 Hi-Fi 出身的澀谷系相關音樂人們來說最受其啟發的一位人物。從西部搖擺樂（Western Swing）刪掉某些正統性之後，便是他的風格。類似於史萊（Sly）[3]男女混合合唱的部分也很棒。

Kenny
Rankin

Silver Morning
Little David / 1974

⑨ 我們的唱片行是以稀有版價格的三分之一在販售 Kenny Rankin。這是一張不管發生什麼事一直都賣得很好，而且也不會缺貨的唱片。搖擺、低吟、民謠的紐約風格，最適合情侶購買的唱片。

Curtis
Mayfield

Super Fly
Curtom / 1972

⑩ 說到靈魂樂，就是 Curtis 和吉爾·史考特—海隆（Gil Scott-Heron）[4]。當時的 Hi-Fi 是將他跟放克、CBGB's 的龐克現場專輯一起擺放，完全就是熱血又酷。我們就像是史萊的音樂風格般的唱片行。

來自唱片行的
「澀谷系」經典作品
——西新宿篇

Selected
by

除川哲朗

1989 年～ 1992 年，在西新宿 Woodstock 工作期間，原始吶喊 (Primal Scream) 的 Bobby Gillespie 來到日本，穿著拉鍊半開的燈芯絨服裝，為了找海灘男孩的《Smile》兩度來到店裡（在巡迴演出中弄丟了！）。我認為像這樣的故事是十分具象徵意義的。過去的物品變成未來的音樂，又酷又時髦，獨特而迷人的臉孔們。那是一個正因為是西新宿所以包含著反叛精神，感受性豐沛的維新時代。

Harpers Bizarre
The Secret Life Of
Warner Bros. / 1968

① 透過專輯尾聲的曲目〈The Drifter〉⑤，你會發現這是 Roger Nichols 的兄弟作，伯班克之聲 (Burbank Sound) ⑥ 和 A&M ⑦ 的聲音美麗的邂逅。從這裡可以捕捉到 King of Luxembourg 發行〈Mad〉⑧ 那一天的澀谷。

Laura Nyro
Smile
Columbia / 1976

② 用迷人舒心的歌聲翻唱 The Moments 的〈Sexy Mama〉。PIZZICATO FIVE 順應歌詞最初的一句「strange」，揭開女性上位的時代。製作團隊在紐約方面幾乎與山下達郎的《Circus Town》相同。

Hirth Martinez
Big Bright Street
Warner Bros. / 1977

③ 首張專輯《Altogether Alone》以滄桑的聲音、藍調 Bossa Nova 風格備受樂迷們喜愛。身為第二張專輯，這是一張比起前作較不顯眼，卻隱藏著許多元素的專輯。稱不上時尚，但有著輕巧灑脫的技巧、別出心裁的藝術風格。隨後也實現與 FPM 的合作。

Buffalo Springfield
Again
ATCO / 1967

④ 對 HAPPY END、PIZZICATO FIVE 和 The Flipper's Guitar 來說如同思想檢查般無法褻瀆的詛咒（？）似的專輯。是不穩定矛盾心理下的結晶⑨。海灘男孩在低迷期也曾經翻唱過專輯裡面的〈Rock And Roll Woman〉。

The Millennium

Begin
Columbia / 1968

⑤ 由合唱作品的天才 Curt Boettcher 操刀製作，極致的抒情搖滾迷幻之作。滿溢著凋散之美的和聲，在當地沒沒無聞，卻暗示著在極東的城市中被當作聖經受崇拜的命運。

O.S.T. (Burt Bacharach)

Casino Royale
Colgems / 1967

⑧ 搭配喜劇電影的主題曲，有著流暢的旋律，由 Dusty Springfield 演唱的甜美抒情歌曲。身為對筒美京平有極大影響的前輩，至今仍推出新作品，這份不停創作的執念祕訣就在於此。復古摩登的派對風格。

The City

Now That Everything's Been Said
Ode / 1968

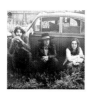

⑥ 在上一時代的幕後工作者身分，是為了在新時代以表演者的身分現身的鋪陳。Carole King 邀請格林威治村的男性朋友們一同前往洛杉磯，創作出如繁花盛開般的歌曲們。Roger Nichols 翻唱版本的〈Snow Queen〉也彷彿置身夢境。

O.S.T. (Michel Legrand)

The Thomas Crown Affair
United Artists / 1968

⑨ Legrand 最具代表性的配樂作品，超浪漫的《柳媚花嬌》（Les Demoiselles de Rochefort）與超令人振奮的本作。目眩神迷的旋律如同螺旋般精巧地組合在一起，加上管弦樂隊豐富多彩的演奏，似乎成為澀谷系的基調。

Astrud Gilberto

The Essential Astrud Gilberto
Verve / 1984

⑦ 這張是精選輯，由 The Style Council 御用設計師 Simon Halfon 經手製作，令人愛不釋手的唱片封面設計也是同時必須一提的重點。也會有單純因為封面好看而心動買下唱片的時候。

Fuzzbox

Barbarella 12"
WEA / 1989

⑩ 英國女子樂團翻唱知名性感科幻電影《上空英雄》（Barbarella）的主題曲。徹底改變藝術風格的時髦重製，變得如此「Sophisticated Catchy」⑩，令人驚嘆。呼應同時期的澀谷的一個例子。

ROOTS OF 澀谷系 03 唱片指南

⋯from across the turntable 經典作品

Selected by

宮子和真

身為音樂評論家，我主要工作是寫文章，也會做其他一些將音樂傳播出去的工作。電視、廣播、專門學校的演講，學園祭的活動主持，電影試映會的對談。其中令我特別享受的是每個月一次，在夜店的 DJ 活動，已經連續做了十年。標題是「...from across the turntable」。以 Neo Acoustic 為中心，不論新舊、自由的選曲。象徵著放歌氣氛的，便是這十張專輯。

The Trash Can Sinatras

Cake
Go! Discs / 1990

① 活動開始於 1980 年代末期。當時來自格拉斯哥的 The Trash Can Sinatras 作為「現在進行式的 Neo Acoustic」令人振奮不已。抒情地唱出「人生最初的四分之一」歌詞的〈Obscurity Knocks〉是永遠的青春頌歌。

The Pale Fountains

...From Across The Kitchen Table
Virgin / 1985

② DJ 活動的標題便是來自於這張專輯的標題。有 Neo Acoustic 曲風的歌曲，也有不是的。所以，當我回聽這部作品的時候，還是忍不住有感謝的念頭。真的非常感謝它讓我度過有趣的歲月。

Primal Scream

Loaded 12"
Creation / 1990

③ 原始吶喊 (Primal Scream) 在我的活動中是非常重要的樂團。有 Neo Acoustic、有搖滾樂、有夜店的風格。另外〈Rocks〉正式發行前首次在日本公開的時候，整個會場的熱烈氣氛至今仍令我難以忘懷。

Beats International

Let Them Eat Bingo
London / 1990

④ Neo Acoustic、節奏藍調、碎拍。不論來自英國還是美國、新歌還是舊歌，我和搭檔山本展久會播放我們自己覺得好聽的歌曲。由 Norman Cook 領軍的 Beats International 的出道作品，與活動的概念完美契合。

Makin' Time

Rhythm And Soul
Countdown / 1985

⑤ 我的 DJ 播放時間中有 Neo Acoustic、瘋徹斯特，還有 Mods。在 Mods 的播放時間裡獲得極高人氣的是本張專輯收錄的〈Here Is My Number〉。2020 年首次重新發行黑膠，趕緊入手吧。

The Looking Glass

Mirror Man 12"
Dreamworld / 1987

⑧ 和前面那張 Jim Jiminee 的作品一樣，這張專輯也是東京夜店中的熱門。在沒有網路的時代中，大家的想法是雖然不知道這是哪個樂團，但只要是好的音樂就會支持，曾經有這樣的環境也令人難以忘懷。

The Style Council

My Ever Changing Moods 12"
Polydor / 1984

⑥ 保羅・威勒（Paul Weller，第 3 篇註 34）對於 DJ 身分的我來說是一大精神支柱。Neo Acoustic、Mods、節奏藍調、Bossa Nova 以及浩室。是威勒指引著我，在職業生涯中，什麼都可以依照自己的意思放手去做，我總會在活動中播放他的歌曲。

Choo Choo Train

High 12"
Subway Organization / 1988

⑨ 雖說 Neo Acoustic 是起源於英國的音樂風格，但在美國也有不少樂團在玩類似的曲風。在發行本專輯之後更名為 Velvet Crush 的他們，正是其中一個代表。從基層開始擴展支持度這點來說，也非常的夜店。

Jim Jiminee

Welcome To Hawaii
Cat And Mouse / 1987

⑦ 完全不被主流媒體關注的歌曲，卻在場地中獲得爆炸性的歡迎。能夠體驗到這樣的光景也是身為夜店 DJ 的一大樂趣。本張專輯中收錄的〈Town And Country Blues〉，就是這樣的一首歌。

Aztec Camera

High Land, Hard Rain
Rough Trade / 1983

⑩「...from across the turntable」是從晚上九點到隔天早上五點的活動。我總會在最後播放的是，收錄在這張專輯中的〈Pillar To Post〉。這首歌是 Neo Acoustic 代表歌曲之一，能夠為令人開心的一晚做總結。

ROOTS OF 澀谷系 04 唱片指南

Young Soul Classic

Selected by

山下洋

　　我們這一代進入靈魂樂的契機，大多是透過英國的龐克、新浪潮的音樂人們，The Clash、The Specials、保羅・威勒（Paul Weller）、Aztec Camera、Edwyn Collins、Nick Heyward⋯⋯是因為渴望接近他們的感性嗎？由於受到這些音樂人的影響而開始聽起的靈魂樂，明顯與日本的「舊」價值觀不同。是屬於我們這個世代的「聆聽方式」與「品味」，也許就是人們所說的Young Soul 吧。

Hearts Of Stone

Stop The World - We Wanna Get On
V.I.P. / 1970

① 乍看之下是普通的合唱團體，但聽過之後發現出乎意料的有流行音樂的元素。〈What Does It Take（To Win Your Love）〉這首歌與原唱 Jr. Walker 的版本不同，他們的翻唱版本展現出令人為之讚嘆、精緻又動感的風格，十分出色。

The Isley Brothers

Givin' It Back
T-Neck /1971

② 70 年代初期 The Isley Brothers 的作品，很顯然地想要展現出純粹的 Young Soul。我們也可以從翻唱歌曲的選擇中，清楚地感受到他們對搖滾和民謠的熱愛。Stephen Stills 的〈Love The One You're With〉是其中最明顯的一個例子。

Leroy Hutson

Hutson II
Curtom / 1976

③ 這張即使是在 Leroy Hutson 的作品之中，至今以來也從未被日本靈魂樂指南書提及過的一張專輯。前一張作品《Hutson》也是如此。〈I Think I'm Falling In Love〉這首歌我常常拿來和傑米羅奎（Jamiroquai）剛出道時期的作品一起聽。

Barbara Acklin

Seven Days Of Night
Brunswick / 1969

④ 如果以 Young Soul 的價值觀來解釋的話，Brunswick Records 的代表人物就是這位吧？早在搖擺姊妹（Swing Out Sister）翻唱本專輯中的〈Am I The Same Girl〉之前，在英國就已發行 12 吋黑膠的經典歌曲。

Alice Clark
Same
Mainstream / 1972

(5) 這位歌手是因為 Acid Jazz Records
旗下合輯《Totally Wired 7》中所收
錄的〈Don't You Care〉而廣為人知。充
滿爆發力的歌聲令人想起艾瑞莎‧弗蘭
克林（Aretha Franklin），是我當時聽過
的歌曲之中，一切都無可挑剔的靈魂樂
作品。

Freda Payne
Reaching Out
Invictus / 1973

(8) Invictus Records 旗下最具代表性
的女歌手之一。除了流行開朗的
〈Cherish What Is Dear To You〉之外，
令人感到放鬆、心情愉悅的〈We Gotta
Find A Way Back To Love〉也大受歡
迎。粉紅邦妮（Bonnie Pink）也曾翻唱
過。

The Spinners
2nd Time Around
V.I.P. / 1970

(6) 在這次所介紹的歌曲中，有最熱門
的歌曲〈It's A Shame〉，對一般大
眾來說也非常熟悉，很容易就聽得出來
是出自史提夫‧汪達（Stevie Wonder）
之手的作品。有許多人翻唱，包括
Monie Love。這就是經典，果然摩城
（Motown）[11] 是最強的。

Rare Pleasure
Let Me Down Easy 12"
Cheri / 1976

(9) 有著經典車庫音樂的一面，但首先
感受到的果然還是帶有流行風格的
Rare Groove、迪斯可的歌曲。取樣
Spearmint 的〈A Trip Into Space〉也令
人印象深刻，是 Neo Acoustic 橋樑般的
存在。

Coke Escovedo
Comin' At Ya!
Mercury / 1976

(7) 專輯中的〈I Wouldn't Change A
Thing〉，由於收錄在《Ultimate
Breaks & Beats Vol.13》中而廣為人
知。不同於作曲家 & 原曲 Johnny
Bristol 的華麗編曲，是一個有打擊樂者
風格、清爽宜人的打擊樂版本。

Sister Sledge
Mama Never Told Me 7"
ATCO / 1973

(10) Tracie & The Questions 曾翻唱過這
首同名單曲，收錄在由保羅‧威勒
（Paul Weller）創立的 Respond Records
旗下合輯《Love The Reason》中。是很
容易理解的一則軼事[12]。與〈Thinking Of
You〉一樣，雪橇姊妹（Sister Sledge）
在舞池中都是很受歡迎的歌曲。

ROOTS OF 澀谷系 05 唱片指南

日本昭和時期
Groove
經典作品

Selected by

Fumi Yamauchi（フミヤマウチ）

1980 年代末期，有著 Neo GS 熱潮以及其連接到的 Mod、車庫、斯卡音樂場景。播放拉丁歌謠，讓當時年輕人們隨之起舞的 COMOESTA 八重樫（コモエスタ八重樫）與東京全景曼波男孩（TOKYO PANORAMA MAMBO BOYS）。海的另一邊有源自嘻哈的 Rare Groove 和迷幻爵士。「跟著舊唱片跳舞」（古いレコードで踊る）是當時最新潮的活動。沒有理由不從日本製作的唱片中切入，那些放在二手唱片行外的特價唱片箱如同寶藏。

The Golden Cups

アルバム第 2 集
（專輯第 2 集）
Capitol / 1968

①　聽到開場曲〈Shotgun〉時，一開始是濃厚的節奏藍調，後面突然轉換到搖擺的四拍子，這個轉換讓人感到非常興奮，那瞬間我心想「一味埋頭找日本唱片的我，真的是做得太對了」。

日野皓正五重奏
（日野皓正クインテット）

Snake Hip 7"
Columbia / 1969

②　歌名也很讚，90 年代最受歡迎的日本製爵士放克曲調之一。雖然是題外話，不過說起日野皓正，與 Flower Travellin' Band 合作的拉格音樂作品〈Dhoop〉也很 Hip。Snake Hip。[13]

石川晶

土曜の夜に何が起こったか？（星期六的夜裡發生了什麼事？）7" Alfa / 1970

③　在歌手的唱片裡，唱歌的聲音最大，那如果是鼓手的唱片的話，鼓手的聲音應該是最大的吧？DJ 們必然會去發掘可拿來使用的日本鼓手音樂。這個是時常被採用的人氣鼓手所演唱的單曲。歌聲很大。

O.S.T.

テレビ オリジナル BGM コレクション～ルパン三世（電視原創 BGM 合輯～魯邦三世）Columbia / 1980

④　藍色是山下毅雄，紅色是大野雄二，兩位大師製作的動畫《魯邦三世》音樂不僅僅是配樂。混音和翻唱集《PUNCH THE MONKEY！》於小西康陽先生的唱片廠牌發行，十分具有象徵意義。

和田現子
（和田アキ子）

Boy and Girl 7"
RCA / 1969

⑤ 和弘田三枝子以及朱里英子並列為 Groove 歌謠之王…喔不對是女王，封面設計也是很酷的 Groove 調。A 面歌曲〈どしゃぶりの雨の中で〉（滂沱大雨之中）也很好聽。只要交給 akko 就不會有錯啦。[14] 我是說真的。

左とん平（Tonpei Hidari，肥田木通弘）

とん平のヘイ・ユウ・ブルース（Tonpei 的 Hey You Blues）7" Trio / 1973

⑧ 1990 年代初期日本老唱片的挖掘指標之一，來自「Mickey Curtis 製作」，奇蹟的日本製 Talking Jazz Blues。在 DJ Bar Inkstick 舉辦寫真週刊雜誌採訪時，能親眼看到 Tonpei 也是一個美好的回憶。

PICO

I LOVE YOU 7"
Vertigo / 1973

⑥ 音樂一下，就能讓女孩子們尖叫，並立刻占滿舞池的日本製 Happy Dancer 的最高峰。我在某個活動中當 DJ 播放歌曲的瞬間，一起出席演出的加地秀基就飛奔過來問我「這是什麼？！」。

淺丘琉璃子（浅丘ルリ子）

浅丘ルリ子のすべて～心の裏窓（淺丘琉璃子的全部～心的後窗）
Teichiku / 1969

⑨ 我也會挖掘日本製 Bossa Nova、森巴的曲子，這些音樂似乎是為了呼應當時迅速崛起的巴西化爵士 DJ 圈而出現的。本專輯中收錄迷人的 Bossa Nova 歌謠曲〈シャム猫を抱いて〉（擁抱暹羅貓）就是其中之一。封面設計是橫尾忠則。能夠出現這種專輯真的很棒。

かまやつひろし（釜萢弘）

ゴロワーズを吸ったことがあるかい（你抽過 Gauloises 嗎？）7" Express / 1975

⑦ 也被爵士 DJ 們青睞的唱片，但並非用來吸引人注意時使用的手法，而是在接下來要播放一連串日文歌曲系列時，經常當作開場播放的歌曲之一。由於是大受歡迎的單曲〈我が良き友よ〉（我的好友啊）的 B 面歌曲，因此也比較容易買得到，這點也很重要。

The Happenings Four

Alligator Boogaloo 7"
Capitol / 1968

⑩ 以新浪潮為開端追隨英國音樂，再以迷幻爵士為契機聽起爵士樂的我，一切是從得知「Lou Donaldson〈Alligator Boogaloo〉的唱片似乎有附日文歌詞的版本」開始的。

ROOTS OF
澀谷系
06
唱片指南

從西麻布
到澀谷系

Selected by

荏開津廣

　我在 TOOL'S BAR 獲得擔任 DJ 的機會，在西麻布 P. Picasso 遇見高木康行、竹花英二、佐佐木潤、藤井悟、松岡徹、山口司、U.F.O. 等人，在下北澤 ZOO、青山 MIX、Inkstick 澀谷等地遇見喜多布由子、SHOJI 等人，身為「routine」的一分子在做 DJ 的我，希望能將從早期嘻哈中得到的概念，透過不拘一格的音樂播放方式表現出來，為此不斷地進行摸索試驗……是這樣一個不按牌理出牌的風格。

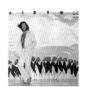

Airto Morela

I'm Fine, How Are You?
Warner Bros. / 1977

① P. Picasso 的一些 DJ 在尋找 Break 時要使用的新節奏時，會有意識地選擇與英語圈的熱門歌曲方向略為不同的歌曲。山口司在 1980 年代中期之後的某一晚所播放的〈Celebration Suite〉，其組成手法就非常出色。

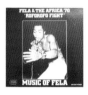

Fela & The Africa '70

Roforofo Fight
Editions Makossa / 1975

② 效仿藤井悟播放 Oneness of Juju 的〈River Luv Rite〉，留意等化器，在那個因為缺氧連打火機都點不著火，彷彿從天花板都會有水蒸氣滴落，充滿人群的漆黑的表參道地下室中，從頭到尾，在整個 90 年代裡不斷地播放著。

Don Thompson

Fanny Brown
Brunswick / 1977

③ 因為我沒在看英國的音樂報紙或獨立雜誌，可能是從來到日本 P. Picasso 演出的 Rhythm Doctor 或是 Roy Marsh 那裡聽到的？也有可能是松岡徹或是矢部直告訴我的。專輯裡至少有三首歌曲是非常適合舞池的，在當時是常備歌曲。

Jungle Brothers

Done By The Forces Of Nature
Warner Bros. / 1989

④ 在西麻布中經常播放 De La Soul 和 Jungle Brothers 的這件事，與 P.Picasso 剛開始營業時，除了松井一志之外，其他幾乎都是沒有經驗的人擔任 DJ，如高木康行、瀧澤伸介、藤井悟等，大家都是即將二十歲或是二十歲出頭的年輕人，這之間有關聯嗎？

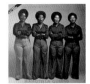

Mahotella Queens

Izibani Zomgqashiyo
Earthworks International /
1977

5 從斯卡回溯到節奏藍調的同時還有 Mbaqanga，從中再延伸出 Lingala 風格等非洲流行音樂，從 Makossa 唱片到 Ocora 唱片，甚至民俗等領域的錄音專輯，松岡徹會將這些音樂準備給 DJ 們聽。

Shinehead

Rough & Rugged
African Love / 1986

8 以世代來說，牙買加夜店圈周邊有 Rankin' Taxi 等前輩們，另一方面，因為要在從事服飾業的人面前放歌，所以要如何詮釋雷鬼是一大關鍵。這個品味和初期的 LOVE TAMBOURINES 等類型的音樂也許能夠連結？

Harlem River Drive

Same
Roulette / 1971

6 儘管由 Bobbi Humphrey 演唱的同名歌曲也經常被播放，但被曲名吸引的我從唱片封面上得知這是來自 Eddie ／ Charlie Palmieri 兩人的實驗作品，我發現這種類型的曲子使用起來很方便。例如，在從 Studio One 連接到放克時等情況下使用。

The Voices Of East Harlem

Same
Just Sunshine / 1973

9 70 年代的歌曲，例如傑克森五人組 (Jackson 5) 的〈It's Great To Be Here〉是作為 Break，Curtis Mayfield 的〈Move On Up〉等歌曲則是在 Mods 夜店聽到 The Impressions[15] 之後認識的。民權運動時代的氣氛也很迷人。

The Real Roxanne

**Bang Zoom!
Let's Go-Go! 12"**
Select / 1986

7 當時到處都在放這首歌，它和 Dub 以及 Lovers Rock 一起，為往後的音樂帶來影響，包括 The Wild Bunch 傳說中的〈The Look Of Love〉留白的聲音製作方式，以及 MAJOR FORCE 的聲音概念都受其影響。

Willie Colon

Cosa Nuestra
Fania / 1969

10 忘了在誰家反覆看過一遍遍的《誰在敲我的門》(Who's That Knocking at My Door)、《殘酷大街》(Mean Streets) 和《四海好傢伙》(Goodfellas)。我雖因此重新發現 1960 年代的搖滾樂，但覺得 Ray Barretto 的《Acid》，或如本張專輯一樣的 Boogaloo、初期的騷沙音樂曲風更符合我的世界觀。

Selected
by

藤井悟

　　那時是我以 DJ 身分開始活動之後的第五、六年，我在青山的一家名為 MIX 的夜店擔任 DJ 等，是一段非常忙碌的日子。要在這裡介紹的是，1990 年前後我自己經常刷碟或播放的印象深刻的歌曲。當然，並不是這些歌曲都放在一個 Set 中，其他象徵時代的歌曲還有很多。

The Last Poets

Delights Of The Garden
Douglas / 1977

②　因為荏開津經常播放 Fela Kuti 的〈Roforofo Fight〉，我也經常播放這張專輯的〈It's A Trip〉（不過還是荏開津的場子氣氛比較熱鬧）。無論如何，我們兩個都是想放什麼就放什麼的感覺。

Ackie

Call Me Rambo 12"
Heavyweight / 1986

③　這張是同樣在做 DJ 的朋友松岡徹播的。我想那時候他大概是十八、十九歲左右。第一個跟我介紹這首歌的也是他。我也很常放這首歌，放的頻率高到自己都會覺得松岡脾氣真好、沒有跟我生氣啊⋯⋯。

Lonnie Smith

Move Your Hand
Blue Note / 1969

①　這張專輯的同名歌曲，有很多 DJ 都播過。我也有播過，但在我的心中這是荏開津的 DJ！那是在 1980 年代後期嗎？雖然是一首老歌，但無所謂。不論如何，真的是非常酷的一首曲子！

Various Artists

Rebel Soca:
When The Time Comes
Shanachie / 1988

④　Safi Abdullah 的〈Afrika Is Burning〉，終於有一首歌是可以說「這首歌是我發現」的了（笑）。我會這樣想，就可以知道我這個人是多麼受到周遭的人的恩惠。這首歌的前奏經常被我使用在 Soul Set 中。

The Brand New Heavies
Same
Acid Jazz / 1992

⑤ 也發行了 12 吋黑膠的〈Never Stop〉在夜店現場中大受歡迎。這也是大家都經常會播放的歌曲。來自同時代的英國，感覺像是出現了 Rare Groove 正統派的後繼者。

Home T. / Cocoa Tea / Shabba Ranks
Pirates Anthem 7"
Music Works / 1988

⑧ 中嶋老早就會播放這首歌，我聽到的隔天也立刻就去買了（笑）。革命性的酷，非常令人興奮。用很大的喇叭聽，感覺真的很讚。全世界一起進入雷鬼樂的熱潮。

Deee-Lite
Groove Is In The Heart 12"
Elektra / 1990

⑥ 這首歌也很受歡迎，每個人都在播放。發行當時是 1990 年，那一年可以拿來跳舞的歌曲很受歡迎。雖然和這首歌無關，來自法國、很酷的一組樂團 Les Négresses Vertes 也是大約在這個時候出現在樂壇的呢。

Massive Attack
Blue Lines
Wild Bunch / 1991

⑨ 從英國登場，並成為全球熱門。他們也受到雷鬼音樂的啟發，和 Horace Andy、Mad Professor 合作，製作好幾首熱門歌曲。我從這張專輯中選了〈Daydreaming〉來播放，非常適合在燈光昏暗的氣氛下聽。

Dennis Brown
Unchallenged
Greensleeves / 1990

⑦ 我會播放這張專輯中所收錄的〈Let There Be Light〉的 12 吋黑膠。我會向 DJ 推薦 12 吋黑膠，但如果要在家裡聽的話我推薦 LP。有一位叫中嶋的 DJ 也很常播放這首歌。LB 系（見第 9 篇註 20）的孩子們，會陶醉在這首歌中，隨之起舞。

Carlos D'Alessio
Delicatessen
Remark / 1991

⑩ 這張專輯的〈Tika Tika Walk〉，川邊浩志（川辺ヒロシ）一定會播放。我也很想要放這首歌，但還是有點顧慮。川邊在當 DJ 時，LB 的年輕粉絲們都很開心地跳著舞呢。

TOKYO MOD
經典作品

Selected by

黒田 Manabu（黒田マナブ）

　東京 Mods（見第 2 篇註 21）圈在 1980 年代初萌芽，在 1990 年代達到頂峰。因此（應該）毫無疑問地為澀谷系及其音樂帶來巨大的影響。然後東京 Mods 圈也是，接收到澀谷系或其新動向的回饋，再往更深一層進化。我在那個時代中，將辦公室設立在澀谷，建立名為 LOVIN' CIRCLE 的音樂廠牌，發行最新的 MOD 音樂。

Dexys Midnight Runners

Searching For The Young Soul Rebels
Parlophone / 1980

① Dexys 憑藉熱門歌曲〈Come On Eileen〉一舉成名。聽到 Mick Talbot 和 2 Tone 的樂團一起巡迴，我很著迷。我第一次聽到〈Seven Days Too Long〉是這個版本。

Various Artists

Shoes
Kent / 1984

② 1984 年我初次到了英國，見到 MOD 們拚命挖掘它的 7 吋黑膠，一播放這首歌夜店的舞池便沸騰起來。我立刻就愛上，還模仿他們跳舞的樣子。那時在唱片行被店員推薦的就是這張專輯。回國後得知北方靈魂樂（Northern soul）這個名詞。

Jackie Wilson

The Soul Years
Kent / 1984

③ Kevin Rowland 演唱的〈Jackie Wilson Said (I'm In Heaven When You Smile)〉原唱和作曲是范·莫里森（Van Morrison）。雖然沒有收錄〈Higher And Higher〉，但我是從這張專輯中得知〈Open The Door To Your Heart〉和〈I've Lost You〉的。

The James Taylor Quartet

The Money Spyder
Re-Elect The President / 1987

④ 1984 年，我創辦音樂廠牌 Radiate Records，同時間 Eddie Pillar 也創辦 Countdown（見第 10 篇註 25）。Neo Mods 也將引領下個世代。然後，一組預示著 90 年代迷幻爵士熱潮的樂團從這個場景中出現了。

Small Faces

Sha-La-La-La-Lee EP 7"
EVA / 1990

(5) 原版 EP 於 1966 年由法國 Decca 發行，可能是意識到迷幻爵士的流行，1990 年透過 EVA 重新發行。受到風琴爵士（Organ Jazz）影響的〈Grow Your Own〉到現在仍然是我最喜愛的純音樂。

Mother Earth

The People Tree
Acid Jazz / 1993

(8) 我認為 Acid Jazz Records 有兩個面孔。自信的 Gilles 和多愁善感的 Eddie（見第 10 篇註 25）。也許正因為這個引領潮流的音樂廠牌的辦公室中，有著會高掛起 Small Faces 海報的 Eddie，我們才會對其如此的著迷吧。

Bo Diddley

Same
Checker / 1962

(6) 一直以來都只有在 The Yardbirds 的精選輯中聽到的〈You Can't Judge A Book By Looking At The Cover〉，終於能夠聽到原唱版本，非常感動！The Hair 的 LUI（ルイ）曾經演唱過的〈I Can Tell〉的原唱版本，也收錄在這張專輯中。

James Brown

I Got You (I Feel Good)
King / 1966

(9) Norman Jay 不是 MOD，但他引入的 Rare Groove 的概念，和 MODS 的精髓「受復古啟發，並創造出符合時代的新事物」的態度是一致的。

The Paul Weller Movement

Into Tomorrow 12"
Freedom High / 1991

(7) The Style Council 解散後，令大家期待已久而終於發行的保羅・威勒作品。單曲發行後來到日本演出，場地在 Club Citta，演出內容也包括 The Jam 的歌曲。我們去看了在中野 Sunplaza 的首演，從未想過這輩子可以在全站席的會場中看他的演唱會。

Bar-Kays

Soul Finger
Volt / 1967

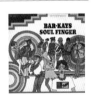

(10) 當時我感覺到涉谷系和 MOD 的態度有許多相通之處。也證明了，深受我們喜愛的事物，可以從這座城市傳到這麼遠的地方。我一直在尋找的許多唱片也因此重新發行，實在太感謝了（笑）！

ARAGE ROCKIN' CRAZE 經典作品

Selected by

Jimmy 益子
（ジミー益子）

下北澤 ZOO ／ SLITS 中，曾舉辦一個 60 年代車庫活動，名為「GARAGE ROCKIN' CRAZE」；以及在澀谷 Inkstick 中，也曾舉辦過 60 ～ 70 年代歌謠曲的活動，叫做「3 DUCK NIGHT」。90 年代，那是一個收錄在車庫合輯中的原版唱片也開始會在澀谷出現，並重新以 7 吋黑膠唱片發行的時代。我的目標是舉辦一個只播放 60 年代車庫／GS 歌曲的舞會，只要是有被收錄在合輯中的歌曲，即便演唱者沒沒無名，客人聽到也會有所反應。

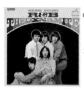

The Dynamites
ヤング・サウンド R&B はこれだ！（Young Sound 的節奏藍調就是這個！）
Victor / 1968

① 收錄了比單曲更酷的〈トンネル天國〉（隧道天國）以及〈のぼせちゃいけない〉（不能顯露出來）。隨著超稀有盤在 1996 年重新發售之後捲起一波播放熱潮。只有收錄在專輯中的〈のぼせちゃいけない〉沒想到在 2019 年發行單曲版本，實在太感謝了。

The Voltage
Shaking My Soul 7"
Union / 1968

② 日本製炒熱氣氛、車庫、靈魂。也因為是 The Phantom Gift 的拿手範圍，雖然是 B 級 GS，但觀眾滲透度很高。至今仍未重新發行 7 吋黑膠，可能當時的價格比現在還高。

The Sonics
Here Are The Sonics
Etiquette /1965

③ 所收錄的〈Psycho〉、〈Witch〉等歌曲都是強力的 Frat Garage 風格，本張專輯為經典傑作。〈Psycho〉是大家都會唱的經典歌曲。我也經常播放 The Wailers 等 Northwest Garage 風格的歌曲。

Floyd Dakil Combo
Dance, Franny, Dance 7"
Guyden / 1964

④ 在澀谷的 Hi-Fi 唱片行以一千五百日圓的價格購入。這是讓我想著「哇～在東京買得到這種音樂啊」的第一張唱片。即使到現在還是很喜歡 Frat Rocker。現在原版已經升格到一張售價一百美元左右，還有複製品出現的人氣唱片。〈Bad Boy〉也很受歡迎。

13th Floor Elevators

The Psychedelic Sounds Of
International Artists / 1966

The Crestones

She's A Bad Motorcycle 7"
Markie / 1964

⑤ 迷幻、車庫、經典。我常常放〈You're Gonna Miss Me〉和〈Tried To Hide〉，之後入手 7 吋的版本聲壓是壓倒性的高，尤其〈Tried To Hide〉是世界級的另外一個版本。我完全被巨大的穿透力給淹沒了。

⑧ 我從合輯《Surfin' In The Midwest Vol.2》中知道這首歌，也在自己的樂團翻唱過。在我時常播放之後，也開始在鄉村搖滾的 DJ 那邊聽到這首歌，令人驚訝。與〈Willie The Wild One〉並駕齊驅的摩托車經典歌曲。

The Trashmen

Surfin' Bird
Garrett / 1964

The Others

I Can't Stand This Love,
Goodbye 7"
RCA Victor / 1965

⑥ 當我播放〈Surfin' Bird〉時，台下一定會變成衝撞的狀態，然後往往會演變成打架，所以就漸漸避免播放了。這個樂團我更常播放〈Bad News〉和〈A-Bone〉，最近則是比較常播放〈Ubangi Stomp〉。

⑨ The Phantom Gift 也曾經翻唱過這首歌，收錄在車庫合輯《Pebbles Vol.8》中。我還記得在澀谷的唱片行找到時，上面標價兩千八百日圓讓我忍不出驚呼出聲。一位來自北海道的 DJ 朋友說，這是當時東京車庫的熱門歌曲。

The Fantastic Baggys

Anywhere The Girls Are 7"
Imperial / 1965

The Choir

It's Cold Outside 7"
Roulette / 1967

⑦ 因為想播放和 Dick Dale 的純音樂、以及和雷蒙斯（Ramones，見第 11 篇註 3）概念相通的聲樂衝浪音樂（vocal surf），所以我一開始常常播放這首歌。我非常喜歡粗糙的吉他聲，加上海灘男孩樂團風格的和聲真是絕妙的組合。

⑩ 這首歌是讓我迷上 60 年代車庫歌曲的契機。在新宿唱片行要價一萬日圓，我託朋友代買，花了十五美元。但是我對淡出的結尾感到很失望。我後來又重新買了一張，但是其實之前買的那一版更珍貴。

下北澤
NEW WAVE
經典作品

Selected by

DJ EMMA

　　1985 年開始 DJ 活動。從下北澤 ZOO 的前身‧下北 Night Club 時代開始就擔任工作人員，不久後和 DJ YASS、DJ TKD、瀧見憲司等人一起，以 DJ 身分出席星期四固定舉辦的「DU27716」活動。表面上是走新浪潮曲風……實際上是將浩室、New Beat、甚至槍與玫瑰 (Guns N' Roses) 等所有的曲風都進行混合。

Dinosaur Jr.

Freak Scene 7"
SST / 1988

② 收錄在專輯《Bug》中的一首歌。以我個人來說，有著不論哪一種新浪潮聽眾都能全方位接受的魅力，所以即使是在車庫樂團中，比起超脫 (Nirvana)，播放這團是更好的選擇。傑作。

Pop Will Eat Itself

Love Missile F1-11 12"
Chapter 22 / 1987

③ 翻唱自 Sigue Sigue Sputonic 的著名歌曲，在電子音與厚重的吉他音牆之上結合饒舌。1987 年那時候，喜歡新浪潮也喜歡野獸男孩 (Beastie Boys) 的人，也很容易接受 Digital Rock。

Morrissey

Suedehead 7"
His Master's Voice / 1988

① 史密斯樂團 (The Smith) 解散之後，期待已久終於推出的莫里西 (Morrissey) 第一張個人單曲，獲得高度評價且深受聽眾的喜愛，甚至在發行當天，整個舞池便擠滿人潮。演奏吉他的人是 The Durutti Column 的 Vini Reilly。

Front 242

Headhunter 12"
Red Rhino / 1988

④ EBM 或是比利時的 New Beat 的音樂風格，例如芝加哥的 Wax Trax! 等音樂廠牌會發行的音樂，在日本完全不被接受，但是我單純因為喜歡所以播它。滿可惜的，我覺得這很新浪潮啊。

Psychick T.V.*

Album 10
Temple / 1988

⑤ 收錄 1988 年現場演出的彩色黑膠版。雖然這是唯一一張專輯……。但以工業音樂、另類搖滾、噪音等方面來說，酸浩室始祖應該就是這張吧。

The Jesus And Mary Chain

Happy When It Rains 7"
Blanco y Negro / 1987

⑧ 雖然我在當時就會要求自己要播放最新的歌曲，不過也會以服務精神播放簡稱「JISAMERI」的 The Jesus and Mary Chain 以前發行的作品。這是從專輯《Darklands》中獨立推出的單曲。

Happy Mondays

Hallelujah 12"
Factory / 1990

⑥ 屬於由英國的樂團與 DJ 組合掀起的瘋徹斯特（見第 3 篇註 20）運動。雖然他們不是始祖，但給人十分強烈的衝擊，在下北澤中接受度很高。這首歌曲的 Club Mix 等版本在浩室的派對中也經常被播放。

Balaam & The Angel

I'll Show You Something Special 12"
Virgin / 1987

⑨ 有著 Donna Summer 完美翻唱版本的〈I Feel Love〉，收錄在這張 12 吋黑膠單曲中的 A 面第二首。這樂團原本是 Positive Punk 出身。當時在東京究竟有多少品味超群的人喜歡這首歌呢。

My Bloody Valentine

Glider E.P. Remixes 12"
Creation / 1990

⑦ 和 Paul Oakenfold 一樣，負責這部作品混音的 Andrew Weatherall 其相關的作品也許就是這個時代的象徵。歌曲完美，吉他超級酷。

The Bubblemen

The Bubblemen Rap! 12"
Beggars Banquet / 1988

⑩ 綜上所述，我認為這就是當時新浪潮的結局吧……。一個經歷 Bauhaus → Love and Rockets → The Bubblemen 的變化，並毫不猶豫地消化饒舌和浩室音樂，超越混亂的時代。

HMV SHIBUYA 1990s

照片提供／太田浩

HMV 澀谷店外觀。現址為 MEGA 唐吉訶德澀谷總店，當年 HMV 澀谷店在此營業。

1994 年 2 月，Cornelius 的第一張專輯《THE FIRST QUESTION AWARD》發行時，HMV 澀谷店內的陳列。

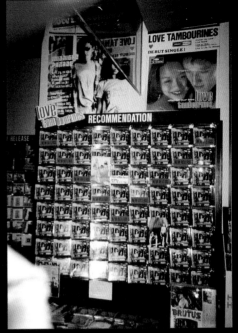

HMV 澀谷店內。
LOVE TAMBOURINES 的《MIDNIGHT PARADE》在
「SHIBUYA RECOMMENDATION」區域大範圍地陳列
著（右）、預約櫃檯（左）。

1995 年 4 月，HMV 澀谷店內。Scha Dara Parr《5th WHEEL 2 the COACH》的陳列。

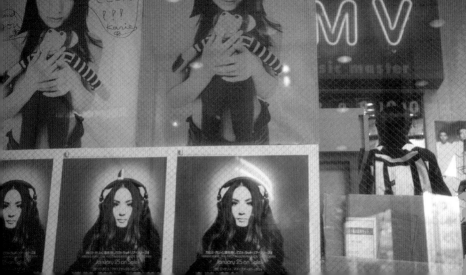

Roots of 澀谷系唱片指南　譯註

1　Eno：Brian，英國音樂家、製作人、視覺藝術家。1970 年代身為羅西音樂（Roxy Music）的創始成員之一，出道即受到全世界矚目。他在流行音樂圈中極具影響力與創新性，單飛後陸續發表一系列個人以及與他人合作的作品，成為環境音樂的始祖。他受邀為 Talking Heads、大衛・鮑伊（David Bowie）、U2 等諸多重量級人物製作專輯，許多都是在音樂史上留名的傑作。順道一提，他還是 Windows95 開機聲音的創作者。在音樂活動之外，也透過光和圖像創作視覺藝術，在世界各地展出。

2　《Sunflower》、《Friends》、《Holland》附贈的 EP：《Sunflower》和《Friends》發行當時銷量不佳，在美國排行榜上只有一百多名的成績；是商業上失敗的作品。《Holland》專輯本身獲得成功，但其附贈的 EP 主要由 Brian Wilson 創作，內容大多是旁白，收到了包含樂團內部在內的不少負面評價。另外，也是因為其他成員們不希望將該作品收錄在專輯中，作為妥協，才以當時專輯的贈品發行。選曲者舉這三張為例，似乎是用來暗示當時的海灘男孩正處在低潮期。現今海灘男孩被公認是全世界最成功的樂團之一，他們在樂壇的崇高地位已無法被撼動，多年後，《Sunflower》和《Friends》都被樂評與樂迷認定是海灘男孩最好的作品之一。

3　史萊（Sly）：指史萊與史東家族（Sly & The Family Stone），為成軍於 1966 年的美國搖滾樂團，是美國第一個跨種族且男女混合的成員陣容。樂團活動歷史僅十餘年，但其融合放克、靈魂樂、迷幻、搖滾等風格百變的精彩作品引領美國流行音樂發展，影響後世至深。1993 年入選搖滾名人堂。

4　吉爾・史考特—海隆（Gil Scott-Heron）：發跡於 1970 年代的美國詩人、歌手、音樂家和作家。他將對社會與政治的批判入詞，音樂則融合可隨之搖擺的爵士、靈魂樂、藍調。作品中口語朗誦的表現方式，被視為引領嘻哈音樂先驅的重要人物，他的音樂被 2Pac、Kanye West 等許多知名嘻哈音樂人引用。

5　〈The Drifter〉：Roger Nichols and the Small Circle of Friends 同名專輯中收錄的歌曲。

6　伯班克之聲（Burbank Sound）：1966 年到 60 年代末期，Lenny Waronker 與其團隊在華納唱片公司旗下的音樂廠牌 Reprise Records 中參與發行的唱片群皆稱為伯班克之聲，曲風以抒情搖滾為主。除了 Harpers Bizarre 之外，另有發行 Ry Cooder、Arlo Guthrie 等人的作品。

7　A&M：美國唱片公司，1962 年由 Herb Alpert 與 Jerry Moss 創立，該公司旗下所發行的唱片張張熱銷而受到樂迷的推崇，1989 年被寶麗金（PolyGram）收購。簽約過許多國際藝人，囊括多種曲風，包括木匠兄妹（Carpenters）、史汀（Sting）、聲音花園（Soundgarden）等。

8　〈Mad〉：翻唱自 Harpers Bizarre 的歌。

9　不穩定矛盾心理下的結晶：成員在錄製此專輯時內部發生許多問題，一度要散團。

10　「Sophisticated Catchy」：PIZZICATO FIVE 的歌曲。

11　摩城（Motown）：以靈魂樂和節奏藍調為
中心的獨立唱片公司，1960 年代不僅受到
靈魂樂迷的喜愛，在流行音樂排行榜上也取
得了巨大的成功，成為美國極具標誌性的獨
立唱片王國，時至今日，摩城的經典歌曲仍
在全世界播放。旗下推出過數百位傳奇歌手
和樂團，包括傑克森家族（The Jackson 5）、
至上女聲（The Supremes）、史提夫 · 汪達
（Stevie Wonder）、 馬文 · 蓋（Marvin
Gaye）。

12　一則軼事：也許因為 Tracie 是保羅的得意門
生。保羅之後也曾自己翻唱雪橇姊妹（Sister
Sledge）的歌曲。

13　Snake Hip：為呈現作者行文巧思在此保留
原文。前句「Hip」應為「時髦」之意，後句
「Snake Hip」是歌名，也是一種腳扭臀擺的
swing 舞蹈，作者應是藉此表現可以跟著跳
舞的意思。

14　只要交給 akko 就不會有錯啦：以雙關語方
式俏皮地呼應了 TBS 的節目名稱「アッコに
おまかせ！」（交給 akko 吧！）。

15　The Impressions：是 Curtis 一開始組的團。

⑧ 坂本慎太郎
談「從對岸眺望
的澀谷系風景」

「透過重新評估村八分的價值，
我認為時代的氣氛開始發生變化。」

採訪／Fumi Yamauchi（フミヤマウチ）
文字／Fumi Yamauchi（フミヤマウチ）・服部健
攝影／小原啓樹

YURAYURA 帝國（ゆらゆら帝国）從 The Flipper's Guitar 發行第一張專輯的 1989 年開始活動，該樂團於 1990 年代從早期的地下活動發跡，最終獲得廣大聽眾的支持。在 2010 年解散後，身為團長的坂本慎太郎每次發行的作品依舊備受關注，建立起孤高的個人音樂生涯。採訪的契機是，坂本曾向本文的採訪者 Fumi Yamauchi（フミヤマウチ）提及，「澀谷系的人在聽的音樂，我同一時間也在聽」。這次採訪嘗試的是，從當時可說是完全活動於另一極端場域的坂本的話語中，引出澀谷系的相對視角。

坂本慎太郎

1967 年 9 月 9 日出生於大阪。1989 年開始音樂活動，在搖滾樂團 YURAYURA 帝國（ゆらゆら帝国）擔任主唱和吉他手。2010 年 YURAYURA 帝國解散後，2011 年在自己的音樂廠牌 zelone records 開始個人音樂活動。迄今已發行過三張個人專輯（均在美國／歐洲／英國實體發行）。2017 年，宣布再次回歸現場表演（譯註：坂本慎太郎曾經在 YURAYURA 帝國解散時宣布不再進行現場演出），於德國科隆演出；2018 年除了日本當地，另外在四個國家舉辦演唱會，2019 年往美國展開巡迴演出。2020 年，連續兩個月發行 7 吋黑膠／數位單曲〈好きっていう気持ち〉（喜歡的心情）、〈ツバメの季節に〉（在燕子的季節）。他涉及許多方面的音樂活動，包括為各種音樂人提供歌曲和唱片設計。

● 活動初期的音樂目標

→ 你第一次聽到澀谷系這個詞是什麼時候呢？

坂本 不記得了呢。不過我記得死亡澀谷系[1]這個詞。

→ 就是中原昌也 (見第 4 篇註 35) **先生的暴力溫泉藝者（暴力溫泉芸者）那一派的。**

坂本 是的，還有 DMBQ[2] 等團。話說回來，澀谷系的熱潮是從哪一年到哪一年呢？

→ 應該是從 1991 年到 1993 年左右吧。

坂本 這麼說來，我當時是在一個完全不相關的世界呢。

→ 不過，在我看來澀谷系是從 1987 年開始到 1995 年為止的。 我認為是從 1987 年 Neo GS 主題式合輯《Attack of...Mushroom People!》 (見第 2 篇第 52 頁) **為起點， 到 1995 年 Sunny Day Service《若者たち》（年輕人們）劃下句點。**

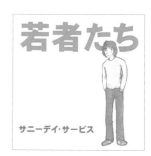

Sunny Day Service 的第一張專輯《若者たち》（年輕人們），1995 年 4 月 21 日發行。

坂本 到那邊結束的嗎？原來如此。

→ YURAYURA 帝國是從哪一年開始的呢？

坂本 1988 年我在做準備工作，例如尋找成員、開會等，實際上開始進入錄音室是在 1989 年年初。

1　**死亡澀谷系**　1990 年代中期，用來指代由中原昌也組成的噪音樂團暴力溫泉藝者（暴力溫泉芸者），或是使用大音量演奏迷幻音樂的 DMBQ 等團的音樂類型。

2　**DMBQ**　1989 年以主唱兼吉他手增子真二為中心組成的搖滾樂團。從 1990 年代到 2000 年代前半，由 EMI、艾迴（Avex）等唱片公司不間斷地發行作品。2018 年，時隔十三年發行專輯《KEEENKY》。

→ 當時，在坂本先生腦中描繪出的樂團願景，有哪些具體內容呢？

坂本　以前我只聽滾石樂團等 1960 年代的音樂，高中畢業後來到東京，參加過幾場山口富士夫[3]等那類型的搖滾樂團的演唱會。然後，YURAYURA 帝國初代的鼓手跟我說「你正在聽的音樂類型太偏限了」，他拿了一些德國搖滾，還有 Recommended Records[4] 旗下發行的作品給我聽。

→ 說你聽的音樂太偏限了，然後又被迫要聽更小眾的歌曲的感覺（苦笑）。

坂本　那個時候因為我在聽 Jacks（見第 2 篇註 12），所以一開始是聽 Jacks、以及吉米・罕醉克斯（Jimi Hendrix）、罐頭樂團（Can）[5]、Captain Beefheart[6]，差不多是這樣的感覺。

→ 《JACKS CD BOX》是 1989 年發行的吧？

坂本　應該是吧？我記得那張黑色封面的精選輯《Legend》賣得很好。

● Neo GS 的回憶

→ 正如我剛才所說，我認為澀谷系的起點始於 Neo GS 熱潮。你當時知道 Neo GS 嗎？

3　**山口富士夫**　吉他手。他於 1960 年代以 GS 樂團 The Dynamites 團員的身分出道，此後活躍於村八分（1970 年代）和 Teardrops（1980 年代）樂團中。在個人作品中，也留下了傑作《ひまつぶし》（消磨時間，1974 年）。於 2013 年去世。

4　**Recommended Records**　1978 年在英國成立的獨立音樂廠牌。該廠牌發行了許多國內外具有前衛風格的音樂人，或是具有濃厚藝術色彩的作品。

5　**罐頭樂團（Can）**　1968 年在德國成立。1969 年的第一張作品《Monster Movie》開創 Motorik Beat 的特有節奏，成為龐克音樂的先驅，而後也以實驗風格獲得廣泛的聽眾支持。對新浪潮和後搖滾產生很大的影響。

6　**Captain Beefheart**　美國音樂人，與他的朋友法蘭克・札帕（Frank Zappa）一起獲得如同邪教般的狂熱歡迎。1969 年的前衛傑作《Trout Mask Replica》如同融合藍調與自由爵士，為其代表作。

坂本 1988 年我在國分寺的一家古著店工作，某一天 The Phantom Gift 的 Charlie 森田先生和 Napoleon 山岸先生突然來到店裡，對我說「我們要解散 The Phantom Gift 了，所以來這裡是為了尋找新的主唱」。

→ **哇！這是否意味著他們想邀請坂本先生來擔任主唱？**

坂本 是因為國分寺的珍屋 [7] 那邊有人跟他們說「北口的古著店可能有你們要找的人喔」，所以他們才找上門的。但因為那個時候我已經在計畫要組自己的團了，所以就沒有再談下去，不過我有去 The Phantom Gift 的解散演唱會。

→ **我記得那場演唱會辦得很盛大，場地是在哪裡來著？**

坂本 CLUB QUATTRO。我記得後來 Charlie 先生又有來店裡一次吧，我們一起去吃飯，他跟我說「來看我們的演唱會」，我也回答說「我會去」，既然已經答應，就禮節上來說我一定得去。我記得當時 QUATTRO 才剛開幕吧？我走到入口前面，覺得自己實在是太格格不入，又一度折返搭著電扶梯下去，想要就這樣回家去了。但是我在途中又想起「已經答應過對方了，還是得去一趟」，所以又再走回去⋯⋯對 Neo GS 的回憶大概就只有這樣吧。

→ **哈哈哈（笑）。**

坂本 當我問 Charlie 先生和 Napoleon 先生「你們要做的是什麼類型的樂團呢」，他們說「是類似 Blue Cheer[8] 的樂團」，我那時候完全不認識 Blue Cheer，心想慘了，還立刻去買他們的唱片。

7　**珍屋**　在國分寺和立川設有店鋪的二手唱片行。招牌和唱片提袋使用了坂本的插畫。

8　**Blue Cheer**　來自舊金山的三人樂團，於 1960 年代後期出現。以翻唱 Eddie Cochran 的〈Summertime Blues〉巨大音量翻唱版本而廣為人知，被視為重金屬的奠基者。

→ 我的理解是，唱片狂熱者在不知不覺中創造出後來被稱為澀谷系的音樂，Charlie 先生也是如此。

坂本 原來是這樣嗎？剛好在 1988 年，《美術手帳》做過一個迷幻音樂特集。上面刊載著唱片目錄，裡面有 Captain Beefheart 和 The 13th Floor Elevators⁹ 等樂團，這些音樂現在都被認為是迷幻音樂唱片的入門篇，我當時就是從那裡開始試著擴大自己聽音樂的範圍。

→ 哦，我也記得有這個特集。我認為澀谷系果然是一種必須要先有唱片的文化。從這個意義上說，除了 Neo GS 之外，若要問還有哪些音樂是澀谷系，那麼 Mods 跟車庫都是如此。從同時代的角度來說，有喜歡聽 Neo Acoustic 跟 Guitar Pop 的族群，另一方面 1980 年代後期有斯卡音樂復興潮，The Ska Flames¹⁰ 跟東京斯卡樂園相繼出現⋯⋯我認為這些面向全部混合起來就被稱為澀谷系。

坂本 原來這些類型也算是澀谷系啊。只要喜歡以前的唱片就可以被算進去嗎？

→ 在某種意義上，是這樣沒有錯。先不論這是由誰定義的，依照我的理解，這些音樂都是後來才被稱為「澀谷系」的。

坂本 我在國分寺住過很長一段時間，由於三多摩在美術大學等地區存在著類似二手的文化，Neo GS 和車庫的人就給人這樣的印象呢⋯⋯不過不是我的朋友。

→ 哈哈哈（笑）。的確不像是你會來往的朋友。我想可能包括當時的嘻哈、浩室和 Techno 等最新潮的音樂，都和舊

9　**The 13th Floor Elevators**　　美國迷幻搖滾的代表團體，以 1966 年發行的專輯《The Psychedelic Sounds of the 13th Floor Elevators》為人所知。

10　**The Ska Flames（スカフレイムス）**　　代表日本的斯卡樂團，成立於 1985 年。1989 年由 Gaz Mayall 所主理的音樂廠牌向世界出道。從那以後雖然推出的作品不多，但仍然繼續活動中。

唱片一起，一併被稱為「澀谷系」了。

坂本 不是只有單純指 The Flipper's Guitar 和 PIZZICATO FIVE 嗎？

→ **他們之所以被歸類到澀谷系，說到底也是因為他們是唱片愛好者的關係喔。**

坂本 原來如此，畢竟小西先生也擔任過 The Phantom Gift 的製作人嘛。說到這個，我想到在武藏野美術大學上課的時候，也有一些穿著很像以前鄉村搖滾或是車庫裝扮的人。我記得大家連開的車都是古董車，房間也很復古。

→ **購買中古的家具之類的。**

坂本 女朋友也很復古，之類的。情侶都很復古。

→ **坂本先生不走那個路線嗎？**

坂本 我那時候也很喜歡喔。不僅是音樂、設計跟電影，60 年代的整體我都很喜歡。但是我不屬於 Mods，也不屬於車庫的圈子。

● 其他的樂團基本上都是，敵人

→ **的確 YURAYURA 帝國沒有給人那種，與其他樂團一起奮鬥、牽動某個圈子的形象呢。你還記得第一次出現在媒體上是什麼時候嗎？**

坂本 在組成樂團後還滿快就被介紹了，我忘了是在《Remix》還是《Mix》上，以「現在東京最有趣的樂團」被介紹。那是第一次被介紹，雖然是一篇很小的文章，但是還有附上照片。因為很開心，所以記得很清楚。

→ 《Mix》、《Remix》是從《FOOL'S MATE》[11] 發展而來的雜誌對吧。你還記得同一篇文章中還出現其他哪些樂團嗎？

坂本 嗯……我記得是當時很有名的樂團。但我忘記了，我想應該是很像《FOOL'S MATE》會介紹的團。

→ **坂本先生之前曾經說過，在 YURAYURA 帝國是四人編制的時代，似乎有一條鐵律是「不准和其他樂團互動」（笑）。**

坂本 沒錯。有一個樂團叫瑪利亞觀音（マリア観音）[12]，是一個行事風格非常嚴格的樂團，我深受他們的影響。其他的樂團，基本上，就像敵人一樣（笑）。

→ **哈哈哈（笑）。說到瑪利亞觀音我想起一件事，他們不是有上《IKA 天》嗎？你當時有看《IKA 天》**（見第 4 篇註 7）**嗎？**

坂本 我有看喔。因為每週都會看到有很多平常在我附近看過的車庫的人、或是只知道對方長什麼樣子的人，單純覺得很有趣，所以就看了。

→ **沒有被邀請上節目表演嗎？**

坂本 沒被邀請，但是剛開始玩樂團的時候，我記得我們有討論過「我們是不是也應該去上這個節目」，但後來覺得「不太對吧」，就立刻否決掉這個想法。不過真的，我很慶幸沒有上這個節目。

→ **因為影片會被保留下來呢。**

11　《FOOL'S MATE》（フールズメイト）　　1977 年創刊的音樂雜誌。目前是一本專門介紹視覺系的雜誌，但在 1980 年代主要發表和德國酸菜搖滾（Krautrock）、龐克、新浪潮等相關文章，吸引許多對傳統音樂雜誌感到不滿足的讀者。1990 年代，該雜誌的西洋音樂部門以獨立的形式創刊《Mix》，在發行數期之後休刊，隨後改為《Remix》推出。

12　**瑪利亞觀音（マリア観音）**　　以受三上寬、Jacks、友川 Kazuki（友川かずき）影響的主唱木幡東介為中心，在 1987 年組成。標榜「完全擺脫對西方搖滾的模仿，使用日語演唱的日式硬蕊」。

坂本　要是上了節目，現在就很頭痛了。因為當時想都沒想過現在會出現 YouTube。

　　→**影片完全會被擴散開來呀（笑）。**

坂本　我真是撿回一條命啊。

　　→**那個時候，除了《IKA 天》之外，還有一個叫做「HOKO 天」的運動，跟那邊也完全沒有沾上關係嗎？**

坂本　那邊就更不相關了。那時可能很鄙視這些吧。

　　→**在澀谷系時代，有一種叫做樂團熱潮的主流，我認為 Neo GS、車庫和 Mods 也是樂團熱潮的一部分。**

坂本　1989 年或 1990 年左右的確是這樣呢。

　　→**The Flipper's Guitar 也在 1989 年發行唱片出道。你那時候知道 The Flipper's Guitar 嗎？**

坂本　我應該只知道名字⋯⋯但我在雜誌上讀過一篇文章，寫著他們和 NEWEST MODEL[13] 在某個地方一起舉辦演唱會，我記得我當時想「這組合還真是奇怪」。

● 對地下絲絨的不同解讀

　　→**當時你也會看雜誌吧。**

坂本　我想我有看過。雖然全部都是在店裡站著看完的。

　　→**《寶島》[14] 呢？**

13　**NEWEST MODEL（ニューエスト・モデル）**　活躍於 1985 年至 1993 年。最初是偏向龐克的曲風，但逐漸吸收靈魂樂和迷幻音樂等廣泛的音樂，其音樂雜食性被 SOUL FLOWER UNION 所繼承。

14　**《寶島》（宝島）**　1973 年由植草甚一擔任責任編輯，以《WonderLand》之名創刊。之後，出版商和雜誌名稱改為《寶島》。1980 年代改變編輯方針，以 YMO、忌野清志郎等音樂人的相關文章為中心，積極介紹街頭文化／時尚。特色專欄「VOW」一直很受歡迎。

坂本　也有看過。

→《寶島》中不是經常有以曼徹斯特熱潮為主題的文章嗎？

坂本　我知道。但是，我一點也不感興趣。雖然我喜歡舊唱片，而喜歡曼徹斯特的人不也喜歡舊唱片嗎？不過，我從那裡感覺到我和這些人有些不同。

→是指音樂上的感覺不太相同嗎？

坂本　就好像對地下絲絨（The Velvet Underground）有不同解讀的感覺？而且，車庫也是，和我同世代在玩車庫的人，大家都是喜歡像是有龐克背景的 The Cramps 之類、1980 年代氛圍的音樂，但我個人是完全偏向喜歡 1960 年代的東西。

→那時候龐克的元素並不多，對吧。

坂本　沒錯。我感受到那種不同。正是因為這樣，當時和我們一起舉辦過演唱會的 DIP THE FLAG[15] 也說過喜歡地下絲絨，我記得我心想，即使喜歡同個樂團，但感受卻完全不同。心裡想為什麼會這樣呢？

→那麼，我的血腥情人（My Bloody Valentine）[16] 之類的也是⋯⋯。

坂本　我為了增加音樂知識算是有聽過，但完全沒聽出好在哪裡⋯⋯。音速青春（Sonic Youth）[17] 或小恐龍（Dinosaur Jr.）[18] 也是如此。

15　**DIP THE FLAG（ディップ・ザ・フラッグ）**　以主唱和吉他手山路一秀為中心，成立於 1987 年的迷幻搖滾樂團，為 dip 的前身。

16　**我的血腥情人（My Bloody Valentine）**　瞪鞋（見第 11 篇註 27）曲風的代表樂團。第二張專輯《Loveless》被譽為經典專輯。

17　**音速青春（Sonic Youth）**　一組來自紐約的樂團，為另類搖滾油漬的代表樂團，活躍於 1981 年至 2011 年。

18　**小恐龍（Dinosaur Jr.）**　1983 年成立。也是另類搖滾油漬的人氣樂團。

→ Spacemen 3 [19] 也是嗎？

坂本　那一類的聽說很棒，所以我應該有聽過，但也是完全沒有打中我的點。The Jesus and Mary Chain（見第 2 篇註 17）等等也是。

→ **反過來說，同時代有哪些樂團是打中你的嗎？**

坂本　當時的話，大阪的 Alchemy[20] 之類的樂團。

→ **那個時候，Victor 出過一系列叫做 SOS 系列（SOS シリーズ）[21] 的主題式合輯，其中有一張專輯非常地下，收錄了 Alchemy 還有割禮（割礼）[22] 的作品。**

坂本　啊，割禮，我很喜歡。我們還有一起辦過演唱會。還有，SAKANA（さかな）[23]，當然也有瑪利亞觀音，以及 Omoide Hatoba（想い出波止場）[24] 等。

→ **還有花電車[25] 之類的。**

坂本　沒錯。

→ **確實，那一掛的樂團與其說是支撐著某個圈子，不如說給人追求獨自音樂性的印象呢。**

19　**Spacemen 3**　　1980 年代，英國迷幻搖滾復興的代表樂團。

20　**Alchemy（アルケミー）**　　大阪獨立廠牌，由噪音樂團非常階段的團長 JOJO 廣重於 1984 年創立。非常階段也曾於 2013 年與偶像團體 BiS 合作推出歌曲。

21　**SOS 系列（SOS シリーズ）**　　Victor 唱片公司基於「記錄街頭場景」的概念，從 1988 年到 1989 年連續發行的一系列合輯。

22　**割禮（割礼）**　　1983 年在名古屋成立的迷幻搖滾樂團，以主唱兼吉他手宍戶幸司為中心。1989 年以《ネイルフラン》（Neirufuran）首次亮相。最新作品是 2019 年的《のれない R&R》（Norenai Rock and Roll）。

23　**SAKANA（さかな）**　　1983 年成立。以主唱／吉他手 POCOPEN（ポコペン）和吉他手西脇一弘的合奏為中心，追求獨到的世界觀，直到 2018 年解散，留下十四張專輯。

24　**Omoide Hatoba（想い出波止場）**　　自 1987 年開始活動，以山本精一為中心，山本精一曾是 BOREDOMS 的核心成員，也進行 ROVO 樂團等活動。本團體初期於 Alchemy Records 旗下發行作品，於 1997 年，在由小山田圭吾主理的 Trattoria 音樂廠牌下發行《VOUY》。

25　**花電車**　　一組在 Alchemy Records 留下作品的重搖滾樂團。除了前 BOREDOMS 的 HIRA（主唱）之外，編輯野間易通是樂團中的吉他手。

坂本 不過對於在 Live House 一起辦演唱會的樂團，我想應該至少會打個招呼。

→ **完全沒有為了創造某個圈子，而一起辦活動的感覺呢。**

坂本 不過，我記得不是以樂團為主體，而是有個像統籌者的人，好像有做過一系列的企劃。有我們和 surfersofromantica[26]、INCAPACITANTS[27] 等人一起出席演出之類的。

→ **也就是所謂的地下音樂圈的人，對嗎？**

坂本 像是迷幻和噪音之類，還有當時被稱為 Junk[28] 的，這些音樂風格的樂團正在興起。

→ **現在回想起來，感覺就像「另類的澀谷系音樂」呢。**

坂本 沒錯。

● 對澀谷系的印象

→ **我稍微換個話題，坂本先生不也喜歡 A&M**（見唱片指南譯註 7）**唱片之類的音樂風格嗎？所以喜歡木匠兄妹（Carpenters）之類的音樂。那是從什麼時候開始的呢？**

坂本 從很久以前開始的。不過，我是在 Modern Music[29] 出版的

26 **surfersofromantica（サーファーズオブロマンチカ）**　由宮原秀一領導的實驗噪音搖滾樂團，被稱為「西有 BOREDOMS，東有 surfers」，以壓倒性的現場表演而聞名。創團三十週年的 2018 年發行精選輯《SUN ∞》。

27 **INCAPACITANTS（インキャパシタンツ）**　1981 年由非常階段的成員美川俊治創立的噪音組合。自 1990 年代以來，他一直與小堺文雄以二人組形式活動。

28 **Junk**　[譯註] 日本特有名詞。1980 年代中期開始在日本雜誌或唱片行出現，主要指的是美國噪音搖滾的分類下有著某些特定特徵的曲風。例如帶有迷幻元素的 Butthole Surfers、具有實驗性質的音速青春與 Swans 等，日本的代表樂團則有 BOREDOMS。

29 **Modern Music**　1980 年至 2014 年間在東京明大前開設的唱片行。致力於引進 1960 年代車庫／迷幻和噪音等前衛音樂，並透過經營 PSF 唱片公司，以及推出雜誌《G-Modern》來支援地下音樂。早期，發行 YURAYURA 帝國《Are You Ra?》的

一本名為《G-Modern》的雜誌上開始知道 Claudine Longet[30] 等歌手的，所以是在 1990 年代初期吧。

→ 我大概也是在那個時候知道的吧。

坂本 不過賽吉・甘斯柏（Serge Gainsbourg）[31]、Curtis Mayfield 等人的音樂，我想我是從很久以前就開始聽他們的音樂了。抒情搖滾（Soft rock）的歌曲在印象中倒是沒有聽那麼多吧。

→ Curtis、Claudine Longet 和賽吉・甘斯柏，對被稱為澀谷系的人們來說是教科書般的存在，碰巧你剛好聽的也是相同的音樂，這點很有趣呢。

坂本 沒錯。不過，也許其中一個原因是因為當時這些唱片重新發行了，所以很容易取得也不一定。我不太記得前後的關係了。

→ Rare Groove 的類型呢？在那個時代，也因為重新發行而變得很容易買到，不是嗎？

坂本 1990 年代中期去外商唱片行的時候，Rare Groove 之類重新發行的音樂成山成堆……雖然不知道是什麼音樂，但封面看起來很不錯的唱片就賣得非常好，雖然我全部都想聽，但因為沒有錢所以沒辦法買。對我來說澀谷系就是那樣的印象。

→ 就這個意義上來說，你因為澀谷系的重新發行的文化而受惠了。

坂本 沒錯。因為這樣讓我有很多想買的唱片……。說到這個，

CAPTAIN TRIP RECORDS 的松谷健，擔任 YURAYURA 帝國聲音製作人的石原洋（2020 年，在坂本所主理的 zelo ne records 旗下發行專輯《form ula》）等人，都曾在這間唱片行擔任工作人員。店主生悅住英夫於 2017 年去世。

30　**Claudine Longet**　來自法國的歌手。進軍美國後，以《Love Is Blue》（1968 年）為始，由 A&M 唱片公司引進的作品，自 1990 年代以來，在抒情搖滾樂迷之間廣受歡迎。

31　**賽吉・甘斯柏（Serge Gainsbourg）**　法國音樂家、演員。〈Poupée De Cire, Poupée De Son〉的作者，擁有眾多知名作品，包括和珍柏金（Jane Burkin）合唱性感的〈Je T'aime,…Moi Non Plus〉，順應當時的潮流，賽吉・甘斯柏也將雷鬼與迪斯可音樂元素加入作品中，創造出時髦的歌曲。

澀谷淘兒唱片行的 COMPUMA 區是在更之後的事嗎？

→ **你說的是淘兒唱片行澀谷店五樓被稱為「松永區」的賣場對吧。那是 ADS、Smurf 男組（スマーフ男組）成員的 COMPUMA、也就是松永耕一先生在淘兒唱片行擔任買手的時代，所負責的賣場區域。坂本先生也去了嗎？**

坂本 我有去逛過喔。放著一些聽起來有些奇怪的電子音之類的音樂。

→ **沒錯。雖然在澀谷系的脈絡下沒有什麼能談論的地方，但那裡也是很不得了。澀谷系說到底也是一種 CD 文化呢。**

坂本 沒錯。每個禮拜打工休息的時候，我都會進市中心去那裡逛逛。

→ **比起去挖掘二手唱片，更常去買重新發行的 CD 嗎？**

坂本 不，兩邊都會買。

→ **那麼，你會去澀谷的唱片行嗎？像是 Hi-Fi[32] 或角屋（すみや）[33] 之類的。**

坂本 我會去 Hi-Fi 喔。

→ **在那個店面還在消防局前面的時代。**

坂本 另外還有 Mothers Record[34] 之類的。不過，如果要說起來的話，果然還是最常去 Modern Music 那種販售地下／迷幻風格音樂的店。

32　**Hi-Fi**　由現任 ORIGINAL LOVE 經紀的近本隆，於 1982 年在澀谷 Fire 大道創立的二手唱片行。1990 年前後，田島貴男、木暮晉也、神田朋樹、關美彥等人都曾在該店工作過。1994 年由現在的老闆大江田信接任，2001 年起搬遷到明治大道附近營業。

33　**角屋（すみや）**　銷售影音產品的連鎖店，總部設在靜岡縣，門市遍布關東地區。澀谷角屋則是在 1977 年開幕，販售進口唱片，尤其致力於原聲帶作品。於 2008 年歇業。

34　**Mothers Record**　［譯註］位於澀谷區宇田川町的老牌唱片行，擁有豐富的爵士、搖滾曲風唱片。Manhattan 唱片行也在附近。

→ 我以前也經常去 Modern Music，我記得例如像佐藤奈奈
子 [35] 之類，看起來不像 Modern Music 風格的唱片，能夠
以非常便宜的價格買到。

坂本　我經常聽到這樣的故事。某一天，五百日圓區域的唱片
突然賣翻了，還在想發生什麼事情了，似乎是因為被 Modern
Music 當作垃圾的唱片，現在在社會上大受歡迎（笑）。原聲帶
等等都是以非常低廉的價格在販售，大家都在搶購。這些是店員
跟我說的。

● YURAYURA 帝國的幕後功臣

→ **讓我們再回到 YURAYURA
帝國的話題，我認為大概是
從《Are You Ra?》之後開
始，聽眾群開始改變，你有
這種感覺嗎？**

坂本　的確有呢。

→ **該說是突然間變得容易理
解，或是說可以用聽流行音
樂的方式去聽它？**

《Are You Ra?》，由 Captain Trip
Records 於 1996 年發行，該唱片
公司積極挖掘並發行迷幻搖滾、
德國搖滾等音樂作品。

坂本　對、對。

→ **以樂團這邊來說，是以這個作為目標來創作的嗎？**

坂本　《Are You Ra?》是 1996 年發行的，在那之前我開始變得只
聽車庫音樂，所以因此改變了音樂方向吧。從以前混濁的迷幻、
混濁的地下音樂中蛻變了。自從發行那張專輯以來，在我身邊出

35　**佐藤奈奈子**　在最近的 City Pop 復興中備受矚目的歌手。與佐野元春合作發行首
張出道作品《Funny Walkin'》（1977 年）等四張個人專輯後，加入新浪潮樂團
SPY。她的兒子 jan 現在是 Great3 的貝斯手。

現各種各樣的人。但是若要說 YURAYURA 帝國周圍情況發生變化的主要原因是什麼，我想這應該沒有任何人知道，是因為中村 Joe（中村ジョー）[36] 的夫人（笑）。

→ **Hiroshi（ヒロシ）[37] 嗎？**

坂本 沒錯。

→ **我會開始聽 YURAYURA 帝國的契機其實也是因為 Hiroshi 喔。她在中野一間名為「おしゃれサロン EMMA」（時髦沙龍 EMMA）的古著店上班，我去的時候正在放《Are You Ra?》， 我問她：「這是誰的歌？」 她跟我說：「YURAYURA 帝國。他們真的很棒，你一定要聽！」那時候是我第一次聽到。**

坂本 回想起來，那個人把之後所有有聯繫的人都帶來了。

→ **原來是這樣啊。**

坂本 大約在那個時候，U.F.O. Club[38] 剛開幕，由於 Bar Time 沒有客人也沒有其他人，所以我就放了剛完成的《Are You Ra?》來聽。然後 Joe 和 Hiroshi 剛好進來，兩人坐在吧台旁，問調酒師：「現在放的是誰的歌？」從那之後 Hiroshi 陸續帶很多人來看我們表演，像是 MIDI 唱片公司的渡邊（文武）[39] 先生也是，看上去像是會去看 The Hair[40] 演唱會、做 60 年代風格裝扮的女孩子們

36　**中村 Joe（中村 ジョー）**　1990 年代先後以身為 THE HAPPIES、JOEY 的核心成員活躍於樂壇。目前，以中村 Joe & EASTWOODS 的身分進行音樂活動，並由盟友曾我部惠一的音樂廠牌 ROSE RECORDS 發表作品。

37　**Hiroshi（ヒロシ）**　本名是 Hiroko（ヒロコ），但朋友們都這樣稱呼她。

38　**U.F.O. Club**　自 1996 年在東京東高円寺開幕營業的 Live House。由坂本慎太郎負責室內設計。

39　**渡邊文武**　［譯註］曾在 MIDI 唱片公司擔任音樂總監，和 Sunny Day Service、Hachimarizer（ハチマライザー）、NYAI、Tetsuko、SUPER GENTLE 等有過合作。目前依舊在業界活躍，除了音樂總監外，也進行新人挖掘、活動舉辦等相關工作。

40　**The Hair（ザ・ヘア）**　於 1987 年成立的 Mods 樂團，以 Ai Sato（あいさとう）為主，也以吉他手和專放日本昭和時期音樂的 DJ 身分活躍。樂團第一代主唱杉村 LUI（杉村ルイ，東京斯卡樂園 Clean Head Gimura［クリーンヘッド・ギムラ］的

也日益增加……Hiroshi 可說是 YURAYURA 帝國的幕後功臣。我是不太清楚，但 EMMA 這間店對喜歡 60 年代時尚風格的人們來說，是類似總部的地方對吧？

> → 對，不是「稍微加入一些元素」這麼簡單，而是實實在在還原 60 年代時尚的店。YURAYURA 帝國在那之後，和 MIDI 簽約發行的《3×3×3》，是主流出道以來的第一張發行。因為那張專輯的反應，完全改變了狀況，對嗎？

《3×3×3》，1998 年 4 月 15 日發售。

坂本　是這樣沒錯呢。

> → 你自己怎麼看這件事呢？

坂本　現在已經記不太清楚了，不過我大概記得的是那時外商唱片行非常熱鬧，DMBQ、暴力溫泉藝者、Omoide Hatoba 等，新 CD 一發行就被堆疊擺放、大量陳列出來，像是理所當然地被放在試聽機中的情景。不過反觀《Are You Ra?》就完全沒有這樣的情景，我在想到底這其中的差別是為什麼呢？這麼一想就發現，理由其實非常簡單，只要主流出道就會變成這樣，也會突然有許多採訪邀約。我理解到這個世界上絕大部分的人，都是不主流出道就不會有人認識的。

● 與小山田圭吾的相遇

> → 死亡澀谷系這類音樂出現的時候，你有和自己的音樂活動

弟弟。在哥哥去世後，他也參加過東京斯卡樂園一段時間）憑著領袖魅力聚集高人氣。以杉村 LUI 還在團內時的音源發行過專輯《Out Of Our Hair》，以及 12 吋黑膠《The Hair Sings Maximum R&B》（均於 1990 年發行）。

出現連結的感覺嗎？

坂本　從這方面來說，我打工時會聽廣播播放的音樂，那些 1990 年代初頭由主流廠牌推出的音樂我全部都不感興趣，也不喜歡樂器的聲音；但是從某個時間點開始，我意外地開始變得不討厭，因為鼓的聲音變了。在這之前，鼓聲經常使用 Gate 的聲音處理手法，讓聲音聽起來很花俏，後來藍尼‧克羅維茲（見第100 頁圖說）等人的音樂中，錄製的鼓聲開始接近我喜歡的聲音，突然覺得「意外地聽得下去」，我有這樣的感覺。後來，像 Omoide Hatoba 和暴力溫泉藝者由小山田的音樂廠牌推出，BOREDOMS 也主流出道等，我感覺整個世界被洗牌了。

→ **我認為引領這個趨勢的關鍵人物果然還是小山田。他的目標之一就是有這樣的想法。你第一次見到小山田是什麼時候呢？**

坂本　應該是在《3×3×3》被列為年度最佳專輯之後，他來 QUATTRO 看我們的表演吧。

→ **哦，我也記得那天小山田在會場。原來那天是你們第一次見面啊。**

坂本　有人介紹我們認識，雖然只是稍微打聲招呼而已。

→ **當時你對 Cornelius 的印象是什麼？**

坂本　我覺得他推出的封面設計和視覺設計等等總是很有趣。

→ **還有附上耳機之類的。**

坂本　沒錯。我也希望自己的作品能像《69/96》那樣用有厚度的塑膠殼包裝，但在音樂上似乎沒有什麼連接之處。不過當我聽到《POINT》[41] 時，我覺得「這真的很好聽」。

→ **我也很喜歡《POINT》。我第一次聽到它時感到非常驚訝。**

41　**《POINT》**　Cornelius 的第四張專輯，於 2001 年 10 月 24 日發售。

坂本 在此之前我一直以為小山田，是和中原（昌也）以及
BOREDOMS 之類的人一起在做些有趣的事。但也許我沒有真正
認真去聽他的作品，包括 The Flipper's Guitar 在內。也不是因為
討厭的關係。

→ 從那之後，就在作品上和小山田有作詞之類的合作，合作
　的契機是什麼呢？

坂本 在那之後，就很一般地在雜誌上有對談之類，漸漸地私底
下也會一起去吃飯，就越來越熟識了。有次他跟我說：「我現在
在做這樣的事情，可以幫我填詞嗎？」不過那是在 2010 年 (譯註：
YURAYURA 帝國樂團解散那年) 後的事了。

→ 真的很有意思。1980 年代後半時，明明你們分別處在截
　然不同的兩端。想起來感慨很深啊。事實上，以我個人的
　經驗來說，也有這麼一件事：以前 The Flipper's Guitar
　的 聽 眾， 在 某 個 時 間 點 會 不 約 而 同 地 開 始 聽 起
　YURAYURA 帝國。

坂本　有這麼一回事嗎？

> → 我的朋友中以前在聽 The Flipper's Guitar 的女孩子們，
> 隔一段時間再見到她們的時候，大家都在聽 YURAYURA
> 帝國喔。

● 對於村八分被重新評價所感覺到的事

坂本　說到這個，你剛剛不是說澀谷系在 Sunny Day Service 發行《若者たち》之後就結束了嗎？我記得那張專輯發行的時候，給我像是 HAPPY END 或是大瀧詠一的歌唱方式之類，有一種日本舊時代的感覺。我當然也聽過 HAPPY END，但不喜歡也不討厭。然後在不久之後，在《QuickJapan》（クイック・ジャパン）雜誌中北澤夏音[42] 先生開始了村八分[43] 的連載。因為這件事，我覺得周遭氛圍開始有些改變。村八分完全是我喜歡的風格不是嗎？可能我是從那裡感覺到，這個世界最接近到我這裡了吧。

> → 我認為那個連載之所以會展開，與其說是因為每個人都
> 開始聽村八分，不如說更強的動力是，北澤夏音先生從
> 自己內心掀起了熱潮。我記得是 The Hair 的 Ai Sato（あ
> いさとう）向北澤夏音先生推薦村八分。所以我認為反而
> 是因為那個連載的關係，所謂的澀谷系聽眾也藉此發現

42　**北澤夏音**　作家／編輯，1992 年創立《BARFOUT!》雜誌。1996 年，在《QuickJapan》（クイック・ジャパン）展開連載，開始創作《疲勞——搖滾殉教者・迷人男孩〈村八分〉的生與死》（草臥れて——ロック殉教者・チャー坊〈村八分〉の生と死）。此外，描繪 The Hair 活動的《Hair! Mods 族。或是 Tokyo Young Soul Rebels》（ヘアー！——モッズ族。あるいはトーキョー・ヤング・ソウル・レベルズ），以及討論 Sunny Day Service 的文章《青春狂走曲》（後來發展成書的形式）也在同本雜誌中連載。

43　**村八分**　由主唱柴田和志＝チャー坊（Cya 坊，譯註：Charming Boy 的簡稱）和吉他手山口富士夫組成的搖滾樂團。演奏著可以稱得上如前龐克（Protopunk）般粗糙直接的搖滾樂，活動期間留下的作品是二片組的現場專輯（《Live》，1973 年），隨後還有很多未發行的音源被挖掘出來。2005 年，發行包含八張 CD 和一張 DVD 的《村八分 BOX》。

到村八分。

坂本 在此之前，澀谷系圈子總給人一種全部都很時髦的感覺，因為這件事讓我覺得氛圍改變了。我在聽 LOVE TAMBOURINES 的時候也是，那個鼓聲完全是我喜歡的唱片的聲音，曲子也是，原本我覺得是像黑人音樂的，但它變得越來越不同。還有，我在聽廣播時，當 Sunny Day Service 說「這是一首新歌」，就是那個原始人封面的⋯⋯。

→ 就是〈ここで逢いましょう〉（讓我們在這裡見面吧）[44] 吧。

坂本 那個時候，他們開始談論起 Jacks，我當時驚訝地想：「咦～！Jacks？」

→ **的確，那張 CD 單曲連同 B 面單曲在內，可能都受到 Jacks 很大的影響。我覺得像這些人們的這種氛圍，一點一點地改變了整個社會的氣氛。**

坂本 以有點不好的說法來說，創造熱潮的人已經開始厭倦他們迄今為止所做的事情，並試圖在我最喜歡的事物中找到令人耳目一新的東西。

→ **「來破壞島嶼了！」之類的感覺？**

坂本 是的。我有一點點這樣的感覺。但在那之前，我們的音樂會被大眾接受這種事，我認為是絕對不可能的，我也對這種事不感興趣。即使有像死亡澀谷系那樣的風格，也覺得自己跟他們有所不同，直到村八分以那種型態浮出水面，才讓我覺得「其實是有可能的」。

→ **我第一次在 NHK 大廳看 YURAYURA 帝國的時候，置身在澀谷的最高點**（譯註：NHK 大廳是每年拍攝紅白歌唱大賽的場地，許多

44　〈ここで逢いましょう〉（讓我們在這裡見面吧）　1996 年 7 月 5 日發行。Sunny Day Service 的第四張單曲。未收錄在原創專輯中。

199

那時我內心想著「好厲害！是澀谷系！」。

坂本　是因為在那個地點對吧。

　　→ **但是在澀谷系完全結束後，北澤夏音先生說：「現在的澀**
　　　谷系是氣志團和 YURAYURA 帝國了。」這句話我覺得也有
　　　些意思。

坂本　對我來說完全搞不懂是怎麼一回事就是了（笑）。

　　→ **意思就是，如果說留下來類似澀谷系的音樂是什麼的話，**
　　　那就是氣志團和 YURAYURA 帝國了。氣志團也是經常在
　　　作品中有引用的手法，樂團本身也就十分概念性不是嗎？
　　　我認為 YURAYURA 帝國是更為渾然天成的，將木匠兄妹
　　　和 Suicide[45] 並列在一起的品味，對我來說就像澀谷系。

坂本　我並不太講究脈絡，所以不論什麼並列起來都可以覺得很
有趣。我聽音樂的方式和我們上一代人不一樣呢。

　　→ **從澀谷系開始，各種作品都被重新評價，坂本先生是否被**
　　　邀請過擔任監修者，負責挖掘過去歌曲、重新發行的企劃
　　　呢？

坂本　沒有呢。但我不能那樣做，會有類似「隨意地介紹音樂遺
產並加以取用，這個行為難道不會良心不安嗎？」之類的感覺，
因為我是和重視精神性的前輩們有連接點的最後一個世代。

　　→ **就是坂本先生會有的想法呢。**

坂本　我喜歡的 Peter Ivers[46] 也有 CD 被重新發行，在年輕人族
群中造成一些轟動，對此，在從他沒沒無聞時就一直在聽的人之

45　**Suicide**　1970 年代從紐約的龐克／新浪潮音樂圈登場的樂團。Alan Vega（主唱）
　　和 Martin Rev（合成器＋鼓機）以獨樹一格的二重奏創造出特有的聲音。

46　**Peter Ivers**　美國音樂人，代表作是 1974 年發行的第二張專輯《Terminal
　　Love》。他還負責大衛・林區（David Lynch）的邪典電影《橡皮頭》（Eraserhead，
　　1977 年）中的配樂。

中，也有些人感到不是很開心。即使用我的名字出那種 CD，年輕人一邊說著好像自己懂得但一知半解的事情，聽完之後就結束，那也沒有意義吧。現在有 Spotify 之類的出現，所以不是就更傾向那樣嗎？輸入名字，聽過之後就結束，這樣的感覺。如果能夠從那裡開始，挖掘更多、去到更深的地方的話就好了。♪

PLAYLIST 5

用 CHOICE 相遇吧！
澀谷系裏蘋果★

原田晃行
(Hi, how are you?)

PLAY ♡ …

　　這些是我以「Ponkickies」、「Trattoria Records」、「樂團熱潮」、「HEY!HEY!HEY!」相關為發想選出來的曲子 !!!!!!! 至於 Spotify 上沒有的歌曲，像是鈴木蘭蘭〈泣かないぞヱ〉（我不會哭）、ZIN-SÄY〈We're the 明大前〉、SNAPSHOT〈魅力不足的彼に『好きです』ってカンジ?〉（對於缺乏魅力的他說「我喜歡你」的感覺？）、Rocket or Chiritori、jenny on the planet，都是我的候補。也讓我藉這個機會提倡一下這個論點：「如果桑田佳祐來唱 The Flipper's Guitar 的歌曲〈3 a.m. op〉一定很好聽。」

①
Pop Queen
Ben Lee / 1994 年

②
Big Foot
The Legendary Jim Ruiz Group / 1990 年

③
青空のかけら（藍天的碎片）
LONG VACATION / 1992 年

④
Easy Love Baby（Remix）
NUKEY PIKES / 1999 年

⑤
メロンの切り目（哈密瓜的切痕）
細川ふみえ（細川文惠）/ 1994 年

⑥
MY SPINNING WHEEL
DOOPEES / 1995 年

⑦
欲望（ライヴ「大欲望」ヴァージョン）（欲望［演唱會「大欲望」版本］）
阿部義晴 / 1994 年

⑧
Tighten Up
Moonflowers / 1992 年

⑨
Push th' Little Daisies
Ween / 1992 年

⑩
3 a.m. op
The Flipper's Guitar / 1990 年

⑪
The Only Living Boy in New Cross
Carter The Unstoppable Sex Machine / 1992 年

⑫
Now Romantic
KOJI 1200 / 1995 年

(Profile)　1992 年出生。於京都組成男女流行音樂曲風二人組 Hi, how are you?，擔任吉他手與主唱，另一位團員為 Mabuchi Momo（馬渕モモ，鍵盤手／主唱）。2013 年，在 ROSE RECORDS 旗下發行八公分長條版單曲《Van Houten》，此後一直積極製作音樂和進行現場活動。2018 年發行第四張專輯《機嫌予報図》（心情預報圖）、單曲〈Dream Catcher II〉、7 吋黑膠〈Merry Xmas, Hi, you are you?〉。隔年 2019 年 8 月，由 TETRA RECORDS 發行第五張專輯《Shy, how are you？》，2020 年發行數位單曲〈やっぱり海が好き〉（果然還是喜歡海）和〈逢魔がドキドキ〉（見鬼了心跳加速）。

★　譯註：前一句引用自 NEW ROTEeKA 的歌曲名稱〈チョイスで会おうぜ！〉；後一句引用自電視節目《今田耕司的澀谷系裏蘋果》（今田耕司のシブヤ系うらりんご）。

SLITS

⑨ 聚集各路好手的
傳說夜店
下北澤 SLITS

**專訪前店長
山下直樹**

採訪・文字／磯部涼
人像攝影／沼田學　圖檔提供／山下直樹

那個時候，被稱為澀谷系的音樂人們，在自身的存在變得氾濫過剩之前，是在哪些地方活動、又是如何鍛鍊出自己的感性呢？在思考這類事情時，被視為最重要的場地之一，也許是過去曾佇立於下北澤、那間名 ZOO ／ SLITS 的小小夜店。在這個混沌街上，Live House、小劇場、古著店等店家並排，其中有一間，將所有曲風的音樂都播放出來的混沌夜店。為了再次見證在這個地下夜店中每個夜晚所發生的事情，本篇邀請到擔任過店長的山下直樹，由作家磯部涼進行採訪。

山下直樹

1962 年出生於長崎縣。1986 年受到西麻布 P.Picasso 不限曲風放歌的洗禮，於 1988 年至 1995 年底，擔任前身為下北 Night Club、而後為 ZOO 以及 SLITS 夜店的企劃兼負責人。在經歷創業經營音樂廠牌與經紀業務之後，目前是一位沒有特定頭銜的音樂愛好者。

● 「澀谷系」的供給源

搭乘京王井之頭線的特快車，來到世田谷區下北澤，這裡與澀谷僅有一站的距離，近年來正在進行大規模的區域重建。另一方面，存在已久的商店街，其中二手唱片行、古著店、滑板店、Live House、搖滾酒吧等也一同佇立，這種街景的獨特性，反倒是這一帶正在嘗試的賣點，飄散出彷彿是次文化主題樂園般的氛圍。不過相較於過去的下北澤——比如對於知道 ZOO 和 SLITS 的人來說，也許會覺得重建後的下北澤有些過於乾淨整齊了。

下北澤南口商店街，Mister Donut 對面的大樓中，有一條狹窄而陡峭的樓梯通往地下室。以前，在樓梯的盡頭有著一間大小僅二十坪的夜店，名叫下北 Night Club，在 1987 年開始營業，1988 年改裝更名為 ZOO，1994 年再次改裝更名為 SLITS，並於 1995 年歇業。從有關這間店所留下的無數證詞之中，浮現出來的形象正是混沌。一方面，瀧見憲司在這裡當起 DJ，The Flipper's Guitar 和 Kahimi Karie 都是店內常客，Scha Dara Parr 和 LOVE TAMBOURINES 也在此有定期活動演出，TOKYO No.1 SOUL SET 也是在這裡組成的——也就是說，這裡曾經是「澀谷系」的供給源。另一方面，Fishmans 在 ZAK[1] 的 PA 下演出，Buffalo Daughter[2] 與暴力溫泉藝者也曾在此登台表演，亦為「後

1　**ZAK**　演唱會和錄音工程師／製作人。自 1990 年代起負責 Fishmans 以及 BOREDOMS 的演唱會工程師，並從《空中キャンプ》（空中露營，1996 年）起擔任 Fishmans「世田谷三部曲」的工程師而受到注目。從那之後，一直活躍在電影和戲劇等各個領域。

2　**Buffalo Daughter（バッファロー・ドーター）**　由 suGar 吉永（シュガー吉永）、大野由美子和 MoOoG 山本（山本ムーグ）三人於 1993 年成立的樂團。初期在《美國音樂》的音樂廠牌 Cardinal 旗下活動，1996 年與由野獸男孩主理的 Grand Royal 簽約，並發行《Captain Vapour Athletes》和《New Rock》，還曾在美國主要城市以及歐洲巡迴演出，並以現場樂團的身分享有盛譽。2014 年，發行第七張專輯《Konjac-tion》。

澀谷系」的出現做足準備。

當然，如果把它放在日本 DJ 文化和饒舌音樂的歷史上，我們又將以不同的方式看待它吧。唯一能夠斷言的是，在那個狹小地下室中發生的派對和實驗，最終成為唱片並傳遍全國各地，極大地改變了自 1990 年代之後的次文化。2020 年 8 月剛在下北澤開幕的 LIVE HAUS 的店長 SUGANAMIYUU（スガナミユウ）[3] 早前曾表示：「我們應該做現代版的 ZOO、SLITS。」下北澤被改造重建，其形象被利用的同時，它的遺產和精神也在地下音樂圈中傳承著。我們請到擔任過 ZOO 和 SLITS 店長的山下直樹，回顧這個混合了各種曲風，並創造出新音樂的小夜店。

● 起點是新浪潮

關於 ZOO 到 SLITS 的歷史，由山下直樹監製的書籍《LIFE AT SLITS》（2007 年，P-Vine Books 出版）中已經有非常完整的解說。編輯濱田淳收集了超過一百三十位相關人物的龐大訪談內容，仿效以寫評論式傳記《伊迪·塞奇威克》（Edie Sedgwick）、《楚門·卡波提》（Truman Capote）出名的喬治·普林頓（George Plimpton）[4]，運用口述歷史技巧融匯集結為該書，意外的是，澀谷系這個詞在書中很少出現。說來，山下在書本的一開始是這麼寫的。

3　**SUGANAMIYUU（スガナミユウ）**　在擔任下北澤 THREE 的店長後，於 2020 年開設 LIVE HAUS。除了以樂團 GORO GOLO 的主唱身分活躍於樂壇之外，他也是 #SaveOurSpace 的核心成員，幫助在新冠疫情的影響下遭遇困境的文化機構及其相關者，為其爭取國家補貼。

4　**喬治·普林頓（George Plimpton）**　1927 年～ 2003 年。美國記者、作家和文學編輯。他撰寫的作品有作家楚門·卡波提（Truman Capote）、演員伊迪·塞奇威克（Edie Sedgwick，被視為安迪·沃荷〔Andy Warhol〕之繆思）等人的評論性傳記。

「什麼是澀谷系？」

很可惜我無法回答你這個問題，但如果你問我在 SLITS 和 ZOO 中做過的事，我或許能夠回答你。(摘自《LIFE AT SLITS》序言)

此外，該書的結尾還描述了 1995 年 12 月 31 日舉辦的除夕活動——是隨著 SLITS 的「搬遷」而閉幕的日子，回過頭來看，可以想見當時正處於澀谷系的全盛時期。不過，山下的筆觸卻很黑暗。他酒不愛喝多，卻把自己灌得爛醉，抓著麥克風不斷地向滿場的觀眾詢問。

「大家開心嗎？」也可能是我自己想太多了，但在我看來觀眾臉上的表情似乎很難受。在擠得水泄不通的場地裡，從觀眾迷離的眼神中透露出的，就只是在等自己想看的表演者出來而已。那種眼神原本會在 Live House 等場地看到，但不應該會在自己經營的這個地方看到的。但到了那個時候，自己的店也已經變得不再令人感到新鮮。那一刻，比起思考從 ZOO 過渡到 SLITS 之際自己選擇的方法是否正確，我只是想著，等天一亮就要離開這裡。(摘自《LIFE AT SLITS》後記)

從這裡可以看出山下，或是說 ZOO ／ SLITS 與時代之間微妙的距離吧。在 SLITS 結束營業的二十五年後，也是《LIFE AT SLITS》出版的十三年後，當我根據這個連載系列的主題再次向山下提問澀谷系時，答案仍然不明朗。

「老實說，我對澀谷系一無所知。應該說只是在店外知道這個詞而已。我記得當時我去唱片行的時候，看到經常在我們店裡表演的人的作品被擺放在一起，我不記得上面有沒有貼著寫上澀

谷系的看板⋯⋯不知道為什麼就被這樣叫了。」

　　然而，可以肯定的是，ZOO／SLITS和澀谷系的確可以感覺得出來是同時代的。例如，「ALL IN THE MIX」這個表達方式，曾在日本DJ文化中經常被使用。混合各種音樂，在1990年代的日本，這種嘗試無處不在──不論是在唱盤和混音器中，在樂團的聲音中，還是在位於下北澤地下室的ZOO／SLITS裡。

　　「當說到『ALL IN THE MIX』時，我認為自己的原點是新浪潮。」

　　山下的回憶可以追溯到1980年代前半。

● 「新的浪潮」影響力遠至福岡的迪斯可

　　「那個時代，新浪潮不是會不斷做出聲音的變化嗎？因為這樣，我除了搖滾樂之外，也開始聽雷鬼、Dub、噪音等各式各樣的音樂。然後幾乎同一時間，DJ文化也開始出現。DJ比音樂人更深入且更廣泛地挖掘音樂，受其影響的我自然也開始改變自己聽音樂的方式。所以我能確定的是，原本我就不是一個能夠專注只聽一種音樂的人，該說是水性楊花嗎？（笑）另一方面，我喜歡音樂的心情比任何人都強烈。1980年代前半，去東京之前我人在福岡。有一段時間我在天神一間迪斯可裡工作，當時那間店每天晚上都會放麥可・傑克森（Michael Jackson）的《Billie Jean》。也有些喜歡新浪潮音樂的人會來這裡，但感覺他們對音樂的投入沒有那麼深。真要說的話，應該是更偏向喜歡時尚的，所以我一邊工作時，會一邊想著『我該待的地方可能不是這裡吧』。

　　說到這個，我想起那間店曾發生過『Wild Style事件』。有一天，店裡的DJ和經理去看電影《Wild Style》[5] 的試映會，看完

5　《Wild Style》　由Charlie Ahearn執導。1983年上映，並成為DJ、饒舌、霹靂舞、

後受到啟發，所有人全身上下都穿著愛迪達的衣服來上班。店長看到經理沒有換上黑色衣服之後大罵：『你穿什麼運動服啊！』結果經理便辭職了。我就想：『《Wild Style》到底有什麼魔力讓大家如此著迷？！』從那之後，我也開始對嘻哈產生濃厚的興趣。我想那時是一個全世界的音樂都在改變的時代。我認為嘻哈之於黑人音樂，某種程度上是類似龐克之於搖滾樂，那個浪潮甚至席捲到遠在福岡的迪斯可中。」

● 因藤井悟的 DJ 大感震撼

而「這股浪潮」結合社會的動向，改變了城市的夜晚。1984年，俗稱的風營法頒布重大修改。迪斯可被禁止在深夜營業，為了規避法律規範，因運而生的便是早期的夜店。

「1980 年代中期，福岡開始開設日後被稱為夜店的營業場所，而開這種店的人就是那些去過東京生活後回來的人。那個時候，我每天的生活就是在迪斯可的工作結束後，繼續和客人一起到夜店玩到凌晨四點左右再回家。那些店的人選的歌都很深入，我有好多次都有『喔，連這樣的歌也會放嗎！』的感覺，讓我漸漸開始產生『想在這樣的店裡工作』的想法。」

當時，山下從福岡前往正在夜店文化發展期的東京玩，在西麻布的夜店 P.Picasso [6] 裡，體驗到藤井悟 [7] 的 DJ 大受震撼。作家

塗鴉藝術等嘻哈文化廣傳全世界的契機。包括 DJ KRUSH 在內，許多日本的音樂人都表達了該作品對他們的影響力。

6　**P.Picasso**　1985 年在西麻布開業的夜店，由村田大造規劃空間。藤井悟、松岡徹、高木康行、川野正雄、長田定男等現今仍然活躍的 DJ 作為常駐 DJ，該場地也有許多傑出 DJ 隨後也在 ZOO ／ SLITS 中演出。

7　**藤井悟**　在「LONDON NITE」擔任 DJ 之後，他在 P.Picasso、青山 MIX 和西麻布 328 等許多夜店和活動中演出。2000 年與松岡徹、須藤一裕組成 DJ 團隊 CARIBBEAN DANDY，並受邀出席過富士搖滾音樂祭（FUJI ROCK FESTIVAL）演出。

／ DJ 的茬開津廣 [8] 在《LIFE AT SLITS》書中，回想起藤井悟在 P. Picasso 擔任 DJ 時是這麼說的：「當時每個人都有自己喜歡的音樂，但就曲風而言，大概就是二、三種吧？比如說斯卡和 Boogaloo，嘻哈和電子，或是雷鬼和其分支之類的。但當我聽到悟播放的音樂，他自然地將歌謠曲等許多不同的音樂都納入歌單中，就產生『他這種混合方式感覺好像很不錯』的想法。」另外，對於在 P. Picasso 擔任 DJ 的松岡徹 [9] 的現場，果然如同茬開津廣說的：「我很清楚地記得，他從琳恩‧柯林斯（Lynn Collins）[10] 那一類開始，完美地利用節奏混合從 Rare Groove 接到〈Pump Up The Volume〉[11]，最後帶到斯卡結尾。實際上現場的氣氛也非常熱烈。這個震撼感受大概跟第一次聽到 2manydjs [12] 的 CD 時差不多（笑）。」他們的 DJ 方式簡直就是「ALL IN THE MIX」。山下這麼說道。

「我從還在福岡迪斯可的時代就聽說過『LONDON NITE』的傳言，大貫（憲章）先生播放各式各樣與迪斯可無關的歌曲，因為我自己喜歡聽各種曲風的曲子，所以覺得應該會很適合我。然而，當我來到東京時，舉辦活動的場地 TSUBAKI HOUSE 已經

8　**茬開津廣**　自 1990 年代初開始，在 P. Picasso、青山 MIX、ZOO ／ SLITS、西麻布 YELLOW 等場所擔任 DJ，同身兼作家、翻譯和大學講師等身分。對街頭文化有深厚的了解，尤以嘻哈文化為主。2017 年參與製作日本首回嘻哈展覽《RAP MUSEUM》。目前，於「Real Sound」網站上撰寫一系列關於日本嘻哈歷史的文章，題為〈東京／ブロンクス／ HIPHOP〉（東京／布朗克斯／ HIPHOP）。

9　**松岡徹**　1980 年代中期，在 TOOL'S BAR 首次 DJ 出道，並在 P. Picasso 和青山 MIX 混合世界級的音樂，如斯卡、雷鬼、Cumbia、加勒比和非洲音樂。此後一直活躍在 KING NABE 率領的「CLUB SKA」活動以及 CARIBBEAN DANDY 中。

10　**琳恩‧柯林斯（Lynn Collins）**　在詹姆斯‧布朗（James Brown）的音樂廠牌中留下的《Think (About It)》（1972 年），是 Rare Groove 的經典／取樣來源，因而成為廣為人知的女歌手。

11　**〈Pump Up The Volume〉**　浩室組合 M/A/R/R/S 在 1987 年的熱門歌曲。

12　**2manydjs**　由來自比利時的 David 和 Stephen Dewaele 所組成的兄弟二人組。他們的音樂混搭（Mashup）Techno、電子、搖滾、嘻哈和靈魂樂等風格，2000 年前後在夜店場景中廣受歡迎。

ZOO 店長時期的山下直樹。

歇業，結果最後原版的『LONDON NITE』我一次也沒去過。不過，卻也在那時候剛好體驗到悟在 P.Picasso 的 DJ。我不知道他當時的風格是獨創的、還是受到大貫先生的影響，但無論如何，悟所播放的歌曲全部都是我自己喜歡的歌。

之後，我剛搬到東京的時候，福岡的一個熟人就跟我說他要開一間夜店，希望我能回去做店長。但因為我只有在迪斯可工作的經驗，我打算先在東京學習個半年左右再回福岡。隨後那間店的室內設計由經手過 P. Picasso 的村田大造[13]所屬的公司負責，我也在悟擔任 DJ 的下北 Night Club 開始工作，不過後來福岡開夜店這件事就中途喊停了。而下北 Night Club 的店名也改成 ZOO，原本擔任企劃和安排演出者的荏開津跟我說：『因為我想在青山剛開幕的 MIX 專心做 DJ，請問山下先生能不能接手這些事情呢？』當時是抱著也只能試試看的心情開始的。」

13　**村田大造**　空間製作人。曾為西麻布 P. Picasso（1985 年～ 1990 年）、澀谷 CAVE（1989 年～ 2000 年）、西麻布 YELLOW（1991 年～ 2008 年）和代官山 Air（2001 年～ 2015 年）等人氣夜店操刀規劃設計。

● 同時喜歡各種音樂有什麼不對？

　　1988 年，山下成為 ZOO 的店長。荏開津為這間店取的名字包含多元性的意義，而山下開始安排演出者時，也為其呈現出曲風的動物園模樣。光是在《LIFE AT SLITS》一書列出的例行活動的大分類中，就有初期的歌德氛圍的「Club Psychics」（通靈者俱樂部）、催生出東京全景曼波男孩（Tokyo Panorama Mambo Boys）[14] 的「Panorama Cabaret Night」（全景歌舞之夜）；Jackie & The Cedrics[15] 和 The 5.6.7.8's[16] 曾參與演出的「Garage Rockin' Craze」（車庫搖滾熱）；由瀧見憲司擔任主要 DJ 的「Love Parade」（愛的遊行）；由活動中的 session 發展出 TOKYO No.1 SOUL SET 的「Super Ninja Freak」（超級忍者怪胎）；日本首位 New Roots（雷鬼）音樂人 Mighty Massa[17] 的「ZOOT」；從開店初期就參與演出，隨後被稱為 Rustic Stomp 曲風開創者的 TO

14　**東京全景曼波男孩（東京パノラママンボボーイズ，Tokyo Panorama Mambo Boys）**　平成時期由 Comoesta 八重樫（コモエスタ八重樫）、Paradise 山元（パラダイス山元）、Gonzalez 鈴木（ゴンザレス鈴木）組成的曼波三重奏。以 DJ 和打擊樂的新穎風格重現昭和 30 年代流行的日式曼波舞，引發話題。1991 年以《マンボ天国》（曼波天國）出道。之後，山元從事音樂活動之餘，還成為國際聖誕老人協會認證的聖誕老人；八重樫除了 DJ ／製作人的身分外，也擔任日本國內稀有歌曲的選曲者；鈴木則領導 Soul Bossa Trio 活躍在樂壇中。

15　**Jackie & The Cedrics**　1990 年，由 Rockin' Enocky、Rockin' Jelly Bean、Jackie T-Bird 組成的車庫純樂器樂團。翻唱衝浪搖滾、Hot Rod、1950 年代搖滾歌曲而廣受歡迎，在美國發行唱片與巡迴演出亦受到好評。貝斯手 Rockin' Jelly Bean 也是活躍的插畫家。

16　**The 5.6.7.8's**　1986 年在東京成立的女子車庫樂團，也曾在《IKA 天》中演出。自 1990 年代以來，樂團在美國和澳大利亞舉辦巡迴演唱會。此外，還因出演 2003 年昆汀‧塔倫提諾（Quentin Tarantino）執導的電影《追殺比爾》（Kill Bill）而聞名全球。2010 年，在白線條樂團（White Stripes）主唱 Jack White 的音樂廠牌旗下重新發行過去的作品，隔年推出 7 吋黑膠作品。

17　**Mighty Massa（マイティ‧マサ）**　THE SKA FLAMES 的鍵盤手，除了樂團活動之外，於 1994 年創立日本首個英國 New Roots 風格的雷鬼 Sound System 活動「The Mighty Massa Sound System」，受到世界各地 Roots 樂迷的歡迎。

ZOO 時期的各種傳單。從左上開始順時鐘依序是「Super Ninja Freak」（超級忍者怪胎）、初期「Love Parade」（愛的遊行）、「Blue Cafe」（藍色咖啡廳）、「Klub Hillbillies」（鄉村俱樂部）。

K¥O ＄KUNX [18] 主辦的「Klub Hillbillies」（鄉村俱樂部）；由 DJ EMMA [19] 擔任固定 DJ 的「DU27716」；在日本饒舌音樂史上亦具重要意義的「Slam Dunk Disco」（灌籃迪斯可）、LOVE TAMBOURINES 也曾參與演出的「Blue Cafe」（藍色咖啡廳）；Scha Dara Parr 主導的 LB Nation [20] 的「LB 祭」……實在是非常壯觀。

「從一開始，我就完全沒有打算要把它做成只有特定單一曲風的場地。我想在店裡的行程表中填滿我聽過、覺得喜歡的各種音樂。如此一來，各種活動不是都會各自有客人來參加嗎？我的理想是，我們的店能夠成為一個媒介，讓觀眾們可以無關乎音樂類型地來參與各種活動，一起分享各種不同的音樂。因為我認為說到底，就算音樂類型不同，回溯其源頭，一定有某處是相通的。

同時我自己的心中也有著『同時喜歡各種音樂有什麼不對嗎？』的想法。因為在我年輕的時候，比起聽各種不同的音樂，那時候有『只追求一種曲風的人很酷』的風潮，例如『我是龐克派的！』或『我是黑人音樂派的！』等等。要是被問到『你喜歡

18　**TOKYO ＄KUNX（東京スカンクス）**　一組代表 1990 年代日本 Psychobilly、Rustic 的樂團。1986 年以 DABISUKE（斑鳩琴、曼陀林、主唱）為中心組成的「Rustic Stomp」音樂，風格以混合藍草音樂與龐克的牛仔龐克（Cowpunk）為基礎，並包含豐富多樣的 Roots 音樂。初次演出是在 1987 年 9 月的下北 Night Club 中。

19　**DJ EMMA**　DJ ／製作人，也被稱為「浩室之王」。1985 年開始 DJ，自 1994 年以來一直是芝浦 GOLD 的常駐 DJ，活躍於現場中。由他所主持的派對「EMMA HOUSE」，跨越世代在西麻布 YELLOW、澀谷 VISION 接續舉辦著，同名混音 CD 也是從 1995 年起，成為長年發行的長壽系列。

20　**LB Nation**　Little Bird Nation。以 Scha Dara Parr 為中心，包括了 TOKYO No.1 SOUL SET、Cartoons、TONEPAYS、脫線 3、四街道 NATURE、JUDO、Naohirock & SuzukiSmooth、THREE ONE LENGTH 所組成的團隊。自 1992 年以來，「LB 祭」在 ZOO ／ SLITS 舉辦，以團隊身分留下的音檔包括 Scha Dara Parr《WILD FANCY ALLIANCE》中的〈Little Bird Strut〉（1993 年）、《スチャダラ外伝》（Scha Dara 外傳）中的〈GET UP AND DANCE〉（1994 年）。1996 年，在日比谷野外音樂堂舉辦「大 LB 夏まつり」（大 LB 夏祭）。

「LB 祭」傳單。JUNKOLESS 3 是 Scha Dara Parr 的化名。

哪種音樂？』，而你列舉出各種曲風，就會出現『真不可置信！』之類的反應。但是現今的時代，不論什麼曲風的音樂都聽，是一件很普通的事不是嗎？那時候我就有這種反抗心理，所以希望來到 ZOO 的觀眾都可以不受限地享受音樂。實際上在開始經營之後，在店裡常常發現『我記得那個人也參加過那場、還有另一場活動』之類的事情發生。例如前 DRY & HEAVY 團員的小 Mai（Likkle Mai）[21] 之類的，就每天都會過來玩。」

● 各種曲風中的全曲風

《LIFE AT SLITS》中有許多地方暗示著，雖然參與每個活動的成員都對這種曲風有專業的了解，但他們證明了自己是各種曲風的集合體。比如參與「Panorama Cabaret Night」（全景歌舞之夜）的 Husky 中川（ハスキー中川）：「『Panorama』，是指不停用手扭轉控制器切換電視頻道的感覺。（略）我希望不僅是拉丁，

21　**Likkle Mai（リクル・マイ）**　　雷鬼歌手。在 The Dreamlets 之後，於 1995 年加入雷鬼／ Dub 樂團 DRY & HEAVY。2005 年離團後，以《ROOTS CANDY》專輯個人出道。此後也一直在樂壇中有許多活躍的表現。

還有所有傳入東京的節奏全部都要播放。(略) 從 dodompa (ドドンパ) [22] 到曼波,還有搖滾樂和鄉村搖滾樂通通都要播!」又像是 Jimmy 益子對「Garage Rockin' Craze」(車庫搖滾熱) 活動的印象:「可以參考的範本不多。真要說的話,就是電影《動物屋》(Animal House) [23] 中約翰・貝魯西 (John Belushi) 待的大學社團的派對吧。也就是 Frat Rock。觀眾不管是喜歡龐克、Mods 還是搖滾都可以。說起來,60 年代的美國在地車庫文化本身,不就是這樣隨性地混雜在一起的嗎?」還有參與「Zoot」活動的 Likkle Mai:「從斯卡、根源雷鬼到舞廳,構成概念是原封不動地體現出牙買加音樂的歷史。(略) 除此之外,也受到 Gaz's Rockin Blues[24] 世界觀的影響,所以我有時會播放詹姆斯・布朗 (James Brown) 和小理察 (Little Richard) 的歌曲。」從這些敘述中都能夠感受到這樣的特徵。

「我想呈現出各種曲風中類似全曲風 (all genre) 的一面。如此一來,即使以某個曲風當作主題,能夠播放的音樂範圍也可以很寬廣不是嗎?在這樣的音樂廣度中,一定會有什麼是能夠吸引到觀眾的。『請用廣泛的定義來解釋曲風,並以其作為選曲的依據。』我是這麼告訴每一位 DJ 的。」

● 一個作為了解夜店樂趣契機的地方

另外,要是說到 ZOO ／ SLITS 和澀谷系的連接點,上面提

22　**dodompa (ドドンパ)**　　[譯註] 是日本一種特定的節奏模式,自 1960 年代開始流行。以四拍中的第二拍為重拍。

23　**《動物屋》(Animal House)**　　於 1978 年上映的美國電影,由約翰・蘭迪斯 (John Landis) 執導,約翰・貝魯西 (John Belushi) 主演。是一部喜劇,描寫 1962 年在美國東北部一所大學的兄弟會裡製造各種麻煩的年輕人們。山姆・庫克 (Sam Cooke) 的〈Twistin' the Night Away〉和 Chris Montez 的〈Let's Dance〉等被選為電影中的配樂。

24　**Gaz's Rockin Blues**　　DJ Gaz Mayall (見第 10 篇註 7) 在倫敦舉辦的派對,已行之有年。主要播放牙買加的老歌,也會播放 Jump Blues 和節奏藍調歌曲。

1993 年 4 月 4 日～5 月 8 日的活動日程表。

各種傳單。「Love Parade」（上）、「Anorak is Not Dead」（左下）、後期「Love Parade」（右下）。

到的瀧見憲司擔任主力 DJ 的定期活動「Love Parade」（愛的遊行）大概會是最先被提及的吧。身為常客的 The Flipper's Guitar 的小山田圭吾和小澤健二，則是以番外篇的形式舉辦「Anorak is Not Dead」（Anorak 不死）活動。在正式活動中，擔任 DJ 的還有 Kahimi Karie，1991 年瀧見創立 Crue-L Records 後，便將她與以 ZOO 為據點的 LOVE TAMBOURINES 推行出道。

「有段期間，來『Love Parade』的觀眾多到甚至讓我覺得『來這麼多人沒問題嗎？』。在那麼狹小的店裡，每次都擠了三百人左右。不過與其說純粹是『Love Parade』的觀眾，應該說來的人是從早期就會來玩的 The Flipper's Guitar 兩位團員以及 Kahimi Karie 的樂迷，透過他們知道這個活動而來的，所以有很多人看起來就是『第一次來到夜店這種地方』的樣子。不點酒精飲品，一個勁猛喝軟性飲料（笑）。像這樣的人在西麻布之類的地方是不可能出現的，不過對我來說，我希望這邊可以是他們能了解夜店有趣之處的一個契機。想要告訴大家，能夠大聲享受音樂的地方不只是 Live House 而已唷。但也正如我剛才提到的，一部分是由於 The Flipper's Guitar 的名氣而前來的觀眾，而瀧見他放的歌一直在變化，所以喜歡 Neo Acoustic 的人可以接受瘋徹斯特的歌曲，但是當開始放黑人音樂的時候，有時反應就不好，也有諸如此類棘手的地方。」

此外，儘管是否定位於所謂的澀谷系還有爭議，但作為與其同時代的樂團，山下最一開始提到的名字，果然還是從前面提到的活動「Super Ninja Frea」（超級忍者怪胎）的 session 中形成的 TOKYO No.1 SOUL SET。「SOUL SET」是取自牙買加的 Sound System（1940 年代誕生的移動式戶外舞會），意思是除了雷鬼之外也會播放其他各式各樣音樂的日子。川邊浩志從龐大的唱片收藏中創作出如同拼貼般的節奏，BIKKE 那不知是饒舌還是吟誦的人聲，搭配上渡邊俊美的和音與吉他，他們創作出的音樂，可說

1991 年 7 月 24 日為紀念 TOKYO No.1 SOUL SET 的 12 吋單曲〈YOUNG GUYS ALWAYS THINK ABOUT SOMETHING〉開始販售而舉行的發行派對傳單。

是只有在東京才能誕生的「SOUL SET」。

「近距離觀看他們從 ZOO 開始漸漸成長，就這個過程的意義來說，我對 TOKYO No.1 SOUL SET 抱持著許多情感。因為所有團員，他們都是原本就會來店裡玩的觀眾。川邊在 Flash Disc Ranch[25] 工作，我記得一開始應該是荏開津問他：『你不是有很多唱片嗎？下次要辦實境比賽（DJ 競賽），你要不要參加？』另一方面，（渡邊）俊美總是穿著誇張華麗的衣服，帶著很多朋友一起來，把 ZOO 舞池的氣氛炒得很熱喔（笑）。讓我心裡想『這個人到底是何方神聖？』之類的。然後，我覺得把他們兩人放在一起會很有趣，所以我就介紹川邊和俊美互相認識。後來 SOUL SET 發行唱片，甚至舉辦全國巡迴演唱會。就我自己而言，從他們身上我能夠最真實地感受到這股熱潮。」

25　**Flash Disc Ranch**　1982 年開幕的下北澤唱片行。座右銘為「用實惠的價格買到您想要的唱片」，擁有不偏向特定類型的眾多唱片，並受到音樂愛好者和 DJ 們的支持。地址位於東京都世田谷區北澤 2-12-16 三鈴大廈 2 樓。

● 那時，注意到倫敦的人們

然而，對於山下來說，比起離下北澤搭特快車只有一站的澀谷來說，遙遠的倫敦才是帶給他更多影響的城市。

「雖然我接下來要說的話，現在聽起來可能會覺得很不酷，但當時我注意到倫敦的人們，於是我心想：『我們不也能在日本做同樣的事嗎？』就這樣開始實行了。看著 ZOO 彈丸般大小的舞池中寥寥無幾的客人，我想著『見證龐克誕生的三十個人應該也是這樣的情景吧』。我的印象中倫敦是個很大的都市，但實際上人口卻比東京少呢。

SOUL SET 的最初想法是做類似日本版 SOUL II SOUL[26] 的風格。雖然這麼說，但也是我擅自描繪的形象（笑）。SOUL II SOUL 的音樂性就很有從倫敦街頭誕生的感覺，與其說是樂團，更像是『有相同目標的一群人』，例如有的人開設服裝品牌，以跨媒材般的表現方式，做著有趣的事情。SOUL SET 的成員中，也有人在經營服裝品牌等等，就有那種不同背景的人們因為相同目標而聚集在一起的感覺。我也曾和 EMMA 說過『加入 SOUL SET 怎麼樣？』這樣的話（笑）。雖然沒有朝著我預期的方向前進，當然那樣也很好。

The Brand New Heavies 不是也來自倫敦嗎？他們在 1990 年代初期發行的 7 吋單曲黑膠，當時完全買不到。當我把這件事跟一個朋友說的時候，他告訴我：『那張單曲壓了一千張，其中三百張分發給朋友，剩下的三百張進口到日本，所以事實上有將近一半的銷量都是在日本賣出的。』國外一出新的音樂，日本有

26　**SOUL II SOUL**　　最初由是 DJ Jazzie B 所舉辦的 Sound System 活動名稱，隨後 Nellee Hooper 和 Caron Wheeler 加入，組成音樂團體。Nellee Hooper 是在英國布里斯托活動的 The Wild Bunch 的成員之一。1989 年，〈Keep On Movin'〉、〈Back To Life (However Do You Want Me)〉創下熱銷紀錄，受雷鬼和節奏藍調影響的節奏風格 Ground Beat 風靡一世。

收藏著當時聚會照片的相簿。還有一張諾曼・庫克（Norman Cook）於 1992 年 4 月以 BEATS INTERNATIONAL 身分來到日本做 DJ 時的照片。

許多人就立刻試著跟進理解，我認為這樣的日本真的是一個很特殊的國家。似乎從龐克、新浪潮時代開始就是如此。」

　　如果說倫敦曲風產生混合的背景是來自於移民社會，那麼東京的背景就是消費社會吧。源自倫敦的「Rare Groove」運動，旨在尋找不分曲風的 Groove 唱片，在 1980 年代後半期引起人們的關注，後來也由藤原浩（藤原ヒロシ）[27] 等潮流引領者首次引入日本。然後，它逐漸地本土化，例如 Free Soul[28] 就是日本獨自發展

27　**藤原浩（藤原ヒロシ）**　　創作者／音樂人。自 1980 年代開始擔任 DJ，並於 1985年與高木完組成 TINY PANX。從 1990 年代開始擔任小泉今日子、藤井郁彌、UA 等人的製作人，另一方面以個人名義與川邊浩志合作 HIROSHI II HIROSHI，以及和前LOVE TAMBOURINES 的 ELI 合作 ELI + HIROSHI，並發表作品。至今還在進行音樂活動，同時在街頭文化領域擁有巨大影響力。

28　**Free Soul**　　［譯註］日本特有名詞。一般指的是帶有時尚感的夜店系靈魂樂，但沒有準確的定義。基本上只要是在夜店播放的有靈魂樂風格的歌曲，就會被歸類到這個類別。

出的音樂分類。可以說，包含澀谷系在內，日本音樂人以樂團的形式消化了 Rare Groove 所帶來的影響。ZOO ／ SLITS 便是一個讓 DJ 文化和樂團文化產生互相影響關係的現場。

● 就像是音樂宅的聚集場所

「我認為澀谷系與御宅族文化應該有一些共同點，因為他們都熱衷於研究音樂和文化。以 ZOO ／ SLITS 的時代來說，也正巧是『御宅族』（オタク）這個詞開始被普遍認識的時期。我想我不是御宅族，但我是那種會聽各式各樣音樂的人，而像我這種類型的人恰好當上店長。然後我想有許多相同類型的人，因為嗅到店裡的氣氛而漸漸聚集過來。不過這間店啊，不合的人是絕對融入不了的。這間店不是所謂的玩咖會來的店，我感覺更像是音樂宅的聚集地。說起來，下北澤本來也就不是玩咖會來的地方。」

Double Famous[29] 舉辦的「Brilliant Colours」活動中，可以感覺到是喜歡唱片也喜歡演奏的人們所創造出來的空間，或者說給人一種 DJ 播放的聲音被樂團聲音吸收的氛圍。我自己在十幾歲時對玩樂團的人的印象是，家裡似乎沒幾張唱片（笑）。當然，也有人很明確知道自己理想的聲音是什麼樣的，一旦聽了太多各式各樣的音樂，反而會變成阻礙。不過當 SLITS 開始的時候，擁有很多唱片的人開始創作出音樂了。」

山下經常使用「○○○○（人名）的全曲風感覺」這樣的說法，這句話我認為便顯現出他的哲學。每個人都有自己獨特的「全曲風感覺」。這就是為什麼山下邀請很多不是 DJ 的人在 ZOO ／ SLITS 擔任 DJ 的原因。

29　**Double Famous（ダブル・フェイマス）**　1993 年由 Little Creatures 的青柳拓次、栗原務、畠山美由紀、坂口修一郎組成。最初以現場演出為主，1998 年發行首張專輯《ES PERANTO》。即使在青柳和畠山離開後，仍然以六人編制活躍在樂壇中。

「Brilliant Colours」傳單。上圖是珍貴的原稿。

「Garage Rockin' Craze」的傳單。

「我記得在『Garage Rockin' Craze』（車庫搖滾熱）中演出之類的人就是這樣，出席的人應該都是第一次做 DJ。至於活動的開端，是因為我福岡時代的朋友先來到東京，在所謂的 Neo GS 圈中活動。他是一個叫做 THE PINKEYS 樂團的團員，他們的歌曲也有收錄在 MINT SOUND 發行的主題式合輯中。所以我對東京的車庫搖滾圈略知一二，就想說要做播放車庫搖滾音樂的活動，於是朋友跟我介紹同樣在 Neo GS 圈中活躍的 The 20 Hits 的 Jimmy 益子，還有 GREAT3（早期 Wow Wow Hippies 的高桑圭與白根賢一參與的時期）。那是在片寄（明人）加入之前，團員全都穿著皮夾克演奏樂器的時候。『Garage Rockin' Craze』裡的每個人都有過『讓我們來做 DJ 真的可以嗎？』的想法呢。我想對於在東京玩樂團的人來說，『LONDON NITE』的存在太過於巨大，導致他們放音樂這件事感到退卻、沒有自信。他們心裡可能在想著能夠放搖滾樂的只有像大貫先生那樣的人吧。但因為我自己一直到那之前都還是一個住在鄉下的人，所以完全沒有產生這樣的想法。」

● 也會邀請客人「來做 DJ 吧」

「現在這個時代『任何人都可以做 DJ』的概念已經非常普遍，但是在夜店文化之前——也就是迪斯可時代，那時候的 DJ 是由場地聘請的專業 DJ，所以混音器等等也都是店裡訂製的。當時也沒有（讓 DJ 更容易操作的）Crossfader。所以，當 Vestax 早期的 Disco Mixer 重新進口到日本時我自己也買了，結果被 DJ 小小地威脅了一下：『你打算要做 DJ 嗎？！』（笑）就是那樣的一個時代。但我覺得每個人都來做 DJ 會很有趣，所以我也會到處邀請來到店裡的客人，跟他們說『來做 DJ 吧』。邀請的標準是看他們跳舞的樣子，就大概會有感覺，很難用言語說明。雖然我不

知道那位客人擁有多少唱片，但我覺得一個人是不是喜歡音樂，會從他跳舞時的氛圍中感受到，不是嗎？另外還有，看得出來對時尚很用心下工夫的人之類的，我會對『衣服穿得很誇張』的人提出邀請。當然也遇過對方跟我回聲『蛤？』之類、一臉覺得我莫名其妙的狀況。然後，如果對方跟我說『DJ？我想做！』的話，我就在筆記本上寫下對方的名字和電話號碼，還有工作的地方。不過現在不可能做這種事了（笑）。

瀧見也是，他原本是雜誌《FOOL'S MATE》的編輯，有一次在一個邀請音樂雜誌的作家來做 DJ 的企劃中，是他的朋友 EMMA 邀請他來做 DJ，因此走上這條路。冷牟田（竜之）[30] 也是，他第一次做 DJ 應該就是在我們店裡吧。當時，在加入東京斯卡樂園之前，他在一個叫做 BLUE TONIC 的樂團，但一聽到他說他喜歡斯卡音樂，我就跟他說：『你為什麼不試試看呢？』」

● 不同世代的人彼此相連，總是互相欣賞的感覺很棒

說到 ZOO ／ SLITS 中的「ALL IN THE MIX」理念，在 90 年代前半，店還營業著的那時候，如今已涇渭分明、個性鮮明的各類曲風可說是還處在建立基礎的時期，因此也可以說是尚未產生分化吧。

例如，在荏開津廣擔任 DJ 的同時，也負責預訂演出者的活動「Shotgun Groove」中，除了 TOKYO No.1 SOUL SET 之外，還 有 KRUSH POSSE（DJ KRUSH、DJ GO、MURO）、

30　**冷牟田竜之**　與離開 THE ROOSTERS 的井上富雄等人組成 BLUE TONIC，並於 1987 年主流出道。1988 年加入東京斯卡樂園，直到 2008 年離開。之後，一直活躍於個人企劃，以及樂團 DAD MOM GOD、MORE THE MAN 的音樂活動中。以 DJ 身分在「Taboo」活動中也很活躍。

BEATKICKS（TWIGY[31]、HAZU[32]）等人，現在回想起來，是一個令人意外的演出組合。此外，從同一個活動發展而成的「Slam Dunk Disco」（灌籃迪斯可），以自願即興表演（open mic）為賣點，吸引到 MICROPHONE PAGER，以及 YOU THE ROCK ★ [33]、RHYMESTER、ECD、KIMIDORI（キミドリ）、SOUL SCREAM[34] 等各種不同風格的人物展現他們的饒舌表演，成為決戰場地兼社交場合。不過，來的客人很少，場地上幾乎只有饒舌歌手，沒有什麼觀眾。

說到 ZOO ／ SLITS 時腦中會浮現的情景，十個人就有十種不同的模樣。有些人會想到排隊入場的隊伍一直持續到車站、或是在場地裡好像快要缺氧的感覺，也有人會想到地板嘎吱作響的聲音，或是想起場內緊密的氛圍。ECD 的著作《應該存在的地方》（いるべき場所，2007 年，媒體綜合研究所發行）中，對於

31　**TWIGY**　　身為 MICROPHONE PAGER、雷的一員，是一直引領日語饒舌的進化發展的 MC。1987 年開始以 BEAT KICKS 名義展開活動，主要活動範圍以名古屋為主。獨一無二的 Flow 影響許多音樂人。2016 年，出版口述自傳《十六小節》。

32　**HAZU**　　HAZU ＝刃頭，又稱「最狂音術師」，以名古屋為活動據點的純音樂創作者／ DJ ／製作人。1987 年，他與 TWIGY 一起開始以 BEAT KICKS 活動。在 1990 年代，與 DJ KRUSH 等人加入 Kemuri Productions 團體，和 TOKONA-X 一起組成 ILLMARIACHI 並出席「THUMPIN' CAMP」演出。目前以個人名義，以及與 YANOMI 的 DJ 組合 OBRIGARRD 持續音樂活動中。

33　**YOU THE ROCK ★（ユウ・ザ・ロック）**　　1980 年代開始擔任饒舌歌手。在 ZOO ／ SLITS 的「Slam Dunk Disco」（灌籃迪斯可）、「BLACK MONDAY」、「鬼だまり」（鬼會）和「雷おこし」（起雷）等派對上擔任主持人。1996 年發行個人專輯，出席「THUMPIN' CAMP」演出。1997 年與 TWIGY、RINO 等人組成雷。在 TOKYO-FM 播出的深夜節目《HIP HOP NIGHT FLIGHT》（1995 年～ 1998 年）擔任主持人，2000 年也在日比谷野外音樂堂舉行的「HIPHOP ROYAL 2000」擔任主辦人，以不同身分活躍於樂壇。除此之外，也與 PIZZICATO FIVE 以及 NONA REEVES 有過合作。

34　**SOUL SCREAM（ソウル・スクリーム）**　　在以 Power Rice Crew 的名義活動後，於 1996 年以 SOUL SCREAM 的身分主流出道。與 E.G.G.MAN、HAB I SCREAM 的 2MC、DJ CELORY 三個人發行《The Deep》、《The positive gravity - 案とヒント》（The positive gravity - 案與提示）等四張專輯。代表曲〈蜂と蝶〉（蜂與蝶）直到現在仍被用來當作 MC 對決的節奏。2020 年，相隔十八年首次發行新歌〈Love, Peace & Happiness〉。

各種傳單。「Slam Dunk Disco」（灌籃迪斯可，左上）、「Kung-fusion」（雙節棍道，右上）、「ECD presents CHECK YOUR MIKE 95」（下）。

KIMIDORI 和四街道 NATURE（四街道ネイチャー）[35] 固定出演的活動「Kung-fusion」（雙節棍道）有著這樣的描寫。

> 「我聽到 KUBOTA（引用者註釋：KIMIDORI 的 KUBOTA TAKESHI）播放的 Cooke, Nick and Chackey 的〈可愛いひとよ〉（可愛的人兒啊）[36]，還有小 MAKO（引用者註釋：KIMIDORI 的 MAKO）播放的淺川 MAKI（浅川マキ）[37] 的曲子，覺得很新鮮。每次都起鬨要大家乾杯，喝著加了辣椒的啤酒喝到醉，像這樣無所事事的時間過得很開心。店關門之後，就去下北南口一間站著吃的蕎麥麵店『富士蕎麥麵』外帶一碗蕎麥麵或烏龍麵，坐在附近噴水池的外圍檯面上吃，大家一起悠閒地過到接近中午的時間。」

　　最終，日本饒舌音樂成為全國性的熱潮，而另一方面 ECD 的酒精成癮症則越來越惡化。這也是即將掀起巨浪的「前夕」。

　　「我非常感謝石田先生（ECD）在他的作品《LIVE AT SLITS》（1995 年）中為我們店留下紀錄。我在福岡的時候就已經知道石田先生的存在。當時對我來說他就是一個引領潮流的指標人物，持續引領饒舌時尚的風潮，從我的角度來看，他就是明星。硬要

35　**四街道 NATURE（四街道ネイチャー）**　　成立於 1990 年代前半的嘻哈組合。1996 年日本嘻哈界舉辦的里程碑活動「THUMPIN' CAMP」和「大 LB 夏まつり」（大 LB 夏祭），該組合是唯一兩邊都參加的團體，因而聞名。1998 年解散後，成員 KZA 和 DJ KENT 一起組成 FORCE OF NATURE。

36　**〈可愛いひとよ〉（可愛的人兒啊）**　　日本靈魂團體 Cooke, Nick and Chackey 1972 年的單曲（作詞＝阿久悠、作曲＝大野克夫），該團體自 1960 年代開始在駐日美國軍事設施等場所演出。山瀬麻美於 1987 年發行的翻唱版本也是專門播放日本昭和時代唱片 DJ 的熱門歌曲。

37　**淺川 MAKI（浅川マキ）**　　1942 年～ 2010 年。唱作歌手。1968 年，在寺山修司策劃的「蠍座」劇場中的單人舞台演出，受到好評，1969 年以〈夜が明けたら／かもめ〉（黎明時分／海鷗）出道。自 1970 年的專輯《浅川マキの世界》（淺川 MAKI 的世界）以來，發行許多以爵士樂為基底、飄散地下音樂氣息的作品，並貫徹自己獨特的美學持續進行音樂活動。

說的話，他給人的印象是 MAJOR FORCE[38] 那個圈子的人。不過在 KIMIDORI 出現之後，他很快地跟 KIMIDORI 那一掛變得關係很好，這點讓我很開心呢。雖然我只是一個外人，但從我的角度來看，不同世代的人們彼此相連，總是互相欣賞的感覺真的很棒。」

● 「讓我們反過來乘著澀谷系浪潮做吧」的心情

The Slits 於 1979 年由 Dennis Bovell 擔任製作人發行出道專輯《Cut》。融合龐克與雷鬼、Dub 的獨特風格，以及滿身泥濘的封面照片，十分具有衝擊性。

1994 年，ZOO 進行改裝並更名為 SLITS。這個名字取自於山下敬愛的後龐克樂團 The Slits[39]，他希望這間店能像該樂團一樣受到各種音樂的影響，並從中誕生出原創的表達方式。重新營業的一年後，營業時間從深夜提前到夜間——也就是說，SLITS 變成一個更接近 Live House 的空間。而這也和山下對於時代的意識有所變化相關。

「進入 SLITS 的時候，和之前相比，我越來越意識到澀谷系這項運動。每天晚上，都有唱片公司的人來遞名片，問我『有沒有什麼有趣的樂團？』之類的。表演結束之後，唱片公司的人會把音樂人帶到店外談事情（笑）。那樣的場面我已經看過好幾次，

38　**MAJOR FORCE**　1988 年，由高木完、藤原浩、屋敷豪太、工藤昌之（K.U.D.O）和中西俊夫創立的日本第一家夜店音樂廠牌。除了推出中西俊夫以 TYCOON TO$H 名義創作的作品，以及 SEXY T.K.O.（LOVE T.K.O）'S KYLAB 的作品之外，還有 ECD 以及 Scha Dara Parr 的作品。另外經營同音樂廠牌的公司 FILE RECORDS 也發行過 RHYMESTER、KIMIDORI 等嘻哈團體的作品。

39　**The Slits**　英國的後龐克樂團。成立於 1976 年，受到龐克運動啟發而組成。

也多少會有一點『要被偷走了』的感覺吧。至今以來經常到我們店裡表演的樂團，一旦和唱片公司簽約出道之後，礙於合約條款的限制，變得不能再來我們店裡表演之類的。我忍不住會想著：『什麼嘛，這樣和在普通的 Live House 裡會出現的樂團有什麼區別？』現在回想起來，這麼理所當然的事情我也知道，但當時就是不能理解。像這樣的事情一而再、再而三地發生，我又得要從零開始建立與新的表演者的關係，光是這樣想就覺得精疲力盡（笑）。

不過，當我去澀谷的 HMV，與買手太田（浩）（見第1篇）先生聊天的時候，我開始意識到，被稱為澀谷系的音樂現在能夠賣得這麼好，是十分罕見的狀況。也就是說，先前談論到的龐克和新浪潮，在日本出現了更多的聽眾。我心中冒出了，倒不如就趁著這個勢頭，冒險衝一波看看的想法。如果和我們店裡有關係的音樂人所做的音樂被稱為澀谷系，那麼何不乾脆就對外表明『正是如此！』（笑），看看會發生什麼事。我想知道，將我至今為止所做的事用更大規模去做的話，會發生什麼事。《LIFE AT SLITS》的後記不是寫得很黑暗嗎？的確關店前心情是很黑暗的，不過另一方面，我內心也在描繪著這樣的未來喔。」

山下不滿足於僅僅改變營業時間。在續約之際，他決定冒險一搏，將返還的泡沫時期的高額保證金投入搬遷之中。

「以當時店內的結構來說，要更動是有其限度的，所以就萌生搬遷的念頭。我在想我們能不能創造一個新的店，結合夜店、Live House、錄音室、編輯部等等，有著各式各樣的空間。例如新宿 JAM 就是除了 Live House 之外，也有錄音室。代代木CHOCOLATE CITY 作為 Live House，也同時經營音樂廠牌NUTMEG[40]。SOUL SET 第一張唱片就是由 NUTMEG 發行的，

40　**NUTMEG**　　1989 年由 Live House 代代木 CHOCOLATE CITY 創立的獨立音樂廠牌。

所以有一部分也是出自於對他們的嫉妒（笑）。另外我也有要做刊物的構想，這很大程度是受到《BARFOUT!》和《美國音樂》等雜誌的影響。以獨立系統的體制出書，再發行到全國書店。我在一旁看著這樣的舉動，覺得很不錯。

在尋找店面時，我先四處看過下北一帶的大樓，但我預期的巨大地下空間要出租的一個也沒有。因為這樣，我又改變想法：『既然要搭著澀谷系熱潮，那不如就在澀谷開店吧。』我把整個澀谷周邊都翻過來找了一遍，但是最終因為時機不對沒能找到適合的空間。我也曾稍微想過，如果那個時候我繼續在那裡開店，會變成怎麼樣呢？」

● 連接日本次文化的過去和未來的角色

就這樣，山下無法為 SLITS 找到新的搬遷地點，但在 1997年，他成立音樂廠牌 SKYLARKIN RECORD，製作發行許多音樂，包括 KUBOTA TAKESHI、川邊浩志、渡邊俊美的混音帶、KUBOTA 和渡邊合作的〈TIME〉[41]、日暮愛葉與 TSUTCHIE 的組合 RAVOLTA[42] 等等的作品。 其中 KUBOTA 的混音帶《CLASSICS》[43] 系列內容，對「ALL IN THE MIX」的理念來說非

以 CHIEKO BEAUTY、PIANICA 前田（ピアニカ前田）、TOMATOS、PIRANHANS（ピラニアンズ）等雷鬼組合為中心之外，也發行 A.K.I.PRODUCTIONS、TOKYO No.1 SOUL SET 等團體的作品。1993 年之後，與哥倫比亞唱片共同出資成立 TRIAD Z 接續該廠牌。

41　〈TIME〉　1998 年發行的單曲。由 KUBOTA TAKESHI ＋ 渡邊俊美的組合翻唱 Culture Club 的名曲。

42　**RAVOLTA**　由 SEAGULL SCREAMING KISS HER KISS HER 的日暮愛葉，和 SHAKKAZOMBIE 中擔任 Beatmaker 的 TSUTCHIE 所組成的組合。1998 年發行的專輯《Sky》中，翻唱喬治‧麥可（George Michael）的歌曲〈Faith〉。

43　《CLASSICS》　從 1998 年到 2001 年，KUBOTA TAKESHI 一共留下四件混音帶系列作品。之後，在 Avex ／ Cutting Edge 旗下發行《NEO CLASSICS》（2003 年）以及《NEO CLASSICS 2》（2008 年）。

常具有象徵意義，其唱片目錄簡直就像是想像中 ZOO ／ SLITS 的搬遷所在地。而這個理念由擔任《LIFE AT SLITS》編輯的濱田淳，從 2004 年開始舉辦的音樂節「RAW LIFE」⁴⁴ 中繼承了下來，直到如今，受其影響的蹤跡也能在各處找到吧。換句話說，ZOO ／ SLITS 在連接日本次文化的過去和未來這點上發揮了作用。然而，扮演那個角色的山下本人卻覺得不可思議，就像想起了一個夢。

「我覺得 ZOO ／ SLITS 的氛圍，果然還是偶然形成的吧。如果我更年輕一點時就來到東京的話，應該會去『LONDON

44　**RAW LIFE**　　自 2004 年起，編輯濱田淳在新木場夢之島與千葉縣君津市的廢棄大樓中舉辦的音樂節。跨曲風的樂團和 DJ 的出席演出，創造出無數的傳奇。主理音樂廠牌 Bad Trip 留有 Struggle for Pride 和宇川直宏的影片。

NITE』，也會更完整地接受東京的各種文化。但是我直到二十五、二十六歲左右都待在福岡，抱持著『如果做這樣的事不是很有趣嗎』的想法，構築出一定程度的願景才來到東京。然後在大約一年之後，對方說『你可以放手自由做』，就把店交給我管了，像這樣的模式我想應該算是很不常見的吧。一個來到東京、什麼經驗都還沒有的人，就能夠負責安排演出者，現在回想起來真的像做夢一樣（笑）。而且客人大多都來自東京，只有我是鄉下人，這個情況也很特別。而且就像我前面說到的，當時我完全不知道東京人的習慣，所以會隨意地詢問客人：『要不要來做 DJ 啊？』因為這樣，各式各樣的人開始在我們的店裡擔任 DJ。正好當時也處在日本的 DJ 文化要進一步擴大到下一個階段的時期，對於想要嘗試做 DJ 的人來說，應該算是一個恰好的場地吧。而且地點也不在六本木或是西麻布之類，這裡本來就是一個平時有很多年輕人會來閒晃的街區。就這樣，各種元素很偶然地重疊在一起，營造出一種有趣的氛圍。」

　　或許我們也可以說，偶然地重疊才能造就歷史。ZOO／SLITS 這處小小的空間，展現出了極大的存在感。♪

PLAYLIST 6

聽著感覺像個大人 in SBY 宇田川

BIM
(THE OTOGIBANASHI'S)

開始對在電視上會聽到的音樂之外的音樂感興趣，大約是十二、十三歲左右開始的。我是 1993 年出生，在 2000 年代時聽了大量的 90 年代日本音樂。想選的歌很多，不過能在 Spotify 上找到的有限，雖然有些可惜，不過歌單大概是這種感覺！這是我帶著緊張的心情去澀谷玩的時候聽的歌單，當時的我還不知道「澀谷系」這個名詞。

①
MIC CHECK
Cornelius / 1997 年

②
ヒマの過ごし方 （度過空閒時間的方法）
Scha Dara Parr / 1993 年

③
行方不明
KGDR / 1995 年

④
病む街 （生病的城市）
MICROPHONE PAGER / 1995 年

⑤
隣の芝生にホール・イン・ワン
（隔壁的草坪 Hole in one）
RHYMESTER, BOY-KEN / 1999 年

⑥
星空のドライヴ （星空兜風）
Sunny Day Service / 1994 年

⑦
後者 -THE LATTER-
Scha Dara Parr / 1993 年

⑧
Cider Blues
KASEKICIDER / 1996 年

Profile
1993 年生。目前以 THE OTOGIBANASHI'S、CreativeDrugStore 成員的身分進行活動中。2017 年正式開始個人活動，2018 年發行首張個人專輯《The Beam》，邀請到 PUNPEE、OMSB（SIMI LAB）、VaVa、JJJ 等人參與。2019 年發行由 STUTS 製作的歌曲〈Veranda〉，2020 年發行迷你專輯《NOT BUSY》，以及第二張專輯《Boston Bag》。

(10) DJ 松浦俊夫談
Club Jazz 圈的
萌芽期

「別無他法，
不得不建立起我們自己的圈子。」

採訪・文字／柳樂光隆
攝影／相澤心也

談到澀谷系文化時，就不得不提到 1990 年代初與迷幻爵士熱潮一同生根發芽的東京 Club Jazz 圈。「跟著爵士樂跳舞」（ジャズで踊る）這個新奇又時髦的方式，在追求最新音樂的樂迷與年輕潮流人士之間造成話題。引領著這樣的東京 Club Jazz 圈的，正是松浦所屬的 DJ 組合 United Future Organization（U.F.O.）。我們邀請到《Jazz the New Chapter》的作者柳樂光隆作為採訪者，與松浦暢談 Club Jazz 圈萌芽時期的珍貴故事。並且，這篇文章以連載內容為基礎，於成書時追加了更多的故事內容。

松浦俊夫

1990 年，與矢部直以及 Rafael Seberg 共同組成 DJ 組合 United Future Organization（U.F.O.）。該組合的五張完整專輯一共在全世界三十二個國家發行，並獲得極高的評價。 即使在 2002 年單飛後，仍以 DJ 身分躍於日本和海外的夜店和音樂節。此外亦擔任活動企劃製作，以及為時尚品牌等企業擔任音樂總監。2013 年至今，他啟動 HEX project，主要目標是推廣現在東京正在進行的爵士樂，並於 Blue Note Records 旗下發行專輯《HEX》。2018 年，他推出新企劃並與多位英國年輕音樂人合作， 發行松浦俊夫團體的專輯《LOVEPLAYDANCE》。

● Club Jazz 熱潮的前夕

→ 松浦先生實際參與過在日本那場由爵士 DJ 表演、傳說中的 TAKEO KIKUCHI 時裝秀對吧？

松浦　那是在 1986 年 4 月的時候舉辦的，時裝秀中由來自倫敦的 DJ Paul Murphy[1]、爵士舞團 The Jazz Defektors[2]、Wild Bunch[3] 等共同演出。時裝秀舉行的同一期間，也在 Laforet 原宿舉辦一個夜店風格的活動，我也穿著西裝去玩了。

→ 順便一問，松浦先生第一次體驗爵士 DJ 是什麼時候？

松浦　就是那場 TAKEO KIKUCHI 的秀。

→ 在那之前完全沒有類似的經驗嗎？

松浦　我從來沒有聽過爵士樂的 DJ。不過，我在秀場中見到來自英國的、將舞蹈和爵士樂融合為一的表演方式，突然有一種恍然大悟的感覺。加上以沉穩西裝為穿搭原則的風格，我覺得自己在追求的說不定就是這樣的感覺。在已經存在的爵士樂與西裝的組合中，進一步新加入舞蹈，就是如此劃時代的一刻。1986 年，索尼（Sony）唱片推出由 Paul Murphy 選曲、名為《Jazz Club For Beginners》的合輯，隨後 The Jazz Defektors 在日本出道。不

1　**Paul Murphy**　英國爵士舞運動的 DJ 先驅。1980 年代初在北倫敦的 Electric Ballroom 舉辦傳奇活動「Jazz Room」，並發行爵士樂 DJ 最早的一張合輯《Jazze Club For Beginners》。此後，「Jazz Room」移至倫敦蘇活區的 The Wag Club。該場地中，有 Gilles Peterson 以及其他多位才華洋溢的人物相繼出現。

2　**The Jazz Defektors**　在英國北部曼徹斯特的夜店「Berlin」，與 DJ 科林・柯蒂斯（Colin Curtis）一起在爵士舞運動的興起中發揮重要作用的舞蹈團體，也以演出電影《初生之犢》（Absolute Beginners，1986 年）而為人所知。除了出現在 The Specials 的 MV 等以作為舞者的身分活躍之外，也以樂團身分於 1987 年發行專輯《The Jazz Defektors》。

3　**Wild Bunch**　以英國布里斯托為據點活動的 DJ 團體／Sound System。成員有 DJ Milo、Nellee Hooper、DADDY G、Willy Wee、3D。3D 之後組成 Massive Attack，Nellee Hooper 則在參加過 SOUL II SOUL 之後，擔任碧玉（Bjork）等人的製作人。

《Jazz Club For Beginners》可以跟著跳舞的爵士樂合輯，於 1986 年由日本 CBS Sony 發行。由 Paul Murphy 挑選，收錄以硬式咆勃、Afro-Cuban、大樂團等風格為中心的歌曲。

過以時間線來說，在那之前 The Style Council 和 Sade [4] 就已經出現了，那是一個爵士樂、靈魂樂、Bossa Nova 風格都已經踏足流行音樂的時期，所以在我心中已經呈現出 Club Jazz 熱潮的預兆了。

→ 那如果不限於爵士，你的第一次 DJ 體驗是如何呢？

松浦　因為我就讀的高中在新宿，所以曾經去過附近的迪斯可。另外，在 P.Picasso 開幕之前，西麻布有一間名為 TOOL'S BAR [5] 的夜店，我和我的高中朋友一起去過兩、三次。在一片漆黑中放著巴布・馬利（Bob Marley）的音樂，當時心想夜店這種地方還真可怕（笑）。

→ 在 TAKEO KIKUCHI 秀場上，Paul Murphy 是播放像肯尼 ・杜罕（Kenny Dorham）的〈Afrodisia〉[6] 那樣，包含

4　**Sade**　由歌手 Sade Adu 領導的英國節奏藍調風格團體。1984 年的處女作《Diamond Life》大獲成功。1985 年樂團還憑藉《Promise》獲得葛萊美年度最佳新人獎。從那之後不定期地進行音樂活動，被評論為擁有無與倫比的表演魅力。

5　**TOOL'S BAR**　位於西麻布的夜店。由 1980 年代在雜誌 POPEYE 活躍的編輯御供秀彥於 1985 年創立。這是一個像樞紐一樣的地方，匯集音樂、時尚和藝術等各種人脈。

6　**《Afrodisia》**　咆勃爵士樂的代表、小號手肯尼・杜罕（Kenny Dorham）發行的

Afro-Cuban 和硬式咆勃的風格嗎？

松浦　是的。現在回想起來，我想也許是為了讓人們容易聽得懂而選的曲子。原宿那場活動中 Gaz Mayall[7]也一起來到日本演出，不過我卻覺得這兩人的組合有些怪怪的。當然考慮到當時英國的夜店背景，這個組合也許是很自然的吧。

　　→Gaz 是放斯卡音樂嗎？

松浦　是的。Gaz 的弟弟 Jason Mayall 後來成為 Smash UK 的工作人員，也可能是因為這層關係所以邀請到 Gaz 來表演。

　　→因為 1986 年甚至有推出一些類似《Jazz Club For Beginners》的合輯，我想知道在 TAKEO KIKUCHI 的時裝秀演出之前，日本這裡是不是已經有一些爵士樂 DJ 文化滲入了？

松浦　我的感覺是稍微在那之後才開始的。我記得合輯也是在那場秀結束後發行的。也許當 Paul Murphy 來到日本演出的時間點上，已經有某些事情開始行動了。

　　→順便說一句，在專門為 DJ 製作的爵士樂合輯的方面，《Jazz Juice》[8] 系列始於 1985 年。1986 年，英國的 Blue Note 廠牌推出由 Gilles Peterson 選曲的《Blue Bop》[9] 和《Blue Bossa》[10]，同一年發行的還有由東芝 EMI 企

　　專輯，錄製於 1995 年。發行這張專輯的是著名的爵士音樂廠牌 Blue Note。融合 Afro-Cuban、爵士樂的同名歌曲〈Afrodisia〉，是足以代表爵士舞運動的名曲。

7　　**Gaz Mayall**　　英國斯卡樂團 The Trojans 的領導者，同時也是斯卡、雷鬼、節奏藍調等復古音樂的知名蒐藏家／DJ，擔任許多合輯的選曲負責人。父親是英國藍調傳奇人物 John Mayall。

8　　**《Jazz Juice》**　　足以代表爵士舞運動的合輯，1985 年於英國發行。由 DJGilles Peterson 擔任選曲。以盜版（非官方）形式發行，這張專輯中收錄的許多歌曲，後來成為 DJ 的必放歌曲，也成為教科書般的存在。特點是除了爵士樂之外，還包括巴西音樂。

9　　**《Blue Bop》**　　合輯，收錄 1950 到 60 年代初期的硬式咆勃，及 Funky Jazz 音樂。

10　　**《Blue Bossa》**　　合輯，收錄肯尼・杜罕的〈Afrodisia〉等，以及 1950 到 70 年代的 Afro-Cuban 與巴西爵士樂。

劃，邀請 Neil Spencer 和 Paul Bradshaw 選曲的 Blue Note 合輯《Soho Blue》[11]。感覺就像爵士樂 DJ 運動在 1986 年突然一口氣動了起來。

松浦　有些事情從合輯來解讀就能夠理解呢。連同那時候的氛圍也一起收錄在合輯中了。當時的確是一個依賴合輯的時代呢。

● 「跟著爵士樂跳舞」的運動

→ 回到松浦先生自己的故事，剛剛說到在看過 Paul Murphy 的 DJ 和 The Jazz Defektors 的舞蹈後，立刻對爵士樂產生興趣。

松浦　是的。我那時候每天都想著要怎麼做才能進入那個圈子。然後非常巧的，我的同學當時在朝日電視台大道上一間叫做 METROPOLE 的中華料理餐廳打工，因為白天打工有缺人，同學找我一起去，所以我也開始在那裡工作。那裡和老字號的義大利餐廳 CHIANTI 都是由春日商會經營的，家族中還有人創立發行過 YMO 唱片的音樂廠牌 Alfa Records，是一家與東京文化圈有著各種關聯的餐廳。在那裡工作半年後，在 1986 年年底，我得知 TAKEO KIKUCHI 的設計師菊地武夫將於西麻布開一間爵士夜店，而且與我自己打工的 METROPOLE 會在同一個地方負責運營事務，我聽說 METROPOLE 的經理也會被調去那裡，我就一直央求他「拜託帶我一起去」，於是我就以工作人員的身分一起被調過去了。

→ 原來如此。

松浦　那間爵士夜店名為 Bohemia，由服裝製造商 WORLD 所

11　《Soho Blue》　合輯，由編輯／ DJ Paul Bradshaw 擔任選曲。Paul Bradshaw 同時也是夜店文化雜誌《Straight No Chaser》的創刊者。該雜誌於 1988 年創刊，介紹爵士舞和迷幻爵士等前衛運動。

有。桑原茂一先生是 DJ 的製作人，音樂人／製作人三宅純 [12] 先生則擔任表演現場的製作人。除了三宅先生自己的樂團、宮本大路 [13] 的樂團出席演奏之外，開幕表演是 The Style Council 的鼓手 Steve White 所領軍成立的 The Jazz Renegades [14]，製作人是 The Jam 和 The Style Council 的經理 Dennis Munday。那間店就是「跟著爵士樂跳舞」的概念，自己所追尋的東西在半年內被實現了，就像是一場夢。

→Bohemia 是以來自英國的「跟著爵士樂跳舞」運動作為概念展開的話，那麼舞者也會在那裡演出嗎？

松浦　不，這個概念似乎對當時的東京來說還為時過早，即使開幕後，大多數顧客都是將這間店當作酒吧來消費，而不是來跳舞的。我認為實際上讓「跟著爵士樂跳舞」一事在夜店中成形的，毫無疑問是 United Future Organization（以下簡稱為 U.F.O.）。幾年後，我與在 Bohemia 認識的 DJ 矢部直和 Rafael Seberg 一起創辦 U.F.O.，在那之後，我遇到一位住在東京的英國舞者，他的名字是 Johnny。從那之後我們有意識地呈現出 DJ 和舞者組合在一起的風格。　順帶一提，Johnny 也在 U.F.O. 的〈LOUD MINORITY〉音樂錄影帶中出現，他就是那位跳舞的舞者。日本這邊，後來也開始出現受到英國舞團 The Jazz Defektors、Brothers in Jazz [15] 等影響的人們。SAM 就是其中一人，他後來成

12　**三宅純**　旅居巴黎的小號手、作曲家／編曲家。參與的電影配樂受到全世界的好評，作品包括由文・溫德斯（Wim Wenders）執導、入圍奧斯卡金像獎的《碧娜鮑許》（Pina）等。2016 年，在里約奧運會閉幕式中，以嶄新的編曲呈現日本國歌〈君が代〉（君之代），令世人為之驚嘆。

13　**宮本大路**　以薩克斯風為主，精通多種樂器的演奏者。曾為日野皓正、熱帶爵士樂團（熱帶 JAZZ 楽団）和三宅純的作品演奏。2016 年去世。

14　**The Jazz Renegades**　1980 年代後期，由 The Style Council 的鼓手 Steve White 組成的迷幻爵士樂團。是一組演奏 Afro-Cuban、硬式咆勃、靈魂爵士等在當時爵士舞運動中流行歌曲的現場演奏樂團。出道作品為日本製作的《Tokyo Hi!》（1987 年）。

15　**Brothers in Jazz**　與 The Jazz Defektors 和 IDJ 一起並列為代表英國爵士舞運動

為 TRF 的一員。我記得 SAM 是 Johnny 在 1991 年時介紹給我認識的。當時，富士電視台的深夜有一個叫做《DANCE! DANCE! DANCE!》的舞蹈節目，SAM 和 MEGA-MIX 團隊一起出席演出。

→ 的確是那樣呢。

松浦 前幾天我從現在是 Sound Cream Steppers、之前是 MEGA-MIX 成員的 GOTO 口中聽到，爵士舞開始從倫敦傳入東京，似乎是比 1986 年我看到 The Jazz Defektors 還更後來的事。1991 年 Brothers in Jazz 的歌曲被用在 PARCO 的廣告中，而在同一個時間點 Brothers in Jazz 與 Galliano[16] 一起來到日本，並在澀谷 CLUB QUATTRO 舉辦活動。現在是 Sound Cream Steppers 成員的 HORIE 看過那場演出之後受到感召，開始在日本推廣，似乎是因為這樣才催生出爵士舞者的圈子的。2019 年菊地武夫的八十歲慶生會在澀谷 Hikarie 舉行，當天的 DJ 是我，舞者是 Sound Cream Steppers。我們都是受到倫敦爵士舞圈的影響，同台演出讓我感觸很深呢。

→ 在 Bohemia 出席表演的都是什麼樣的 DJ 呢？

松浦 開幕時，有邀請來自倫敦的 DJ 喔。有 Gilles Peterson，還有為迷幻爵士、BGP 的靈魂爵士合輯選曲的 Baz Fe Jazz[17]；在那之後 Rhythm Doctor[18] 跟 Tomekk[19] 兩位 DJ 也來了。此後，日本人

的舞蹈團體，也曾在倫敦的 Electric Ballroom 等地演出過。經常造訪日本，並出現在 PARCO 的電視廣告中。也為日本舞蹈界帶來很大的影響。

16　**Galliano**　爵士樂團，於 1988 年組成。他們是 Acid Jazz Records 旗下第一組樂團，也是 Talkin' Loud 音樂廠牌的招牌。對 Leroy Hutson、Roy Ayers、Pharoah Sanders 和 Archie Shepp 的名曲進行取樣的品味，就是迷幻爵士本身的形象。

17　**Baz Fe Jazz**　1980 年代活躍於英國，與 Gilles Peterson 等人一起推行早期爵士舞運動的 DJ 之一。也是選曲家，負責挑選 BGP 唱片所發行的眾多迷幻爵士／Rare Groove 風格音樂合輯。

18　**Rhythm Doctor**　英國 DJ，自 1980 年代開始音樂生涯。除了是浩室音樂圈的知名人物，在 1980 年代中期，也曾與科林・柯蒂斯（Colin Curtis）、Baz Fe Jazz 等人一起舉辦播放放克爵士樂和拉丁樂的 DJ 活動。

19　**Tomekk**　英國 DJ。比起爵士樂，更擅長古巴等拉丁音樂。對於爵士舞運動來說，

DJ 的比例逐漸增加。其中，後來成為 U.F.O. 成員的矢部直和 Rafael Seberg 也有演出過。此外，三宅純的弟弟三宅功也會來播爵士樂。功是一名西裝裁縫師，我在做 HEX project 時，拜託過他為成員們做西裝。順帶一提，U.F.O. 穿的西裝是來自今西祐次的品牌 PLANET PLAN。今西繼菊池武夫之後也成為 MEN'S BIGI 的首席設計師，兩位是師徒關係。

→ 當時在夜店主要播放爵士樂的日本人 DJ，除了 U.F.O. 的成員之外，還有誰呢？

松浦 就我所知，在此之前完全沒有其他人是主要播放爵士樂的。我的話比起放唱片更想跳舞，所以我去夜店都不喝酒，就一直跳到早上。當時很多夜店會播放龐克、新浪潮、搖滾、嘻哈

Afro-Cuban 等拉丁元素十分重要，因此拉丁系的 DJ 也會參與其中。

等，不論什麼音樂類型都會播放喔。1980 年代末，我就是那種會去 DJ 台前和 DJ 要求「請播放爵士樂」的客人（笑）。只要這麼跟 DJ 說，對方即使不情願也會為我播放一些類似爵士樂風格或是融合爵士風格的曲子。當時的 DJ 有藤井悟，還有後來製作〈LOUD MINORITY〉MV 的北岡一哉 [20]。

→ 當時在英國流行播放硬式咆勃和 Afro-Cuban、讓觀眾跳舞的 DJ，在日本幾乎都沒有嗎？

松浦　據我所知，我想可能沒有。我覺得沒有像 Paul Murphy 那類倫敦 DJ 圈流派的人。1980 年代，攝影師兼任協調專員的 Toshi 矢嶋（トシ矢嶋）[21] 與擔任記者的花房浩一 [22] 居住在英國，他們和辦《Straight No Chaser》[23] 雜誌的保羅・布拉德肖（Paul Bradshaw）關係很好，所以他們也許是透過那條線打入那個圈子的。但我想 DJ 和音樂人們應該和以爵士樂來跳舞的圈子沒有接觸吧。所以，事實是，當時別無他法，不得不建立起我們自己的圈子。反過來說，因為當時是從一片荒蕪中建立，所以才能夠自由地做這件事。

20　**北岡一哉**　影像導演。除了 U.F.O. 之外，也曾為 Small Circle of Friend、THE SKA FLAMES、松任谷由實、Mr Children、MONDO GROSSO、沖野修也、EGO-WRAPPIN' 和 GLIM SPANKY 等製作過為數眾多的音樂影片。

21　**Toshi 矢嶋（トシ矢嶋）**　攝影師。1975 年移居倫敦，拍攝過許多音樂人，包括保羅・麥卡尼（Paul McCartney）和皇后樂團（Queen）。1980 年代他擔任 Sade 的官方攝影師。除了於雜誌發表作品、上電台之外，1992 年，在由小山田圭吾主理的 Trattoria Records 旗下創立廠牌 MO'MUSIC，發行以迷幻爵士為主的英國作品等，作為推廣英國音樂的介紹者，發揮了相當大的影響力。

22　**花房浩一**　擁有許多頭銜，如作家、翻譯者、選曲家、電台 DJ 和音樂製作人。著有《London Radical Walk》、翻譯作《音樂將改變世界》（音楽は世界を変える）。旅居倫敦，在當地建立起許多人脈，並呼應爵士舞運動，企劃出《Make It Phunky》等合輯，還參與過迷幻爵士和雷鬼專輯的製作。

23　**《Straight No Chaser》**　保羅・布拉德肖（Paul Bradshaw）於 1988 年在英國創辦的音樂雜誌。內容涵蓋各種舞曲，其中尤以大力支持爵士舞運動、迷幻爵士和 Club Jazz 而聞名。雖於 2007 年停刊，但在 2017 年復刊，現今仍以每年一期左右的速度發行中。

→ 在 80 年代末，我認為有一種文化，他們的喜好是偏向 Mods 風格的風琴爵士（Organ Jazz）或靈魂爵士的。比如說，擅長爵士風琴的 DJ 小林徑先生的選曲就給人和 Mods 風格很搭的印象。

松浦 小林徑和荏開津比較給人 Rare Groove 的感覺呢，如果要說有類似英國那種偏向 Mods 風格、會選擇風琴爵士歌曲的音樂圈的話，可能和 MODS MAYDAY 或之類活動的人比較有關係，是不是這樣呢？比如說黑田 Manabu（黑田マナブ）[24] 之類的。

→ 松浦先生和 Mods 音樂圈有關係嗎？

松浦 Eddie Pillar[25] 來日本的時候有見過面，但感覺不到和 Gilles Peterson 那樣的連結性呢。要說偏哪一邊的話，我覺得 Eddie Pillar 給人搖滾的感覺比較強烈。說到跟著搖滾樂跳舞的話，那時候大貫憲章就已經出現了呢。大家都給人一種狂野的印象（笑），所以我不太去那裡。

→ 原來如此。

松浦 雖然我不知道前因後果是怎麼樣，但我認為要說和 Rare Groove 方面相關的人，高木完應該是很早期的。小林徑在 1980 年代後半，在我的心中要說的話也給我 Go-go[26] 或放克的感覺。以前，我稍微問過（高木）完，他跟我說：「我把在倫敦的 Rare

24　**黑田 Manabu（黑田マナブ）**　　DJ ／活動組織者，自 1980 年代初以來一直為 Mods 文化愛好者舉辦派對和活動。除了「MARCH OF THE MODS」和「GANG STAGE」等派對之外，還透過樂團、音樂廠牌、ZINE 等各種手段，全力支持 Mods。

25　**Eddie Pillar**　　Mods DJ，同時經營 Stiff 旗下的 Neo Mods 系音樂廠牌 Countdown Records。以參加 Gilles Peterson 的派對為契機而投身爵士舞界，並與 Gilles 合作成立 Acid Jazz Records。他引進與 Gilles 不同的 Mods 音樂圈人脈，為迷幻爵士的多樣化做出重要貢獻。

26　**Go-go**　　放克風格舞曲，以 Chuck Brown 為首，1970 年代在華盛頓特區發跡，1980 年代中期達到熱潮高峰。拉丁打擊樂的強烈節奏與深沉的低音交織在一起不斷重複，可以跟著跳舞跳上一整晚。代表團體是 Chuck Brown & Soul Searchers 和 Trouble Funk。

Groove 運動中發現的 7 吋黑膠唱片加以取樣，成為 TINY PANX[27] 的歌曲。」日本的有趣之處就在於不像英國，英國的背景是，一開始有北方靈魂樂（Northern Soul）[28]，後來傳承並延伸出爵士和 Rare Groove 的音樂圈。日本沒有像這樣一脈相承的背景，而是以「感覺很有趣就讓我們試試看吧」的想法當作起點，進而創造出音樂圈的。我想從好的方面來說，日本人喜歡新事物，並且感覺能夠立即接受新事物，這為日本音樂圈帶來了樂趣。

● U.F.O. 成團的原委

→ 順著剛剛的故事發展，接下來組成 U.F.O. 的原委是什麼呢？

松浦　我是 Bohemia 的工作人員，矢部在桑原茂一先生經營的名為 Club King 的事務所工作。Rafael 則是 Club King 旗下所屬的外國人 DJ，類似藝人那樣的感覺。我在 Bohemia 工作了一段時間，但由於我的目標不是調酒師，所以當我諮詢來當 DJ 的矢部的意見時，他跟我說：「如果是這樣的話，你來 Club King 不就好了嗎？」然後我就開始在那邊工作。那是在我看到爵士舞過後剛好一年的事。

→ 原來如此。

松浦　1987 年春天，我離開 Bohemia，進入 Club King 打工。剛

27　**TINY PANX（タイニー・パンクス）**　　1985 年於日本嘻哈萌芽期由藤原浩和高木完組成的團體。和伊藤正幸合作，以共同名義發行《建設的》出道。之後，藤原和高木在 1988 年與中西俊夫和 K.U.D.O.（工藤昌之）一起建立獨立廠牌 MAJOR FORCE。透過雜誌的文章等，引領日本的街頭文化。

28　**北方靈魂樂（Northern Soul）**　　1960 年代以英國北部曼徹斯特為中心，由工人階級青年發起的夜店運動。作為熱愛美國節奏藍調和靈魂音樂的倫敦 Mods 文化的延伸，DJ 們之間也會玩挖掘音樂的遊戲，如在摩城（Motown）或 Chess 等音樂廠牌旗下的美國流行靈魂樂中，尋找較不知名的唱片在夜店中播放。

好在朝日電視台，開始一個叫《Club King》的深夜節目，我就從那裡的打雜開始做起。該節目有伊武雅刀、佐野史郎、廣田玲央名演出的戲劇部分，另外還有一個介紹倫敦街景的五分鐘小單元，主題曲是〈Nellee Hooper〉，影片由當時最尖端的團隊製作，例如倫敦的 Buffalo。那是一個總長三十分鐘的電視節目，但當時的學生以及喜愛新鮮事物的大人們會為了那短短五分鐘在半夜爬起來看電視，就是那麼具有影響力。當時曾經播放著 Coldcut 的歌曲，還有 Toshi 矢嶋先生拍攝的倫敦場景，也曾播放過 The Jazz Defektors 與 Brothers in Jazz 跟著邁爾斯・戴維斯（Miles Davis）的〈Milestone〉跳舞等等的影片。

→ 真厲害呢。

松浦　在節目播出的同時，Club King 本身也開始在店裡推出活動，像是聘請 A Certain Ratio、協助 Public Enemy 進行巡迴演出等等。也開始做 DJ 活動，有一個叫做「日本選曲家協會」、類似 DJ 協會的機構，就是由茂一先生創立的。也就是說，茂一先生想要包辦類似從時裝秀的選曲到 DJ 之類的全部業務，並邀來高木完、藤原浩、富久慧、RANKIN TAXI、以及插畫家永井博等人共同參與。我們當時召集加入該協會的 DJ，在 INKSTICK 芝浦 FACTORY 和川崎的 CLUB CITTA' 舉辦過週日白天的活動呢。我們最初的想法是，想要效仿 Gilles Peterson 和 Patrick Forge[29] 在 80 年代舉辦的傳說中的爵士派對「Talkin' Loud & Saying Something」，他們當時活動的時間地點是選在週日下午倫敦肯頓市集（Camden Market）的 Dingwalls。我們也想在日本舉辦一個類似這樣的派對，讓未成年的人也可以一起來玩。

29　**Patrick Forge**　從爵士舞到 Club Jazz 的爵士樂 DJ 代表人物之一。他在 Dingwalls 與 Gilles Peterson 舉辦的派對如今已成為傳奇。他還以 Da Lata 的名義進行音樂活動，並且是夜店圈中推動巴西音樂運動的關鍵人物。

→ 松浦先生在那個活動當中，也是以 DJ 的身分參加活動嗎？

松浦 我開始做 DJ 表演，要到 1988 年之後的第四屆還是第五屆了。1987 年起從 INKSTICK 開始的時候，我當時是工作人員，從站在門口收票到搬運音響等，什麼事我都做過（笑）。那段時間的我因為被工作追著跑，沒那麼熱衷於爵士樂和舞蹈。當時茂一先生受到英國雜誌《i-D》（見第 14 篇註 3）的影響，創辦一份名為《DICTIONARY》的免費報紙，由矢部擔任主編，我除了打雜的事情之外，也因為這樣開始做起廣告業務。我第一次見到沖野修也也是在那個時候。他說了因為想參加看看活動，所以一路從京都用徒步的方式走來東京，沿途住宿都是在寺廟和神社之類的話，所以我對他的印象就是覺得好像來了一個不得了的人（笑）。那個時候是 1987、88 年。1989 年柏林圍牆倒塌，中國發生天安門事件，從那時起時代開始產生變化，周邊業界的人們之間也開始有機會獨立門戶。我們也考慮要獨立，我先和矢部談過，然後 Rafael 也加入了。那是在 1990 年的時候。

→ U.F.O. 從一開始就以 DJ 組合的身分活動嗎？

松浦 起初我們是一家製作公司。當時景氣很好，所以 PARCO 和西武經常舉辦次文化類的活動，我們從類似協調的工作開始做起。也聘請過酸浩室的 DJ。

→ 那時候，你也和日本的音樂人或 DJ 一起工作嗎？

松浦 我會委託 DJ 工作，但我沒有和音樂人一起做過呢。其中一點也是因為成員中有 Rafael 的關係，我們試圖在觀點或感覺上尋找歐洲的氛圍。也許這也是我開始停止聽日本音樂的時期。

→ 那也是因為，與現在相比，當時的西洋音樂和日本音樂之間有一道清晰的牆吧。

松浦 我同意。然後，在做這些工作的時候，我接到在夜店認識

的音樂製作人櫻井鐵太郎[30]的邀請，他說在1991年「我要製作一張由 DJ 作曲的合輯，希望你來參加」。那時我還沒有真正開始做 DJ，但身為一個舞者，也抱持著「如果這種音樂能夠多一點就好了」的心情，所以我想嘗試看看。於是，我跟另外兩人說：「公司才剛成立，如果公司名稱就是組合名稱的話，知名度應該會提高吧。」所以我們以 U.F.O. 名義開始 DJ 組合。

→ 原來前因後果是這麼一回事。

松浦　該合輯的專輯名稱是《Cosa Nostra》，由學研的子公司、經常發行金屬曲風作品的 Zero Corporation 音樂廠牌，於 1991 年發行。為了這個作品，DJ 們分別製作兩首歌曲，並將其收錄於合輯 CD，另外也以單曲形式收錄在 12 时黑膠中發行，非常泡沫經濟風格的想法。藤井悟、松岡徹、佐佐木潤[31]、長田定男[32]，以及櫻井也有參加。那時我們最一開始製作的是〈I Love My Baby (My Baby Loves Jazz)〉這首曲子。多虧那張合輯的熱銷，隔年 1992 年又做了第二張合輯，第二張是由製作人推薦的女性模特兒或藝人擔任歌曲主唱的聯名企劃。但是，候選人素質不夠，唱歌很好聽，但還不到專業歌手的程度，這也是無可厚非的。在那個時間點，〈I Love My Baby (My Baby Loves Jazz)〉也被英國媒體介紹，所以我不想做一個不上不下的作品，我們就自

30　**櫻井鐵太郎**　音樂製作人。1990 年，他與小西康陽、珍珠兄弟（パール兄弟）的窪田晴男一起在 FM yokohama 推出節目《Girl Girl Girl》，次年，成立大力推動夜店音樂的 COSA NOSTRA 企劃。與 DJ 長田定男、佐佐木潤等人開始音樂活動。

31　**佐佐木潤**　DJ，音樂製作人。1994 加入 COSA NOSTRA。1998 年，操刀製作 MISIA 的單曲《陽のあたる場所》（陽光照耀的地方）、《BELIEVE》等熱門歌曲，並作為露崎春女、貓澤 Emi（猫沢エミ）、小柳由紀（小柳ゆき）、椎名淳平等日本節奏藍調的製作人活躍於樂壇。此外，他也以多元形式參與音樂圈相關活動，例如《PUNCH THE MONKEY！》等專輯的混音，以及為南方之星（サザンオールスターズ）〈HOTEL PACIFIC〉拍攝封面照等。

32　**長田定男**　從 1980 年代日本夜店初創與萌芽期就開始活動的 DJ。COSA NOSTRA 的成員之一。

己找來一位來自澳洲的女歌手，製作出來的歌曲就是翻唱自范・莫里森（Van Morrison）的〈Moondance〉[33]，與原創歌曲〈LOUD MINORITY〉。

● 〈LOUD MINORITY〉 製作背後的祕密故事

→ 〈LOUD MINORITY〉被視為是 U.F.O. 的代表歌曲，我認為在當時，將唱片中的各種樂句組合起來，重新構築出相似於樂團聲音的音樂是相當特別的。你當時有參考的範本嗎？也因為〈LOUD MINORITY〉出現後，Jazzanova、Nicola Conte 和 Koop 都使用了類似的方法，但我認為在此之前並不常見。

松浦　也許是這樣沒錯呢。我們三個人都不會彈奏樂器或操作設備，所以我們只能做那種類似像拼圖的做法。此外，科技的發展也占很大的原因。設備我們都沒有碰，所以我想我們對幫忙寫程式的小日向步提出了許多強人所難的要求，但他只用取樣機就達成了我們的夢想。包括取樣機在內，從前設備非常昂貴，只有少數人買得起，但那個時候變得更普及、更容易入手，這應該也是一個主要的原因。自此之後，年輕人們在音樂製作時也開始可以使用它。

→ 的確在當時，感覺大眾都是覺得電子輸入的聲音聽起來更為新潮，但 U.F.O. 追求的卻是類似真實樂器演奏的聲音。感覺雖然使用了科技但完全沒有機械感，反倒是變成更接近真實樂團的質感了。

松浦　因為我們不是演奏的人，所以不會覺得有機械感就是新的

33　〈Moondance〉　1970 年發行，北愛爾蘭唱作歌手范・莫里森（Van Morrison）的代表作，也是專輯的同名歌曲。

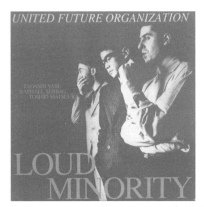

United Future Organization 的〈LOUD MINORITY〉（1992 年）。

東西。我想可能只是因為我們自己不會操作設備，所以才強烈地想要接近真實的聲音吧。正因為我們自己做不到，所以才以終極的理想為目標也說不定。因為不會寫譜，所以將想使用的樂句全部都取樣起來，再像拼圖一樣把它們組合起來。那個時候，以鼓聲為例子的話，光是腳踏鈸（Hi-hat）就會花上三、四個小時聽唱片尋找想要的聲音。我們有一條規則，基本上只有可以完整乾淨地抽出樂器聲音的部分，才能夠錄製成樣本。現在使用軟體就可以很輕易地把聲音分割出來，但在當時必須找到只有那個樂器在演奏的部分才行。正如我之前所說，我們之所以追求終極的理想，正是因為我們自己做不到吧。正因為我對所有的工程師提出的要求是如此嚴苛，所以完成專輯製作時，甚至在其他的工作中，也會有人對我說我的演奏技巧進步很多。

> → **換言之，因為你是個業餘人士，什麼都不知道，所以才有可能做到。**

松浦　沒錯。

> → **這也挺龐克的呢。**

松浦　因為我只能那樣做，所以我對其他人是怎麼做的，或是過

去是怎麼做的，都完全不感興趣。我認為這就是我們創造出自己的路線的原因。而且，我也不怎麼和其他人一起行動，幾乎就是靠我們三個人自己做起來。當迷幻爵士流行起來時，使用的是 DJ 的技巧，但製作的人是音樂人的情況正在增加。我當時也曾傲慢地想：「音樂人明明就可以自己演奏，為什麼還要特地用電子設備，不是很遜嗎？」但我現在了解了，這些音樂人實際上使用電子設備來創作，是因為這是新技術的關係。

→ **一群喜歡真實演奏聲音的 DJ 們，以一種叫做取樣的技術，將他們腦海中的理想聲音，像拼圖一樣組合在一起，成品就是〈LOUD MINORITY〉，它成了代表 U.F.O. 的聲音。**

松浦　是的。找到你想要發出的聲音的工作過程，就像是在圖書館裡徹夜找出一本書裡面有你希望表達的詞一樣。一直持續這樣的作業流程直到完成，需要耗費很多時間。其中能夠很好地在短時間內做成的，　我想是〈LOUD MINORITY〉。〈LOUD MINORITY〉是在 1992 年的夏天創作的，(拿出當時的作曲筆記)因為我不會寫樂譜，全部都是用筆記的方式寫下來，就像是拼圖一樣把它做出來的。當時歌名暫定為〈Kill Jazz Dancers〉，在創作的時候，其中一個概念是想要做出連倫敦的舞者都無法跟上的快節奏歌曲。

→ **那個時候也有像探索一族（A Tribe Called Quest）或 Pete Rock 那樣取樣自爵士樂的嘻哈音樂。你有受到那些以爵士當作素材的嘻哈音樂影響嗎？**

松浦　我有試著做過，但不管怎麼做都會變成 U.F.O.，所以就放棄了。再說，要像嘻哈的人在做的那種對單一小鼓的音色或質感都徹底講究的取樣方式，如果不是由自己來做我覺得也沒意思。我們的做法不是那樣。說到這裡我突然想起來，U.F.O. 剛開始的時候，我們的目標是希望可以做出就算經過二十年都聽不膩的曲

子。當然放到現在來聽，還是可以聽出年代感，但只聽曲子的話卻聽不太出老舊的感覺，也許主要原因是因為它沒有切中當時的時代潮流吧。以結果來說，不被時代淘汰的曲子，我覺得有許多都是不去意識到當時的時代氛圍，僅憑藉感受而做出的作品。〈LOUD MINORITY〉也是，無關於那個時代的潮流的做法，只是單純覺得這個貝斯如果放在這個取樣上會很有趣就做了，而這樣的念頭，最終變成代表我們的聲音。

→ 〈LOUD MINORITY〉在海外引起極大的關注，尤其是在夜店圈中，說到底是什麼原因讓它成名的呢？

松浦　當我們發表〈LOUD MINORITY〉時，ORIGINAL LOVE 的田島貴男說：「我正在東京電視台主持一個名為《MOGURA NEGURA》的深夜節目，希望你們來幫忙。」那個節目的架構策劃人員是荏開津廣，而我是第二主持人。播出半年左右，收視率在數字上並沒有那麼高，但圍繞在迷幻爵士附近的動向卻透過節目傳播到年輕人之間。因為這件事而促成唱片公司上門來跟我們簽約。當時，Gilles Peterson 在英國創立一個名為 Talkin' Loud[34] 的音樂廠牌，在日本國內是由 Japan Phonogram 負責代理，所以我們選擇與 Japan Phonogram 簽約，條件是我們的唱片要從 Talkin' Loud 發行。實際上，最先上門來談簽約的是 Luaka Bop[35]。在我們發行 12 吋黑膠單曲時，他們透過傳真向我們提出邀約。但是 Gilles Peterson 也向我們提出邀約，所以我們選擇了 Talkin' Loud。

34　**Talkin' Loud**　Gilles Peterson 在離開 Acid Jazz Records 後於 1990 年創立的音樂廠牌。廠牌名稱是來自與 Patrick Forge 一起主持的派對「Talkin' Loud & Saying Something」。該廠牌發行 Galliano、The Last Poets、Incognito、Young Disciples、Roni Size、4 Hero 等的作品。

35　**Luaka Bop**　由 Talking Heads 的 David Byrne 於 1988 年創立的音樂廠牌。發行包含巴西、古巴、祕魯、印度、沖繩等各地的世界音樂，反映了 Byrne 的口味。1990 年代，從熱帶主義運動的復興到引領巴西音樂熱潮等，為音樂圈帶來影響。

→ 然後，也因為這樣一推出就在英國引起轟動了。

松浦　我們很幸運。我從沒想過事情會進行得這麼順利。第一個在海外提到 U.F.O. 的是英國的一本名為《Echoes》的音樂雜誌。那是 1991 年，詹姆斯・拉韋勒（James Lavelle）[36] 還在 Honest Jon's[37] 工作的時候。

→ U.F.O. 出現在英國雜誌《Straight No Chaser》的排行榜上是一個很有名的故事，但另一方面，日本的情況如何呢？

松浦　剛出版的《BARFOUT!》的支持給我們很大的幫助，之後專寫夜店風格音樂的《REMIX》[38] 創刊，也時常報導 U.F.O.。U.F.O. 這邊，矢部一開始為《BARFOUT!》寫作，後來也在音樂雜誌或文化雜誌撰寫文章。直到 1992 年，Club Jazz 的運動才受到廣泛關注。隨著 Brand New Heavies、Incognito[39] 和 Galliano 等音樂人的出現，迷幻爵士的熱潮突然到來。那股潮流也為我們帶來很大的影響。

36　**詹姆斯・拉韋勒（James Lavelle）**　1992 年，十九歲的他創立音樂廠牌 Mo' Wax，發行 DJ Shadow、DJ KRUSH、Tommy Guerrero、Blackalicious 等音樂人的作品。在嘻哈和 Trip Hop 圈中擁有極大影響力。拉韋勒本人則以 UNKLE 的名義發表自己的作品，同時也活躍於 DJ 和藝術展覽等各個領域。透過與高木完、藤原浩、NIGO 等人的交流，他在裏原宿文化中亦有十足的存在感。

37　**Honest Jon's**　位於倫敦波多貝羅的唱片行，於 1974 年開幕，2001 年成立同名唱片公司。專注於重新發行雷鬼、非洲音樂、靈魂樂和爵士樂等曲風作品。具有代表性的作品，是英國加勒比和非洲移民的音樂合輯《London Is The Place For Me》系列，以及布勒樂團的戴蒙・亞邦（Damon Albarn）致力於非洲音樂的《Mali Music》等。

38　**《REMIX》**　1991 年創刊的夜店文化雜誌，創刊總編輯是小泉雅史。2009 年休刊。以迷幻爵士為首，該雜誌積極介紹 Future Jazz、義大利爵士樂和芬蘭爵士樂等由 DJ 傳播的爵士樂。

39　**Incognito**　Jean-Paul 'Bluey' Maunick 於 1979 年組成的爵士放克樂團，是迷幻爵士運動的代表樂團。在 Gilles Peterson 主理的 Talkin' Loud 旗下發行過許多熱門歌曲，其中包括〈Always There〉和〈Don't You Worry 'Bout a Thing〉等許多被夜店音樂圈所熱愛的知名歌曲。

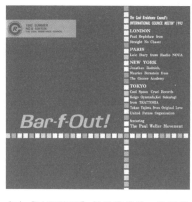

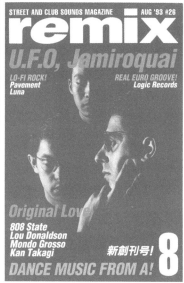

左｜《BARFOUT!》創刊準備號。除了 U.
F.O. 之外，還有小山田圭吾、田島貴男、
COOL SPOON 等藝人。(1992 年，提供：
松浦俊夫)

右｜雜誌《REMIX》新創刊號，封面是
U.F.O.。(1993 年，提供：松浦俊夫)

● 著名活動「Jazzin'」的開始

→ 另一方面，松浦先生的 DJ 活動進行得如何呢？

松浦 1991 年，Rafael 在芝浦 GOLD 的二樓開始固定擔任 DJ，
然後我也因為去幫忙而加入。當時 EMMA 在三樓放浩室，我們
在二樓的酒吧區放爵士樂。由於二樓算是一個連接通道，所以並
不被當作一個主要的場地。不過，漸漸的，現場氣氛越來越熱
烈，專程來二樓的人也變多了。因為我去支援，討論到需要一個
活動名稱，所以就取了「Jazzin'」這個名字。從那之後，我們也
移動到主要的三樓場地去。

→ 在「Jazzin'」中有安排舞者嗎？

松浦 也有舞者。在 GOLD 的時候，我們請了前面提到的
Johnny 來幫忙。1991 年 12 月在西麻布開設一家名為 YELLOW

在東京芝浦 GOLD 第一次舉行的「Jazzin'」傳單。（提供：松浦俊夫）

的夜店之後，「Jazzin'」也移師到 YELLOW。我想我第一次見到 SAM 也是在 YELLOW。

→ 當時你選的都是一些什麼樣的曲子呢？

松浦 因為現場聚集各種各樣的人，對我來說在 GOLD 是學習「如何才能讓人們跟著純 Afro-Cuban Jazz 之類的曲風一起跳舞呢？」的好地方。比如說，在爵士嘻哈（JazzHiphop）之後，播放前一首歌所取樣的原曲會讓客人更容易跟著跳舞，或是在放克爵士或融合爵士中混合 Ground Beat[40] 等等。

→ 也就是說，即使是被稱為 Club Jazz 派對先驅的「Jazzin'」，也不是為了跟著爵士樂跳舞的人播放爵士樂，

40　**Ground Beat**　［譯註］在日本，Soul II Soul〈Back to Life〉中具高辨識度的節奏，被稱為 Ground Beat。見第 9 篇註 26。

而是類似嘗試如何將爵士樂加入夜店的實驗場所呢。

松浦 沒錯。不先讓客人跳舞的話就不能放爵士樂。為了達到這個目的，要放一些可以跳舞的曲子製造出氛圍等等。用這樣的感覺，當時的我不停從嘗試和錯誤中學習。我試圖從中尋找風格，包括如何播放爵士樂在內，從而誕生出屬於我的獨自風格。

→當你在夜店場所進行演出的時候，有日本國內其他音樂圈的 DJ 來邀你合作嗎？我想在那個時間點，如果與澀谷系周邊的音樂人有連結也不奇怪。

松浦 當時，如果說到被稱為澀谷系的音樂人的話，那就是 ORIGINAL LOVE 了。早期的 ORIGINAL LOVE 是由井出靖先生擔任製作，我是透過他接上線的。井出先生在澀谷 CLUB QUATTRO 與我們、小林徑和荏開津廣等 DJ 聚在一起舉辦過活動。

→井出先生連接了不同的島嶼。

松浦 就是這樣。

→由於迷幻爵士在同時間興起，澀谷系與爵士樂被說到似乎有一些重疊，但澀谷系的爵士樂元素並不多。澀谷系中有的爵士樂是屬於搖擺爵士那一類的，實際上爵士舞或 Rare Groove 的元素感覺起來並不多。

松浦 也許是這樣沒錯。那時，U.F.O. 經常被媒體當作澀谷系周邊的音樂介紹，但那個時候我們不太喜歡被歸入澀谷系類別呢。也討厭被歸類為迷幻爵士。

→說到 U.F.O. 音樂的獨特性，我認為巴西音樂的影響應該也很重要。

松浦 我同意。說到巴西音樂，井出先生很早就開始聽了，他是非常早期就引進巴西音樂的人，他當時自己經營一間叫 FANTASTICA 的商店。我覺得井出先生真的很有先見之明。他

開始經營 FANTASTICA 這間店，是 1993、94 年左右，當時他不做 ORIGINAL LOVE 的製作人，開始擔任小澤健二的製作人。

→ 1994 年，Gilles Peterson 推出《Brazilica!》以及《Brasil - Escola Do Jazz》[41] 等合輯，從那時起，巴西音樂成為夜店文化熱門話題的機會一下子增加了。松浦先生是在哪個時間點進入巴西音樂的呢？

Talkin' Loud 旗下發行的巴西音樂合輯《Brazilica!》。收錄來自夜店場景的人氣舞曲，例如〈Birimbau〉、〈Zanzibar〉、〈Upa Neguinho〉和〈Mas Que Nada〉等。

松浦 我想是 1992 年，我去倫敦觀賞 Gilles Peterson 演出時，他播放的是 Joyce[42] 等巴西音樂。現場有千人規模，觀眾都在跳舞，我覺得這太棒了。順便說一句，在 1993 年發行的 U.F.O. 第一張專輯中，我們有取樣 Hermeto Pascoal[43] 的音樂。我想這些資訊還沒有那麼快傳到東京。井出開始引進販售巴西唱片的時候，價格沒有像現在那麼貴，在日本大概三千八百日圓、或四千八百日圓左右，就可以買到。

41　《**Brasil-Escola Do Jazz**》　巴西音樂合輯。這張專輯是由日本東芝 EMI 和英國雜誌《Straight No Chaser》共同推出的企劃，選曲由該雜誌的總編輯 Paul Bradshaw 和 Gilles Peterson 提供，並從巴西 EMI 的珍貴音源中挑出了適合 DJ 播放的樂曲加以收錄。

42　**Joyce**　巴西的唱作歌手，自 1968 年以來一直活躍於樂壇中。1980 年推出的《Feminina》、隔年的《Água E Luz》等專輯作品點燃倫敦的夜店圈。90 年代之後，DJ 們再次復興她的作品。1999 年由英國夜店系廠牌 Far Out 發行專輯《Hard Bossa》。已成為夜店音樂圈中象徵巴西音樂的存在。

43　**Hermeto Pascoal**　巴西作曲家、多種樂器演奏家，自 1960 年代開始活躍。1970 年代赴美，因參與錄製邁爾斯・戴維斯（Miles Davis）的《Live-Evil》而享譽全球。1977 年推出《Slave Mass》專輯於美國單飛出道。在個人作品當中，他在巴西傳統音樂的基礎上，將激昂的即興、複雜奇妙的節奏、人的話語聲和動物叫聲等都融入音樂中，活用多軌錄音，追求獨特的音樂性。

→說到澀谷系和巴西音樂的連接點，像是小西康陽先生，會給人 Quarteto em Cy[44] 之類可以連接到抒情搖滾的音樂，或是 A&M 系 (見唱片指南譯註 7) 的 Bossa Nova 的印象。

松浦 我們在播放音樂上對於那一帶的音樂都跳過了呢。

→是這樣沒錯吧。即使同樣是巴西音樂，U.F.O. 給人是前衛方面的印象。

松浦 以 A&M 系為例的話，不僅小西，橋本徹在《Suburbia Suite》[45] 中也有在做，所以我認為我們不去做這些也沒關係，我們更喜歡前衛的東西。以酷不酷這個價值基準來判斷，我喜歡 Hermeto Pascoal、Egberto Gismonti[46] 和 Nana Vasconcelos[47] 那一類的。

→那你當時會去什麼樣的唱片行呢？

松浦 1980 年代去 WAVE 和 CISCO，1990 年代去 DMR、Mr Bongo，也會去淘兒唱片行和 HMV。唱片行 Manhattan 三店中住過倫敦的服部會跟我介紹鼓打貝斯等一些有趣的音樂。除了老

44　**Quarteto em Cy**　於 1964 年出道，由來自巴西巴伊亞州的四姊妹組成的 Bossa Nova 團體。於多間音樂廠牌下發行過作品，其中包括知名的 Bossa Nova 廠牌 Elenco，其 Afro Brazilian 曲風的節奏受到 DJ 歡迎，優美的合唱則受到抒情搖滾的聽眾喜愛。是 1990 年代澀谷系周邊備受喜愛的巴西音樂之一。

45　《Suburbia Suite》　由 DJ ／編輯橋本徹所編輯和撰寫的免費報紙，自 1992 年以來共出版了三期。上面刊登的唱片指南，成為當時年輕人們的指南針，內容包括爵士、Bossa Nova、抒情搖滾、唱作歌手到成人搖滾（AOR）、Mellow Groove、拉丁到巴西、法國、電影音樂，各個時代、風格的唱片都一齊並列收錄。作者包括小西康陽、小山田圭吾等。此後，橋本以選曲家身分為《Free Soul》和《Café Après-midi》等十分熱銷的系列合輯唱片提供選曲。

46　**Egberto Gismonti**　巴西極具代表性的吉他手、鋼琴家和作曲家。在歐洲著名的 ECM 發布不插電作品，也在巴西當地發行電子前衛的作品等，以其廣泛的曲風作品而聞名。擁有眾多知名作品，包括 1976 年與 Nana Vasconcelos 合作的《Dança das Cabeças》，以及 1980 年與 Charlie Haden 合作的《Magico》等。

47　**Nana Vasconcelos**　巴西打擊樂手和歌手。憑藉操作巴西的樂器弓弦琴（Berimbau）的獨特演出，不僅與 Milton Nascimento 和 Egberto Gismonti 等巴西音樂人合作，還曾與派特·麥席尼（Pat Metheny）、Jon Hassell 和 Don Cherry 等人一起演出。1975 年由 Pierre Barouh 主理的音樂廠牌 Saravah 發行的《Nana, Nelson Angelo, Novelli》，是僅在日本就多次再版的傑作。

在愛知・名古屋 Club Globe 舉辦的活動宣傳單。（提供：松浦俊夫）

唱片之外，還有 A Perfect Circle、Last Chance 等等。在我進入只靠 DJ 工作也能生活下去的日子後，也有一部分的唱片是「買來當作 DJ 工作的工具」。在此之前，我會把平時聽的音樂帶來，然後看要如何將它們結合起來讓大家可以跳舞，之後變成用「讓大家可以跳舞」的想法去找唱片。

● 追求不模仿的酷

→ 我也想問一下你們和其他樂團之間的關係，「Jazzin'」中也出現了 COOL SPOON 這樣的日本風格迷幻爵士樂團。

松浦 那個時候，我們也和 MONDO GROSSO[48] 一起辦過演唱

48　**MONDO GROSSO（モンド・グロッソ）**　由大澤伸一、吉澤朔、中村雅人、大塚英人，再加上饒舌歌手 B-BAN DJ 組成的現場演出樂團，於 1993 年由 Kyoto Jazz Massive 的沖野修也擔任製作人，發行《MONDO GROSSO》同名專輯出道。呼應英

在京都・METRO 舉辦的活動宣傳單。
（提供：松浦俊夫）

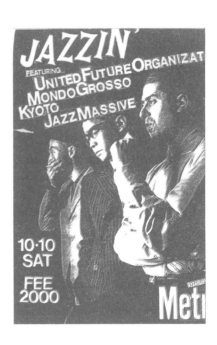

會呢。具體情況是怎麼樣我已經記不太清楚了，可能是透過 File
Records 認識的。那是一個大家在圈內都很積極行動的時代，音
樂人們會跟我們說「我們現在在做這樣的樂團」，一邊給我們試
聽帶，一邊說著「請聽聽看」，這樣的事情很多人都在做。從那
之中被挑選出來的人也有很多呢。

→ 就像你說的，會像這樣和許多音樂人有類似的往來，那麼
當時沒有透過關係密切的 MONDO GROSSO 和 COOL
SPOON 與澀谷系樂團產生聯繫嗎？

松浦 沒有。我覺得我們每天只做 U.F.O. 就夠了。應該說光是這
樣就已經快忙不過來了（笑）。

→ 說到 MONDO GROSSO，那麼你和沖野先生周邊圈子的人

國迷幻爵士的音樂廣受樂迷喜愛。1997 年發行《CLOSER》之後，成為大澤的個人企
劃，2000 推出的專輯《MG4》融合浩室、2-step Garage、爵士樂、靈魂樂和森巴等
曲風，創下熱銷紀錄。

關係如何呢？

松浦 一方面沖野是澀谷 THE ROOM（見第 1 篇註 10）的主理人，我也經常和 Monday Michiru（見第 4 篇註 21）、大澤伸一等人一起。THE ROOM 除了爵士之外，也和 UA 或 Bird 等音樂人有來往，因此靈魂樂和流行樂在那裡形成融合的圈子。我們自己有一個叫青山 BLUE 的夜店，那裡則給人鼓打貝斯和 Techno 的人會聚集交流的印象。但是，在 BLUE 表演完之後，我們會和朋友一起去 THE ROOM 玩。我沒有將他們視為競爭對手，我覺得彼此都在做各自應該做的事情，最終組合成一個圈子。

→ **U.F.O. 就像是結合爵士與來自倫敦背景的新型態舞曲的感覺呢。**

松浦 沒錯。應該也可以說我們是在回應有深厚交流的 Gilles Peterson。

→ **THE ROOM 的話是給人一種很美國的感覺嘛。或者也可以說是連接到沖野先生喜歡的美國黑人音樂。**

松浦 THE ROOM 也會播放 D'Angelo 和 Maxwell，但我們在 BLUE 並不太播放這類音樂。因為我們彼此會去對方的場子玩，我想這是因為我們彼此尊重的關係。

→ **那麼，跟 Crue-L Records 周邊的人有交流嗎？**

松浦 現場並沒有什麼機會聚在一起呢。說到與 Crue-L Records 相關的，我倒是有邀請過 WACK WACK RHYTHM BAND 的山下洋在「Jazzin'」舉辦現場演出。我想也許這就是社群之間的不同。起初夜店是從無到有開始的，即使不同的曲風也會存在於同一個場地中。不論是 TOOL'S BAR、P.Picasso、GOLD 還是 YELLOW，都可以盡情享受不同曲風的 DJ。但是我發現隨著夜店圈逐漸擴大，不同曲風像是被收納在相對應的固定場所般，演出者各自被劃分至更小的社群中，並僅在社群中活動。也許尤其

爵士樂更是如此吧。U.F.O. 在東京開始了「Jazzin'」，沖野修也在京都，另外還有竹村延和在大阪活動。當運動開始出現在各個地方時，起初還是一個沒有分裂的音樂圈，但經過時間的推移，慢慢地被細分，爵士樂也被更詳細地分門別類了。

→ 就 U.F.O. 來說，「Jazzin'」也是保持著那樣的規模，從中產生出新的東西，似乎也不需要向外尋求什麼，這也可能是其中一點吧。

松浦 那時的我們可是拚了命地想要看起來很酷啊。我們不想模仿其他人，一直在尋找真正的酷。當時也沒有網路，想要的資訊也不會刊登在雜誌上，所以所有的一切我們都必須自己製作。我認為在音樂圈中的各方都為了創造出自己理想的音樂或場所，互相切磋琢磨，互相帶給彼此影響。也許當時的 U.F.O. 就正好取得了其中一個完美的平衡吧。

→ 那麼作為最後一個問題，你是如何看待 90 年代初到中期的澀谷系的黃金時期呢？

松浦 雖然泡沫經濟的終結已經臨近，但包括音樂在內的文化依然十分有動力。年輕人們對新鮮事物以及過去作品等未知的事物滿懷好奇，整個城市充滿著富有創意且優秀的事物，那是一個可以每天都看到和聽到這些事物的時代。我想，當時的創作者們從這些事物中受到啟發。世界這個「外部」的事物，被創作者列入觀察思考的範圍，為他們的創作與活動增添助力。♪

PLAYLIST 7

1990

PORIN
(Awesome City Club)

　　我出生在 1990 年。就音樂和時尚來說，那個時代感覺很自由、很精彩，是我也想要體驗看看的青春。根植於澀谷系街道的青年文化非常強大，至今仍在年輕人的眼睛裡熠熠生輝。我選擇了那些仍然能在我心中產生共鳴而不褪色的歌曲，請允許我用自己的詮釋來選擇歌曲。

	① **接吻 Kiss** ORIGINAL LOVE / 1993 年		⑥ **Cherry Vanilla** 細川文惠（細川ふみえ）　/ 1992 年
	② **戰場に捧げるメロディー** （獻給戰場的旋律） 東京斯卡樂園 (Tokyo Ska Paradise Orchestra) / 1999 年		⑦ **Slowrider** Sunny Day Service / 1999 年
	③ **Now Romantic** KOJI 1200 / 1995 年		⑧ **Camera! Camera! Camera!** The Flipper's Guitar / 1990 年
	④ **Kahlua Milk** 岡村靖幸 / 1990 年		⑨ **今夜はブギー・バック** (smooth rap) （今晚是 Boogie Back [smooth rap]） Scha Dara Parr featuring 小澤健二 / 1994 年
	⑤ **東京は夜の七時** (東京現在晚上七點) PIZZICATO FIVE / 1993 年		⑩ **いちょう並木のセレナーデ** （銀杏林的小夜曲） 小澤健二 / 1994 年

Profile　　1990 年出生。Awesome City Club 的主唱。2018 年，創辦由自己擔任總監的服飾品牌 yarden。Awesome City Club 於 2015 年推出首張迷你專輯《Awesome City Tracks》，此後一直積極從事音樂製作、舉辦日本全國巡演、出席國內外大型音樂節演出等活動。2019 年移籍 avex ∕ cuttingedge，2020 年，於出道五週年時發行第二張專輯《Growpart》。

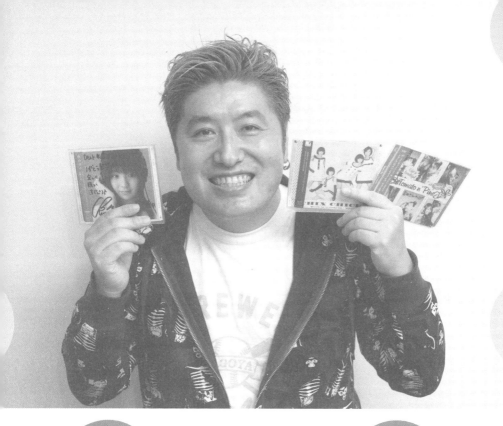

吉田豪
談與偶像歌曲的
契合度

「澀谷系是將無價值的
　事物賦予價值的文化。」

採訪／臼杵成晃
文字／臼杵成晃・望月哲
攝影／相澤心也

澀谷系音樂為日本音樂界帶來前所未有、多樣化的聲音和節拍，以及豐富的和弦概念，為同時代乃至於現今創作者的耳朵帶來刺激，在各種曲風中，都可以聽到有歌曲是受到澀谷系的影響所創造出來的。偶像、女演員、聲優演唱的音樂，也許因為都是以流行音樂為前提，無論是有意還是無意，大多能感覺到帶有澀谷系血統。專業採訪者吉田豪，就在這被澀谷系所影響的廣大音樂作品當中，不斷地挖掘過去與現在被忽略的傑作，並介紹給大眾。在這裡，我們將以吉田所擁有的作品為中心，深度探索與現今相連的「澀谷系血脈」。

吉田　豪

1970 年出生於東京都的專業採訪者以及專業書評家。他的採訪以非常徹底的事前調查而聞名。曾參與過許多採訪集，例如《人間國寶》（人間コク宝）系列、《前偶像！》（元アイドル！）和《與次文化巨星對談》（サブカル・スーパースター鬱伝）等。除了寫作活動之外，還活躍於各種領域，例如出現在電視和廣播節目中，以及擔任活動主持人等。

● 被問到「愛犬叫什麼名字？」時……

→ 首先，想請問豪先生聽到澀谷系這個詞時，腦中浮現的是什麼樣的形象呢？

吉田 因為我是屬於只聽音樂，不太去看現場演出的類型，所以回到當時那個時代的話，會想到的是澀谷的 ZEST，後來的話就是 BOOKOFF 的特價區吧。有一種好音樂瞬間被世界消費殆盡的感覺。以時期來說，The Flipper's Guitar 解散的時候，是我在專門學校的時期，開始從事這份工作之後，我採訪過加地（秀基），當時他剛單飛出道；另外曾在小山田（圭吾）幫 EL-MALO（見第4篇）製作第二張專輯時採訪過小山田；在藤子·F·不二雄老師的葬禮上，小山田有跟我打聲招呼，問我「今天是代表 TV Bros. 來採訪嗎？」等，直接和澀谷系的接觸大概就這點程度而已。但以音樂曲風來說，到現在都是我一直很喜歡的類型。對喜歡卻來不及參與龐克和硬蕊時代的我來說，這是我第一次可以同步體驗的音樂風潮，而且正因為我真的非常喜歡這個曲風，所以我對於有太多人把它當作一種流行來消費、之後就再也不聽，感到很生氣。

→ 原來如此。

吉田 儘管它有這麼多通俗好聽的歌曲，但卻常駐在 BOOKOFF 的特價區中，不是嗎？我覺得 Chocolat 的〈Chocolat a la Mode〉或 Kahimi Karie 的〈Mike Alway's Diary〉只賣一百日圓實在太糟蹋了，只因為是瑞典人製作的所以成為二百五十日圓區上的常客，這類的事情實在令人太火大了。我心想：「明明就是這麼棒的作品！」所以那一區的唱片我買了好幾次，然後再發送給其他人聽（笑）。例如 hàl[1] 之類的就超級好聽。

1　**hàl**　1996 年出道的個人歌手。第一張迷你專輯《Another side of Life》由製作

→hàl 和 Chocolat（Chocolat & Akito）同一時期，都是當
　時備受矚目的音樂人。她曾經和 Cloudberry Jam 的製作
　人 Pelle Henricsson[2] 合作過。這是因為你當時也同步聆
　聽被稱為澀谷系的音樂人的作品，所以才會知道的呢。

吉田　我一直到現在也是，會同時聽澀谷系、硬蕊和偶像音樂。
對於像我這樣對 1980 年代末期以 Beat Punk 為中心的樂團熱潮
感到鬱悶不快的人來說，出現了嘲弄那個圈子的 The Flipper's
Guitar，我覺得超級龐克的。當時海外的龐克樂進口到日本來發
行的只有雷蒙斯（Ramones）[3] 和 The Toy Dolls[4]，另外大概就是
輾核（grindcore）類型的音樂；當時我就在想，如果出現了不像
這個時代在玩的音樂的話，會是什麼樣子的呢。當這麼想的時
候，我當時打工的錄影帶出租店的店長以前是 Wink 的經紀人，
時常會進出 POLYSTAR。於是，我時不時會拿到很多試聽片，
有一天，我被即將發售的〈GROOVE TUBE〉（譯註：The Flipper's
Guitar 的歌曲）的試聽片給震驚了。「哇，他們在做原始吶喊（Primal
Scream）的風格！」（笑）

→因為這和之前聽過的 The Flipper's Guitar 完全不同風
　格，所以會很驚訝吧。

吉田　當然我也很喜歡 The Flipper's Guitar，不過因為我讀的專

Cloudberry Jam 的 Pelle Henricsson 擔任製作人。2008 年，為動畫《超時空要塞 F》
（マクロス F）中的歌曲〈Diamond Crevasse〉和〈射手座☆午後九時 Don't be
late〉擔任作詞。

2　**Pelle Henricsson**　瑞典知名音樂廠牌 North of No South 的製作人，該音樂廠牌與
推出羊毛衫合唱團等知名樂團的 Tambourine Studios 相媲美。曾參與過 Cloudberry
Jam 和 Ray Wonder 等作品。

3　**雷蒙斯（Ramones）**　1974 年最早於紐約開始活動的龐克樂團之一。身穿皮外套
與牛仔褲，演奏極其純粹的龐克搖滾，維持此種風格一直活動到 1996 年，並於 2002
年入選搖滾名人堂。

4　**The Toy Dolls**　1979 年成立的英國龐克樂團。以流行的外表和幽默流暢的歌曲在
日本大受歡迎，將童謠以龐克風格詮釋的〈Nellie The Elephant〉也是「LONDON
NITE」中的經典。

門學校在御茶之水，所以有段時間就在 JANIS[5] 那裡借原始吶喊《Loaded》這類的唱片。後來，開始做這份工作後，會在三軒茶屋的 FUJIYAMA[6] 買 bridge 獨立推出的錄音帶，也立刻就買了渡邊滿里奈〈大好きなシャツ（1990 旅行作戰）〉（最喜歡的襯衫［1990 旅行作戰］）[7] 的 8 公分 CD。就連現在電腦密碼的提示問題出現「你的愛犬叫什麼名字？」之類的，我的答案都填「Joy」，完全可以顯示我受到的影響有多大吧（笑）。

> **→ 引用出現在〈大好きなシャツ〉（最喜歡的襯衫）歌詞中的狗的名字（笑）。順帶一提，這首歌是由 Double Knockout Corporation（The Flipper's Guitar 創作歌曲時使用的團隊名稱）擔任作詞和作曲的。**

吉田 是的。然後我每次看到〈Birthday Boy〉[8] 被放在一百日圓的 CD 架上時，果然還是會覺得很生氣。「這明明就是一首名曲耶！」（笑）

> **→ 我懂你的意思（笑）。今天，豪先生帶來一些以「可以感受到澀谷系風格的偶像歌曲」為主題的 CD，請幫我們介紹一下。**

吉田 可惜我找不到 CD 實體，所以沒有把它們帶過來。我第一個要介紹的是 Pretty Chat 的長條版單曲〈WAKE UP, GIRLS!〉。由濱丘麻矢、野村佑香、前田愛、大村彩子這四位人氣童星組成

5　**JANIS**　［譯註］80 年代開始營業的音樂 CD 與 DVD 出租店。由於網羅了其他出租店沒有的豐富的非主流音樂內容而受到狂熱樂迷們的好評。本店於 2018 年歇業。

6　**FUJIYAMA（フジヤマ）**　1984 年起在東京三軒茶屋開始營業的老字號唱片行。因其精心挑選的唱片作品，被譽為國內獨立音樂唱片的聖地。

7　**〈大好きなシャツ（1990 旅行作戰）〉（最喜歡的襯衫［1990 旅行作戰］）**　1990 年發行的單曲。是當時以 The Flipper's Guitar 的身分活躍於樂壇的小山田圭吾和小澤健二兩人，另以 Double Knockout Corporation 的名義創作的歌曲。

8　**〈Birthday Boy〉**　1992 年發行的單曲主打歌，由小澤健二全面製作。B 面歌曲〈夜と日時計〉（晝夜時鐘），小澤後來自己翻唱過（收錄於 1993 年發行的第二張單曲〈暗闇から手を伸ばせ〉［從黑暗中伸出手］）。

的團體，雖然只發行過一張單曲，但超越兒童的歌唱實力再加上高品質的歌曲，堪稱是完美了。網路上有影片可以看，總之我們就先來看看如何？(音樂播放)

→ **真的很不錯耶。這首歌是誰寫的呢？**

吉田 這上面雖然是寫著「作曲：PG Wallnäs, Edvin Wallnäs、編曲：Pelle Henricsson」，但當時完全沒有相關資訊。當時它在雜誌《BOMB》[9] 介紹新發行音樂的專欄中，僅得到三行文字左右的介紹，「小朋友們演唱瑞典流行音樂」，大概只有這麼一點資訊而已。但即使是這樣，我也立刻就買下來了。後來我發現這首歌是翻唱自瑞典一個叫做 PINKO PINKO 的樂團的歌曲〈Cheekbone〉。因為實在是太好聽，我自己買了好幾張。

→ **這個團體之後還有繼續活動嗎？**

吉田 就只有出這一張唱片。似乎是因為電視劇《木曜怪談》(星期四的鬼故事／暫譯) 的關係而促成的一個團體，讓人覺得「促成這個團體的人是誰？」，完全搞不清楚目的是什麼 (笑)。PINKO PINKO 和 Cloudberry Jam 以及 Ray Wonder[10] 是同個音樂廠牌的，但老實說不是那麼有名，而且這首歌也只是收錄在專輯中的一首歌曲而已，我就想「到底為什麼會選這首歌！」。團員前田愛之後單飛也有發行 CD，但完全是童謠的感覺，所以我真的一點頭緒也沒有 (笑)。

→ **在這個脈絡下產生期待，聽過之後又完全和期待不符，類似的情況比皆是呢。即使是同一個人，在接下來的作品中又有著截然不同的音樂風格。**

9　**《BOMB》（ボム）**　1979 年 4 月創刊的女性偶像雜誌。1980 年代以來，與《Up to Boy》、《DUNK》雜誌一同受到歡迎。

10　**Ray Wonder**　來自瑞典北部的搖滾樂團。與羊毛衫合唱團、Cloudberry Jam、Eggstone 和 Komeda 一起推升瑞典流行音樂的熱潮。該團特色是音樂中時常出現交錯複雜的編曲。

吉田 說到兒童演員的話，奈良沙緒理 [11] 的歌曲也是澀谷系喔。不過在現在這個時代提到奈良沙緒理的歌曲的話，大概也只有 ROMAN 優光（ロマン優光）[12] 之類的人會有所反應（笑）。她那首〈HAPPY FLOWER〉，完全就是受到小澤健二的《LIFE》的影響而產生的聲音創作方式。這首歌是 NHK 的育兒卡通《幽浮寶貝》（だぁ！だぁ！だぁ！）的主題曲……（播放歌曲）。

> → 是〈Lovely〉的前奏（笑）。順便插個話題，我們剛提到瑞典的音樂，也就是所謂的瑞典流行音樂熱潮中稍微遲來的，佐藤康惠 [13] 也是……。

吉田 是的，她那時也是走瑞典風格呢。

> → 雖然說是瑞典，但不是承襲羊毛衫合唱團或 Cloudberry Jam 的脈絡，而是像 Ace of Bace 之類的團，由 Douglas Carr 擔任製作，讓人覺得「竟然是走那個風格？」的感覺（笑）。不過以音樂性來說真的很棒。

吉田 就跟我覺得走瑞典流行音樂路線的 Vanilla Beans，單曲〈LOVE & HATE〉終於要請真正的瑞典人寫歌的時候……是同樣的模式（笑）。東京勁舞娃娃（東京パフォーマンスドール）[14] 也翻唱過羊毛衫合唱團的〈Carnival〉呢。編曲是有點普通（笑）。此外，聲優飯塚雅弓 [15] 推出的瑞典音樂系的單曲很棒喔。第三張單曲

11 **奈良沙緒理** 1996 年起以年少偶像的身分活躍，2000 年加入偶像組合 Ace File。以 2001 年播出的動畫《幽浮寶貝》的片頭曲《HAPPY FLOWER》單飛出道，但在 2002 年 Ace File 解散的同時退出演藝圈。

12 **ROMAN 優光（ロマン優光）** ［譯註］日本音樂人。PUNKUBOI、 RomanPorsche 團員。曾受中原昌也邀請，擔任暴力溫泉藝者的支援樂手。公認的偶像宅。

13 **佐藤康惠** 自 1990 年代中期以來，一直以時裝模特兒、女演員和藝人的身分活躍。1999 年，由 Douglas Carr 擔任製作人，以歌手身分出道，但僅留下當年發行的三首單曲和一張專輯。在 2014 年與圈外人結婚。

14 **東京勁舞娃娃（東京パフォーマンスドール，Tokyo Performance Doll）** 1990 年成立的偶像團體。成員包括篠原涼子、市井由里、穴井夕子等人，女演員仲間由紀惠也曾以練習生身分在團內活動。於 1996 年停止活動。2013 年，更換成員並回歸樂壇活動。

15 **飯塚雅弓** 1991 年以聲優身分出道。1997 年開始音樂人生涯，至今已發行十七張

〈Pure ♡〉，那張真的很好聽。也有收錄在《SMILE×SMILE》這張專輯中，在英國錄製，由 Tore Johansson[16] 擔任製作人。那個時代有許多人都會委託 Tore Johansson 工作，包括《IKA 天》樂團 GEN 的主唱等人都曾與他合作過。說到瑞典風格的話，上戶彩的單曲〈愛のために。〉（為了愛。）的 Cloudberry Jam Remix 版本實在太好聽了。

> **→ 上戶女士的混音合輯《UETOAYAMIX》仔細看參與製作的人，混音的都是大人物。DJ TASAKA、KREVA、Jazztronik、TOWA TEI、Incognito……。**

吉田 沒錯。特別是 Cloudberry Jam 的混音，真的很棒。不過，因為完全都是真人演奏的，我覺得這已經不算是混音了吧（笑）。由藤井郁彌提供給上戶彩的歌曲〈下北以上 原宿未滿〉也很棒呢。那個聲音的製作方式完全就是澀谷系。

● Nick Heyward 參與安達祐實的專輯

> **→ 要說到反映時代氛圍的作品，不得不提到的是在東京勁舞娃娃以偶像身分活躍的市井由理[17]女士的專輯《JOYHOLIC》。有朝本浩文先生、HICKSVILLE、ASA-CHANG 參與製作，還有菊地成孔先生、KASEKICIDER 先生、小泉今日子女士參與作詞作曲。**

吉田 那張專輯也是一張傑作。我覺得有點可惜的是，先行單曲

原創專輯和十一首單曲。2003 年發行的專輯《SMILE X SMILE》由 Tore Johansson 製作。

16　**Tore Johansson**　帶領羊毛衫合唱團和法蘭茲・費迪南（Franz Ferdinand）走紅的瑞典音樂製作人。還參與過原田知世、加地秀基、BONNIE PINK 和飯塚雅弓等人的作品。

17　**市井由理**　1989 年以乙女塾的第一期生身分開始活動，1990 年加入東京勁舞娃娃。1994 年成立 EAST END X YURI，推出的〈DA.YO.NE〉成為當年的熱門歌曲，因此隔年出席了《NHK 紅白歌合戰》。1999 年與 NIGO 結婚。2002 年離婚。

〈Rainbow Skip〉推出的時機點非常好，但後來因為 EAST END×YURI 賣得太好，反而變成以那邊的活動為主，結果導致專輯推出的時間被大大延遲。我之前在 SHOWROOM 的節目《豪的房間》（豪の部屋）中，和菊地先生聊到很多關於《JOYHOLIC》的事情喔。

→ **聚集許多所謂非職業創作者創作出來的作品，有不少張精彩佳作，比如說近年來花澤香菜[18]女士的作品，甚至可以在聲優的作品中發現這個脈絡不斷被傳承。**

吉田 就像是 Haircut 100[19] 的 Nick Heyward 為安達祐實的專輯《Viva!AMERICA》提供歌曲，之類的（笑）。在首張專輯收錄的〈どーした！安達〉（怎麼了！安達）中用軟綿綿聲音唱的饒舌，看到創作者時發現作詞是森若香織、作曲是福富幸宏，那時就已經嚇了一跳，沒想到第三張專輯還會到這個地步。

→ **除了 Nick Heyward 之外，還有 THE COLLECTORS、Cano 香織（かの香織）、CARNATION（カーネーション）等十分華麗的創作陣容。**

吉田 高浪敬太郎、釜范弘（ムッシュかまやつ）、Sunny Day Service、朝本浩文……還有我們這邊的菊地成孔也有參加。我認為音樂產業仍然有預算吧。雖然和偶像完全沒有關係，但在澀谷系的脈絡之中，我最希望世人能夠看見 NICKEY & THE WARRIORS[20] 的 NICKEY。

18　**花澤香菜**　作為童星出道後，2006 年正式開始擔任聲優。2012 年開啟音樂活動，由北川勝利（ROUND TABLE）擔任製作人，隔年發行首張專輯《claire》。原創作品獲得高評價的同時，在動畫《化物語》中以千石撫子角色身分演唱〈Love Circulation〉等，詮釋過眾多熱門角色歌曲。

19　**Haircut 100**　1981 年出道的英國流行樂團。雖然在樂壇活動僅短短四年，但作為代表英國 Neo Acoustic 的樂團，在日本也十分具有人氣，包括 The Flipper's Guitar 等許多音樂人都曾公開表達過自己受其影響。核心成員 Nick Heyward 在 1983 年離開樂團後，一直以個人形式活躍於樂壇中。

20　**NICKEY & THE WARRIORS（ニッキー＆ザ・ウォリアーズ）**　1984 年成立的日

→咦？

吉田　我希望小西康陽先生有一天能擔任 NICKEY 的製作人，
那是我的夢想。雖然剛出道的時候，給人像是 SHEENA & THE
ROKKETS 那樣，她帶領著看起來凶神惡煞的團員的那個形象已
經十分根深蒂固，但是從某個時期起，她的穿著外型開始發生變
化，而且漸漸地也翻唱起 1960 年代女子流行音樂的歌曲唷。現
在的 NICKEY 以視覺來說在某種意義上也是澀谷系，穿衣風格
也和以前很不一樣，是個非常可愛的美魔女。甚至說如果
PIZZICATO FIVE 重組的話，前面站著的是 NICKEY 也沒問題
吧，大概是這樣的感覺（笑）。

→**因為我還停留在以前龐克的形象，所以聽到你這麼說很意**
外。

吉田　不過現在還是有龐克的一面
喔。雖然個人作品很好聽，但以
NICKEY & THE WARRIORS 名義
發表的〈DO I LOVE YOU?〉是非
常精彩的作品。你看，光看封面不
覺得就很棒嗎？

→**真的耶！**

吉田　這個插畫是出自森本美由
紀[21] 女士之手，由 NICKEY 擔任森

NICKEY & THE WARRIORS
2004 年的作品〈DO I LOVE
YOU ?〉。

本女士的插畫模特兒。收錄曲目中有翻唱 The Ronettes[22] 的〈DO

　　本龐克樂團，經歷成員更迭，到現在還有零星音樂活動。在很早期時，BLANKEY
　　JET CITY 的中村達雄曾為團員之一。

21　**森本美由紀**　為《Olive》、《VOGUE JAPAN》等時尚風格類雜誌提供作品的插畫
　　家。風格時髦有型。PIZZICATO FIVE 的精選輯《Big Hits and Jet Lags 1994-1997》
　　的插畫也是她的作品。

22　**The Ronettes（ザ・ロネッツ）**　1960 年代的女子流行樂團，以〈Be My Baby〉

山口由子的《Fessey Park Rd.》。(吉田豪私物)

I LOVE YOU?〉，以及雪兒・薇瓦丹（Sylvie Vartan）[23] 的〈Irrésistiblement〉。好想把這些讓小西先生知道啊～。

● 山口由子沒有不好聽的歌曲

吉田 另外，我可以談談在澀谷系背景下不常談論的作品嗎？從週刊《Young Magazine》的偶像徵選中誕生過一組叫 A-Cha 的三人偶像團體，其中一位成員山口由子後期的單飛作品總歸一句就是非常好。《Fessey Park Rd.》這張專輯是由強力流行（Power Pop）曲風的知名歌手／製作人 Brad Jones[24] 操刀製作，專輯裡沒有一首歌不好聽的。這個時期她很認真在做澀谷系的音樂，可惜作品完全被那個圈子的人給忽略了。如果當時《美國音樂》之類的雜誌能夠更注意到偶像這邊，從而選到這張專輯就好了！

一曲而聞名，鼓聲開始的前奏最為人所知。

23　**雪兒・薇瓦丹（Sylvie Vartan）**　1960 年代在日本也有高人氣的法國歌手。1968 年發行的〈Irrésistiblement〉被指定為 2001 年電影《水男孩》（ウォーターボーイズ）的插曲後，再次流行成為熱門歌曲。

24　**Brad Jones**　曾為 Matthew Sweet、Imperial Drag 等人擔任製作人，自 1990 年代以來在強力流行（Power Pop）圈中是不可或缺的人物。1995 年發行個人專輯《Gilt Flake》。

DREAM DOLPHIN 的《Happy-Doo-LuLu-dee!》。
（吉田豪私物）

→ 唱片封面的照片完全就給人澀谷系的感覺呢。

吉田　是的。從某個時期開始山口由子的作品每一首真的都非常
精彩。當初從華納先鋒（Warner Pioneer）單飛出道的時候，她
演出電影《高校太保》（ビー・バップ・ハイスクール）的女主角，
演唱由木內一裕老師作詞的〈BE BOP DREAMS〉，走的是偶像
路線。不過自從換東家到水星音樂（Mercury Music）之後，搖
身一變成為如此出色的歌手，媒體卻完全沒有給予她應得的評
價，導致她的作品總是被放在 BOOKOFF 的特價區，我為此時
常感到憤恨不平（笑）。另外，說到沒有獲得應有評價的，
DREAM DOLPHIN 也是如此。當時她以「挑戰 Happy Handbag
曲風」為概念發行單曲。

→ Happy Handbag 是 1990 年代在部分地區流行的舞曲對吧。

吉田　DREAM DOLPHIN 是環境音樂組合，成員之一的岡本法
子曾在富士電視台節目《今田耕司のシブヤ系うらりんご》（今田耕
司的澀谷系裏蘋果／暫譯）中擔任過「裏蘋果女孩」，可惜也是
特價區的萬年常客。他們發行的眾多作品幾乎都是環境音樂，不
過這首歌是有歌詞的，非常好聽。但是好吧，光是看這個唱片封

面的話是不會買的吧（笑）。還有，一定要提到的是高島知佐子（高嶋ちさ子）。

→ 啊！

吉田 高島知佐子在 90 年代中期成立一個名為 Chocolate Fashion 的組合，以樂器演奏方式重新詮釋〈君の瞳に恋してる〉（愛上你的眼睛）、〈Poupée De Cire, Poupée De Son〉，還有 The Style Council[25] 的〈Shout To The Top〉，給人感覺很像逛超市時會聽到的背景音樂，不過其中有一首由 yes, mama ok? 提供的歌曲〈イングリッシュマフィンのおまじない〉（英式鬆餅的魔法）很好聽。

→ 我記得這首是遊戲《The Tower》的主題曲。

吉田 後來，yes, mama ok? 也以〈THE CHARM OF ENGLISH MUFFIN〉這個歌名自己重新翻唱過。沒有想到一個唱出這麼棒的歌的人，之後會變成啪嚓一聲把自己小孩遊戲機摔壞的人 (譯註：高島知佐子近年上綜藝節目自曝把兒子的遊戲機摔壞，在網路上引起一波輿論撻伐)，我真的搞不懂人生啊（笑）。

● 太早落幕而沒能搭上偶像風潮的 CHIX CHICKS

吉田 進入 2000 年代時，有一位叫 jenny01[26] 的人，從來就沒有被談論過。她在獨立時代走的是偏瞪鞋搖滾（Shoegaze）[27] 風格

25　**The Style Council**　由 1977 年掀起龐克旋風、穿著修長西裝在樂團 The Jam 中首次亮相的保羅・威勒，在樂團解散後與 Mick Talbot 開始合作的團體。該團以重新詮釋 1960 年代 Mods 時尚的外型，以及與其視覺相應的時髦音樂風格，獲得廣大人氣。

26　**jenny01**　2001 年推出迷你專輯《Cluster》出道。以清澈且如耳語的歌聲為特點，在 2005 年主流出道之後，開始追求搖滾風格，由須永辰緒、Studio Apartment 等夜店音樂風格的製作人提供優雅精緻的歌曲。

27　**瞪鞋搖滾（Shoegaze）**　搖滾分支曲風，起源於 1984 年出道的 The Jesus and Mary Chain，以嘈雜的吉他轟鳴加上甜美的旋律為特點。隨著 My Bloody Valentine

jenny01 的《Ladymade》。(吉田豪私物)

的音樂，加上耳語般的歌聲，做的是非常奇怪的音樂。但在主流出道之後，就變成完全不同方向的澀谷系風格。我還在擔心會不會是受到高層的要求被迫轉向不同音樂風格，但其實作品相當精彩（笑）。

→ **雖然連她本人可能都不相信呢。**

吉田 我喜歡到還去參加一場她在唱片行裡舉辦的活動，因為可以拿到未公開發表的歌曲（笑）。請先聽一首歌試試看。我非常喜歡這首歌。⟨播放音樂⟩

→ **真的很好聽耶。如果在唱片堆中挖寶時找到這張的話會超開心的。**

吉田 但是實際上，我完全沒有辦法跟任何人聊 jenny01。後來，似乎在由須永辰緒製作的歌曲發行之後，她就消失在樂壇了。另外，以澀谷系風格來說，CHIX CHICKS [28] 絕對是我想談的。從

和 Ride 等樂團的登場，在 1990 年左右成為英國的一場大運動。

28　**CHIX CHICKS（チックスチックス）**　2005 年以爵士人聲組合原宿 BJ Girls 的身分開始活動。拿手曲目有馬文・蓋（Marvin Gaye）和傑克森五人組（Jackson 5）等西洋歌曲，而原創歌曲深受摩城（Motown）等復古風味的靈魂音樂的影響。傑出的現場表演實力受到高度評價，可惜於 2010 年解散。

CHIX CHICKS 的〈Break up to make up〉。
（吉田豪私物）

組團以來就完全是澀谷系。她們以青年爵士團的原宿 BJ Girls 名義發跡，在發行三張專輯和一張法國流行翻唱專輯之後，改名為 CHIX CHICKS，開始走向澀谷系風格。那是在 2008 年左右，剛剛好也是 Perfume 開始受到關注的時間點呢。也因此推出由 tofubeats 等人參加、帶有 Techno 風格的混音歌曲。當我看到帶有十足 PIZZICATO FIVE 風格的〈Break up to make up〉DVD 單曲封面的時候，完全被擊中了。而且還翻唱了傑克森姊妹（Jackson Sisters）[29] 的〈Miracles〉喔。

→〈Miracles〉可以說是澀谷系時代 Free Soul 的經典啊。

吉田　最後一張專輯的標題名稱是《Retro Soul Revue》，這張也完全是 PIZZICATO FIVE 風格（笑）。如果再努力個一、兩年到偶像熱潮的時期，就可以開花結果了，真的好可惜……在 2009 年左右，就因氣力放盡而解散了。順便補充，目前活躍在動漫歌曲界的 GARNiDELiA 的 MARiA 就是 CHIX CHICKS 的前成員喔。

29　**傑克森姊妹（The Jackson Sisters）**　女子靈魂樂團體。曾發行過〈Miracles〉、〈Boy You're Dynamite〉等琅琅上口的歌曲，1976 年唯一留下的專輯被視為是 Rare Groove／Free Soul 的聖經。

→ 原來是她啊！不過真的要是再努力個一、兩年，也許就能夠和 Tomato n' Pine[30] 或是 Negicco[31] 那期的組合重疊到了呢。

吉田　是的，真的很可惜。因為當時再過個一年，「TOKYO IDOL FESTIVAL」就開始舉辦了。如果能夠撐到 TIF 舉辦，事情也許會發生變化。

→ 以「北歐」為主題的 Vanilla Beans 剛好在那個時期出道。偶像圈的音樂性也開始漸漸流行起多元化。

吉田　是因為有 Perfume 帶來的周邊影響啊。她們以 Techno 曲風爆紅之後，「其他曲風說不定也能夠成功」的想法也開始出現。剛好在這個時期，我第一次採訪小西先生，告訴他：「有一組走瑞典流行曲風的偶像團體 Vanilla Beans 出道了喔。」還說：「一位叫秋山奈奈的女演員翻唱了 PICO ＝樋口康雄[32] 的〈夜明け前〉（黎明之前）！」（笑）但最令我印象深刻的是，當時小西先生反省地說：「林未紀[33] 失敗了。」

→ 的確是這樣呢。

30　**Tomato n' Pine（トマトゥンパイン）**　由音樂製作公司 agehasprings 推出的偶像組合，俗稱 Tomapai。最初以奏木純與小池唯（YUI）的兩人組形式出道，後來成為 YUI、HINA、WADA 三人組合，並因 Jane Su 的歌詞和 agehasprings 音樂創作者們流暢好記的音樂而廣受好評，可惜於 2012 年解散。之後 HINA 與 YURIA 一起推出 Faint ★ Star，可以說是 Tomapai 的延續，但從 2017 年起停止活動。

31　**Negicco**　以宣傳新潟特產「やわ肌ねぎ」（柔肌蔥）為目的而組成的女子偶像團體。最初只是一個月的限定組合，就這樣一直延續至今，已超過十七年以上。2011 年，自淘兒唱片創立新音樂廠牌 T-Palette Records 起，便與 Vanilla Beans 一起所屬於該廠牌旗下。憑藉超高的音樂性和田園系人設，獲得許多來自業界內同為偶像者的支持。

32　**樋口康雄**　除了以 PICO 的名義推出深受澀谷系世代所深愛的名曲〈I LOVE YOU〉和專輯《ABC》之外，也以作曲家身分廣泛地活躍於電視劇／電影的配樂和廣告音樂的世界。

33　**林未紀**　在渡邊娛樂主辦的「第一屆 B-GIRE 徵選」中獲得優勝，於 2006 年出道。由擔任徵選評審委員的小西康陽製作，次年發行單曲〈アイドルになりたい。〉（我想成為偶像。），但此後沒有再進行其他音樂活動。

吉田　因為我很喜歡小西先生製作的〈アイドルになりたい。〉（我想成為偶像。），所以我跟他說：「很好聽喔！」大力地給他鼓勵（笑）。B 面歌曲翻唱自 moonriders[34] 的〈マスカット ココナッツ バナナ メロン〉（麝香葡萄 椰子 香蕉 哈密瓜）明明就也很好聽。林未紀推出歌曲的時候是 2007 年啊，那是一個偶像還懷才不遇的時代。

→ 與小西先生有關的偶像歌曲中，PIZZICATO 解散後製作的深田恭子女士的單曲〈キミノヒトミニコイシテル〉（愛上你的眼睛）也很精彩呢。

吉田　那真的是一張傑作。順道一提，深田恭子在由北野武執導、描繪人氣偶像空虛內心的《淨琉璃》（Dolls）中，演唱的〈キミノヒトミニコイシテル〉（愛上你的眼睛）真的很好聽，很有「Pretty Vacant」(譯註：Pretty Vacant 是性手槍樂團的歌曲名稱，意為「美麗空虛」)的感覺（笑）。

→ （笑）。

吉田　這首單曲的主打歌也很好聽，但由 Mansfield 混音的〈Swimming〉實在太精彩了。如果不購買只收錄在單曲中的版本來聽，有時候就無法理解全貌了，不是嗎？我覺得這可以適用於所有的偶像。

→ 說的是。尤其像是混音等版本並沒有收錄在專輯中，也不會重新發行或是放到網路上，有很多歌曲只能在單曲中聽到。

吉田　沒錯，這就是為什麼你不應該只聽專輯就感到滿足。比如說起吉川日奈，bice[35] 提供的單曲〈Mellow Pretty〉並沒有收錄在

34　**moonriders（ムーンライダース）**　1975 年成立的日本搖滾樂團。〈マスカット ココナッツ バナナ メロン〉（麝香葡萄 椰子 香蕉 哈密瓜）收錄在 1977 年發行的第一張專輯《moonriders》中。

35　**bice（ビーチェ）**　1994 年以本名中島優子出道。1998 年後更名為 bice，同時提

專輯中，而〈One More Kiss〉絕對是單曲版本更好聽。

→ 對了，那麼豪先生對於 PIZZICATO FIVE 有什麼看法呢？

吉田 我當然喜歡。我非常喜歡，但該怎麼說呢……與其說是喜歡 PIZZICATO FIVE，不如說我非常喜歡小西先生寫的歌，尤其是提供給偶像和女演員的歌曲。就像我雖然喜歡 moonriders，但我更喜歡他們提供給偶像和女演員的歌曲，這種感覺是很接近的。

→ 這麼說來，高浪慶太郎先生還在 PIZZICATO FIVE 的時候，推出很多由高浪先生監督製作的女性歌手合輯呢。其中也有許多傑作不太可能再次發行或放上網路了。

吉田 《Season's Groovin》[36]！偶像寒冬時代的主題式合輯，超級名作。我後來又買了好幾張二手的。

→ 那張非常好聽。是由來自偶像領域的藝人們演唱的聖誕專輯，其中有 CoCo 的宮前真樹小姐、ribbon 的松野有里巳女士、Qlair 的今井佐知子女士，還有中嶋美智代女士、吉田真里子女士等知名藝人。松野女士在這張專輯之後，以第二代主唱身分加入 Sally 久保田先生領軍的 Les 5-4-3-2-1，這條動線也很有趣呢。

吉田 除了吉田真里子女士之外，其他都是乙女塾[37]的人呢。我

供音樂和擔任音樂製作人。2008 年，於小西康陽的音樂廠牌 columbia*readymade 旗下發行專輯《かなえられない恋のために》（為了無法實現的愛）。就在外界對她接下來的音樂活動備受期待之際，於 2010 年 7 月因心肌梗塞突然去世。動畫《K-ON！輕音部》（けいおん!!）的劇中歌曲〈ごはんはおかず〉（米飯是配菜）、〈Honey sweet tea time〉成為生前最後的作品。

36　《Season's Groovin》　1994 年 11 月發行的合輯。高浪慶太郎在離開 PIZZICATO FIVE 之後隨即擔任這張合輯的總監。由松野有里巳、中嶋美智代、 宮前真樹、吉田真里子四人擔任主唱，收錄翻唱自伯特・巴克瑞克（Burt Bacharach）等西洋歌曲的翻唱作品之外，加上高浪、YOU、鈴木智文等人創作的原創歌曲，一共收錄八首歌曲。

37　**乙女塾**　富士電視台主辦、營運的藝人培養課程。1989 年至 1990 年播出的《PARADISE GoGo!!》中，所有演出者都屬於該單位，其中也誕生出 ribbon、CoCo、Qlair 等人氣偶像團體。2001 年因小西康陽製作而出道的野本 Karia（野本かりあ），也是來自乙女塾的模特兒課程。

認為中嶋美智代翻唱 THE COLLECTORS 的〈夢見る君と僕〉（夢見你和我）而超越原曲的這件事，是足以留名歷史的大事。我也很喜歡 Qlair，他們解散後發行的全曲集中收錄的未發行歌曲，是由片寄明人作曲的，我看到的時候很驚訝。

● 秋山奈奈，以及 Tomato n' Pine 第一期

→ 豪先生能為我們介紹你向小西先生推薦過的秋山奈奈嗎？

吉田　首先，沒有歌手可以發出像秋山奈奈那樣的創作者電波。出道單曲〈わかってくれるともだちはひとりだっていい〉（有一個懂你的朋友就夠了）是 PICO 以秋山她遭霸凌的經歷為主題創作的超級代表作，B 面歌曲翻唱 PICO 的歌，第二張單曲翻唱 hàl 的〈tiptoe〉。我一邊想著：「雖然她擊中我的心，但能夠流行到什麼程度呢？」但在當時我覺得我一定要好好地幫她大肆宣傳。

→　（笑）。

秋山奈奈的〈わかってくれるともだちはひとりだっていい／夜明け前〉（有一個懂你的朋友就夠了／黎明之前）。（吉田豪私物）

吉田　我記得我非常盡力地為她發聲。即使現在我也還記得一件事，第二張單曲發行的時候，在《MUSIC MAGAZINE》做採訪時，同一期雜誌中的偶像評論欄中，有一個作家給這張單曲非常糟糕的評價。針對這件事，我一反常態地寫信向編輯部抱怨：「在將近九成都是爛歌的偶像流行音樂中找到一首好歌才是你們應該做的工作吧！」（笑）貶低好的東西到底是想要做什麼。然後我拿出我在其他雜誌上寫的偶像評論給他們看，跟他們說：「既然是這樣的話，讓我來寫偶像的樂評！」因為這樣就開啟了我的偶像樂評連載（笑）。那是我人生中唯一一次的自我推銷。

→ 原來契機是這麼一段故事啊（笑）。

吉田　我能夠開始在《MUSIC MAGAZINE》進行連載，要歸功於秋山奈奈。我認為她的第一首單曲是足以列入我生命中前十名的傑作。順帶一提，因為結婚而退出演藝圈的她，最近復出繼續歌手活動，透過群眾募資製作專輯，其中邀請到松永天馬先生與高田雄一（高田メタル）先生提供歌曲。

→ 從 2010 年之後，若要說可以連接到現在偶像圈的部分，果然 Tomato n' Pine 和 Vanilla Beans 的存在還是十分巨大的吧。

吉田　當 Vanilla Beans 的第二張單曲〈Nicola〉發行時，我心想「一首不得了的歌來了！」，到處宣傳這首歌。說實話，出道的時候，雖然說主打的是「北歐」形象，但實際上我卻覺得他們的瑞典元素不太夠（笑）。例如他們終於向加地（秀基）發出工作邀約，但卻只有拜託他寫詞，各種事情都沒有做到位呢。另外 2010 年以後，對我來說很重要的還有 PANDA 1／2[38]。這是由

38　**PANDA 1／2（パンダニブンノイチ）**　　由音樂製作人 James Panda Jr. 製作的「世界首次由一隻熊貓和一個人組成的音樂組合」。2009 年加入的第二代主唱 M!nam! 現在以藤岡南的名義進行個人音樂活動。作品有〈PANDA! PANDA! PANDA!〉、〈ぼくらがスリジャヤワル ダナプラコッテへ旅に出る理由〉（我們踏上斯里賈亞瓦德

一個女孩子和玩偶熊貓組成的謎一般的二人組，代表作品〈PANDA!PANDA!PANDA!〉是一首翻唱自 Neo 澀谷系組合 tetrapletrap[39] 的名曲〈VECTOR〉，也就是說熊貓裡面的人是 tetrapletrap 的人。我真的覺得這是很棒的音樂組合，只出一張專輯就結束實在太可惜了。我也滿喜歡藤岡南在那之後的音樂活動。

→ **那麼你覺得 Tomato n' Pine 如何呢？**

吉田　我想我是唯一一個還在留戀第一期 Tomato n' Pine 的人吧（笑）。會說「Tomato n' Pine 很棒！」的人，大家指的都是第二期。不過，奏木純還在的第一期真的很精彩。我認為第一張專輯是一張奇蹟似的傑作。

→ **那張專輯由 Jane Su 擔任製作人，而 agehasprings[40] 的人們則瞄準那種講究有質感的聲音製作。**

吉田　我想是的。我記得第一次採訪的時候，Jane Su 在現場和我談過很多。不過就算到現在我跟 Jane Su 還是保持著一點距離，因為我最初見到她時，是在她身為偶像製作人、同時也是受訪者的身分之下認識的（笑），而不是透過同行的寫作圈或電台圈（譯註：Jane Su 同時也是專欄作家、廣播電台主持人）。

→ **原來如此（笑）。**

吉田　不論如何我就是沒辦法以同為業界中人的身分來和她相處（笑）。Tomato n' Pine 出道時，Jane Su 為她們想出「十年一遇的

納普拉科特旅行的理由）等許多會直接聯想到澀谷系的歌曲。

39　**tetrapletrap**　　以川島蹴太為中心的音樂組合。2003 年，由自行主理的獨立音樂廠牌推出第一張迷你專輯《Filmcut in the Siesta》。與 THE APRILS、Plus-Tech Squeeze Box 等團體一起建立起繼承著澀谷系血統的音樂場景，但在 2004 年突然解散。

40　**agehasprings（アゲハスプリングス）**　　以音樂製作人玉井健二為首的創作者團體。從事音樂創作、製作、經紀工作的創意公司，旗下擁有蔦谷好位置、田中隼人、橫山裕章、釣俊輔、Jane Su 等多樣化的熱門創作者。

奇蹟二人組」的廣告標語。「70 年代的 Pink Lady、80 年代的 Wink、90 年 代 的 PUFFY。 然 後 是 00 年 代 的 Tomato n' Pine」……我覺得最後這組的活動時間未免也太短了吧。

→（笑）。

吉田 第一期的 Tomato n' Pine 也幾乎沒有舉辦過唱片行的店內活動呢。頂多只有 HMV 上傳他們在店內的影片而已，我也沒去現場看。有次我只是為了要跟他們說「你們的音樂真的很棒，希望你們一定要繼續下去！」而去採訪，兩個人雖然都跟我說「我知道了」，結果那次的採訪就是二人組的 Tomato n' Pine 最後一次出席的活動（笑）。發生過如此讓我震驚的事。從那時起，我了解到「原來如此，必須要去演唱會或活動支持才行」，然後更頻繁地參與各種現場活動。「沒看到第一期的 Tomato n' Pine 的問題」對我來說是很大的一件事。

→哦～原來是這樣。

吉田 順便一提，Jane Su 對 Tomato n' Pine 到現在還在反省的是，「尊重女孩子的自由的結果，最後就真的誰說什麼話都不聽了，事情變得很棘手」（笑）。

→（笑）。

吉田 從二人組的時代開始就是這樣。奏木純後來入圍 Miss iD[41]，不過在徵選日前，她突然說「因為要家族旅行，所以徵選那天我不能去了」（笑）。所以，另外安排一天只有她一個人過來徵選，但那天評委們根本沒有到齊，而且出席的只有我和審查委員長的小林司先生。當天我請她唱 Tomato n' Pine 的〈Unison〉，我們兩人是很嗨，但是兩位大叔再怎麼熱情地和其他評委推薦，

41　**Miss iD**　自 2012 年起由講談社舉辦的偶像徵選。吉田豪是第二屆「Miss iD 2014」的評審之一。

也是徒勞無功。最後，這份熱情完全沒有傳達給其他評審委員，但是因為她說如果這次再拿不出成績的話，就要退出演藝圈，所以我頒發個人獎給她，只是因為我希望她可以繼續留在演藝圈。緊接著，她宣布與一名足球運動員結婚並退出演藝圈。我從未如此強烈地意識到自己的無能為力。

→ （笑）。其他還有因為澀谷系這個關鍵詞而吸引到你的偶像嗎？

吉田　t.c.princess [42] 非常重要喔。《Chocolate Destiny》的歌名和曲調給人「次級 Perfume」之類的感覺，讓我忍不住笑出來，但之後她們進化得非常好。翻唱佐藤宗幸的〈青葉城恋唄〉（青葉城戀曲）之類的歌曲讓人感覺好像在惡搞，但其實都非常好聽喔。在 TIF 的解散演唱會上，我在現場哭到不行啊。我在 Lily Franky 於《週刊 Playboy》上連載的人生諮詢專欄中擔任採訪者與節目構成企劃，正好工作的時間和 t.c.princess 演唱會衝到。然後我和編輯負責人說：「我不論如何都想去看 t.c.princess！」他跟我說：「那你今天晚點到也沒關係喔。」然後我就想說「太好了～！」看完之後搭計程車趕緊回來做採訪，而 Lily 先生晚到兩個小時，所以我到的時候還有很充裕的時間（笑）。我沒有放棄真的太好了。t.c.princess 真的太棒了啊～。因為單曲的歌名就是〈澀谷 Twinkle Planet〉喔，從歌名就能看出是澀谷系不是嗎？製作人 Bajune Tobeta [43] 的個人專輯中，選了 t.c.princess 的歌讓野宮真貴來唱也是一個奇蹟。

42　**t.c.princess（テクプリ）**　由音樂製作人 Bajune Tobeta 操刀製作的偶像組合。2009 年透過「東北発信源ユニット」（東北發信地組合）SPLASH 內部徵選而成立，2010 年 7 月以單曲〈FIRST DATE〉出道。Techno Pop 曲風引起眾多關注，但在 2013 年解散。

43　**Bajune Tobeta（トベタ・バジュン）**　2008 年經由坂本龍一等人設立的製作公司 LLP10℃以音樂人身分出道。有著音樂製作人的身分，為 t.c.princess、Tsuri Bit、Cupitron 擔任綜合製作，此外在健康科技領域中也是成功的企業家。

→ 說到 Perfume，中田康貴（中田ヤスタカ）先生原本也就是在澀谷系運動冷卻後的 2000 年代中期出現，給人「完全澀谷系」的印象呢。不過到了後來，他建立出一個屬於自己十分獨特的風格。

吉田　正是如此。初期的姿態非常的 PIZZICATO FIVE，說到 CAPSULE（譯註：中田康貴的團），我最喜歡的時期大概是第二張和第三張專輯左右，完全對我的口味。與 EeL、Plus-Tech Squeeze Box 等人合作、有點像玩具音樂的流行曲風時期的 CAPSULE，還有那個時候由中田康貴經手的作品我全都很愛。有一次在 DIENOJI（ダイノジ）主辦的 Perfume 活動中，我被叫去當 DJ。我說：「我要放大家都喜歡的中田康貴的歌曲！」播放著他以 K@TANA 的名義創作，由酒井彩名 & 野村惠里 & 山川惠里佳唱的出道作品〈天然少女 EX〉，也放了因為 Aira Mitsuki 所以大家都很熟悉的音樂廠牌 D-topia 所發行的 J-POP 翻唱合輯中，以 Techno 風格翻唱反町隆史的〈POISON〉等；我很清楚知道，為了幫大家保留隔天演唱會的體力，在 DJ 的時候不要把氣氛炒得太熱，所以安排了可以好好坐著聽歌的歌曲。

→ 還有這樣的回憶啊（笑）。

吉田　另外，我常說澀谷系在偶像和聲優的世界中活了下來，是因為 Cymbals 和 ROUND TABLE 的風格現在還保留在那裡。說到底，好的音樂不論誰來唱都應該會是好聽的。我常常自己發牢騷說：「喜歡偶像的人不聽聲優，喜歡聲優的人不聽偶像音樂，這是有問題的。」會有「作曲的人都是一樣的，所以我們兩邊都應該聽呀」之類的想法。可愛的女孩子用可愛的聲音唱著好聽的歌曲，明明肯定全部都很棒的。從這個意義上說，我認為不論是音樂人還是偶像，全都是有同樣價值的。

● 這裡也有挖掘音樂的文化

→ 最後，如果面對「豪先生認為的澀谷系是怎麼樣的」這麼大一個題目，你會怎麼回答呢？

吉田　粗略地說，它是挖掘（dig）文化吧。雖然在音樂上，它有著強烈的 Guitar Pop 形象，但如果算入現在正在進行的舞曲風格，它也是一種挖掘二手原聲帶、抒情搖滾與靈魂樂的文化，也剛好與經典唱片重新發行之類的潮流有所連結而誕生的文化。就跟我不斷在 BOOKOFF 挖一百日圓的 CD 是一樣的感覺，也就是可以說，澀谷系是一種將無價值的事物賦予價值的一種文化吧。觀點的文化。雖然現在熱情已經降溫很多，但有一段時間我一直在挖掘 BOOKOFF 到幾乎瘋狂的程度。我走遍全國各地的 BOOKOFF，在特價區待上好幾個小時，確認著什麼資料也沒有的 CD 小冊子（笑）。不過，偶爾在這其中會出現奇蹟喔。也因此能夠在主要客群為辣妹的合輯中找到一首翻唱自相對性理論的歌曲（L-mode Feat. Stylish Heart 的〈LOVE ずっきゅん〉〔LOVE 揪心〕），隨後這首歌也收錄在由我監修而推出的主題式合輯（《ライブアイドル入門》（地下偶像入門））中，這樣的歌絕對沒有人會發現的（笑）。我也很佩服自己竟然能夠找到。「這個曲名……該不會！」光是靠這樣找到的（笑）。沒有付出過人的努力，奇蹟也不會發生。

→ 因為這是一種從挖掘的樂趣中誕生的文化，所以只看脈絡中系統化的部分來談論的話，感覺有些本末倒置呢。所以我在想是不是有什麼可以一語概括，定義出「這就是澀谷系」的話。

吉田　也許這次的採訪，也可能會被說「這根本不是澀谷系！」吧，因為這是一種運動，而不是一種音樂類型呢。順帶一提，由於我挖掘出了類似這次所介紹的不知名的偶像歌曲，結果有人來

問我：「要不要出一張合輯呢？」我和對方說：「我很樂意！」連選曲都想好了大約列出五十首歌……但由於得不到部分唱片公司的許可，結果企劃便付諸流水了。有機會的話，我很希望能夠製作合輯呢。

→ **正因為有很多歌曲在訂閱制服務中沒有上架，所以如果能有一張集合起脈絡外的歌曲合輯，我想會是非常好的一件事。特別是有很多 90 年代的歌曲因為各種原因被埋沒了……。**

吉田 確實如此。我也很喜歡南波（一海）先生在淘兒唱片旗下發行的地方偶像合輯，但是好的跟壞的都收得太多了（笑）。應該要精挑細選出一張就夠了，不需要五張（笑）。還想再做一次呢，偶像合輯。最後一次做應該是早安家族吧？也很想做澀谷系聲優＆動畫歌曲合輯。jenny01 還有 CHIX CHICKS，到了這個時代應該要還給她們應有的評價了！♪

시부야케이
한국에 미친 영향

⑫ 對韓國流行音樂
的影響

長谷川陽平
談另一個「澀谷系」

採訪・文字・編輯／大石始
篇名頁視覺／大石慶子

這篇文章的舞台是，進入 2000 年代之後掀起「澀谷系」熱潮的韓國。導覽員是以韓國為據點，以吉他手、製作人、DJ 等身分活躍的長谷川陽平。在澀谷這個地區培育出的音樂，被帶到另一個地區首爾時，產生了什麼樣的變化？讓我們透過只有在現場密切觀察動態的長谷川才能提供的分析，來找出答案。此外在本文中，當談到基於韓國視角所自行解釋的澀谷系時，會以加上引號的「澀谷系」來表示。

長谷川陽平

吉他手／製作人／DJ。1995 年第一次前往韓國。1997 年在韓國開始音樂活動。2005 年加入代表韓國搖滾的傳奇樂隊 Sanulrim（山之音）。2009 年，加入引領韓國樂壇新潮流的樂團 Kiha & The Faces（張基河與臉孔們）擔任製作人／吉他手。近年來，亦以 DJ 的身分活躍於樂壇中。目前正開展跨越日本和韓國的活動，並以亞洲音樂界的新關鍵人物之姿受到國際關注。

● 透過撥接式 BBS
在韓國傳播開來的澀谷系

**→ 長谷川先生是在 1995 年的時候首次造訪韓國的對吧。當
時澀谷系的動向有沒有傳到韓國呢？**

長谷川　我到現在還記得 1995、96 年，我去首爾一家叫 Hyang
Music 的唱片行時，被問到「下次你再來的時候，可以幫我買
The Flipper's Guitar 和 PIZZICATO FIVE 的 CD 來嗎？」。我想
這應該表示那時已經有聽眾在注意被稱為澀谷系的日本音樂人了
吧。

→ 像這樣的聽眾是如何得到資訊的呢？

長谷川　1990 年代中期時，數據機撥接在韓國爆發式地流行起
來，喜歡另類音樂和英國獨立音樂的人們會在撥接式 BBS 論壇
上的社團內交流資訊。似乎在那些地方也有人在交流 The
Flipper's Guitar 和 PIZZICATO FIVE 的資訊。在那之前，歐美音
樂在韓國，1980 年代很流行重金屬曲風，進入 90 年代中期，有
少數人也開始逐漸接受英國獨立音樂等不屬於重金屬的搖滾樂，
他們在 BBS 論壇上建立起「摩登搖滾小團體」這個社團。像那樣
的人也對澀谷系很感興趣。

→ 也就是說，是歸到和歐美音樂同一流派的狀態來聆聽。

長谷川　是的。當時有一本叫做《sub》的音樂雜誌，會介紹
Oasis 和原始吶喊等英國樂團，除此之外還有介紹日本音樂的連
載專欄。現在在我手邊的 2000 年出版的雜誌中，Deli Spice[1] 樂團
（我有一段時間擔任過吉他手）的貝斯手 Yoon Joon Ho（윤준호）

1　**Deli Spice**　　代表第一代韓國獨立音樂的樂團，於 1995 年以 Kim Min-kyu 為中心
　　組成。有〈Chau Chau〉（收錄於 1997 年的第一張專輯《Deli Spice》）等多首代表
　　歌曲，在日本也擁有根深蒂固的人氣。

上│ 90 年代末，造訪首爾清溪川時的長谷川陽平。（本人提供）

下│ 《sub》 2000 年 3 月號封面，以及介紹澀谷系的特輯文章。（資料提供：長谷川陽平）

先生，就曾寫過一篇關於 Trattoria 的專欄文章喔。他除了在文章中提到 Kahimi Karie、VENUS PETER、bridge 等音樂人之外，也介紹 Corduroy[2] 等同時代的歐美樂團。

→ 有沒有透過撥接 BBS 社團而組成的樂團呢？

長谷川　例如姐姐的理髮廳（언니네이발관，譯註：日文是使用音譯 eonnineibalgwan）[3]，就是從在 BBS 論壇上組成一個虛構樂團開始的。Deli Spice 的所有團員也都有用 HiTEL（韓國的電信商提供的 BBS 論壇）。此外還有 Master Plan[4] 周邊的樂團，因為 Master Plan 的社長 Lee Jong Hyun（이종현）先生很喜歡 The Flipper's Guitar 和加地秀基，我想他可能會讓來 Master Plan 表演的樂團聽澀谷系的 CD，而由此流傳開來。因為他是那種每次來日本都會買上百張 CD 回去的人。

→ Lee Jong Hyun 先生是那位後來成立 Master Plan 的子音樂廠牌 Happy Robot[5]，在韓國發行許多日本音樂人作品的人物對吧？

長谷川　是的。他也是在 2007 年發起「Grand Mint Festival」[6]

2　**Corduroy**　英國樂團，曾與 The Brand New Heavies 等樂團一起在 1990 年代的迷幻爵士運動中擔任重要角色。樂團停止音樂活動後，在 2018 年發行時隔十八年的專輯《Return of the Fabric Four》。

3　**姐姐的理髮廳（언니네이발관）**　在 1990 年代初期，與 Deli Spice 同樣是從韓國獨立音樂的萌芽期就開始活動的樂團。1995 年在弘大的 Live House「DRUG」舉行的出道公演，刷新參加演唱會的人數紀錄，是擁有極高人氣的樂團。

4　**Master Plan**　韓國首爾新村的 Live House ／音樂廠牌，於 1997 年成立。除了成為 1990 年代以來獨立樂團發跡的途徑之外，也成為韓國早期發展嘻哈音樂的推廣中心地。以相同名稱 Master Plan 組成團體展開音樂活動，並與其他國家的音樂人進行跨國交流，例如與當時有 ZEEBRA 等人參與的 Future Shock 舉辦聯名活動等。

5　**Happy Robot**　自 2000 年代以來一直引領韓國獨立音樂界的音樂廠牌，也代理 The Flipper's Guitar、加地秀基、DAISHI DANCE 等日本音樂人的作品於韓國發行。現在旗下仍有 SURL 和 THE SOLUTIONS 等樂團，是韓國獨立音樂界的核心。

6　**Grand Mint Festival**　以韓國規模最大的戶外音樂節著稱。每年 10 月在首爾奧林匹克公園舉行，許多韓國獨立樂團會參與演出。除此之外，每年也都會邀請日本音樂人前往演出。

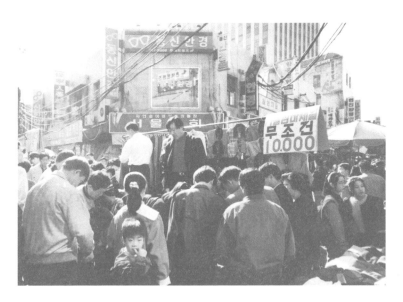

上｜長谷川陽平與 Deli Spice 的成員聊天。拍攝於 90 年代末的東京。（本人提供）

下｜長谷川陽平拍攝的 90 年代末期的首爾。

的人。在韓國獨立音樂界活躍多年的人，有很多人都十分熟悉90 年代以後的日本音樂喔。

● 什麼是韓國自己的「澀谷系」

→那麼，澀谷系這個詞是什麼時候開始在韓國使用的呢？

長谷川　那要在更之後，可能是 2003、04 年左右開始的。但是，當時被介紹的並不是所謂的澀谷系音樂人。在韓國，有一種與我們所知道的澀谷系不同的「澀谷系」。跟在 90 年代，在 BBS 論壇上交換關於 The Flipper's Guitar 情報的聽眾是完全不同的族群，這樣的「澀谷系」音樂人開始流行起來。

→那是怎樣的音樂人呢？

長谷川　首先，造成熱潮的背景，很大一個原因是由於 2000 年代初以來網際網路已經深入許多人的生活。我認為 2002 年日韓世界盃和日本文化的解禁 [7] 也有造成一些影響，但影響最大的肯定是 Cyworld[8]。和日本的 mixi 一樣，那是韓國國內最具代表性的社群網路服務。

→你的意思是說在 Cyworld 裡也有像 BBS 論壇那樣的社團嗎？

長谷川　不，不是那樣的。網站的設計是 Cyworld 的用戶在訪問其他人的首頁時會播放背景音樂（BGM）。在那裡會播放

7　**日本文化解禁**　　1998 年 10 月，金大中總統宣布實施逐步開放此前一直受到監管的日本流行文化，例如允許放映日本電影等。此後，規定逐漸放寬，2004 年 1 月，第四次開放措施允許銷售唱日文的 CD 和錄音帶。

8　**Cyworld**　　自 1999 年開始的韓國社群網路服務。會員數曾突破三千兩百萬人，並於 2005 年也在日本開始服務。隨著 Facebook 和 Twitter 的出現，會員數量急劇減少，經營惡化，並於 2019 年無預警關閉。

HARVARD 的〈Clean & Dirty〉[9]、隈-浮流（m-flo）loves melody. & Ryohei 的〈miss you〉[10]、Fantastic Plastic Machine 的〈Days and Days〉[11]、Nujabes 的〈Aruarian dance〉[12] 等歌曲喔。那個時候的韓國流行歌曲大多是聽了會想哭的情歌，但在 Cyworld 播放的是完全不同的、俐落洗練的舞曲。2003 年到 2004 年正是 Cyworld 的鼎盛時期，這四首歌曲也都是在那兩年間發行的呢。

→ 然後那些音樂人就被認為是「澀谷系」了嗎？

長谷川　就是這麼一回事。

→ 韓國「澀谷系」的代表音樂廠牌 Happy Robot，從 HARVARD 的〈Lesson〉（2003 年）開始，陸續發行過 STUDIO APARTMENT、DJ KAWASAKI 等日本音樂人的作品。這些音樂人毫無疑問地在日本都不會被介紹為澀谷系，不過也在該廠牌旗下發行。

長谷川　沒錯。FreeTEMPO、Jazztronik、DAISHI DANCE 在韓國非常受歡迎，他們也被分類在「澀谷系」中。也許是因為那種有流行感又帶有沙發音樂感的時髦曲風，是在主流音樂中感覺不到的吧。

9　〈Clean & Dirty〉　　HARVARD 第一張專輯《LESSON》（2003 年）中所收錄的歌曲。HARVARD 是由 ESCALATOR RECORDS 的植田康文和小谷洋輔組成的組合。在韓國，這首歌被選用為電視廣告歌曲，一躍成為熱銷歌曲。

10　〈miss you〉　　隈-浮流（m-flo）和 melody. & Ryohei（當時是以「山本領平」名義）聯名合作推出的單曲，於 2003 年 10 月發行。而收錄為 B 面歌曲的〈Astrosexy〉則與化學超男子（CHEMISTRY）合作，兩首歌一起成為熱門話題。在 Oricon 排行榜上獲得第八名。

11　〈Days and Days〉　　田中知之的個人企劃 Fantastic Plastic Machine 於 2003 年專輯《too》中所收錄的歌曲。邀請到法國歌手 Coralie Clement 獻聲，滿溢著流行風格的舞曲。同年發行的混音／重新編曲版《zoo》則收錄伴隨著笹子重治的吉他演奏的 Bossa Nova 風格版本。

12　〈Aruarian dance〉　　音樂製作人 Nujabes 於生前留下的一首歌曲，他在 2010 年遭遇事故去世，年僅三十六歲。這是為動畫《混沌武士》（サムライチャンプルー）配樂所製作的歌曲，不插電吉他淡淡的旋律給人留下深刻的印象。

發表在《MAPS》雜誌上
的 HARVARD 採訪文章。
（音樂 Natalie 編輯部的私人物品）

> **→ 也就是透過新興媒體平台 Cyworld 的串連，這些音樂成為一種之前從未存在過的新文化，一口氣滲透進韓國。**

長谷川　就是這個感覺。這就是為什麼即使是現在，DJ 只要一播放 HARVARD 的〈Clean & Dirty〉，在 2000 年代中期進入青春期的那一代人就會大聲歡呼，說：「就是這首歌！」另外還可以肯定的一件事是，HARVARD 的〈Clean & Dirty〉和 Fantastic Plastic Machine 的〈Days and Days〉的歌詞都是英文，這意味著在韓國的廣播電台可以播放，這或許也是其中一個關鍵點。另外，在 Cyworld 裡也有可以交流夜店資訊的社群，在那樣的地方也會有人交流日本音樂人的資訊。

> **→ 這種音樂流行起來的背後原因，與日韓世界盃後首爾的咖啡館迅速增加是否有關聯呢？**

長谷川　我覺得有關聯。就像「澀谷系」被當成 Cyworld 的用戶

主頁的背景音樂一樣，在咖啡館也是如此，同樣類型的背景音樂會受到顧客的好評。而且重點是「絕對不能是有名的歌曲，是只有我才知道的音樂」這樣的感覺。我覺得這種「我們在聽的是時髦的音樂」的感覺，也推波助瀾了一把。

● 韓國製「澀谷系」獨立音樂人的登場

→ 同個時期，受「澀谷系」啟發的韓國樂團也開始出現。Humming Urban Stereo[13] 的迷你專輯《Short Cake》和酷懶之味（CLAZZIQUAI PROJECT）[14] 的《Instant Pig》於 2004 年 發 行，Peppertones[15] 的 第 一 張 專 輯《Peppertones vol.1 - Colorful Express》於 2005 年發行。成立於 1999 年的 Roller Coaster[16] 也在這個時期發行《Absolute》等專輯。

長谷川 我想 Humming Urban Stereo 等韓國製的「澀谷系」獨立樂團／音樂人的出現果然也造成很大的影響吧。就像最近幾年韓國聽了日本的 City Pop 音樂，也有人開始嘗試自己組樂團演奏，在那個時期接觸到「澀谷系」的人也組成新的樂團。其中，

13　**Humming Urban Stereo**　Lee Ji-rin（이시린）的個人企劃，音樂風格受 Bossa Nova 和浩室影響，打造出優雅洗練的舞曲。2004 年發行第一張專輯《Short Cake》。後來，這首歌被選為人氣連續劇《咖啡王子 1 號店》的配樂。2014 年，發行專輯《Reform》、《Sidekick》來紀念出道十年。

14　**酷懶之味（CLAZZIQUAI PROJECT）**　以 DJ Clazzi、本名 Kim Sung Hoon（김성훈）為中心，由 Alex 和 Horan 等歌手作為正式成員的舞曲音樂企劃。與隕-浮流曾有多次合作交流。

15　**Peppertones**　由申宰平（신재평）和李章元（이장원）於 2003 年組成的流行音樂二人組。2004 年由 Cavare Sound 發行第一張 EP《A Preview》。2007 年獲得韓國音樂大獎的最佳舞蹈和電子音樂類別獎項等，在音樂活動中有許多輝煌成就。

16　**Roller Coaster**　1999 年由 Jinu、趙元善（조원선）和李尚順（이상순）組成。趙元善的歌聲與 Jinu 的詞曲創作力吸引了人們的注意。之後，Jinu 以 Hitchhiker 的名義擔任製作人活躍於樂壇，經手過 Brown Eyed Girls〈Abracadabra〉、少女時代〈Show! Show! Show!〉、BoA〈Game〉等多首歌曲，以及擔任嚴正化（엄정화）《Prestige》（2006 年）的製作人獲得韓國音樂大獎等，擁有高度評價。

我認為 Humming Urban Stereo 是一組具有象徵意義的樂團。那組樂團就類似韓國製「澀谷系」之鼻祖般的存在。

→ 當時在韓國 The Flipper's Guitar 和 PIZZICATO FIVE 是如何被聽到的呢？

長谷川 我認為兩者都是透過 Matador Records[17] 被聽到的，也就是在當時的美國獨立音樂的分類下被聽到的。但是，即使我和這樣的人談論「澀谷系」，The Flipper's Guitar 和 PIZZICATO FIVE 的名字也不會出現。果然他們會聯想到的還是 HARVARD 和 FPM，「澀谷系」的形象在韓國已經是這麼的根深蒂固。

→ 但是，如果要說韓國獨特的「澀谷系」是 90 年代在東京誕生的文化延伸物，我也覺得一定是這樣。因為自 1950 年代以來，韓國流行音樂一直在吸收外國音樂，並在多少包含一些誤解的情況中做出韓國獨有的作品。就像做出憑空想像的迷幻搖滾的申重鉉（Shin Joong Hyun）[18] 和山之音（Sanulrim）[19]。我認為韓國製的「澀谷系」也可以說是同樣的方式。

長谷川 對韓國來說，和食物一樣，「不論這口味有多麼道地，但是如果不符合我們的口味的話就無法接受」，這樣的想法也同樣反映在音樂上。如果不加上韓國自己的濾鏡，就會很難以接受。例如，即使是巴西音樂，如果是正宗規格的森巴音樂，對韓

17　**Matador Records**　1989 年在紐約成立的獨立音樂廠牌。曾發行過優拉糖果（Yo La Tengo）和貝兒與賽巴斯汀樂團（Belle & Sebastian）的作品，日本的 PIZZICATO FIVE 和 Guitar Wolf、Cornelius 也在同一個廠牌下發行作品。

18　**申重鉉（신중현，Shin Joong Hyun）**　韓國搖滾教父。1950 年代後半開始在美軍基地演奏，1963 年組成韓國第一支搖滾樂團 ADD4。1970 年代，以 Shin Joong Hyun & The Men 和 Shin Jung Hyun & Yup Juns 名義為韓國搖滾音樂史留下互古名作。儘管是 1938 年出生的偉大老將，但這位傳奇人物現今仍然活躍於樂壇中。

19　**山之音（Sanulrim）**　1977 年由金昌完（김창완）、金昌勳（김창훈）、金昌益（김창익）三兄弟組成。將迷幻搖滾、硬式搖滾、龐克／新浪潮等元素交織在一起，構築出獨一無二的音樂世界。進入 1990 年代後有零星音樂活動，直到 1997 年重組。中間經歷一段時間暫停活動，到 2005 年又再度重組。

國人來說會感覺有點俗氣。但如果是 2000 年代之後日本音樂人在做的俐落洗練的巴西風格音樂，韓國人就可以接受。

→ 原來如此。

長谷川　在這點上，對日本的 City Pop 也是一樣，大家很容易接受 80 年代以後的都會感風格，但是大家對 70 年代的作品都有抗拒感，比如稍微帶有一點 Swamp 風格的音樂，或者有濃厚的放克氣息的音樂，大家會有所抵抗。我認為「澀谷系」也是一樣的。

→ 無論是 Humming Urban Stereo 還是酷懶之味，從我們這系列連載專欄中講過的澀谷系觀點來看，會有一些音樂性的差異，感覺像是「嗯，這算是澀谷系嗎？」。然而，它反映出了只有韓國才會有的獨特感覺。

長谷川　我認為它是由日本澀谷系變化而來的這點是千真萬確的。另外，我現在剛好想起來，當我在首爾參加一個叫做「This is the CITY LIFE」的派對，和一位來玩的年輕人聊天時，他跟我說：「The Flipper's Guitar 和 PIZZICATO FIVE 對於我們來說有些難以理解。」

→ 難以理解嗎？

長谷川　是的。因為無論是 The Flipper's Guitar 還是 PIZZICATO FIVE，以音樂性來說是將非常狂熱的東西昇華成流行音樂，不是嗎？對聽音樂聽到某種程度的人來說會覺得「真了不起」，但是韓國並沒有像日本那樣狂熱地聽音樂的習慣，所以這些音樂聽起來才覺得非常難以理解吧。反倒是 2000 年代之後，帶有 The Flipper's Guitar 和 PIZZICATO FIVE 風格的舞曲我覺得更容易被接受了……說到這，又讓我想起另一件事。

→ 哦，是什麼事呢？

上｜酷懶之味（CLAZZIQUAI PROJECT）

下｜Peppertones

弘大的夜晚，首爾主要的娛樂區之一。（照片提供：大石慶子）

長谷川　Crazy Ken Band、小西康陽先生，以及 DJ Soulscape[20] 在韓國一起表演過 [21] 喔。那次表演是在首爾的 Polymedia Theatre 舉行，當小西先生在 DJ 時，現場的氣氛超級熱烈。小西先生身手很敏捷，還從 DJ 台將 PIZZICATO FIVE 的唱片丟向觀眾（笑）。

→ 小西先生當時放了什麼樣的曲子呢？

長谷川　我認為主要是小西先生經手過的混音歌曲。可能因為都是 Four on the floor 節奏的舞曲，所以對韓國觀眾來說很容易接受。既不是搖滾也不是 Techno，Four on the floor 就很時髦的感覺。當時，他就是把大家對於澀谷系曖昧不清的印象給原原本本

20　**DJ Soulscape**　DJ ／製作人，在韓國嘻哈圈的初創期即開始活動，直到現在一直走在該圈子的最前線。除了留下 2003 年的《Lovers》等具有濃厚沙發音樂色彩的個人作品外，也以具先驅性的活動而為人所知，如致力於挖掘 1970 至 80 年代韓國放克、靈魂、迪斯可音樂，並將其融入 DJ 播放等。

21　**在韓國一起表演過**　指於 2002 年 6 月 22 日舉辦的活動「CONTACT 2002」。出席的除了有 DJ Soulscape 等代表韓國嘻哈第一世代的 DJ 群，來自日本的須永辰緒也有參加。

地呈現出來的一位 DJ，因此獲得的反應非常熱烈。

● 重新詮釋澀谷系的可能性

→ 若說到 Cyworld 之後的走向，進入 2000 年代後半，
DAISHI DANCE 為 BIG BANG 的〈HARU HARU〉（2008
年）作曲，在 K-POP 的領域中也帶入韓國流「澀谷系」的
風格。直到 2000 年代初期為止，Jinu（貝斯手／音樂工
程）一直在 Roller Coaster 中演奏「澀谷系」歌曲，在樂
團解散後，他以 Hitchhiker 的名義參與製作 Brown Eyed
Girls[22] 的〈Abracadabra〉（2009 年），在那之後，以
K-POP 詞曲作者的身分活躍於樂壇中。

長谷川 感覺就像從 Cyworld 點燃的「澀谷系」熱潮逐漸擴散到
主流了呢。K-POP 在到如今 EDM 的風格變得強烈之前，歌曲聽
起來有「澀谷系」味道的不在少數。Jinu 先生也在樂團解散之後，
似乎有一段時間暫停做音樂，但又突然變得忙碌起來。

→ 那麼現在的韓國年輕聽眾們還能理解「澀谷系」這個詞
嗎？

長谷川 嗯，還是可以理解。Cyworld 鼎盛時期的青少年們現在
已經進入三十歲左右，對那一代人來說是一個聽到會讓人覺得懷
舊的名詞呢。正如我之前所說，當夜店播放 HARVARD 的〈Clean
& Dirty〉或隕－浮流的〈Miss you〉時，那些人會大合唱。

→ 現在在韓國還有繼承韓國流「澀谷系」的樂團嗎？

長谷川 現在，比起「澀谷系」，已經完全轉向 City Pop 了。不
過雖說被稱作是 City Pop，但也僅僅是透過韓國流的「澀谷系」
傳下 City Pop 的感覺。剩下的，就是未來該用什麼方式重新思

22　**Brown Eyed Girls**　2006 年出道的四人 K-POP 組合。推出具有濃厚電子、節奏藍
調色彩的流行舞曲，發行〈L.O.V.E.〉、〈Abracadabra〉等多首熱門歌曲。

上｜在韓國夜店放歌的長谷川陽平。(本人提供)

下｜由長谷川策劃的派對「This is the CITY LIFE」的傳單。2019 年 9 月 20 日，一十三十
一以嘉賓身分參與演出；2019 年 12 月 20 日，脇田 minari（脇田もなり）以嘉賓身分參
與演出。

考「澀谷系」吧。現在韓國正掀起前所未有的復古熱潮，也有人開始以「何謂澀谷系」為主題做談話節目。在過去的二、三年裡，我和我的 DJ 朋友們一直只用 City Pop 做 DJ，但我們也聊到，「從現在開始，不混合一些澀谷系的歌曲不行吧」。

→ **所以你們指的澀谷系，不是韓國流的「澀谷系」，而是 90 年代的日本音樂嗎？**

長谷川　是的。在韓國這邊，有許多年輕人透過 80 到 90 年代的韓國流行歌曲，已經對碎拍和 Ground Beat (見第 10 篇註 40) 覺得很習慣、有親切感了。所以，在使用這樣的節奏時，我認為將來有澀谷系風格的歌曲會重新流行回來。在韓國沒有什麼人聽過〈今夜はブギー・バック〉（今晚是 Boogie Back），對韓國人來說 Kahimi Karie 是他們感到陌生且會有些抗拒的，但如果播放她使用了 Ground Beat 節奏的歌曲，就很容易隨之起舞。我也曾經在 DJ 時播放 TOKYO No.1 SOUL SET 以及與其類似的歌曲，聽眾的反應非常好。

→ **原來如此。也就是說澀谷系有可能在韓國再次被重新定義，而且是作為 City Pop 的延伸。**

長谷川　我認為這會發生。不過，也不是說放澀谷系中有名的歌曲時就能立刻炒熱氣氛，而是取決於你對韓國風格「澀谷系」的理解程度，所以在韓國做 DJ 也有其困難之處。♪

PLAYLIST 8

我的澀谷系

松尾 REMI
(松尾レミ)

(GLIM SPANKY)

PLAY ♡ ⋯

　　那是我幼稚園跟小學的時期。現在回想起來，我可能在不知不覺中就被澀谷系運動潛移默化了。在我的童年裡，熱愛唱片的家人會和 DJ 朋友們聚在一起開派對，製作 ZINE 和錄音帶，假日時，我和家人會為了看 The Flipper's Guitar、加地秀基、PIZZICATO FIVE 等演唱會而去東京玩。以這種環境為契機，鞏固起我對藝術品和時尚的品味。最一開始迷上 60 年代古著的契機是野宮真貴女士，信藤三雄先生的作品也對我影響很大。我甚至認為，這些寬廣又有包容力的精彩音樂作品群，並不需要以「○○系」來概括歸類。不過本次我暫且以「我的澀谷系」為題，挑選出我從以前就開始聽的歌曲。這是一份對我來說很特別的歌單。

① **ELASTIC GIRL**
Kahimi Karie / 1995 年

② **Gordon's Gardenparty**
The Cardigans / 1995 年

③ **TOKYO TO LONDON**
加地秀基 / 1997 年

④ **Twiggy Twiggy**
PIZZICATO FIVE / 1991 年

⑤ **Heartbeat**
Tahiti 80 / 1999 年

⑥ **恋とマシンガン -Young, Alive, in Love-** (愛與機關槍 -Young, Alive, in Love-)
The Flipper's Guitar / 1990 年

⑦ **Slowrider**
Sunny Day Service / 1999 年

⑧ **愛し愛されて生きるのさ** (在愛與被愛中活著)
小澤健二 / 1994 年

⑨ 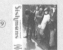 **あの娘が眠ってる** (那個女孩睡著了)
Fishmans / 1991 年

Profile

出生於 1991 年。與龜本寬貴（吉他手）組成雙人搖滾組合 GLIM SPANKY，擔任主唱和吉他手。2014 年以首張迷你專輯《焦燥》主流出道，此後在製作音樂的同時積極進行現場演出活動。2019 年發行單曲〈ストーリーの先に〉（故事的前方），2020 年發行專輯《Walking On Fire》。

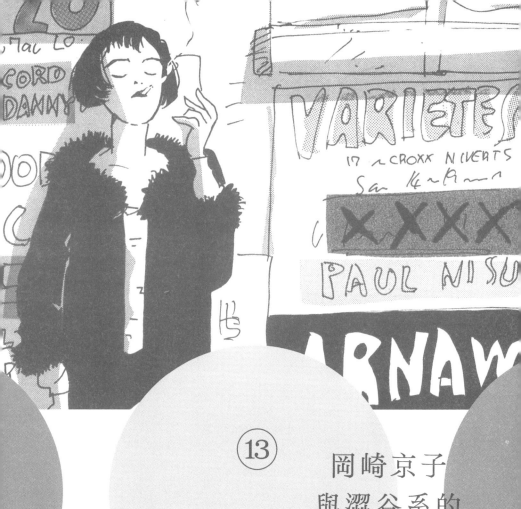

⑬

岡崎京子
與澀谷系的
共時性

**在「引用和編輯」前方
所看見的事物**

文字／A.K.I.（倫理 B-BOY RECORDS ／
A.K.I.PRODUCTIONS）
篇名頁插圖／《pink》19 話「愛與暴力」扉頁
© 岡崎京子／ Magazine House

該如何將音樂、電影、文學等各種文化的片段加以引用／編輯，並將其昇華為自己的表達方式──在那個時代，許多藝術家對此進行反覆的試驗。本文所提及的漫畫家岡崎京子，可以說也是以這種「澀谷系」的態度，去面對「該如何表現」此一課題的藝術家之一。1996 年，岡崎在一場車禍中受了重傷，之後一直處於停筆狀態，但她的作品隨著時間的推移依舊不斷持續擄獲新世代的讀者。本篇邀請到在 1990 年代初就與岡崎是好友，且與許多澀谷系音樂人有來往的饒舌歌手 A.K.I.，講述 90 年代當時的故事，以及他們在「引用和編輯」前方看到的事物。

A.K.I.

饒舌歌手。1987 年組成嘻哈團體 KRUSH GROUP。1989 年組成 A. K.I.PRODUCTIONS，1993 年發行第一張專輯《JAPANESE PSYCHO》。之後經歷多次的成員更迭，現在以 A.K.I. 身分進行個人活動。2005 年，組成山口小夜子 & A.K.I.PRODUCTIONS。之後，在由他主理的「倫理 B-BOY RECORDS」旗下，發行《DO MY BEST》（2009 年）和《小説「我輩はガキである・パレーシアとネオテニー」》（小説「我是個小鬼頭，Palesia and Neoteny」，2012 年）兩張專輯。自 2016 年起，在神田 TETOKA 舉辦不定期的現場演出系列「A.K.I. Plays Buchla ～ラップとトークとエレクトロニクス」（A.K.I. Plays Buchla ～饒舌、談話和電子學），以演奏 Buchla Music Easel 為主。著作有《最愛小鬼頭♥ Keep it Real!》（ガキさん大好き♥ Keep it Real!），天然文庫出版。（照片：Great the 歌舞伎町）

● 他們注意到了什麼

- 岡崎京子女士的作品《我很好》（リバーズ・エッジ），於 2018 年被拍成電影。主題曲是小澤健二先生的〈アルペジオ（きっと魔法のトンネルの先）〉（Arpeggio（魔法隧道的前方）），唱出了小澤先生當時（以及現在！）與岡崎女士之間的互動交流。

- 岡崎女士早在 90 年代的「澀谷系」音樂被稱為澀谷系之前，還要再更早更早之前，就已經開始關注這些音樂人，包括小澤健二先生所屬的 The Flipper's Guitar、PIZZICATO FIVE，還有 ORIGINAL LOVE，以及 Scha Dara Parr、電氣魔軌樂團。

- 在當時的媒體上，我記得岡崎女士本人，以及岡崎女士喜歡的藝術家／音樂人，經常以「引用和編輯」為關鍵詞來形容他們的創作風格。

- 然而，無論是有意還是無意，「引用和編輯」本來就是創作作品不可或缺的一部分。即使音樂人會謙虛地說著「能夠成為作曲題材的只有大學時代的戀愛」，但事實上那位音樂人也是從各種經歷中獲得大量的資訊，並將這些資訊「引用和編輯」，運用到創作活動之中；換句話說，正是在創作時將取自於日常經驗的許多資訊加以「錯誤解讀」，作品才誕生的。

- 只不過，岡崎女士和當時岡崎女士喜愛的諸位人士，為了接觸日常生活中無法體驗的東西而閱聽大量的音樂、電影、書籍，在這點上十分受到媒體的關注。

- 但是實際上那些人士們，除此之外還關注著更多其他事情。我認為這點也是十分重要的。

- 那麼岡崎女士他們，當時到底注意到了些什麼呢？

● 系統未回收的事物

- 我第一次見到岡崎京子女士是在 1990 年的澀谷 CLUB QUATTRO 的活動，當天小泉今日子女士以神祕嘉賓身分現身，ORIGINAL LOVE 也有參加演出。

- 介紹我與岡崎女士認識的，是與她一起來看表演的編輯／作家川勝正幸先生。他以《流行音樂中毒者的筆記（約十年份）》（ポップ中毒者の手記［約 10 年分］）等著作廣為人知，我記得當時應該是他剛參加編輯渡邊祐先生所設立的編輯製作接案公司「DO THE MONKEY」的時候（現在大家也應該十分熟悉渡邊先生，他在 J-WAVE「RADIO DONUTS」擔任主持人等工作）。大約在那個時候，一本名為《月刊角川》（月刊カドカウ）的雜誌刊登了大篇幅的岡崎女士特集，在那篇長篇採訪中，她講到最近注意到的年輕新星時，也有提到我的名字，當時我還只是一個年僅二十多歲的饒舌歌手。（另外也提到 CHIEKO BEAUTY 女士、以及井上三太老師的名字！）我為了這件事情向她表示我的感謝之後，就這樣與岡崎女士和川勝先生並肩一起觀賞演出。

- 岡崎女士一邊看著 ORIGINAL LOVE 的田島貴男先生的 MC（譯註：穿插在演出間的談話）和動作，一邊不斷地喊著：「爛透了～！（笑）爛透了～！（笑）」我和川勝先生也跟著哈哈大笑，回憶起來，當天非常享受演出的氣氛（沒錯，那一天，田島先生「也」是爛透了～！［笑］ a.k.a. 超棒的 !!!）

- ORIGINAL LOVE 是由當時「King Cobra」的井出靖先生擔任經紀人。（現在他的身分是音樂人，同時率領 THE MILLION IMAGE ORCHESTRA；除了音樂廠牌「Grand Gallery」之外，也經營「Grand Gallery Store」、「The Beach Gallery」。近期，似乎也將推出自傳！）現在回想起來，當時由這位井出先生策

劃舉辦的重要活動中，都有看到岡崎女士與川勝先生；例如1993 年 Yann 富田（ヤン富田）的澀谷 PARCO 劇場 2DAYS（是許多後來成為澀谷系重要人物都出席觀賞的傳說中的現場演出！），以及作為小澤健二單飛出道的首次公開演出，在日比谷戶外音樂廳舉辦的那次免費演出也是。回程的路上，大家會一起去吃飯。小澤先生的那次演出，我和岡崎女士坐在相鄰的位子一起觀賞，那個時候，暖場團是當時還沒有發行完整專輯、要再更早之前的 TOKYO No.1 SOUL SET，當時我非常興奮，到現在都還留有很深刻的印象。

- 剛才提到過的井出靖先生，他的事務所「King Cobra」，幫這個事務所取名字的人，我記得是當時還在 PIZZICATO FIVE 的小西康陽先生，我也和岡崎女士一起看過 PIZZICATO FIVE 的演唱會，岡崎女士和小西先生兩人都很喜歡電影導演尚盧・高達，這件事情很有名，大家都知道。

- 正因為高達的緣故，所以當時（或者更確切地說，在澀谷系之前！）的媒體，經常使用「引用和編輯」這個詞。

- 說起高達，就想到宮澤章夫先生，他曾為《我很好》復刻版提供解說，在自己的著作中也經常提及岡崎女士，他除了高達外，同時也受到路易斯・布紐爾（Luis Buñuel）等多位導演的影響，這也是眾所周知的事實。由宮澤先生製作／演出的 Radical Gaziberibimba System（主要活躍於 1980 年代）戲劇團體，陣容以 City Boys 為首，包括岡崎女士尊稱為「大哥！」並曾合作過的伊藤正幸先生、中村有志先生（a.k.a. FUNKY KING）、竹中直人先生，以及到了後期（與珍珠兄弟［パール兄弟］的佐伯健三先生一起的）岡崎女士的老盟友之一的加藤賢崇先生也有參加。事實上，為舞台選擇歌曲的也是井出先生（從 el label 到 Run DMC，選曲橫跨多種曲風！）。

- 另外，Radical Gaziberibimba System 的第二次公演叫做《Scha

岡崎在《月刊角川》1993 年 12 月號上繪製的作品《我愛小澤》（オザケン大好き）的扉頁。
內容描述著 1993 年 10 月 7 日小澤健二在東京澀谷公會堂舉辦的演唱會。這部作品重新收
錄在 2015 年出版的新版作品集《恋とはどういうものかしら？》（愛是什麼？／暫譯）中。
© 岡崎恭子／Magazine House

Dara》，這就是 Scha Dara Parr 名字的由來，這故事很有名！

- 岡崎女士從 Young Marble Giants 與 The Slits 等新浪潮團體中（也和高達等人的法國新浪潮的思考方式是相通的），學到沒有經費也可以用手邊的事物或手法做出有趣的表達！我記得某天她這麼跟我說過。

- 另外，我記得岡崎女士經常使用「系統未回收的東西」這個詞。

- 我和岡崎女士（到目前為止）最後一次通電話時，她跟我說：「下次在淘兒唱片行有高達的活動，A.K.I. 也一起出席演出吧！」（很像強尼喜多川先生會說的「YOU 出席吧！」〔笑〕），但由於沒多久岡崎女士發生車禍事故，我最終沒有被邀請參加活動，而在那場活動中，由即將個人出道的加地秀基與釜范弘等人參與演出。演出結束後我到後台去，當然也提到岡崎女士的事，也因為這件事，不久後我參加加地的個人出道作品《マスカット E. P.》（Muscat E. P.）中收錄的〈Brother〉，在饒舌歌詞中我引用了安野夢洋子（安野モヨコ）老師和冬野 saho（冬野さほ）老師的作品標題，他們都是岡崎女士的門生；對我自己來說，這是為了祈禱岡崎女士能夠康復而寫的。

● 發生在澀谷系之前的融合

- 岡崎女士很喜歡的一張專輯是，由井出先生擔任經紀人的伊藤正幸的《MESS ／ AGE》，發行於 1989 年，是日本第一張嘻哈個人專輯（也可以說是澀谷系起源的最重要的作品！）。這張專輯由 Yann 富田與伊藤共同製作，其中也引用岡崎女士同樣喜愛的文學作家坂口安吾的「絕對的孤獨」這句話。

- 我覺得這是一個與今天許多媒體所講述的澀谷系相去甚遠的故事，但是！

- 在被歸類成澀谷系之前，在各式各樣的領域中，系統和類型等背景相異的藝術家們透過交流產生了融合。例如，如果 Scha Dara Parr 的 Shinco，沒有教小澤健二該如何使用取樣機的話，那麼就不會出現 The Flipper's Guitar 的《DOCTOR HEAD'S WORLD TOWER- ヘッド博士の世界塔 -》（DOCTOR HEAD'S WORLD TOWER-HEAD 博士的世界塔 -），以及那首〈今夜はブギー・バック〉（今晚是 Boogie Back）了吧。（還有，小澤的〈Buddy〉中，有佐波圭一和 MATT-NY 的 CARS 參加！）

- 不過，例如現在的 Yann 富田的現場演出中，也有各式各樣不同領域的人物登場，包括小山田圭吾（Cornelius）、脫線 3 的 ROBO 宙（ロボ宙）、M.C.BOO、高木完（也以 MAJOR FORCE PRODUCTIONS 或是東京 Bravo［東京ブラボー］為人所知！）、Buffalo Daughter 的大野由美子等。

- 由於新冠肺炎疫情的關係，這段時間舉辦現場演出十分困難，關於可以在家中充實度過的方式，我十分推薦聆聽 2016 年發行的伊藤正幸＆Rebuilders《再建設的》中，收錄伊藤正幸＆Yann 富田的〈Sweet of Tokyo Bronx〉（スイート・オブ・東京ブロンクス）。（包含過去有十幾年歷史的「Acid Test」等演出，Yann 富田於現場演出中所展現的多種新鮮感，被毫不吝嗇地有機融合，是近十六分鐘且呈現出驚人發展的錄音作品！）

- 也想推薦的有：ECD（其實作為饒舌歌手，他和我是參加同個競賽的同一屆選手！），以及坂口修（在澀谷系之前，「City Boys Live」的舞台音樂是委託 Yann 富田和小西康陽的！），還有 Takei Goodman（タケイグッドマン，也是 Cartoons［カートゥンズ］）！還有很多想要說的，下次有機會再說吧！GAS BOYS 以及 Dub Master X，還有許許多多的音樂人……。

- PS.1

 我記得岡崎女士在 1996 年左右的《CREA》（クレア）雜誌中，介紹過大約十張她喜歡的 CD，其中有 Yann 富田的《DOOPEE TIME》以及 KASEKICIDER 的某張專輯。交稿後，我突然想起這件事。

- PS.2

 關於我和岡崎女士的關係，在以下書本文件中有許多描述：由 A.K.I.PRODUCTIONS 著作，天然文庫出版的《最愛小鬼頭♥ Keep it Real!》（ガキさん大好き♥ Keep it Real！）；第三張專輯《小説「我輩はガキである・パレーシアとネオテニー」》（小説「我是個小鬼頭，Palesia and Neoteny」）的四十四頁小冊子；或是主題式合輯《OMN IBUS#1 〜玄人はだし》（OMN IBUS#1 〜裸足玄人）的小冊子中「ABOUT "JAPANESE PSYCHO"-A.K.I.」部分，這張專輯以 ACROBAT BUNCH 為中心製作，收錄 ACROBAT BUNCH 與 A.K.I.PRODUCTIONS 合作作品。

- PS.3

 另外 A.K.I.PRODUCTIONS 的所有創作／活動（隱密地！），有部分也應該稱為「被壓抑的『澀谷系、與被命名前的澀谷系』之回歸」。另外，這些也在不久後連結到電子音樂。我覺得，這也是隱密的。♪

PLAYLIST 9

90's
Feminine feeling

MICO
(SHE IS SUMMER)

　　我選擇的是對我來說有巨大啟發、充滿女性氣質、只有女性歌手的90 年代澀谷系～衍伸風格的歌單。最推薦的是，我最喜歡的由西寺鄉太先生製作的三人女子組合 Spoochy！超級棒的少女音樂，所以請喜歡可愛音樂的人務必要聽聽看。歌詞也讓人充滿興奮期待感。我與澀谷系的相遇始於我對 Lamp 的著迷，那是當時十幾歲的我在澀谷的一家咖啡館裡工作聽到的。從此以後，我開始聽瑞典流行音樂等類型的音樂，我也是 Kahimi Karie 的忠實粉絲。總的來說，我很喜歡澀谷系中普遍共通的、有點厭世的人聲。

①
JAWS!!
Spoochy / 1999 年

②
ZOOM UP!
Kahimi Karie / 1995 年

③
Rainy Kind Of Love
渡邊滿里奈 / 1990 年

④
Pikebubbles
The Cardigans / 1995 年

⑤
Be My Baby
Vanessa Paradis / 1992 年

⑥
きみみたいにきれいな女の子
（像你一樣漂亮的女孩子）
PIZZICATO FIVE / 1998 年

⑦
Romance
原田知世 / 1997 年

⑧
Heaven's Kitchen
BONNIE PINK / 1997 年

⑨
Flowers
Cibo Matto / 1999 年

⑩
Milk Tea
UA / 1998 年

Profile

出生於 1992 年。參與的電音流行組合「Phenotas」於 2015 年解散，2016 年開始個人企劃 SHE IS SUMMER。同年，發行收錄四首曲目的 CD《LOVELY FRUSTRATION EP》。次年 2017 年發行第一張專輯《WATER》、2019 年發行第二張專輯《WAVE MOTION》、2020 年發行《綺麗にきみをあいしていたい》（我想美美地愛你）等三首數位單曲。2021 年 3 月 24 日發行的第三張專輯《DOOR》是 SHE IS SUMMER 的最後一次音樂活動，隨後活動休止。

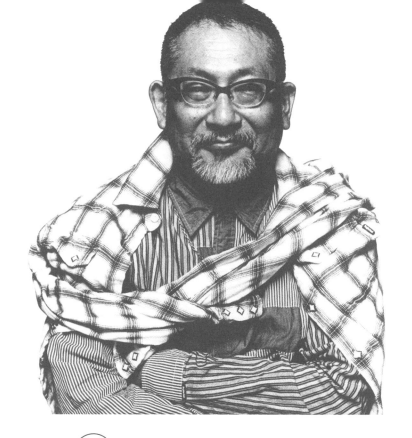

⑭ 小泉今日子談 「澀谷系的鑑賞家」 川勝正幸

傳承給未來的 POP VIRUS ★

取材・文字／辛島 Izumi（辛島いづみ）（川勝 Production）
篇名頁照片攝影／長濱治 ©NEIGHBORHOOD
物品攝影／永田章浩（川勝 Production 提供）

★譯註：POP VIRUS 被星野源用來做為專輯名稱。

川勝正幸以自己獨特的審美眼光，成為最早透過雜誌和電台推廣 PIZZICATO FIVE、The Flipper's Guitar、Scha Dara Parr 和 ORIGINAL LOVE 等澀谷系音樂人作品的人物。儘管他在 2012 年因意外去世，但包括星野源在內的許多音樂人和藝術創作者都曾公開談及深受他的影響，直至今日，川勝正幸的「POP VIRUS」（譯註：即後文提到的「流行病毒」）基因仍持續被傳承下來。本次登場的小泉今日子，也是繼承該基因的藝人之一。採訪者則邀請到隸屬於川勝所設立的事務所「川勝 Production」的編輯／作家辛島 Izumi（辛島いづみ），請小泉講述她與川勝的互動，以及川勝所留下的功績。

小泉今日子

1982 年以歌手身分推出首張單曲〈私の 16 才〉（我的 16 歲）出道。先後發行過眾多熱門歌曲，包括〈なんてったってアイドル〉（因為是偶像）、〈学園天国〉（學園天國）、〈あなたに会えてよかった〉（遇見你真好）、〈優しい雨〉（溫柔的雨）等。身為一名女演員，她演出過許多電影以及舞台劇等戲劇表演。也以散文作家的身分活躍於文壇。從 2015 年起，她自行創立公司「明後日」並擔任代表，該公司主要業務為舞台製作。她也是影片製作公司新世界合同會社的成員之一，擔任由外山文治執導的電影《Soiree》的監製，該片於 2020 年 8 月 28 日上映。

● 如果是川勝先生的話，會怎麼做呢？

「最近真的忙翻了。今天也去了『高津』，高津裝飾藝術公司。去那裡借舞台要用到的椅子和一些小道具，我一直找不到符合我想像的地毯。就在我到處尋找的時候，卻發現一條以前因為用不著而捐出來的地毯。對方跟我說『這個好像是小泉女士的』，我回他『嗯，是這條沒錯』（笑）。」

採訪時間是 2020 年 9 月下旬，她正忙著準備下個月，也就是 10 月將要舉辦的活動「asatte FORCE」。那是在本多劇場舉辦、為期共十六天的活動。期間每天都有不同的活動，有「閒聊西城秀樹的傍晚」、朗讀殿山泰司[1] 散文的舞台，也有和老朋友高木完[2]、Scha Dara Parr、川邊浩志一起將劇場藝術的殿堂變成「夜店」的活動，是一個非常強大的企劃項目。

「本來我是要在這裡演一部叫《聖殤》（Pietà）的劇，主要演員有石田光（石田ひかり）女士、峯村理惠（峯村リエ）女士和我，但因為新冠疫情的關係取消。不過，已經預定的劇場就這樣放手也覺得可惜，所以就想說，既然機會難得，就來做些什麼吧。」

最近的小泉女士十分忙碌。在退出大型經紀公司，並創辦自己的公司「明後日」之後，小泉今日子的身分不僅是歌手／女演

1　**殿山泰司**　1915 年〜 1989 年。演員／散文家。在戰後的日本電影界以個性派演員的身分活躍。在新藤兼人執導的《裸島》（裸の島）和《人間》擔任主角，憑藉獨特的外貌和純熟的演技，被黑澤明、今村昌平、大島渚等多位導演重用。此外，他自稱為「三文役者」（不值錢演員），從大師的作品到色情電影都以配角的身分出現。喜歡爵士樂和懸疑小說，也以喜愛看書而為人所知。作為散文家，著有《不值錢演員的不負責任發言錄》（三文役者の無責任放言錄）等多部著作。

2　**高木完**　音樂家／ DJ ／製作人。自 1980 年代初期以來，一直活躍於東京 Bravo。1985 年，在原案‧總指揮為近田春夫、由手塚真執導的《星塵兄弟的傳說》（星くず兄弟の伝説）中擔任主角。1986 年與藤原浩組成 TINY PANX。於雜誌《寶島》的連載「LAST ORGY」中，以介紹前衛的潮流而聞名，並獲得好評。1988 年和中西俊夫、屋敷豪太、工藤昌之（K.U.D.O.）、藤原浩一同創立音樂廠牌 Major Force，推出 Scha Dara Parr 和 ECD 等音樂人。1990 年代，以個人音樂人身分共發表過五張專輯。現在也以重啟後的 Major Force 進行活動。

員，她也開始著手企劃戲劇與電影等，斜槓擔任起製作人，交出精彩的表現。最重要的是，可以看得出來她是打從心裡享受著推廣這些事物。

「當我像這樣開始起身做各種各樣的事情時，就會想起川勝先生。我不自覺地就會想著，如果是川勝先生的話會怎麼做、會怎麼思考、會想出哪些廣告標語呢？比如說，今年8月要舉辦沒有觀眾的演唱會時，唱片公司的人幫我想了一個很酷的標題，但是我說：『不不不，多點幽默感應該會比較好吧？』然後提出『唱歌的小泉女士』這個建議。這樣的想法我想應該也是從川勝先生那邊學來的，簡單直接地表達出意圖，不裝模作樣的文案。我想要表達出自己其實會唱歌的那一面，因為很多年輕人不知道我以前是歌手。」

的確。如果是川勝先生的話，會下這樣的標題吧。

川勝正幸，編輯／作家，自稱是「感染POP VIRUS（流行病毒）的流行中毒者」。1956年出生於福岡縣。自1980年代以來，

小泉今日子　（© 今井裕治）

他一直活躍於雜誌領域，並經常擔任深夜節目和廣播的腳本設計。1990 年代，他將自己親身經歷的夜店文化、澀谷系等流行音樂文化的現場，透過專欄等方式積極推廣，擔任為熱潮推波助瀾的角色。

甚至可以毫不誇張地說，Scha Dara Parr 是透過川勝而走向大眾的。他們當時只是為了在學生時代留下回憶而參加饒舌比賽，而將他們首次介紹給媒體的正是川勝；被稱為澀谷系國歌的〈今夜はブギー・バック〉（今晚是 Boogie Back，1994 年發表）的封面設計以及 MV 的製作也是由川勝擔任的。順帶一提，當星野源還以 SAKEROCK 團員身分活動時，川勝也是第一個看出他的才能的人。星野曾經公開提及川勝為他帶來的影響，後來成為全日本知名的流行巨星的他，將第五張專輯取名為《POP VIRUS》，也正透露出這份訊息。

然後，那個曾經「因為是偶像」的小泉今日子。1980 年代末，當她邁向成年的階段時，川勝也是她的顧問之一。他擔任起將國民偶像與最尖端的流行文化連接起來的角色。

● 「幫寶適小泉」

「川勝先生為 TOKYO FM 的節目《KOIZUMI IN MOTION》（1989 年至 1991 年播出）擔任腳本設計帶給我很大的影響。我透過川勝先生的介紹認識很多人，包括高木完、藤原浩、伊藤正幸先生，還有 Scha Dara Parr，後來和這些人變得要好。然後每個人都會跟我聊新的音樂或是文化，我越來越受到啟發。當時，川勝先生幫我取了一個綽號叫做『幫寶適小泉』，意思是我很能夠吸收（笑）。」

竟然給超級偶像 KYONKYON（キョンキョン，譯註：為今日子的暱稱）取了這樣一個綽號。順帶一提，同一時間，川勝在《寶島》雜

川勝首次介紹 Scha Dara Parr 的內容，刊載在雜誌《TV Bros.》1989 年 5 月 20 日號（東京新聞社出版）的連載專欄中。由於這篇文章，Scha Dara Parr 順利地主流出道。採訪當時，ANI 尚未加入，是只有 Bose 和 SHINCO 的二人組。

赤Bros. de 青Bros.

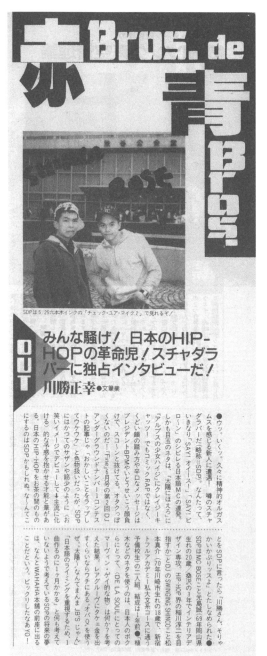

SDPは5.25六本木インクの「チェック・ユア・マイク2」で見れるぞ！

みんな騒げ！日本のHIP-HOPの革命児！スチャダラパーに独占インタビューだ！

川勝正幸 ●文筆業

OUT

●ウッ、いくッ。久々に精神的なオルガスムスを感じる新人に遭遇！噂のスチャダラパー（略称＝SDP）なんだって、いきなり「SAY1 オイーッス！」「SAY1 ピロ〜ン」のシビレる日本語MCの連発。しかも目玉のネタは、「太陽にほえろ」に「アルプスの少女ハイジ」にクレイジーキャッツ」でもコミックRAPをラップしてウケウケじゃ。「おかしいことをラップしてウケる」と色物扱いだったが SDP にはかつてのサザンや筋少みたいに＜お笑いイメージでデビュー＞して→主流に化ける的な予感を抱かせる才能と華がある。日本のHIP-HOPをお茶の間のものにするのはSDPかもしれぬな〜ってこ

とをSDPに言ったら「川勝さん、そりゃかいかぶりッスよ」とたしなめられた。くどい韻の踏み方や辛口なメッセージではなくコミックRAPやいっせいうせいな顔負けで、スコーンと抜けてる。オタクっぽくないのだ！「Fine」6月号の第2回DJコンテストでコミックナンバー1コンテストの記事じゃ「おかしいことをラップしてウケ」ざ。太陽〜なんてまんま JB'S じゃんぜ。

本真介（70年川崎市生れの18歳で、新宿予備校生の二人組。結成は一年前に。植木などのネタを使うのは、日本人のボクらにとっての「DE LA SOUL」を考えた結果、レアグルーヴにタケェ金を出すくらいならウチにある「マーヴィン・ゲイ的な物は何かを考えた「日本語のライミングを重視するために1曲作るのに1ヶ月かかる」と何を考えていないようで考えているSDPの将来の夢は、なんとWAHAHA本舗の前座に出るこだという。ビックリしたなあYO！

SDPはMC BOSEこと光嶋誠、69年岡山県生れの20歳、桑沢の3年でインテリアデザイン専攻。HIP-HOP界の稲川淳二を目指すか」のDJ SWINGING SHINCOこと松

10

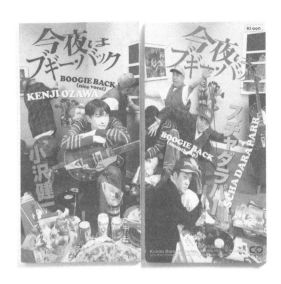

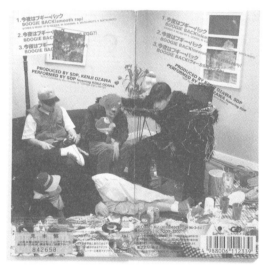

上｜上方照片是兩張單曲封面，左方為小澤健二 featuring Scha Dara Parr〈今夜はブギー・バック (nice vocal)〉（今晚是 Boogie Back［nice vocal］），右方為 Scha Dara Parr featuring 小澤健二〈今夜はブギー・バック (smooth rap)〉（今晚是 Boogie Back［smooth rap］）。川勝擔任唱片設計的藝術指導，並與 Takei Goodman 共同擔任 MV 導演。

下｜下方照片是兩張單曲背面。排成一列時會成為一張完整的照片，這也是川勝的點子。不過小澤穿著布偶裝則是小澤本人提出的主意，他說：「我想穿上像電影《新罕布夏旅館》(The Hotel New Hampshire) 中娜塔莎・金斯基 (Nastassja Kinski) 穿的那種看起來像真的熊的布偶裝。」因此川勝請造型師高由貴子準備。

《裏小泉》，1992 年出版。這本書由川勝擔任企劃、架構組織、編輯，正式書名是《小泉今日子無責任編集「裏小泉」》（小泉今日子不負責任編輯「裏小泉」，Wani Books 出版）。收錄雜誌《寶島》中刊載的「K-iD」等內容。這本書也可以說是從 1989 年至 1992 年由川勝經手的 KOIZUMI（小泉）工作的集大成。

誌中負責編輯小泉的連載企劃《K-iD》，這是對英國文化雜誌《i-D》[3] 的致敬。他也為與之相關的演唱會製作場刊。藝術指導是安齋肇。據說因為內容太過豐富，而導致演唱會第一天來不及上架。

「來不及上架的事，我還記得（笑）。第一天應該是在厚木吧。那時候的周邊商品是由渡邊俊美（TOKYO No.1 SOUL SET）負責的。俊美當時在 Laforet 原宿經營一間叫做 celluloid 的店。但是連俊美從亞洲國家訂的商品都確實寄到了，最應該要販售的場刊卻沒有到現場！（笑）」

聽川勝說，後來《i-D》的創始人泰瑞・瓊斯（Terry Jones），看到《K-iD》非常開心。然後這個企劃演變成一本視覺書，叫做《裏小泉》。

3 　《i-D》　來自倫敦的獨立時尚和文化雜誌。日文版《i-D JAPAN》於 1991 年創刊，創刊號封面由小泉今日子擔任，並刊登藍尼・克羅維茲、北野武等人的採訪。

● 能夠認識澀谷系的人們，也是因為川勝先生

　　川勝正幸和小泉今日子第一次見面是在專輯《KOIZUMI IN THE HOUSE》[4] 的時候。這部作品由近田春夫[5] 經手絕大部分的歌曲製作，是一張致力於夜店舞曲的專輯，川勝則擔任宣傳顧問。想出「在客廳播放浩室」這句文案的正是川勝。不過，若要說「請近田春夫製作專輯」的想法最一開始從何而來，因為是來自 KOIZUMI（小泉）本人，所以專輯很有她自己的風格。

　　「當我被問到『妳下一張專輯想做什麼？』時，我一直很喜歡近田先生，所以當我說『近田春夫先生怎麼樣？』時，負責人員便幫我聯繫。國中的時候，我很喜歡 Juicy Fruits[6] 的《ジェニーはご機嫌ななめ》（Jenny 心情不好），是由近田先生擔任製作人，曲風是 Techno Pop，很可愛。我很憧憬主唱伊莉雅（Illya），喜歡到連粉紅色的 Dep 髮膠都買了。也曾經翻唱過他們的歌。」

4　《KOIZUMI IN THE HOUSE》　　小泉今日子的第十四張原創專輯，於 1989 年 5 月 21 日發行。當時，近田春夫的〈Fade Out〉率先大膽融入前衛的浩室音樂，獲得極大的迴響。小西康陽、井上義正也參與作曲和編曲。1990 年發表由藤原浩和屋敷豪太擔任製作人的《N°17》。

5　**近田春夫**　　從慶應義塾大學的學生時代起，就一直在內田裕也的伴奏樂團中擔任鍵盤手。1972 年成立近田春夫 & HARUO PHONE，1978 年發行歌謠曲翻唱專輯《電擊的東京》，以及與 YMO 合作編曲及演奏的《天然的美》（天然の美）。1981 年成立近田春夫 & Vibra-Tones。從 1980 年代中期開始投身饒舌音樂，以 President BPM 的名義活動後，率領 VIBRASTONE，建立樂團形式的嘻哈音樂。另一方面身為作家，他也展現出優秀的寫作能力，在《週刊文春》執筆《思考暢銷歌曲》（考えるヒット）連載長達二十四年。2019 年發行最新精選輯《近田春夫ベスト～世界で一番いけない男》（近田春夫 BEST ～全世界最糟糕的男人），2021 年 1 月發行《調子悪くてあたりまえ 近田春夫自伝》（狀況不好很正常 近田春夫自傳）。

6　**Juicy Fruits（ジューシィ・フルーツ）**　　1980 年以近田春夫的伴奏樂團 BEEF 為原型組成。同年由近田春夫製作的出道歌曲〈ジェニーはご機嫌ななめ〉（Jenny 心情不好）成為熱門歌曲，正好搭上興起的 Techno Pop 熱潮，一躍成為人氣樂團。1984 年解散。貝斯手沖山優司後來加入 VIBRASTONE，也活躍於眾多音樂人的現場演出和錄音作品中。

為了年輕世代的讀者，我稍微補充解釋一下，「粉紅色的 Dep 髮膠」是當時新浪潮族群不可或缺的造型品。那是一種用來讓短髮豎立起來的髮膠，鄉村搖滾和龐克族也很愛用。

　　「然後，和近田先生見面的地點是表參道的 MORI HANAE 大樓中的花水木咖啡廳。一見面近田先生就對我說：『話先說在前頭，我現在做的是浩室音樂喔。』（笑）然後他為我製作一首浩室歌曲，叫〈Fade Out〉。當時我在電視的歌唱節目或巡迴演唱會上唱這首歌的時候，每個人的表情都很吃驚。我還很清楚記得自己一邊唱歌，一邊在內心吶喊著：『大家，跟上啊～』（笑）雖然一路至今的歌迷們都很吃驚，但也有另外一群人聽過之後覺得『這首歌，好酷！』。當時的 DJ 常常放這首歌。所以那時候近田先生為我把船舵轉了一個大方向，這對我來說產生很深遠的影響。如果當時近田先生跟我說『因為妳是偶像，所以我們來做流行音樂吧』，那麼就不會有現在的我。正因為透過浩室音樂，才能夠遇見在流行文化中擁有超強鑑賞力的川勝先生，又透過川勝先生遇到各式各樣的人。我的世界突然被打開了，視野變得很寬廣，心裡想著原來世界不只一個。」

　　容我為年輕世代再做一點補充，小泉今日子於 1982 年以偶像歌手身分出道。同時期有中森明菜、松本伊代、早見優、堀智榮美（堀ちえみ）等偶像，是眾星雲集的「花樣 82 年組」。小泉今日子出道時，和當時所有的偶像一樣，她也留著「小聖子髮型」（譯註：指松田聖子的髮型）。不過在第五張單曲〈まっ赤な女の子〉（深紅女子）發行時，她改變形象剪了一頭短髮，因而一夕爆紅。不過這個短髮造型並不是因為受到高層或事務所的指示，而是基於小泉自己的意願而剪短的，因此很有趣。從此，她自稱為「KOIZUMI（小泉）」，成為一個有扎實自我的偶像，不是一個虛幻空殼，這使得她站上一個前所未有的制高點，成為時尚偶像。

小泉當時遇到的不論是經紀人或是唱片公司總監等人，很幸運地都是一些「寬容的大人們」，這也是其中一個原因，但她本來也就有著敏銳的直覺，具有很高的個人製作能力。正因如此，她才會自己指定要請近田春夫幫她做音樂，並以此為契機認識了川勝正幸。順道一提，川勝從學生時代就是近田春夫的「迷弟」。他充滿熱情地聽著近田的廣播節目，錄下來，也寄過一堆明信片。因為太過於「喜歡」某件事且最終能將其變成工作的人很少，而川勝就是那個類型的人。感染病毒，發燒，變成中毒者。「流行中毒者」這個詞也是川勝自己想出來的，指的就是他自己。

　　「本來我就對所謂非主流領域的音樂、電影、時尚等，這些次文化、流行文化感興趣，但是對我來說他們都像是一個個點般的存在，感覺稀稀落落地分散在各處。而川勝先生會為我用粗線把這些點連起來，一邊說著『這個跟那個是這樣來的』、『如果喜歡這種的話，那也可以看看這個喔』。川勝先生就是這樣的存在。舉辦『KOIZUMI IN MOTION』的現場演出活動時，他為我找來SOUL SET，那是 DJ DRAGON[7] 還在、仍是四人編制時代的時候，還有 GONTITI（ゴンチチ）[8]、東京斯卡樂園等。我也是透過川勝先生，才認識 ORIGINAL LOVE 的田島貴男和 The Flipper's Guitar 等澀谷系的人。」

7　**DJ DRAGON**　　1980 年代後期擔任雷鬼 MC 開始活動，在經過 DRAGON & BIKKE 活動後，組成 TOKYO No.1 SOUL SET（1992 年退出）。1996 年以 THE BIG BAND!! 主流出道。目前，擁有夜店 DJ、電台 DJ、平面設計師和音樂人等眾多頭銜。

8　**GONTITI（ゴンチチ）**　　三上雅彥（ゴンザレス三上）和松村正秀（チチ松村）組成的原聲不插電雙人吉他組合。於 1983 年出道，迄今已累積製作超過四十張專輯。1992 年憑著竹中直人執導電影《無能的人》（無能の人）的聲音製作，榮獲日本電影學院獎的最佳音樂獎。亦擔任是枝裕和導演的電影《無人知曉的夏日清晨》（誰も知らない，2004 年）、《橫山家之味》（歩いても 歩いても，2008 年）的電影配樂。

Cornelius 巡迴演唱會場刊《Cornelius Annual Ape Of The Year '96 Issue》，由川勝擔任編輯。內附一系列命名為「Skeleton wrestling」（骷髏摔角）的明信片。美術總監為澀谷系視覺的主要人物信藤三雄。

● 川勝先生製作的電影專刊，
　　作為物件也很可愛

　　話說回來，澀谷系主要是以音樂為中心的、「不分今昔或東西，挖掘各種流行事物的文化運動」，不過其中也包含了迷你劇院的熱潮。除了 1960 到 1970 年代的電影重新回到大螢幕之外，還有非好萊塢的獨立電影和歐洲當代電影也頻繁地在小型電影院中舉行放映。川勝經常為此類電影製作專刊。它不是那種所謂大開本像目錄一般的手冊，而是可以放進女生包包的小巧尺寸，裝幀精巧，只放入解說、評論等所謂的影評人文字，是一本凝聚著影癡的堅持與編輯的技藝在內的專刊。川勝也經常讓小泉出現在專刊之中。大概是因為感受到小泉經過 90 年代，從偶像進化到女演員的全新魅力吧。

　　「我在電影專刊中發表評論，也經常被邀請參加談話節目。在保羅・湯瑪斯・安德森（Paul Thomas Anderson）[9] 的《戀愛雞尾酒》（Punch-Drunk Love，2003 年上映）的時候，我和 BIKKE（SOUL SET）以『酒醉代表』（笑）登場。伍迪・艾倫（Woody Allen）[10] 的《甜蜜與卑微》（Sweet and Lowdown，2001 年上映）時，我和 Ed TSUWAKI[11] 在原宿的一個小空間有一場對談。北野

9　**保羅・湯瑪斯・安德森（Paul Thomas Anderson）**　　美國電影導演。憑藉赤裸裸地描繪色情行業的《不羈夜》（1997 年）而風靡一時，之後推出《心靈角落》（2000年）、《黑金企業》（2007 年）、《世紀教主》（2012 年）等傑作。他因亞當・山德勒（Adam Sandler）主演的《戀愛雞尾酒》獲得坎城影展的最佳導演獎。

10　**伍迪・艾倫（Woody Allen）**　　美國電影導演、演員、編劇、小說家。自 1950 年代起擔任搞笑作家和脫口秀演員進行活動後，他進入電影業，並於 1977 年憑藉《安妮霍爾》獲得奧斯卡最佳導演獎和最佳影片獎。他的代表作品有《曼哈頓》（1979年）、《漢娜姊妹》（1986 年）、《午夜巴黎》等多部代表作品。在電影《甜蜜與卑微》（1999 年）中，西恩・潘（Sean Penn）飾演一位天才爵士吉他手，並憑此片被提名奧斯卡最佳男主角。川勝身為伍迪・艾倫的忠實影迷，經常自稱為伍迪川勝。

11　**Ed TSUWAKI**　　插畫家／畫家／藝術總監。從 2019 年起更名為 Ed。1966 年出生於廣島。1980 年代後半開始活動，一直活躍於時尚雜誌、時尚品牌、廣告和 CD 封面。他也是小泉今日子著作《熊貓的 anan》（パンダの anan）的封面設計師。

武導演的《盲劍俠》（座頭市，2003 年上映）的電影專刊中，刊有我談論與北野武先生之間的回憶之類的。總而言之，我可能會有興趣的電影，川勝先生一定會來找我。在川勝先生製作的專刊裡，我非常喜歡《上空英雄》（Barbarella，1993 年重新上映）[12]那本。它看起來像一本圖畫書，即使作為一個物件來欣賞也非常可愛。」

● 最後一次見到川勝先生是……

然而隨著時間流逝，2012 年 1 月 31 日，川勝正幸突然離開了這個世界，原因是家中失火。享年五十五歲。小泉是在拍攝連續劇時得知這個消息的。

「我在拍一部叫《倒數第二次戀愛》（最後から二番目の恋）的電視劇，和渡邊真起子一起。真起對我說：『小 KYON，不得了了！川勝先生他！』但是，我什麼話都說不出來，完全無法思考。真起也是一家人（渡邊真起子在當模特兒時組成了一個叫 The Orchids[13] 的嘻哈組合，並發行過由高木完製作的專輯。[譯註：例如小室家族，符合某種條件的藝人會被歸類為一家族]），我們兩個腦袋一片空白……。我記得最後一次見到川勝先生的時候，應該是在前一年的夏天。8 月底的時候。當時藤原浩和 YO-KING 先生一起組成的 AOEQ 舉辦演唱會。我和川邊浩志一起去看，剛好在那裡遇見川勝先生。那個時候，藤原浩和川邊浩志的組合 HIROSHI II HIROSHI 剛做好翻唱自 YURAYURA 帝國的〈空洞です〉（空

12　**《上空英雄》（Barbarella）**　　尚格・佛赫斯特（Jean-Claude Forest）的科幻成人漫畫，於 1967 年由導演羅傑・瓦迪姆（Roger Vadim）製作成電影，女主角是他當時的妻子珍・芳達（Jane Fonda）。

13　**The Orchids（オーキッズ）**　　是由目前以演員身分活躍的渡邊真起子和模特兒中川比佐子組成的，期間限定的女性饒舌組合。1988 年到 1989 年間，由 Major Force 發行〈Yes, We Can Can〉、〈Life Is A Science〉。

1993 年重新上映時製作的《上空
英雄》電影專刊（當時發行的是
日本先驅映畫）。內容包括小西
康陽、岡崎京子、町山智浩的文
章。圖畫書類型，使用電影劇照
做內頁編排。

洞）[14]，我記得給了他那張歌曲的試聽片。我印象很深刻，川勝先生笑咪咪地說：『我會聽聽看的。』」

● 我想只要我們聯合起來就能成為川勝先生

雖然說來理所當然，但是川勝先生沒能看到日後小泉女士演出的所有熱門作品。他沒有看到《小海女》（あまちゃん，2013 年播出），也沒有看到《監獄公主》（監獄のお姫さま，2017 年播出）。《韋馱天～東京奧運故事～》（いだてん～東京オリムピック噺～，2019 年播出）也是。說起來，由於川勝先生是在線上串流變得理所當然的現在之前離開的，所以不知道 Netflix；也不會知道他很喜歡的奉俊昊[15] 憑藉《寄生上流》獲得奧斯卡獎；當然也不知道現在的小泉女士，也沒看到她現在製作的舞台和電影。

「隨著時間過去，開始會覺得很生氣，想著『怎麼會給我不小心就死掉了啦！』、『笨蛋！浪費死了！』。」

雖然說著這樣的話可能毫無意義，但很希望川勝先生能在《TV Bros.》（川勝從 1987 年到 2012 年之間在《TV Bros.》執筆系列專欄）中為她的「製作人小泉」論寫些什麼，也希望川勝能再為她想出新的綽號。然後，突然想到，也許小泉女士現在在做的，正是像以前川勝先生對待她的那樣，將人與人連接起來的工作也說不定。

「至今為止，帶給我影響的人，首先當然要提到川勝先生，

14　〈空洞です〉（空洞）　歌曲收錄於 Natalie 與 2011 年上映的電影《草食男之桃花期》合作的概念專輯《モテキの音楽のススメ COVERS FOR MTK LOVERS》（桃花期感覺的音樂推薦 COVERS FOR MTK LOVERS）中。2017 年發行 12 吋黑膠。

15　奉俊昊　1969 年出生的韓國電影導演、編劇。2000 年憑藉首部劇情長片《綁架門口狗》首次亮相，隨後推出《殺人回憶》和《駭人怪物》皆在韓國大獲成功。2009 年，《非常母親》在坎城影展「一種注目」單元展映，獲得好評。2013 年，以《末日列車》進軍好萊塢。2019 年，《寄生上流》拿下第九十二屆奧斯卡最佳影片獎，該片也是史上首部獲得奧斯卡獎最佳影片獎的亞洲電影及外語電影。

除此之外還有音樂廠牌的人、創作者們、音樂人、表現創作者、電影導演，在各式各樣的人的培育薰陶下成為了現在的我，是他們跟我說『往這邊走唷』，為我指出道路，才能一路走到這裡來的。我啊，雖然是幫寶適，但不是什麼絹布材質的尿布喔（笑）（譯註：絹布為好材質，藉此表達高級的意思）。原本歌也唱不好，長相也平平，我想就因為我沒有特別突出的一面，才能做這麼多有趣的事情吧。如果我更會唱歌的話，我的世界就不會那麼寬廣了，因為人們會希望我做我拿手的歌唱。但是，正因為不是如此，近田先生就可以很輕鬆地跟我說『來做浩室吧』，說著『妳模仿橋幸夫那樣唱歌啦』（笑），我覺得能回應那個題目一定很有趣。在這其中川勝先生也在，他總是會對於回應那個題目的我想出一些解釋的話。是他在為我連接，在我和接受者之間擔任橋樑。」

然後，展現出的不是「表面」的小泉，而是「裏面」的小泉，讓小泉今日子的魅力進一步倍增的人，也是川勝正幸。

「這就是為什麼我也想變成那樣。也許我自不量力，但我也想要帶領別人『來這邊』。『這邊很有趣喔！』像這樣，我希望透過告訴其他人，進一步讓某人心中的世界變得開闊。比起喜歡我這個人，如果對方跟我說：『KYONKYON，謝謝妳告訴我這些！』我會開心得多，『你理解了嗎？很棒對吧？』之類的。我想要的是同伴，而不是我的粉絲，我時常有這種感覺。川勝先生一定也是這樣想的。」

正是如此。川勝先生之所以不停張開他的天線四處尋找，一來是為了找到不同於自身的觀點，為了遇見可以給予自身刺激的存在；另一方面，也是為了在良莠不齊的流行文化的汪洋中設下指標，「這個很有趣」、「別錯過了」，成為引導他周圍的人的角色。以結果來說，我認為他也成為了被稱為澀谷系的文化運動中的推手。以前 Scha Dara Parr 的三個人對於「什麼是澀谷系」這個問題，曾這樣回答：「用一句話來概括的話，就是『川勝先生

上｜1994 年的川勝正幸。1994 年 6 月 1
　　日發行的雜誌《BRUTUS》的大阪特
　　輯「大阪，很棒吧。」（「大阪、ええ
　　んちゃう。」）中的其中一欄。攝影者
　　是與川勝私交甚篤的攝影師野村浩
　　司（已辭世）。

下｜川勝正幸的橡皮擦版畫，關直美（ナ
　　ンシー關）創作。

本人』吧。」

「他就是那位體現的人。正因為如此，川勝先生去世後，這個文化的『鑑賞家』就消失了。之後再也沒有像川勝先生這樣的人出現，當然我或其他人都無法代替川勝先生。但是有很多人，包括我自己，繼承了川勝先生的流行病毒，然後這些遺傳的細胞會繼續存活下去。那麼繼承的人們，如果能夠在各自的場域中成為立下指引的人，不就好了嗎？我想只要我們聯合起來，就能夠成為川勝先生。所以，我希望我自己可以透過劇場藝術或是電影製作達成這樣的目標。而且如果這些細胞在各個場域不停地分裂，那麼整個日本都會充滿流行病毒，最終會變得像空氣一樣。也許能夠變成那樣的世界，我在思考著這樣像夢一般的事。」

● 川勝先生的熱情 超乎常人

實際上，小泉女士曾暗中參與某書的編輯。那是在 2018 年發行的雜誌書《劇作家 坂元裕二》（脚本家 坂元裕二）[16]。雖然書中沒有列出她的名字，但很有意思的是，她從企劃階段就開始參與了。

「我只有出一張嘴而已，說了『出版一本總結坂元先生的書

《劇作家 坂元裕二》書封。

16　《劇作家 坂元裕二》（脚本家 坂元裕二）　坂本裕二為《東京愛情故事》、《我們的教科書》、《Mother》、《儘管如此也要活下去》、《離婚萬歲》、《四重奏》等電視劇的編劇，本書收錄他初次自述人生歷程、作品、與豪華陣容合作演員的對談，以及與椎名林檎的書信往返等內容。2018 年，Gambit 出版（譯註：中文版於 2020 年由光生出版引進）。

不是很好嗎？』，然後，滿島光女士也很喜歡這類事情，就提出她也想要幫忙。當然，也有安排正式的編輯人員，我們只是提出想法像是「如果是這種內容的話不錯」，或是確認照片，還有說覺得什麼尺寸、什麼樣的設計，或什麼樣的手感的書不錯之類的，只提出想法而已。我只是一邊想著如果是川勝先生的話應該會提出這樣的建議。就像是，書本的最後附上了一張連續劇《四重奏》（カルテット）中虛構的演奏會門票。川勝先生在製作這種書籍或是專刊時的熱情是超乎常人的。他在製作我的專刊的時候，也寫過一篇假文章『小泉拒絕《地鐵裡的莎姬》（Zazie dans le métro）導演的工作邀約』，沒想到相信的人越來越多（笑）。所以我覺得如果是川勝先生的話肯定會加這種贈品。這也是加入了川勝主義的基因的成果喔。」

聽著小泉女士的話，我突然想起「迷因」（meme）這個詞，它是由生物學家理查・道金斯（Richard Dawkins）創造的詞彙，是指一種在人與人之間傳播和增殖的文化基因，是川勝很喜歡的詞。是的，我認為川勝正幸傳遞的「迷因」，正如同小泉女士所說的，是「對事物的思考方式」。也就是說，該把「流行的軸心」放在哪裡這件事。我想這就是為什麼小泉女士在 2020 年的疫情時代中，製作了一個朗讀殿山泰司散文的舞台，並將本多劇場變成夜店。

● 我已經擁有很多回憶了，所以沒關係喔

今年夏天，在下北澤的老書店「BSE ARCHIVE」[17] 開設了一個販售川勝正幸藏書的區域。開賣第一天，小泉女士也前去排

17　**BSE ARCHIVE**　廣播作家和專欄作家町山廣美的事務所兼商店，2020 年開幕。展出關直美的橡皮擦版畫，也展示與販售川勝正幸蒐藏的大量海報與書籍。地址為東京都世田谷區北澤 3-30-3 TT 大樓 3 樓。

Kahimi Karie 的單曲〈「彼ら」の存在 Leur L'existence〉（他們的存在，1995 年）的宣傳單。這是川勝以虛構電影傳單的概念製作的。川勝還設計了一部由 Kahimi Karie 主演的虛構電影故事。在那之後的十多年裡，時常有人問到「那部電影什麼時候上映？」、「什麼時候會出 DVD ？」。

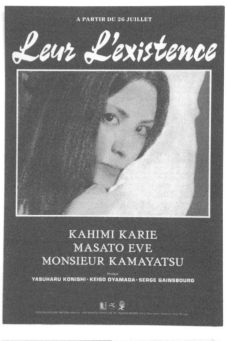

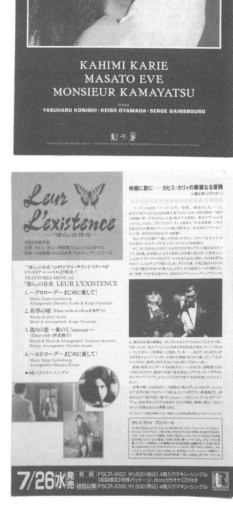

隊。

　「剛好那天有事要去下北澤就順路過去，發現有很多人在排隊。店內空間不大，而且因為疫情的關係有限制進場人數。每次放一、二個人進去。然後，在我前面排隊的人，是穿著西裝的上班族風格，感覺跟我是同世代的男性。他好像最一開始就注意到我了，但是一直假裝沒看到我。我想他大概是非常喜歡川勝先生的人吧，他從那區手上抱著一堆書出來。我隨後進入店裡的時候，他對我說：『我拿了很多書，如果裡面有您喜歡的話請帶走。』我以『沒關係，沒關係。真的很喜歡的人拿著這些書會更好』為理由，婉拒了他的好意（笑）。我再次感受到原來有這麼多人將川勝先生當作自己的指引。像這樣的人能夠擁有川勝先生的書，對我來說就很棒了，所以我最後沒有買川勝先生的書。我跟那個人說了一句很酷的話：『我已經有很多回憶了，所以沒關係喔。』（笑）」♪

插畫／小山 Yujiro（小山ゆうじろう）

澀谷系狂潮

改變日本樂壇，
從 90 年代街頭誕生的流行文化

渋谷系狂騒曲：街角から生まれたオルタナティブ・カルチャー

作　　　者	音樂 Natalie 音楽ナタリー	
譯　　　者	兔比	

副 社 長	陳瀅如
總 編 輯	戴偉傑
主　　編	李佩璇
編　　輯	李佩璇、李偉涵
行銷企劃	陳雅雯
封面設計	Dot SRT 蔡尚儒
版型設計	Dot SRT 蔡尚儒
內頁排版	李偉涵

出　　版	木馬文化事業股份有限公司
發　　行	遠足文化事業股份有限公司
地　　址	231 新北市新店區民權路 108-4 號 8 樓
電　　話	(02)22181417
傳　　真	(02)22180727
E m a i l	service@bookrep.com.tw
郵撥帳號	19588272 木馬文化事業股份有限公司
客服專線	0800-221-029
法律顧問	華洋法律事務所　蘇文生律師
印　　刷	呈靖彩藝有限公司

初　　版	2022 年 11 月
初版二刷	2024 年 1 月
定　　價	550 元

I S B N	9786263143234（平裝）
	9786263143289（EPUB）
	9786263143272（PDF）

國家圖書館出版品預行編目 (CIP) 資料

澀谷系狂潮：改變日本樂壇，從 90 年代街頭
誕生的流行文化 / 音樂 Natalie 著；兔比譯 .
-- 初版 .-- 新北市：木馬文化事業股份有限
公司出版：遠足文化事業股份有限公司發行，
2022.11
344 面；14.8x21 公分
譯自：渋谷系狂騒曲：街角から生まれたオル
タナティヴ・カルチャー
ISBN 978-626-314-323-4(平裝)

1.CST: 流行音樂 2.CST: 次文化 3.CST: 日本

913.6031　　　　　　　　　　111017162

‘SHIBUYAKEI KYOSOKYOKU MACHIKADOKARA UMARETA ALTERNATIVE CULTURE
Copyright © 2021 ONGAKU NATALIE
Originally published in Japan by Rittor Music, Inc.
Traditional Chinese translation rights arranged with Rittor Music, Inc. through AMANN
CO., LTD.
Traditional Chinese Translation Copyright © 2022 by Ecus Cultural Enterprise Ltd.